杉浦康平

図像のコスモロジー［万物照応劇場］

かたち誕生

NHK出版

【かたち誕生

図像のコスモロジー】

일러두기

①— 이 책은 1997년 일본 NHK출판에서 출간되어 2001년 안그라픽스에서
한국어판 초판을 발행했다. 이후 2012년에 절판되었지만 2019년 복간했다.
초판과 달리 복간본에는 일본의 저술가 마쓰오카 세이고松岡正剛의 서평을 추가했다.
②— 인명과 지명을 비롯한 고유명사의 외국어 표기는 국립국어원
외래어표기법에 따랐으며 관례로 굳어진 것은 예외로 두었다.
③— 원어는 처음 나올 때만 병기하되 필요에 따라 예외를 두었다.

형태의 탄생
かたち誕生

● 2019년 1월 7일 초판 인쇄 ● 2019년 1월 21일 초판 발행 ● 지은이 스기우라 고헤이
● 옮긴이 송태욱 ● 발행인 김옥철 ● 주간 문지숙 ● 진행 서하나 ● 편집 정일웅 ● 디자인 문장현
● 커뮤니케이션 이지은 박지선 ● 영업관리 강소현 ● 인쇄 스크린그래픽 ● 제책 다인바인텍
● 펴낸곳 (주)안그라픽스 우10881 경기도 파주시 회동길 125-15
● 전화 031-955-7766(편집) 031-955-7755(고객서비스) ● 팩스 031-955-7745
● 이메일 agdesign@ag.co.kr ● 웹사이트 www.agbook.co.kr ● 등록번호 제2-236(1975.7.7)

かたち誕生—図像のコスモロジー by Kohei Sugiura
Copyright © Kohei Sugiura
Korean Translation Edition © 2019 Ahn Graphics Ltd.
All rights reserved.
This Korean edition is published by arrangement with Double J Agency, Gimpo.
이 책 한국어판 출판권은 한국 더블제이에이전시를 통해
지은이와의 독점 계약으로 (주)안그라픽스에 있습니다. 저작권법에 따라
한국 내에서 보호를 받는 저작물이므로 무단 전재와 복제는 금합니다.
정가는 뒤표지에 있습니다. 잘못된 책은 구입하신 곳에서 교환해 드립니다.

이 책의 국립중앙도서관 출판시도서목록(CIP)은 e-CIP홈페이지(www.nl.go.kr/ecip)와
국가자료공동목록시스템(www.nl.go.kr/kolisnet)에서 이용하실 수 있습니다.(CIP제어번호: 2018041772)

ISBN 978-89-7059-985-4 (03600)

형태의 탄생

그림으로 보는 우주론

스기우라 고헤이 지음

송태욱 옮김

안그라픽스

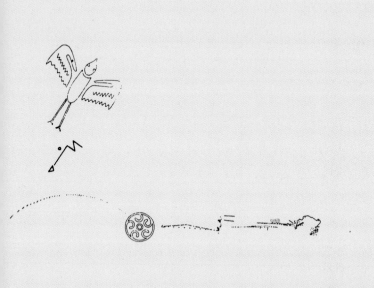

(우주적인 앎의 경이로움 스기우라 고헤이의 우주론) ……… **이와타 게이지岩田慶治**
문화인류학자

전통문화 속 깊숙이 감춰진 이미지는 말로 전달하기 어려운
마음의 움직임을 그림(도상圖像)으로 나타낸다. 거울처럼 맑은 눈과
삼라만상森羅萬象이 맞서 노려보는가 싶더니 어느새 화해하고
서로 흥겨워하며 계속해서 새로운 이야기를 만들어간다.
이렇게 새로운 형태가 탄생한다.
스기우라 고헤이杉浦康平의 디자인은 자연과 매우 친밀할 뿐만 아니라
우주적이고 구조적인 앎의 경이로움이 놀라울 정도로 가득 차 있다.
말로는 제대로 표현하기 어려운 그의 독특한 디자인관은 종이 위에서 역사의
시간을 다시 살아 숨 쉬게 하고 이민족異民族의 아름다움을 되살려낸다.
요즈음 문화나 문명이라는 말이 유행하고 있지만, 인간이
살아가고 있는 이곳이 그 두 영역을 제대로 담아낸다고 할 수 있을까?
스기우라 고헤이의 세계에는 뭔가 다른 점이 있다. 문화가
침전沈澱하고 문명이 펼쳐지기 이전의 아직은 이름 없는 세계.
그 세계에 어떤 이름을 붙이면 좋을까?
어쩌면 아무 이름도 붙이지 않는 편이 좋을 것이다.

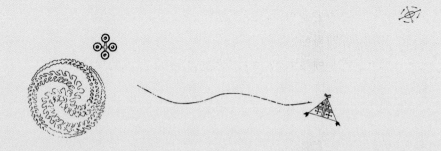

서문 【 '형태'에는 '생명'이 담겨 있다 】

◉ 이 책은 '형태의 탄생'을 주제로 삼았다. '형태'가 우리 앞에 모습을
드러내는 바로 그 순간을 마주하고 싶었다. 특히 형태가 발생하는 원류를
찾아 그 성장하고 변화하는 모습을 처음부터 끝까지 지켜보고 싶었다.
이러한 오랜 생각 끝에 '형태의 탄생'이라는 주제로 책을 쓰게 되었다.

◉ '형태'는 우선 '오감으로 파악한 사물의 모양'이라고 설명할 수 있다.
'겉으로 나타나는 모습, 외형'이나 '일정한 형식'이라고도 할 수 있다.
'오감'이라는 말이 있는 것으로 보아 형태는 감각과 깊은 관련이 있음을
알 수 있다. 이 책에서는 '형태かたち(가타치)'를 'かた(가타)'와 'ち(치)'가
결합된 복합적인 의미로 다시 파악하고 있다.

◉ '가타かた'란 틀이다. 예컨대 주형鑄型처럼 '같은 모양을 반복해서
찍어내는 것'을 의미한다. 다시 말해 '반복적으로 생산되는 모양', 다량으로
만들어지는 것을 가리킨다. 이와 달리 '사물의 외형이나 형상形狀을
결정하는 규범'이라는 뜻도 있다. 이 규범이 강화되면 '가타'는 딱딱함을
더해 좀 더 견고한 것으로 굳어지며 변화해간다.

● 한편 '치ち'는 '생명いのち(이노치)'의 '치' '힘ちから(치카라)'의 '치'이다.
고대부터 일본인은 자연에 숨어 있는 영적인 힘, 눈에 보이지 않는
생명력의 작용에 '치'라는 이름을 붙여 존중해왔다. '치'는 몸속을
돌아다니는 피이자 젖이다. 또 자연 속 생명의 숨결인 바람이나
하늘과 땅에 흘러넘치는 영적인 힘, 눈에 보이지 않는 주술적인 힘을
가리키는 영혼이기도 하다.

● '치'는 피나 젖이 되어 '가타' 속을 이리저리 돌아다닌다. 혹은
바람이나 영혼이 되어 '가타' 속에 잠자고 있는 생명을 되살려낸다.
'치'는 정지하고 안주하려는 '가타'를 뒤흔들어 끊임없이 움직이게 하고
들끓게 한다. '치'의 역할이 더해진 '가타'는 살아 있는 '형태'로 그 모습을
바꾸어간다. 영혼의 힘을 간직한 찬란하고 눈부신 무언가가 되어
'생명'이 불어넣어지고 '힘'찬 맥박이 뛰기 시작하는 것이다. 그 순간을
마주하는 것, 그 배경에 숨은 '치'의 힘을 해명하는 것이 바로
'형태의 탄생'을 둘러싼 연구의 목표라 할 수 있다.

● 일상 속에 흘러넘치는 형태, 축하하는 자리나 종교 의례와 관련된 형태,
신체의 특성을 표현하는 형태, 일본의 형태, 아시아의 형태, 인간과 형태가
관련되는 다양한 방식 중 네 가지 관점에서 생각을 정리해보았다.

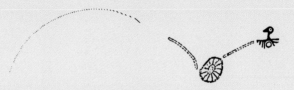

● 첫째(1장-4장), '신체의 구조와 호응하는 형태'이다. 여기에서는
쌍을 이루고 하나로 융합하며, 나아가 소용돌이치는 우주의
근본 원리를 파악하고자 했다.

둘째(5장-7장), 한자漢字를 비롯한 '문자'의 탄생이다. 신체의 움직임이
선을 낳고 문자가 되며 그 리듬이 문자의 구조에 투영된다. 문자는
다시 태어나 고향인 자연으로 회귀해 새로운 형태를 만들어간다.
이러한 일련의 과정을 조망해보고자 했다.

셋째(8장-10장), '책'이나 '지도'라는 미디어의 시공간 속에서 형태가
어떻게 변용變容하고 이야기를 만들어내는지 살펴보았다.

넷째(11장-12장), 형태가 다시 인간의 몸으로 회귀하고, 소우주인 인간의
몸이 대우주를 삼켜버릴 정도로 확장해가는 과정을 지켜보고자 했다.

● '가타'에 '치'가 불어넣어져 '생명'이 흘러넘치는 '형태'가 탄생한다.
이 책에서는 일본을 비롯한 아시아 전 지역에서 만들어진 수많은
그림 속에서 그 숨 막히는 순간을 찾아보고자 한다.

차례

1 ▌K 태양의 눈·달의 눈 K▐

[안구 – 지구 – 태양과 달]

● 눈은 '형태'를 보는 기관이다. 하지만 눈 자체도 다양한 '형태'로 변한다. 이 장에서는 우선 눈 자체에 주목하여 '형태'의 의미를 살펴보고자 한다.

● 인간의 신체 기관 중 거의 완전한 구체를 이루는 것, 그것은 두 개의 '안구'이다. 안구 크기는 성인의 경우, 평균 지름 약 24밀리미터로 100원짜리 동전 크기의 구형이다. 두 개의 안구는 머리뼈의 눈구멍 속에 두꺼운 지방층으로 둘러싸인 채 떠 있다.

● 안구의 앞쪽에는 투명한 창이 있다. 외부세계에서 들어오는 빛은 투명한 창인 각막이나 수정체(렌즈) 그리고 젤리 상태의 유리체를 통과해, 안구 안쪽에 반원 형태로 펼쳐져 있는 1억 3,000만 개나 되는 망막의 시세포를 향해 곧바로 진격한다. 빛의 입자와 만난 시세포의 반응이 '보는 것'의 시작이다. 인간의 안구를 안쪽에서 바깥쪽으로 살펴보면, 중심에 빛의 창인 동공이 있고 그 주위에 조리개 역할을 하는 홍채가 동그랗게 펼쳐 있다. 흥미롭게도 동공과 홍채의 형태를 보면 태양과 햇살이 떠오른다.→③

①— 안구-지구-태양과 달.
일러스트레이션=야마모토 다쿠미山本匠.

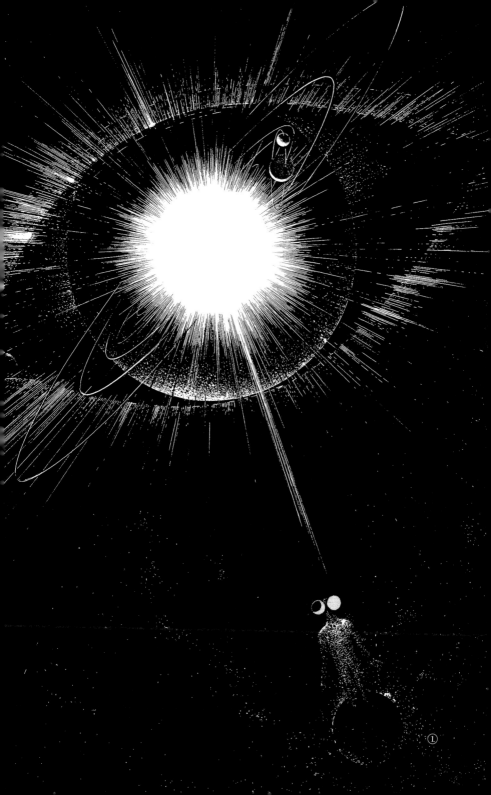

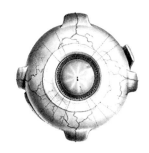

②

●인간은 두 개의 완전한 구체인 안구를 활짝 열고
지구상에 서 있다. 하지만 지구 역시 구체이다.
지구는 자전하면서 태양 주위를 공전한다.
그 속도는 적도상에서 자전이 약 시속
1,700킬로미터이고, 공전은 약 시속 11만
킬로미터이다.·⑥
우리는 실로 상상을 초월하는 맹렬한 속도로
지구와 함께 선회하며 우주 공간의 어둠 속을
질주하고 있다. 그런데 인간은 그 엄청난 속도를
전혀 감지하지 못한 채 두 개의 안구를
활짝 열고 선회하는 지구 위에 서서 허공을
향해 스스로의 감각을 개발해간다.

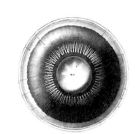

③

●인간의 안구가 올려다보는 하늘을 소리
없이 가로지르는 빛나는 구체 두 개가 있다.
바로 해와 달이다. 지구는 낮이나 밤이나
하늘 위에 이 두 개의 빛나는 물체를 받들고
있다. 태양은 굉장히 높은 열을 발산하여 지구에

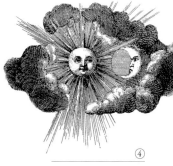

④

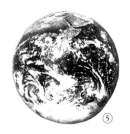

⑤

빛으로 가득 찬 낮을 가져다준다. 한편 태양의 빛을 반사해 차갑게
빛나는 달은 밤과 암흑을 배경으로 나타난다. 달은 태양과 대극對極을
이루는 극한極寒의 세계이다.

● 태양과 달이라는 빛나는 두 구체는 인간에게 극히 상징적인 의미를
지니는데, 서로 대비되는 다양한 성격으로 나타난다. 예컨대 아시아의
회화 작품에서 태양은 '적색이나 금색', 달은 '백색이나 은색'으로 표현하는
경우가 많다. 태양은 항상 '변함없는 크기'로 하늘을 가로지르고
달은 28일을 주기로 밤마다 '차고 기우는 것'을 반복한다.
태양은 '불멸의 생'을 나타내고, 달은 '죽음'이나 '재생'과 관련된다.
세계의 많은 문화권에서 불변하는 태양의 빛은 '남성'의 힘을 나타내며
정화력淨化力과 파괴력으로 가득 찬 '하늘의 불'을 연상시킨다.
한편 바다의 밀물과 썰물을 만들어내는 달의 빛은 '여성'의 힘과
연결되어 '대지의 물'이 품고 있는 생명력과 풍요를 상징한다.

[태양] — 적赤·금金 — 불변不變 — 불멸의 생 — 남男 — 불火				
[달] — 백白·은銀 — 차고 기움 — 죽음·재생 — 여女 — 물水				

②— 정면에서 본 인간의 안구.
③— 안구 내부에서 본 홍채의 모양.
태양의 햇살과 비슷하다(모두 Pernkopf. 1963).
④— 대비되는 성격으로 나타낸 태양과 달. 유럽의 동판화.
⑤— 물의 행성인 지구. 태양에서 셋째로 가깝다.

[우주개벽신은 해와 달의 빛을 낳는다]

◉ 태양과 달. 하늘에 빛나는 두 개의 구체와 지상에서 그것을 바라보는 인간 사이에는 우연을 뛰어넘는 관계가 있다.

◉ 첫째, '외형상 크기가 거의 같다.' 달은 지름이 3,500킬로미터이고, 태양은 140만 킬로미터이다. 크기의 비율이 거의 1 대 400에 이른다.·⑦ 둘째, 지구에서 달까지의 거리는 38만 5,000킬로미터이고, 지구에서 태양까지의 거리는 1억 5,000만 킬로미터이다. 거리의 비율 역시 1 대 400 정도이다. 400배 크기의 태양이 400배 먼 곳에 있는 것이다. 그러므로 지구에서 봤을 때 태양과 달은 크기가 거의 같다. 이 때문에 지구에서 개기일식의 신비로움을 감상할 수 있다.

◉ 이렇게 보면 태양과 달이라는 두 개의 빛나는 구체와 지구에 서서 그 빛을 바라보는 인간의 두 안구 사이에는 다른 행성에서는 볼 수 없는 숙명적인 관련성이 있음을 알게 된다. 해와 달이라는 두 개의 빛나는 구체적인 이미지가 인간의 두 안구의 빛남과 서로 겹치는 것이다.

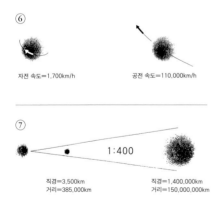

⑥

자전 속도＝1,700km/h

공전 속도＝110,000km/h

⑦

1:400

직경＝3,500km
거리＝385,000km

직경＝1,400,000km
거리＝150,000,000km

⑥— 지구의 자전과 공전 속도. 공전은 자전 속도보다 약 65배 빠르다.
⑦— 지구와 달, 지구와 태양의 크기 비교. 지구와 달, 지구와 태양 간의 거리 관계. 달을 1이라고 하면 태양은 그것의 400배에 해당한다.

● 고대 신화에는 세계를
창조하는 신들의 두 개
눈이 태양과 달의 빛을
발한다는 예가 수도 없이
존재한다.
● 그 하나가 중국의
반고盤古이다.→⑧
이 우주개벽신은 알 속과
같은 혼돈의 세계에서
태어나 하루에 아홉 번
변신하고 그때마다
한 척(약 3미터)씩 키가
커졌다고 한다.→⑩
엄청난 크기로 성장한
반고가 몸으로 하늘과
땅을 밀어 가른 지 1만
8,000년이 지나니 혼돈의

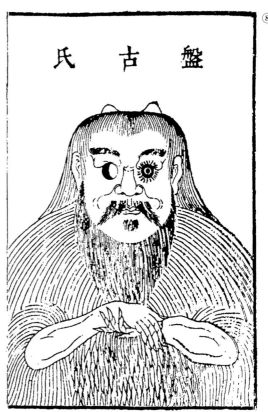

⑧

⑧── 반고 왼쪽 눈에는 태양을, 오른쪽 눈에는 달을 새겨 다시 그렸다.
중국 명나라의 『삼재도회三才圖會』.

⑨

세계에 질서가 찾아왔다. 하늘과 땅이 군자 반고는 곧 죽어버렸다.
반고의 유체遺體, 즉 머리는 네 개의 언덕이 되었고, 기름은 강과 바다가
되었으며, 머리카락은 초목으로 변했다. 다시 말해 반고의 몸에서
천지天地에 가득 흘러넘치는 만물萬物이 생겨난 것이다. 그리고 그의
왼쪽 눈은 태양 빛을 발하고 오른쪽 눈은 달이 되었다고 한다.

● 왼쪽 눈에 태양, 오른쪽 눈에 달. 이 관계는 약 3,300년 전 중국
고대의 갑골문자甲骨文字에[★1] 그대로 반영되어 있다. 해와 달을 합친
'眀'이라는 문자가 그것이다. →⑨ 해와 달의 위치가 반고의 '일월안日月眼'의
위치와 일치한다. 그 뒤 이 문자의 좌우가 바뀌어 오늘날 사용하는
'明(밝을 명)'이라는[★2] 글자가 생겨났다.

● 반고의 눈은 일본 신화에도 영향을 주었다. 이자나기 미코토伊邪那岐命는
불의 신을 낳다가 타 죽은 아내 이자나미伊邪那美를 찾아 황천黃泉으로 간다.
봐서는 안 될 아내의 모습을 슬쩍 훔쳐본 이자나기는 온갖 괴물에게 쫓겨
황천에서 도망쳐 돌아온다. 그 부정不淨을 씻기 위해 휴가日向(옛 나라 이름.
지금의 미야기현)의 강물에서 목욕재계하고 있을 때, 이자나기의 왼쪽 눈에서는
태양(아마테라스)이, 오른쪽 눈에서는 달(즈쿠요미)이 생겨났다. 게다가 콧김에서는
폭풍신(스사노)이 생겨났다고 한다. 이른바 삼귀자三貴子의 탄생이다.

⑨— '明'의 갑골문자. 현재의
문자는 좌우가 바뀌었다.
⑩— 혼돈 속에서 태어나는
반고의 모습.

⑩

더욱이 고대 이집트의 호루스Horus나 고대 페르시아의
아후라마즈다Ahuramazda, 인도의 우주 원시 인류인 푸루샤Puruṣa 등의
경우에도 신들의 눈과 천체의 빛은 깊은 관련이 있다.

[**사람의 신체에 우주의 힘을 응축하다**]

◉ 힌두교의 성전聖典인 『바가바드기타Bhagavadgita』에는 ★3 우주만 한
크기의 크리슈나Krishna 신이 탄생하는 장엄한 장면이 생생하게 기록되어
있다. 전 세계를 집어삼키고 우주를 배 속에 가둬 우뚝 솟아 있는
이 불멸의 최고신最高神은 근세 인도에서 수많은 세밀화로 그려졌다.
그 대표적인 예를 하나 보자. •⑪⑫

◉ 폭풍우처럼 소용돌이치는 머리카락에 입에서는 맹렬한 불꽃이 토해져
나온다. 가슴과 어깨에서는 하늘의 별이 빛나고, 우주창조신宇宙創造神인
브라흐마Brahma를 이고 있는 이마 밑에는 금색의 오른쪽 눈과 은색의
왼쪽 눈, 즉 태양과 달이 찬란한 빛을 널리 발하고 있다. 두 개의 눈과
하늘의 빛나는 두 구체가 ★4 훌륭하게 조응하며 온 우주를 가득 채우는
빛의 파동을 자신의 몸으로 발산한다.
"불덩어리가 되어 주변을 밝히고…… 화염과 햇빛을 모든 방향으로

흩뿌리고…… 시작도 없고 중간도 없고 끝도 없는 무한한 힘과 지혜를 가지고 있으며, 해와 달을 눈으로 삼고, 입으로 불을 내뿜고, 자신의 광명光明으로 전 세계를 뜨겁게 하는 옥체玉體를 나는 봅니다".

『바가바드기타』제11장에서 우주만 한 크기의 크리슈나의[*5] 탄생을 묘사한 구절이다.

● 해와 달의 안구는 외부세계의 빛을 받아들일 뿐만 아니라 스스로 빛을 발한다. '일월안'의 탄생은 사람의 모습에 우주의 힘을 응축하는 장엄한 이미지를 교묘하게 표현하는 방법의 한 예이다.

● 두 개의 안구에서 해와 달의 빛이 뻗어나가는 이미지가 생겨난 또 하나의 이유로는 인도에서 고대부터 발달한 '요가' 수행법과의 관련성을 생각해볼 수 있다. 요가 수행자는 혹독한 수행을 거쳐 자신의 몸에 숨어 있는 기운을 일깨워 신체를 영적인 차원으로 바꾸려 한다. ·⑬

● 요가는 호흡법을 중시한다. 수행자는 깊은 호흡에 실어 몸속에 프라나Prana를 불러들인다. 프라나란 천지자연에 가득찬 청정淸澄한

⑪⑫— 일월안을 빛내고 있는 크리슈나의 전신과 상반신. 인도의 세밀화. 19세기.

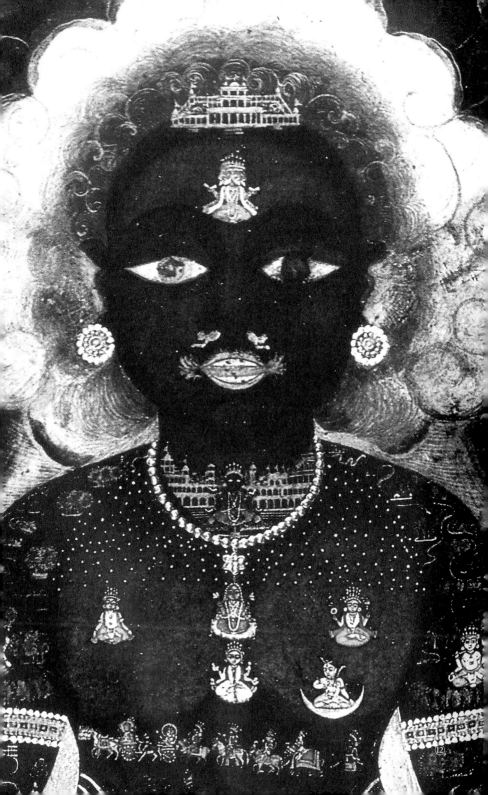

'기氣'의 흐름이다. 인도에서는 '우주의 바람'이라고도 한다. 몸속으로
이끌려 들어온 프라나는 몸속 가득 둘러쳐진 무수한 관管, 해부학적으로는
볼 수 없는 '기맥氣脈(나디)'을 통해 오체 구석구석으로 보내진다.
요가에서는 인간의 몸속에 약 7만 개의 기맥이 나뭇가지처럼
뻗어 있다고 말하기도 한다. →⑭

◉ 그중에서 특히 중요한 세 개의 기맥이 있다. 척추를 따라 회음會陰에서
정수리에 이르는 스슈무나관, 그 오른쪽 회음에서 오른쪽 콧구멍으로 빠지는
핑가라관, 반대로 왼쪽 회음에서 왼쪽 콧구멍으로 이어지는 이다관,
이렇게 세 가지이다. →⑯

◉ 숨을 들이마시고 숨을 내뱉는 중간에 숨을 유지하는 상태가 끼어든다.
예컨대 오른쪽 콧구멍으로 들이마신 프라나를 오른쪽 핑가라관으로
내려보내 조용히 몸속을 돌게 한다. 거기에서 잠깐 숨을 멈춘 다음,
다 내려간 프라나를 다시 왼쪽 이다관에 실어 천천히 올려보낸다.
이렇게 숨을 들이마시고 멈추고 내뱉는 과정은 ★6 양쪽 콧구멍을 바꿔가며
계속되고 긴 호흡 속에 조용히 반복된다.

◉ 이렇게 호흡 조절이 깊어지는 과정에서 수행자의 오른쪽 반신半身에는
'태양의 힘'이, 왼쪽 반신에는 '달의 힘'이 느껴진다고 한다. 수행자는

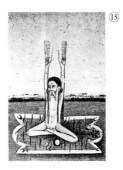

⑬

⑬— 우주의 기(프라나)를 몸속으로
불러들이는 요가 수행자.
⑭— 인체 내부 구석구석 둘러쳐진
기맥의 망. 좌우로 해와 달이 빛난다.
⑮— 요가 수행자는 몸속에
숨어 있는 에너지의 중심인
'차크라Cakra'를 자각한다. 척추를
따라 밑에서부터 위로 늘어선
일곱 개의 차크라. 차크라는 빛의
고리가 지닌 색, 형태(연꽃잎의 수로
상징된다), 기능 등을 치밀하게
검증한 것이다.

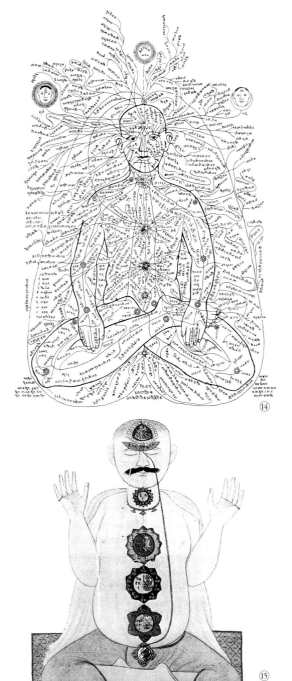

⑭

⑮

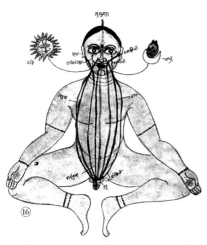

⑯— 요가 수행에서 중시하는 세 개의 기맥.
중앙의 척추를 따라 흐르는 기맥이 스슈무나관.
오른쪽이 핑가라관. 왼쪽이 이다관이다.
세 기맥을 활용해 태양의 힘(우반신), 달의
힘(좌반신)을 자각한다.

대립하는 이 두 힘을 고차원적으로 제어하며 중심에 있는 스슈무나관을 통해 정수리로 들어올린다. 태양과 달의 에너지를 융합시켜 하나로 다듬어가는 것이다. 호흡법으로 태양의 힘과 달의 힘을 하나로 다듬어 명상성취瞑想成就, 즉 '깨달음'에 이른다.

◉ 해와 달의 힘을 몸의 좌우에 새겨(혹은 섭취해) 제어하는 수행법은 요가뿐 아니라 도교의 도인술道引術과 양생술養生術에서도 행해지고 있다.

[청부동의 눈에 나타난 일월안]

◉ 일본에서 깊은 신앙의 대상인 부동명왕不動明王의 안상眼相에 주목해보자. 검푸른 색의 몸에서 온통 불꽃을 내뿜으며 사납게 화를 내는 부처.•⑰⑱ 부동명왕은 중생의 번뇌를 태우고 마귀를 물리쳐 수행자의 명상성취를 도와주는 강한 부처로서 서민의 신앙 대상이다. 헤이안平安 시대 이후 밀교密敎나 슈겐도修驗道의 융성과 함께 일본 각지에서 부동명왕을 모시는 신앙이 들불처럼 일었다.

◉ 다양한 양식에 따라 부동명왕의 존안尊顔이 그려졌는데, 그중에서

속칭 '적부동赤不動'
'청부동靑不動'
'황부동黃不動'으로
불리는 세 점의 작품이
전해지고 있다. 모두
뛰어난 불화佛畵다.
◉ 초기의 부동명왕상은
눈을 동그랗게 뜨고 있다.
◉ 고야산高野山의
묘오인明王院에 있는
'적부동'은 몸 전체가
새빨갛게 불타오르고,
눈동자는 번득이며
빛나고 있다.→⑲㉑
또 하나 유명한 것은
교토京都 만슈인曼殊院에
있는 '황부동'인데,

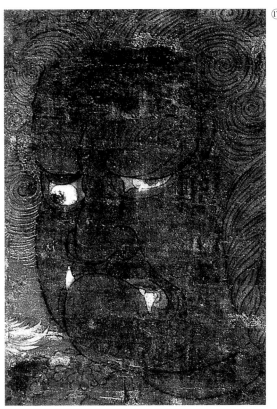

⑰

⑰— 청부동의 존안. 그림 ⑱의 부분.
교토 쇼렌인 소장.

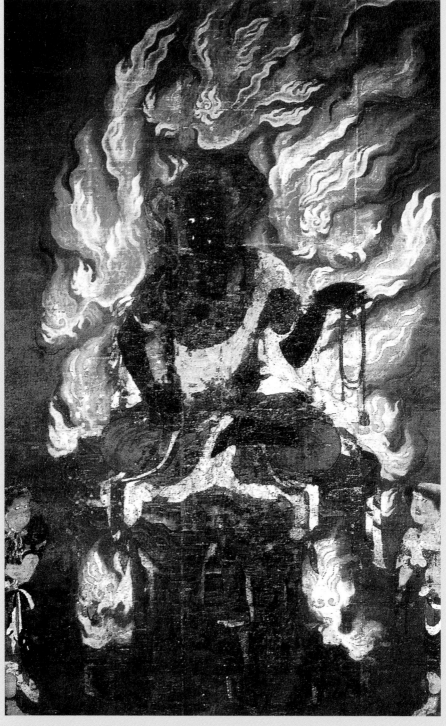

수행의 노려봄, 마귀를 물리치는 안광 …………

고행의 길을 떠나는 행자行者의 모습과 마귀를 물리치는 강대한 힘을 지닌 부동명왕.
헤이안 시대에 구카이空海가 일본으로 가져온 이래 다양한 존상尊像이 창안되었다.
대표적인 삼부동상三不動像의 눈 모양을 비교해보자.

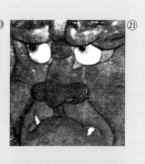

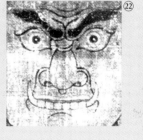

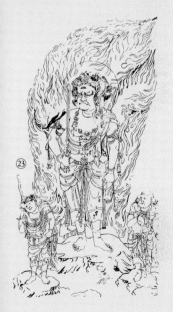

⑱— 특이한 눈 모양과 용모로 알려진 청부동상. 맹렬하게 타오르는
불꽃에 둘러싸인 채 바위에 앉아 있는 난폭한 모습은 겐초玄朝의
〈십구관十九觀〉에서→ ⑳ 생겨난 것. 헤이안 시대 중기. 교토 쇼렌인 소장.
⑲㉑— 적부동. 부동신앙이 두터웠던 엔친円珍(천태종 사문파의 개조로
어머니가 구카이의 조카딸)이 수행 중에 자신의 피로 그렸다고 전해진다.
붉은 얼굴 가운데 부릅뜬 두 눈은 날카롭게 위쪽을 노려본다.
가마쿠라鎌倉 시대. 고야산의 묘오인 소장.
⑳㉒— 황부동. 젊은 엔친이 헤이안 초기에 그린 강렬한 인상의 입상.
두 눈은 동그란 모양을 한 채 허공을 응시한다. 후지와라기藤原期의 사본寫本.
㉓— 가마쿠라기鎌倉期의 화승畵僧인 엔신円心이 그린 두 눈이 어긋난
부동존립상不動尊立像. 십구관에 근거한 두 눈이 어긋난 존안이
전해지고 있다. 교토 다이고지醍醐寺 소장.

번쩍번쩍 빛나는 복부가 특징이며
역시 두 눈이 날카롭게 빛난다.➛㉒㉚
적부동과 황부동 모두 동그란
눈을 크게 뜬 모습이 특징이다.

● 그것들에 비해 교토 쇼렌원靑蓮院에 있는 '청부동'의 눈 모양은 상당히
다르다.➛⑰ 자세히 들여다보면 색이 바래고 어두운 화면畫面 속에서 실로
기이한 얼굴이 나타난다. 백묘화白描畫를 보면 잘 알겠지만,➛㉔
오른쪽 눈은 마치 눈알이 쏟아져나올 듯이 크고 동그랗게 뜨고 있으며,
왼쪽 눈은 날카로운 삼각형 모양으로 가늘게 뜨고 있다.
서로 다른 눈 모양을 한 채 험악하게 노려보고 있는 것이다. 게다가 입가를
보면 뒤틀린 턱에서 비쭉 튀어나온 오른쪽 어금니는 위를 향하고, 왼쪽
어금니는 아래를 향해 있다. 실로 기이한 얼굴이다. 머리는 일곱 개의 상투로
묶었고, 귀밑머리는 왼쪽 어깨 위로 아무렇게나 흘러내린다. 인도의
요가 수행자나 일본의 산악 수행자와 비슷한 몹시 거친 풍모이다.
● 수수께끼로 가득 찬 이러한 청부동의 모습은 『대일경大日經』
(7세기 인도에서 성립)에 그려진 존안을 기본으로 하고, 거기에 헤이안 시대 중기의
안넨安然이나 준유淳祐 등의 학승이 설파한 '십구관'의 관상법觀相法을[7] 더해

그려진 독자적인 것이다. 이 묘법描法이 헤이안 시대 중기 이후의
부동명왕상에 강한 영향을 끼치게 된다.·㉓

● 인도의 크리슈나, 중국의 반고 그리고 요가 수행법 등에서 보았듯이
해와 달과 안구는 깊이 관련되어 있다. 그것들을 떠올리며 부동명왕의
눈 모양을 다시 보면, 동그란 오른쪽 눈에서는 태양의 힘, 초승달처럼 생긴
왼쪽 눈에서는 달의 힘이 발현된다고 볼 수 있다. 다시 말해 이 눈 모양은
'일월안'이 발현된 훌륭한 예라 할 수 있다.

● 또한 위와 아래를 향해 튀어나온 날카로운 어금니는 숨을 내뱉고
들이마시는 호흡법을 나타낸 것이 아닐까. 부동명왕은 두 눈과 두 어금니의
움직임 속에 아시아의 명상 원리를★8 간직하고 있던 것이다.·⑰

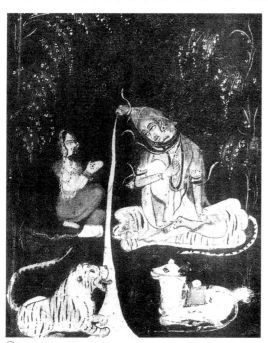

● 부동명왕은 주술력이
강한 부처이고, 그 몸은
새빨간 화염을 불사르고
있다.·⑱ 그 분노와
맹렬하게 타오르는
불꽃으로 우리 마음에
숨어 있는 '삼독三毒',

㉕— 산속 수행자의 모습을 한
시바Shiva신과 그의 아내인
파르바티Pārvatī. 시바는 벗은 몸에
뱀을 두르고 있으며, 반달을 장식한
머리 끝에서는 갠지스강이 흐른다.
시바의 모습은 부동명왕의 얼굴과
깊이 관련되어 있다. 인도 세밀화.

㉕

즉 무지, 욕망, 분노를 끊고 중생을 구제할 수 있다. 더욱이 부동명왕은 밀교의 중심존中心尊인 대일여래大日如來의*⁹ 화신化身이며, 대일여래의 주문을 중생에게 전하는 사자使者 역할을 한다. 바로 '안으로는 고귀한 성격을 지니고 밖으로는 거친 모습을 보이는' 부처인 것이다. 부동명왕은 일월안으로 명상성취를 밝히고 몸 안에 숨기고 있는 강한 주술력을 나타낸 것이 아닐까.

[좌우 불균형한 눈. 항마력을 발휘하다]

● 부동명왕의 특이한 눈 모양은 우리에게 매우 익숙한 가부키歌舞伎(에도 시대에 발달하고 완성된 일본의 전통적인 민중연극) 무대에서도 나타난다. 인기 배우가 용맹스러운 동작과 함께 '인상적인 표정이나 자세'를 취할 때 보여주는 '노려보기'의 눈 모양이 바로 그것이다. •㉖

● 극이 최고조에 달했을 때 격렬한 딱따기 소리가 들리면 얼굴을 과장되게 분장한 배우가 순간 격렬한 동작을 멈추고 관객을 향해 인상적인 표정이나 자세를 취하며 눈에 힘을 주고 매섭게 노려본다. 가부키 배우를 그린 수많은 그림에도 그려진 이 노려보는 눈 모양은 보통 '천지안天地眼'이라고 불린다. 가부키 배우인 마쓰모토 고시로松本幸四郎는 인상적인 표정이나 자세를 취할 때 "오른쪽 눈으로는 막 위에서 10분의 3 부분을, 왼쪽 눈으로는

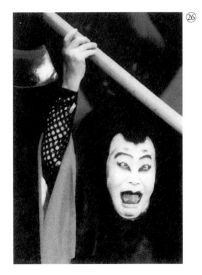

10분의 7 부분을 노려보았다.”고[★10]
전해진다. 오른쪽 눈으로는 위쪽을,
왼쪽 눈으로는 아래쪽을 노려본다.
즉 좌우 눈의 움직임이 맞지 않고 다른
곳을 노려보는 것이다. 물론 이것은
생리적으로 불가능에 가깝다. 하지만
독특한 수련을 쌓아 이렇게 기이한
눈 모양을 실현했다. 안구의 기능을
넘어선 불가사의한 눈 모양은 초월적인
힘을 발현한다. 그래서 연기자도 관객도
자기를 잊는 '탈아脫我의 항마력降魔力'을
표현하게 되는 것이다.

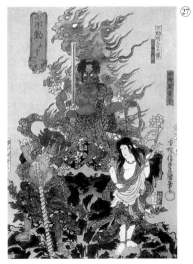

● 에도江戶 시대, 아라고토荒事(가부키에서
용사나 귀신 등을 주역으로 하는 용맹스러운 연기 또는
그런 연극)의 창시자라고 하는 이치카와
단주로市川團十郎는 겐로쿠 연간元禄年間
(1688년부터 1704년까지 이어진 일본의 천하태평 시대)에

㉖── 가부키 작품 〈쓰모루코이유키노세키노토
積戀雪關扉〉의 오토모노 구로누시大伴黑主(헤이안
전기의 가인歌人. 육가선六歌仙 중의 한 사람)를
연기하는 오노에 쇼로쿠尾上松線. 좌우 균형이
맞지 않게 노려보는 눈 모양을 보여주고 있다.
㉗── 가부키 가운데 부동不動.→⑱
우타가와 도요쿠니歌川豊國. 국립국회도서관 소장.

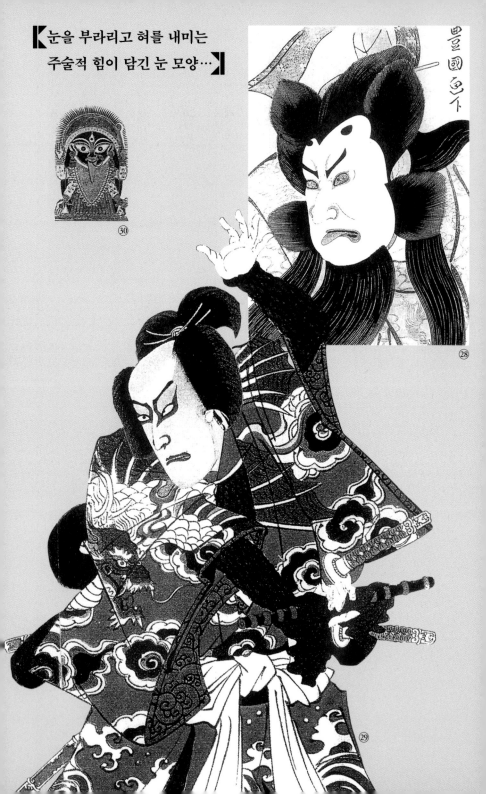

눈을 부라리고 혀를 내미는
주술적 힘이 담긴 눈 모양…

㉚

㉘

㉙

눈썹을 치켜올린 홍조 띤 얼굴. 눈알을 치켜세우고
두 개의 검은자위를 서로 어긋나게 하여 하늘과
땅을 향해 안광을 발한다. 가부키 배우가 보여주는
'천지안'의 눈 모양에는 항마력의 주술적 힘이
흘러넘친다. 노려보는 눈 모양은 다양한 형태로
바뀌며 일본의 연 그림에도 자주 등장한다. 그 원류는
멀리 인도로 거슬러 올라간다. 예컨대 이마에 세 번째
눈이 달린 칼리Kali 여신. 검은 피부와 대비되는
하얗게 빛나는 안광과 쑥 내민 혀의 강렬한 붉은색.
아시아의 신들이 보여주는 충실한 태내기胎內氣의
강력한 발현은 전신에 눈이 있는 정령신精靈神을
출현시켰다.

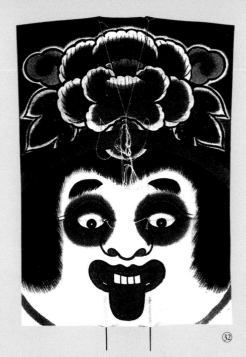

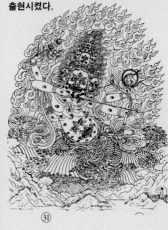

③①

③②

③③

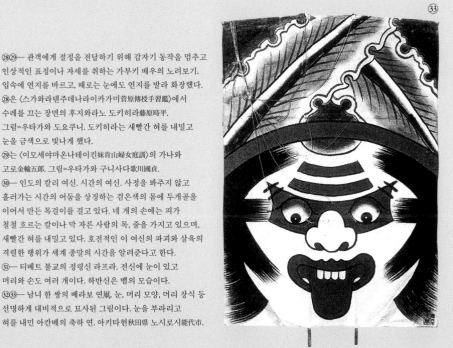

㉘㉙— 관객에게 절정을 전달하기 위해 갑자기 동작을 멈추고
인상적인 표정이나 자세를 취하는 가부키 배우의 노려보기.
입속에 연지를 바르고, 때로는 눈에도 연지를 발라 화장했다.
㉘은 〈스가와라덴주데나라이카가미菅原傳授手習鑑〉에서
수레를 끄는 장면의 후지와라노 도키히라藤原時平.
그림=우타가와 도요쿠니. 도키히라는 새빨간 혀를 내밀고
눈을 금색으로 빛나게 했다.
㉙는 〈이모세야마온나테이킨妹肯山婦女庭訓〉의 가나와
고로金輪五郎. 그림=우타가와 구니사다歌川國貞.
㉚— 인도의 칼리 여신. 시간의 여신. 사정을 봐주지 않고
흘러가는 시간의 어둠을 상징하는 검은색의 몸에 두개골을
이어서 만든 목걸이를 걸고 있다. 네 개의 손에는 피가
철철 흐르는 칼이나 막 자른 사람의 목, 줄을 가지고 있으며,
새빨간 혀를 내밀고 있다. 호전적인 이 여신의 파괴와 살육의
격렬한 행위가 세계 종말의 시간을 알려준다고 한다.
㉛— 티베트 불교의 정령신 라프라. 전신에 눈이 있고
머리와 손도 여러 개다. 하반신은 뱀의 모습이다.
㉜㉝— 남녀 한 쌍의 베라보 연鳶. 눈, 머리 모양, 머리 장식 등
선명하게 대비적으로 묘사된 그림이다. 눈을 부라리고
혀를 내민 아칸베의 축하 연. 아키타현秋田県 노시로시能代市.

㉞— 아키타현 유자와시湯澤市의 마나구 연. 전체가 검은색으로 칠해졌다. 영력이 넘치는 눈으로 지상의 마귀를 매섭게 노려본다.

그가 추앙하는 부동명왕을 자신이 직접 가부키로 만들어 무대에 올리고 스스로 연기도 했다.⁺㉗ 또한 신년이나 관람객이 많이 찾아오는 큰 행사가 있을 때는 의식의 하나로 독특한 '노려보기'를 집어넣었다. 이때는 사방의 관객을 노려보고 인상적인 표정이나 자세를 취한다. 에도 사람들은 이 노려보기에 무병장수의 거룩한 영험이 있다고 믿어 인기가 높았다. 노려보기의 양식은 현재까지 계승되어 수많은 상연 목록에서 신비한 매력을 발휘하고 있다. 이 이치카와 단주로의 노려보기는 부동명왕의 일월안과 깊이 관련되어 있다.

● 앞에서 본 노려보기의 표정을 다시 살펴보자.⁺㉖㉘ 서로 어긋나는 일월안과 함께 새빨간 혀가 쑥 내밀어져 있다. 홍조 띤 얼굴과 눈, 날름 내민 혀, 소용돌이치는 머리카락. 이것은 인간의 얼굴이 가장 심하게 변하는 '아칸베(상대방을 놀리거나 거부하거나 경멸하는 태도를 표현할 때의 행위)'를 일정한 양식으로 표현한 것이다. 표정을 심하게 변화시켜 태내의 기를 흘러넘치게 해 상대를 놀라게 한다. 아칸베는 마귀를 노려보며 물리치려는 힘찬 표정이 특징이다.

◉ 아칸베의 표정은 일본 각지의 연 그림에서도 수없이 발견된다.
그 대표적인 예가 아키타 지방의 '베라보 연'이다.·㉜㉝ 베라보 연은 남녀
한 쌍을 이루는 강렬한 원색의 디자인이 특징이다. 가부키 배우가 보여주는
'노려보기'의 어긋난 일월안, 그 신비한 눈 모양이 여기서는 번뜩이며 크게
치켜 뜬 동그란 눈 모양으로 변해 더욱 직접적인 표정으로 단순화되어
나타난다. 남자 베라보 연의 눈은 '니와카교겐仁輪加狂言(좌흥座興을 돋우기 위해
하는 즉흥적인 교겐)'의 씌우개를 씌웠고, 여자 베라보 연은 맨눈이어서 명확히
대비된다. 이러한 '쌍을 이루는 형태'는 다음 장에서 자세히 살펴보자.
◉ 눈이란 외부세계의 빛을 받아들이고 보는 기능이 우선인데, 이렇게
아시아의 여러 그림에 나타나는 눈은 스스로 빛을 발한다. 그리고 주위의
보이지 않는 것까지도 간파하는 힘을 발휘한다. 이를 보면 눈은 온갖
잡다한 괴물을 매섭게 노려보는 영력靈力이 넘치는 기관임을 알 수 있다.
◉ 빛나는 눈. 날카롭게 빛나는 눈. 좌우 두 개의 안구는 고대부터
사람들에게 '생명'이 있는 '형태'의 힘을 나타내는 좋은 기관이었다.
일월안은 두 개의 안구를 주제로, '보는' 것과 '내적인 영력'을 관련시켜
표현한 교묘한 조형이다.

2 【쌍을 이루는 형태】

[좌와 우, 그 쌍을 이루는 성질]

◉ 좌반신과 우반신. 인간의 몸은 좌와 우, 두 부분으로 이루어져 있다.
몸은 하나이지만 좌와 우라는 두 부분이 마치 쌍을 이루고 있는 것처럼
인식된다. 이 장에서는 하나의 쌍을 이루는 감각을 '형태'로 표현한 것 중
일본이나 아시아에서 발생한 특징적인 사례를 통해 그 안에 숨어 있는
'생명'의 작용을 살펴보고자 한다.

◉ 고대로 거슬러 올라가 '左(왼 좌)'와 '右(오른 우)'라는 글자의 형태를 살펴보면,
거기에 흥미로운 의미가 숨어 있음을 알 수 있다. 한자의 가장 오래된
글자 형태인 금문金文을[*1] 보면 左와 右 두 문자에 모두 포크와 같은 형태가
있는데, 이것들은 서로 반대 방향을 취하고 있다.·④⑤ 이 포크는
사실 손의 형태를 단순화한 것이다.

◉ 금문과 거의 같은 시기에 거북의 등이나 짐승의 뼈에 새겨진 갑골문을
보면 이 모양은 '⚡' '⚡'로 되어 있다.·①② 갑골문의 갈고리 모양에 주목하면
금방 알 수 있는데, 이것은 손바닥을 위로 한 채 내민 왼손과 오른손의

①②— 갑골문자의 '左'와 '右'

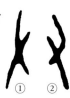

① ②

③

모양을 그린 것이다.·③ 손바닥의 모양을 보고 엄지손가락을 강조한 것이
갑골문의 글자 형태이고, 엄지손가락을 비롯해 다른 손가락들을
세 개의 선으로 단순화한 것이 금문의 글자 형태가 되었다.

● 금문에서 左라는 문자와 右라는 문자에는 내민 손 아래에 'ㅣ(장인 공)'과
'ㅂ(입 구)'라는 별개의 기호가 덧붙여져 좌와 우의 차이를 강조한다.
갑골문 연구가인 시라카와 시즈카白川靜에 따르면 '右'의 'ㅂ'는 'ㅂ('사이'라고
읽는다)'에서 유래한다. ㅂ는*²음식을 담는 밥공기 모양의 작은 그릇을
가리킨다.·⑤ 고대의 무술巫術에서는 기도사祈禱師가 그릇 속에 신에게
기도하는 말을 넣고 그것을 바쳐 신의 뜻을 물었다. 다시 말해 '右'라는
문자는 무술의 주기呪器인 ㅂ를 오른손 손바닥 위에 올리고 신을 향해
받드는 모양을 나타낸 것이다.

● 한편 '左'에는 'ㅣ'이 쓰여 있다.·④ 시라카와 시즈카에 따르면 'ㅣ'의
원형인 'ㅣ' 역시 신을 부르고, 신에게 기도하기 위한 주구呪具였다.
그는 ㅣ을 종과 횡으로 겹쳐놓은 +田의 형태가 '巫'라는*³글자가 되었다고

③— 눈앞에 들어올린 두 손.
'ㅂ'와 'ㅣ'을 품고 있다.
④⑤— '左'와 '右'의 금문.

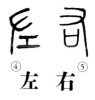

④ 左 右 ⑤

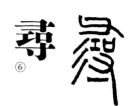

⑥— '尋' 자의 금문. 좌우의 손을
합친 복합문자임을 알 수 있다.

⑥

해석한다. 오른손에 ㅂ를 받들고 왼손에는 工을 올린다. 신을 부르고
신에게 기도하는 무술적인 행위 속에서 좌우의 손과 주기가 만들어내는
미묘한 차이가 문자의 형태에 반영되어 한 쌍의 글자 형태가 된 것이다.
● 다음으로 '尋(찾을 심)'이라는 글자를 보자. '사람을 방문하다' '장소를
찾아가다'라는 뜻의 글자이다. 이 글자의 옛날 형태를 보면, 左의 工과
右의 ㅂ가 가운데 나란히 있음을 알 수 있다.→⑥
상부의 '⇒'와 하부의 '寸(마디 촌)'은 모두 금문의 손 모양이 변형된 것이다.
왼쪽에 붙은 '彡'은 빛이나 색채를 나타내는 형태이다. 시라카와 시즈카는
이러한 구조를 해독하면서 '尋'이라는 글자는 오른손과 왼손을 약간
높이 들어 소용돌이치듯이 더듬으며 신의 소재所在를 찾아가는
행위를 나타낸 문자라고 설명한다.
● 신이란 항상 희미한 어둠 속에 숨어 있는 존재였다. 찾아가야 비로소
그 소재를 알 수 있다. 양손을 들어 소용돌이치며 신이 있는 곳을 찾아가는
행위는★4 무당이나 박수의 춤, 무악舞樂의 기원과 관련이 있다. 한자는
주술적인 힘을 숨기고 '치'의 힘을 소용돌이치게 하는 문자라고 할 수 있다.

⑦

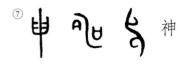

申

神

⑦— 오른쪽으로 도는 것과 왼쪽으로 도는 것.
번개 두 개가 소용돌이치며 결합한 '申' 자의 옛 형태.
⑧— 후타미 해변의 부부 바위에 쳐진 금줄.
〈후타미 해변의 먼동二見浦曙의 圖〉.
그림=우타가와 구니사다歌川國貞. 에도 시대.
가나카와神奈川 현립역사박물관 소장.

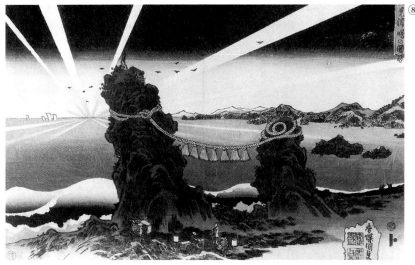

[신은 두 개의 소용돌이를 함께 가지고 있다]

◉ 다음에는 '神(신 신)'이라는 글자에 주목해보자. 한자의 오른쪽 부분인
방旁은 '申(아홉째 지지 신)'이다. 이 '申'이라는 글자 형태의 유래는 매우 흥미롭다.

◉ 고대의 '申'은 왼쪽과 오른쪽으로 도는 두 개의 소용돌이를 연결한
형태였다.·㉠ 두 개의 소용돌이가 연결된 이유는 무엇일까? 사실
이 소용돌이는 번개의 빛에서 유래한다. 고대 사람들은 하늘을 신들이
있는 곳으로 생각하고, 하늘의 힘을 나타내는 것에 '천신天神'이라는 이름을
붙였다. 우르르 쾅쾅 천둥소리가 울리고 날카롭게 빛나는 벼락이 치는 것은
천신이 분노했기 때문이라고 생각했다. 사실 천둥의 가공할 만한 힘은
지상에 오곡풍요五穀豐饒를 가져다주는 근원이다. 하늘의 초월적인 힘은
세계를 풍요롭게 해준다. 즉 '申'은 번개를 표현하며 하늘에 숨어 있는

초월적 힘을 향한 신앙을 형상화한 것이다. 그 번개의 빛은 오른쪽과 왼쪽으로 도는 두 방향의 소용돌이를 함께 갖추고 있다. 다시 말해 '甲'은 모든 소용돌이를 결합한 어지러운 형태이다.

◉ '尋'이라는 글자는 오른손과 왼손이 동시에 관련되어 양손을 소용돌이치게 한다. '神'이라는 글자는 오른쪽과 왼쪽으로 도는 번개의 소용돌이가 서로 연속되면서 숨어버린다. '尋'과 '神' 모두 오른쪽과 왼쪽 그리고 소용돌이의 힘과 관련되어 있다. 이들 문자에는 아주 흥미로운, 쌍을 이루는 성질이 숨어 있다.

[**금줄. 두 줄의 새끼를 왼쪽으로 꼬아 소용돌이치게 한다**]

◉ 두 개의 소용돌이가 서로 얽혀 있다. 여기에서 연상되는 것은 일본의 금줄이다. 금줄은 신들이 사는 장소에 침입하지 못하게 막고, 부정不淨을 정화淨化하기 위해 둘러친 것이다. 예컨대 〈후타미 해변의 면동〉·⑧에는 후타미 해변의 부부 바위에 금줄이 쳐 있고, 건너편 바다 위로 엄숙하게 떠오르는 해를 향해 사람들이 배례拜禮하는 모습이 그려져 있다. 새롭게 떠오르는 태양은 신이고,

⑨

⑨― 금줄. 일반적으로 바라보는 쪽에서 오른쪽을 머리로 삼아 장식한다.
⑩― 왼쪽으로 꼬는 방법. 왼손을 자기 몸쪽으로 당기면서 새끼를 꼰다.

⑩

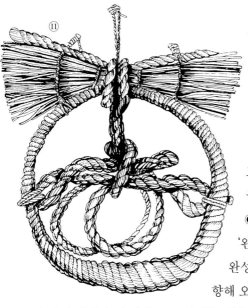

⑪— '壽' 자 형태로 묶은 설날의 금줄 장식.
야마구치현山口県.

그 신이 나타나는 장소에
금줄을 친 것이다.
◉ 금줄은 보통 두 줄의 새끼를
'왼쪽으로 꼬아' 만든다.→⑨
완성된 금줄은 본전本殿의 정면을
향해 오른쪽이 머리가 되도록 장식한다.
두 줄의 새끼를 한 가닥으로 꼴 때는 왼손을 자기 몸쪽으로 당기면서
왼쪽으로 꼬면 된다.→⑩ 그렇게 하면 시계 반대 방향으로 꼬이며 올라가는
새끼가 만들어진다. 일본에서는 이렇게 '왼쪽으로 돌며 올라가는
소용돌이'(시계 반대 방향으로 올라가는)를 성스러운 소용돌이라고 생각해 신전神殿을
장식하는 금줄의 기본으로 삼았다. 금줄은 두 줄 혹은 세 줄의 새끼로 꼰다.
두 줄의 새끼에는 음과 양이라는 상징성이 있다. 세 줄의 두꺼운 새끼로
꼴 경우에는 이 세 줄이 '천지인'을 상징하는 것으로 여겨졌다.
◉ 일본에서 왼쪽으로 도는 소용돌이는 일상적이지 않은 장소에서만
나타난다. 예를 들어 스모에서는 요코즈나橫綱(씨름꾼 중 제일인자)와 선수들이
씨름판 위를 왼쪽으로 돌고, 마쓰리祭り(여름에 올리는 신사의 제사)의 윤무輪舞에서도
왼쪽으로 원을 만들며 돈다. 또한 신을 부르는 가구라神樂를 연주할 때도

⑫— 소나무, 대나무, 매화에 학과 거북을 곁들인 봉래 장식. 스하마형의 받침대(바다에 돌출한 사주沙洲 모양의 받침대에 바위나 나무 또는 거북이나 학 따위의 장식물을 놓아 잔치 때의 장식물로 씀)는 영원불변을 나타낸다.

왼쪽으로 돌며 신을 불렀다고 한다. 이렇듯 왼쪽으로 도는 것은 일상적인 행위가 아니라 비일상적인 장소에서 이루어지는 특별한 회전이다.

● 설날의 장식인 금줄은 일본 각 지역마다 창의적으로 고안해 만들어졌는데, 그 모양이 몹시 빼어나다. 농민예술의 정수精髓인 설 장식 금줄 가운데 특히 이색적이며 뛰어난 것 하나만 소개하겠다.

● 바로 야마구치현 도요우라초豊浦町의 금줄이다.•⑪ 이 금줄은 전체 형태가 '壽(목숨 수)' 자 형태로 묶여 있다. 이 '壽'라는 글자에는 이상한 장치가 숨어 있다. 상부의 형태에 주목하면 좌우로 날개를 펼친 모습이 나타난다. 바로 '학鶴'이다. 부리가 위를 향하는 것으로도, 또 아래를 향하는 것으로도 보인다. 아래쪽에 있는 寸 자의 둥근 형태는 '거북'의 등이다. 즉 이 壽 자 금줄을 보면 글자의 위쪽은 학이고, 아래쪽은 거북이다.

● 학과 거북이 갖추어지면 '봉래蓬萊★5 (봉래산. 중국 전설에 신선이 산다는 영산으로 중국의 동쪽 바다에 있다. 일본에서는 후지산이라 생각했다.)'의 상서로움을 나타내는 장식물이 된다. 봉래, 즉 불로장생의 신선들이 산다는 무릉도원의 정경을 담은, 장수와

번영을 축복하는 조형물이 되는 것이다.→⑫⑰ 학과 거북의 모습을 엮어놓은
야마구치현의 壽 자 금줄은 디자인이 대담한 일본 금줄의 걸작이다.

[**운류와 시라누이, 쌍을 이루는 요코즈나**]

◉ 스모 일인자를 칭하는 요코즈나는 배에 금줄을 두르고 등장한다.→⑬
이 세상에서 신을 대신할 초월적 힘을 지닌 리키시力土라는 의미이다.

◉ 사실 요코즈나에는 쌍을 이루는 두 가지 형태가 있다. '운류雲龍' 형과 →⑭
'시라누이不知火' 형이 그것이다. 운류형(스모에서 요코즈나가 씨름판에 등장하는 모양의 하나.
방어형 스모를 상징)은 '하나의 고리', 시라누이형(스모에서 요코즈나가 씨름판에 들어서는 모양의
하나. 공격형 스모를 상징)은 '두 개의 고리'가 특징이다. 이것은 '한쪽 올가미 매듭'과
'양쪽 올가미 매듭'을 변형한 것이다.→⑮⑳ 운류형은
묶는 고리 하나를 커다란 원형으로 매듭을
짓고 줄의 양 끝을 같게 해 바짝 세운다.
시라누이형은 묶은 고리
두 개의 양 끝을 약간 젖혀 올려
운류형과는 다른 형태로 만든다.
중국에서는 하나의 고리와 두 개의

⑬─ 게쇼마와시(스모 선수가 씨름판 위에서
의식을 행할 때 두르는 짧은 앞치마 모양의 천)를
두른 쇼와昭和 시대에 명성이 높았던 요코즈나
후타바야마 사다지双葉山定次(1912-1968. 제35대
요코즈나. 오이타현 출신으로 우승 12회, 69연승을
달성. 일본 스모협회 이사장 역임).
비단 그림=하세가와 노부히로長谷川信廣.

⑬

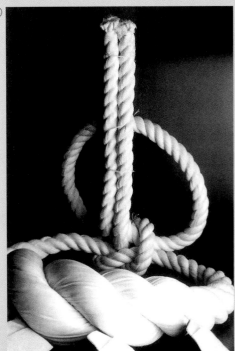

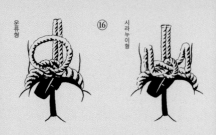

⑰

⑭⑮— 운류⑭, 시라누이⑮의 요코즈나 매듭.
요코즈나는 구리 철사와 마로 심을 만들어 하얗게 바랜
무명으로 감은 금줄을 경기가 있을 때마다 다시 묶는다.
사진=고바야시 쓰네히로小林庸浩.

⑯— 하나의 고리로 묶는 운류형과 두 개의 고리로 묶는
시라누이형. 둥근 원을 그리는 운류형의 매듭은 거북의
등을, 두 개의 고리를 젖혀 올린 시라누이형의 매듭은
학의 날개를 나타낸다. 그림=후지와라 가쿠이치藤原覺一.

⑰— 중국의 선경〈봉래산도蓬萊山圖〉. 커다란 거북의
등 위에 우뚝 솟은 영산. 상공을 날며 춤추고 소나무를
입에 문 학. 소나무가 무성한 바윗덩이 안에 수많은 누각과
그것을 돌아 들어가는 계단이 보인다.
『호라이산마키에케사바코蓬萊山蒔繪袈裟箱』. 헤이안 시대.

⑱— 혼례 장식물 다카사고高砂(스미요시住吉의 소나무와
다카사고의 소나무는 다정한 노부부의 전설을 소재로 함)의
섬 받침대. 스하마형의 받침대 위에 정원석을 배치하고
소나무, 대나무, 매화를 세운 뒤 할아버지와 할머니가
나란히 늘어서면 학과 거북이가 나타난다.
『시마다이모요시슈후쿠사島台模樣刺繡袱紗』. 에도 후기.

⑲— 학, 거북, 소나무, 매화를 조합해 봉래산을 상징하는
축복을 기원하는 디자인.『마이와이모요히나가타본
万祝模樣雛形本』.

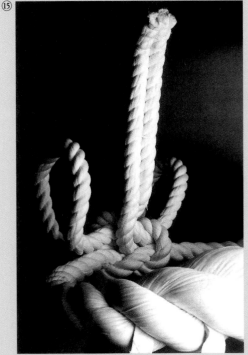

선경에서 노는 학과 거북.
상서로운 영력을 부르는 '형태'……▶

하얀 날개를 활짝 펼치고 날쌔게
하늘을 나는 학의 모습. 새까맣게
빛나는 견고한 등으로 몸을 단단히 하고
천천히 땅바닥을 기는 거북의 모습.
대조적인 두 가지 모습을 지닌 생물이
불로장생의 선경仙境에서 노니는,
쌍을 이루는 영험한 동물로 뽑혔다.
학과 거북의 모습은 아득히 먼
동남쪽 바다에 떠 있는 봉래산이나
그것을 표현하는 봉래의 장식과
함께 축복의 자리에 자주 나타난다.
때로는 스모의 간결한 아름다움의
극치인 한 쌍의 요코즈나의 '형태'로
하늘과 땅을 비추는 씨름판 위에
나타나 지상에 풍요를 가져다주는
도효이리土俵入り(스모 선수가
게쇼마와시를 두르고 씨름판 위에서
하는 의식)의 춤을 추기도 한다.

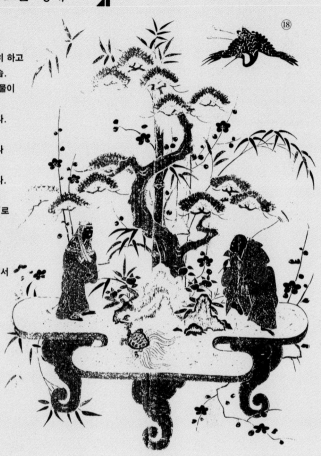

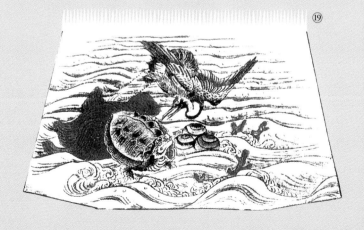

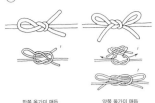

⑳— 운류형은 고리가 하나인 한쪽 올가미
매듭의 변형이고, 시라누이형은 고리가
두 개인 양쪽 올가미 매듭의 변형이다.

한쪽 올가미 매듭 양쪽 올가미 매듭

고리가 서로 다른 세계를 나타낸다고 생각한다. '하나'는 양이고 '둘'은 음이다.
다시 말해 '운류'는 '양'이고 '시라누이'는 '음'인 것이다.

● 우리가 사는 이 세계는 음과 양이라는 대립하는 요소로 이루어져 있다.
최근 스모계에서는 운류형을 선호하고, 시라누이형은 인기가 없는 편이다.
원래는 씨름판 위에서 두 가지 '형型'이 동격으로 쌍을 이루었다.

● 그런데 운류형과 시라누이형은 줄을 묶는 방법뿐 아니라 씨름판 위에서
펼치는 의식도 확실히 다르다. 운류형의 요코즈나는 오른손 하나만
들어올리는 반면·㉑ 시라누이형의 요코즈나는 양손을 활짝 펼쳐 올린다.→㉒
하나인 양과 둘인 음. 한 쌍을 이루는 이 원리가 줄을 묶는 방법만이 아니라
씨름판 위 의식의 '형'에까지 영향을 미치는 것이다.

[학과 거북, 음과 양, 서로를 자기 것으로 만드는 유동성]

● 운류형과 시라누이형, 요코즈나의 두 가지 형을 비교하면 어떤 상징적인
동물의 모습이 떠오른다. 앞에서도 등장한 학과 거북이다. 두 개의 매듭을
가진 '음'의 시라누이형은 날갯짓하는 학의 모습을 떠오르게 한다.
그에 비해 하나의 매듭을 가진 '양'의 운류형은 둥그스름한 거북의 모습과
흡사하다. 운류와 시라누이. 이 두 유형의 요코즈나가 모이면 씨름판

위에 학과 거북이라는 길상吉祥의 동물이
춤을 추듯 내려오고 거기에 봉래의
상서로움이 출현한다. •⑰

● 학은 가볍게 날아올라 '하늘'에서 춤추고
그 몸은 하얗게 빛난다. 거북은 검고 무겁게
가라앉아 '대지'나 '바다'에 잠긴다. 하늘을
자유롭게 비상하는 하얗게 빛나는 새와 땅
혹은 물속으로 검게 가라앉는 거북이 한 쌍을
이룬다. •⑱⑲ 쌍을 이룬 것이 씨름판 위에서
흑백의 승부를 겨룬다. •㉓ 그것이 요코즈나
혹은 스모의 참 모습이다. 그러나 이기는
때가 있으면 지는 때도 있다. 승리(백성白星)와
패배(흑성黑星)를 주고받으며 서로 뒤엉키기도
하면서 서로 필요로 하는 깊은 관계가 맺어진다.

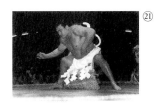
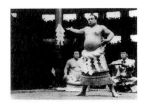
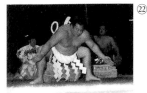
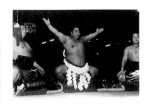

[학] ── 하늘을 날다 →흰색 ──→ 맑고 밝다
[거북] - 땅을 기다 ──→ 검은색 → 무겁고 가라앉는다

㉑— 운류형의 씨름판 의식.
오른손을 들어올린다.
㉒— 시라누이형의 씨름판 의식.
양손을 활짝 펼쳐 올린다.

㉓

㉓— 승패표. 승리가 있으면 패배도 있다.
백성과 흑성의 총 수는 일치한다.

◉ 운류와 시라누이가 쌍을 이루는 특성을 중국의 '태극도太極圖'에[★6]
중첩시켜 보자.→㉔ 태극도는 백의 '양'과 흑의 '음'이 소용돌이치는 형태로
뒤엉킨 탁월한 디자인의 상징도형象徵圖形이다. '양'은 하얗고 밝으며
구름 한 점 없이 맑아 하늘로 떠오르는 힘을 낳는다. '음'은
무겁고 탁하며 대지 깊숙이 가라앉는다.[★7]
◉ 하지만 중국에서는 이 음양의 작용을 단순히 세계를 둘로 나누어 대립하는
별개의 것으로 생각하지 않았다. 태극도가 보여주는 것처럼 양은 어느새
음에 흡수된다. 음도 다시 양에 삼켜진다. 서로가 서로를 흡수하며 끊임없이
유동하는 소용돌이를 만들어간다. 태극도의 가장 탁월한 착상은 양의 중심,
즉 양이 가장 왕성한 장소에 음의 눈이 있다는 것이다. 다시 말해 음에는
핵이 있고, 이 음의 핵을 양이 둘러싸고 있는 것이다. 대극對極의 힘을 각각의
중심으로 둘러싸고 서로가 서로를 감싸안아 역동적인 생성유전生成流轉을
반복한다. 태극도는 그처럼 매혹적인 변전變轉을 감싸고 있는 도형이다.
◉ 이러한 것들을 염두에 두고 다시 한번 운류와
시라누이의 요코즈나와 음양의 관계를
살펴보자.→㉕ 운류는 매듭이 하나이고 양이며
거북을 본뜬 것이다. 시라누이는 매듭이

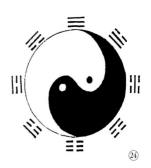

㉔— 태극도. 음과 양이
역동적으로 서로 유동한다.

㉔

㉕— 운류와 시라누이의 상징성.
음 – 양과 학 – 거북이 역전하며 뒤틀린
관계를 낳고 있다.

㉕

[운류]	하나의 고리 →	양 →	거북 →	땅
[시라누이]	두 개의 고리 →	음 →	학 →	하늘

둘이고 음이며 학을 본뜬 것이다. 학은 흰색으로 하늘을 나는 양의
새이고, 거북은 검은색으로 땅에서 배회하는 음의 동물이다. 그렇다면
운류-양-학이어야 할 관계가 한 번 뒤틀려 음인 거북으로 반전反轉한다.
시라누이에도 같은 일이 벌어지고 있다. 선명한 쌍 관계의 연쇄 속에서
역전을 거듭하며 관계가 복잡해진다.
◉ 이는 아시아 여러 곳에서 볼 수 있는 '쌍을 이루는 형태'에서 자주
나타나는 현상이다. 쌍을 이루는 것의 관계가 때로는 복잡하게 교차하여
태극이 보여주는 변전 사상을 표현한다.

[**'나누는' 것이 아니라 '이루는' 것이다**]
◉ 기백氣魄으로 가득 찬 스모에서 리키시들은 맞붙을 태세를 취했다가
일어서는 순간 '내쉬는 숨과 들이쉬는 숨'을 합치하며 격돌한다.
이때 나는 소리인 '아움'은 인도에서 중국으로, 그리고 다시 일본으로
전래된 고대 인도의 음성학音聲學에서 유래한 말이다. '아' 소리를 낼 때는

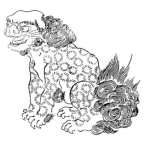

입을 벌리고 숨과
소리를 내뱉는다.
반대로 '훔' 소리를

낼 때는 입을 다물고 숨과 소리를 삼킨다. 소리를 내뱉고 소리를 삼킨다.
오십음五十音의 배열에서도 처음이 '아'이고 마지막이 '훔'이다. 쌍을 이루는
소리로 끝난다. 아훔의 소리, 그 쌍을 이루는 형태는 신사神社나 불각佛閣에
있는 사자 모양의 석상(고마이누狛犬는 고려高麗에서 온 개라는 뜻으로, 벽사를 위해 신사나 절 앞에
사자 비슷하게 조각하여 마주 놓은 한 쌍의 석상)이나 사천왕상에서 친숙하게 볼 수 있다. ·㉖

● 불교의 학승들은 이 아·훔 소리에 독자적인 세계관을 펼쳐보였다. ·㉗ '아'
하고 발음하는 것은 세계의 시작을 나타낸다. 그러나 '아' 음이 나온 순간부터
끝을 향하는 움직임이 시작된다. 반대로 '훔' 하고 숨을 삼킨다. 그 순간에
끝나야 하지만, 세계의 끝인 훔에서 새로운 세계가 시작된다고 생각한다.

● 중국의 태극도와 마찬가지인 무한순환無限循環의 움직임이
아·훔 소리에 실려 나타난다. '아'와 '훔'이라는 두 음을 합치면 인도의
'오·움=O·M'이라는 신성한 음이 된다. 고대 인도에서 오·움은 A-U-M의
세 음이라고 생각했다. 이것이 중국으로 전파되고 둘로 나뉘어
아·훔이라는 두 글자로 번안된 것이다.

㉖ — 쌍을 이루는 사자 모양의 석상.
신전을 향해 오른쪽에는 입을 벌린
당사자唐獅子(미술적으로 장식화한
사자)가 있고 왼쪽에는 입을 다물고
뿔이 하나 달린 고마이누가 앉아 있는
경우가 많다. 당唐은 중국. 박狛은 고려,
즉 한국을 암시한다.
㉗ — '아·훔'의 원환적 해석.

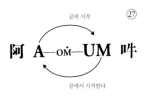

끝의 시작 ㉗

阿 A —OM— UM 吽

끝에서 시작한다

◉ 아시아의 가르침에서 중요한 것은 쌍을 이루는 것들이 단지 세계를
절반으로 나누는 형태로 존재하는 것이 아니라, 반드시 한편이 다른 한편을
감싸 안는다는 사실이다. 세계가 좌와 우로 이분되는 것이 아니라
좌와 우가 의식된 순간부터 하나가 되려는 역동적인 유동이 생겨난다.
음양, 일월, 좌우, 학과 거북 등 모든 것이 만나고 쌍을 이루고 유동하고
소용돌이치며 하나로 녹아든다. '나뉘'거나 '나누'는 상태에 머물지 않고
하나를 '이룬'다는 의미이다.▸㉘ 하나의 세계가 두 개의 극을 감싸고, 두 개의
극을 가진 것은 더 큰 하나의 세계를 둘러싸려고 한다. 이러한 생각의
바탕에 숨어 있는 요소들에 주목해보자.

◉ 우리의 DNA도 두 개가 한 쌍을 이루고 있다. 한 생명체의 근본이자
따로 나뉘어 있지만 쌍을 이루는 DNA를 복제해 우리는 새로운 개체를
만들어간다. '나뉘고 이루어지는' 일이 생명 현상의 극한 지점에서 발견된다.

◉ 인간의 몸에도 소화계의 작용을 통제하는 음의 소용돌이와 몸 전체의
신경이나 사고 작용을 통제하는 양의
소용돌이가＊⁸ 있다.▸㉙ 음의 소용돌이는 입에서
장으로 흘러들고, 양의 소용돌이는 척추의
수액에서 뇌로 연결된다. 하강과 상승이라는

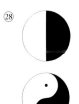

㉘— '나뉘다'(위)와
'이룬다'(아래)
㉙— 인간의 몸에는
소화계와 신경계라는
두 소용돌이가 숨어 있다.
그림=구시 미치오久司道夫.

㉚── 웅접의 미즈히키. 앞쪽으로
접는다. 꼬리의 산 모양이 하나이다.
㉛── 자접의 미즈히키. 뒤쪽으로
접는다. 꼬리의 산 모양이 둘이다.
㉞── 화합접. 암수의 접는 방법을 결합했다.
사진=고바야시 쓰네히로.

두 개의 소용돌이가 머리와 배를 중심으로 존재한다는 것이다. 두 개의
소용돌이가 만남으로써 비로소 우리 몸이 생성된다. 앞에서 본 '神'과 '帝'의
고대 문자나 '태극도'의 소용돌이와 마찬가지이다.

[**화합접으로 상징되는 둘이 하나가 되는 것**]

● 나뉜 두 개가 하나가 되려고 한다. 일본에서 흔히 볼 수 있는 화려한
형태를 통해 살펴보자. 약혼 예물을 교환하는 의식에 빠지지 않는
웅접雄蝶(수컷 나비)과 자접雌蝶(암컷 나비)의 장식물이다.→㉚㉛ 일본 종이(와시和紙)로
접고 미즈히키(여러 가닥의 지노에 풀을 먹여 굳히고 중앙에서 색을 갈라 염색한 끈. 선물 포장에 두르되
축하할 때는 홍백이나 금은색을, 흉사에는 흑백이나 남백색 등을 사용)로 멋을 낸 자웅雌雄 한 쌍의
축하 조형물이다. 둘의 차이는 눈에 띄지 않을 정도로 미미하다. 수컷 나비는
날개의 접은 부분을 계속 앞으로 접어간다.→㉜ 반면 암컷 나비는 계속 뒤로
접어간다.→㉝ 수컷 나비의 꼬리 끝은 하나인데 암컷 나비는 둘이다.
음과 양의 관계이다. 더욱이 수컷 나비는 금색 미즈히키로, 암컷 나비는 은색
미즈히키로 마무리한다. 접는 방법, 꼬리의 형태, 색상 등 눈에 띄지 않을
정도로 세세한 특징이 숨어 있다. 수컷 나비와 암컷 나비의 접는 모양은
일본의 신토神道(일본 황실의 조상인 아마테라스 오오미카미나 국민의 조상 신들을 숭배하는 일본

㉜㉝── 웅접, 자접의 접는 방법.
자세히 보면 암수의 특징이 숨어 있다.
그림=스기우라 고헤이+
소에다 이즈미코副田和泉子.

㉞

민족의 전통 신앙)가 존중할 정도로 매우 세련되고 전통을 잘 살린 작품으로 평가받는다. 근세 일본인이 창안한 뛰어난 디자인이라고 할 수 있다.

◉ 게다가 재미있는 것은 암수 양쪽의 특징을 하나로 합친 '화합접和合蝶'이라는 형태가 생겨났다는 사실이다.→㉞ 계속해서 뒤로 접어가는 자접 접기에 하나짜리 웅접의 꼬리가 합쳐진 것이다. 남녀의 특징을 결합해 하나로 통합한 우수한 디자인이다.

◉ 우리의 의식 깊숙한 곳에는 남성의 기능, 여성의 기능이라는 양성 기능이[★9] 숨어 있다. 때에 따라서 어느 한쪽이 우위에 서고 다른 성질은 그 뒤를 따른다. 두 힘은 중국의 태극도가 상징하는 것처럼 끊임없이 교체되며 우리의 일상생활에 깊은 그림자를 드리우고 있다.

◉ 하나 안에 두 개의 극이 존재한다. 그 둘이 하나로 융합하려고 한다. 쌍을 이루는 형태는 때로 서로 깊숙이 뒤섞이며 융합한다. 아시아의 문화 속에는 이러한 사상이 다양한 '형태'를 만들며 존재하고, '치'가 감싸고 있는 풍부한 기능을 표현한다. 다음 장에서는 양계만다라兩界蔓茶羅를 예로 들어 쌍을 이루는 형태를 더 깊이 살펴보자.

3 〈둘이면서 하나인 것〉

[양손에 새겨진 범어 두 글자가 상징하는 것]

● 이 장에서는 '쌍을 이루는 형태'라는 주제를 더욱 깊게 파고들어 일본의 불교 미술에서 '한 쌍을 이루는' 것 중 가장 높은 수준에 이른 양계만다라를[*1] 살펴볼 것이다.

● '만다라曼茶羅'는 산스크리트어로 '본질을 소유한' 혹은 '둥근'을 의미한다. 밀교에서는 대일여래라는 최고존(혹은 다른 존상尊像)을 중심으로 다양한 부처가 늘어서고 그중 밀교의 교의教義를 설명하는 종교적 도상을 만다라라고 부른다. '양계兩界'란 '태장계胎藏界'와 '금강계金剛界'의 두 만다라를 가리킨다. 이 두 만다라를 자세히 살펴보면 한 쌍을 이루는 다양한 특성을 찾을 수 있다. '두 개'의 만다라가 어떻게 '하나'로 융합하는가? 그 배경에서 만다라의 '형태'를 구성하는 '가타'와 '치'는 어떤 깊은 관련성을 보여줄 것인가? 만다라 그림을 자세히 보면서 그것을 해독해보자.

● 우선 나라현奈良県 아스카明日香촌의 오카데라岡寺에 있는 진기한 '수인석手印石'을 보자.→① 범어梵語를 새긴 부처의 손. 돌을 향해 누른

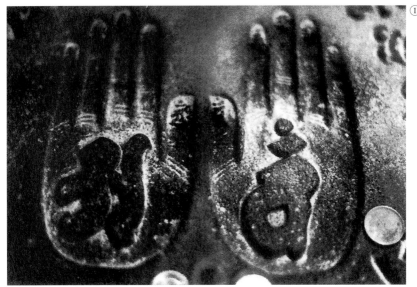

듯한 손 모양이 새겨져 있다. 범어는 6세기경에 북인도에서 유행한
실담悉曇(싯다마트리카Siddhamātrkā) 문자로, 불교 경전과 함께 중국에 유입되었고
헤이안 시대에 일본으로 들어왔다. 부처의 왼손과 오른손에 배치된
두 개의 범어는 각각 다른 형태를 띠고 있다.

● 그것을 끄집어내어 형태를 정리해보았다.→②③ ②는 '아' ③은 '방'이라는
범어이다. 부처의 왼손에 새겨진 '아'라는 글자는 밀교의 최고존이며 우주의
진리를 나타낸다는 대일여래에 올리는 주문呪文에서 비롯되었다.→②
'옹·아·비·라·훙·캉'이라는 주문을 외우는 다섯 개 음은 우주에 퍼져 있는
다섯 원소를 나타낸다. 地(아), 水(비), 火(라), 風(훙), 空(캉)을 불교에서는
'오대五大'라고 부른다.[*2] 인도에서 건너온 불교에서는 이 오대 원소가

①— 수인석. 양손에 범어 두 글자 '아'와 '방'이
새겨져 있다. 나라현 아스카촌. 오카데라 소장.
②— '아'. 태장계 대일여래의 주문에서 첫 음.
③— '방'. 금강계 대일여래의 주문에서 마지막 음.

② ③

옹·아·비·라·훙·캉　　옹·바지라·다투·방

삼라만상을 생성하는 근원이라고 생각한다. 맨 처음에 나온 '아' 음이 태장계 만다라의 중심에 위치하는 대일여래의 능력을 상징하는 문자(이를 '종자種字'라고 한다)[*3]가 되었다.

◉ 한편, 부처의 오른손에 새겨진 범어는 '방'이다. 이것은 금강계의 대일여래에게 바치는 주문에서 가져왔다.·③ 이 주문은 '옴·바지라·다투·방'이다. '방'은 주문의 마지막 음이다. 금강계 만다라를 총칭하는 '바' 음 위에 앞서 말한 오대의 공空(캉)을 나타내는 기호(이것을 '공점空點'이라고 한다)가 더해져 '방'이라는 소리로 변했다.

◉ '아'가 태장계 대일여래 주문의 첫 글자인 반면, '방'은 금강계를 상징하는 주문의 마지막 글자이다. 동시에 '아'가 오대의 '대지'를 상징하는 소리라면, '방'은 공, 즉 '허공虛空'을[*4] 나타내는 소리이다. 발단發端과 말미末尾, 대지와 허공, '아'와 '방' 두 음은 이미 대극對極에 있는 두 개의 소리인 것이다.

◉ '아'와 '방'이라는 두 개의 범어가 새겨진 부처의 손은 틀림없이 대일여래의 손일 것이다. 그러니까 돌에 닿은 부처의 손을 부처 쪽에서 보고 있는 것이 된다. 대일여래의 왼손은 태장계 만다라, 오른손은 금강계 만다라를 상징한다. 태장계는 대지를 나타내는 울림소리를,

④— 양계만다라를 거는 방식. 본존을 향해
오른쪽(본존의 왼손 쪽, 동쪽)에 태장계를,
왼쪽(본존의 오른손 쪽, 서쪽)에 금강계를 건다.

금강계는 허공의 울림소리를
상징한다. 두 가지 소리를 양손으로
보여주는 대일여래는 그 신체 속에 땅·물·불·바람·허공이라는 오대의
힘이 널리 가득 차 있음을 알려준다.

◉ 태장계와 금강계라는 두 만다라는 쌍을 이루어 밀교 사원의 본당 벽에
걸려(혹은 마루에 깔려) 있다.→④ 남쪽을 향해 앉아 있는 경우가 많은
본존 쪽에서 보면 본존의 왼손 쪽(동쪽)에 태장계가 있고, 본존의
오른손 쪽(서쪽)에 금강계가 있다. 각 만다라의 중심에 대일여래의 모습이
나타나 서로를 깊이 결합한다.

◉ 앞서 나온 수인석은 부처의 왼손에는 태장계, 오른손에는 금강계의
범어를 나타낸다. 이는 본당의 절 안에서 본존을 중심으로
만다라를 거는 방법과 일치한다. 아·방의 수인은 양계만다라를
나타낼 뿐만 아니라 만다라를 거는 방법과도 조응한다. 결국 만다라의
공간 자체를 그대로 본뜬 것이다.

[**태장계와 금강계를 비교해보면**]

◉ 태장계와 금강계의 그림을 비교하면서 둘의 차이점을 살펴보자.

태장계 만다라 →⑤오른쪽·컬러③ 금강계 만다라. →⑤왼쪽·컬러④

이 두 만다라는 9세기 초에 진언밀교眞言密敎의 시조始祖 구카이空海가

중국에서 들여왔다. 그런데 이 만다라는 구카이의 스승인 중국의

혜과惠果라는 고승高僧이 처음 한 쌍으로 구상한 것이라고 추정된다.

두 만다라 구석구석에 '음양' 혹은 '태극' 같은 한 쌍의 특성이 다양한

형태로 숨어 있기 때문이다.

◉ 태장계 만다라 →⑤오른쪽·컬러③는 7세기에 집대성한 『대일경』이라는

경전에 근거해 쓰였다. '태장胎藏'이라는 말은 산스크리트어의

'갈바Garbha'에서 유래한다. 갈바는 어머니의 태내胎內, 즉 자궁을 가리킨다.

연꽃이 씨에서 발아해 꽃을 피우는 모습도 태장의 의미라고 한다.

이것을 상징이라도 하듯이, 태장계 만다라의 중심부에는 새빨간

연꽃이 피어 있다. 중심에 앉아 있는 대일여래를 둘러싼 팔불八佛이

조용히 탄생해 여덟 개의 꽃잎 위에 단정하게 앉아 있다.

◉ 금강계 만다라 →⑤왼쪽·컬러④는 『대일경』보다 조금 늦은 7-8세기에 편찬된

『금강정경金剛頂經』이라는 경전에 그려졌다. 금강金剛이란 다이아몬드를

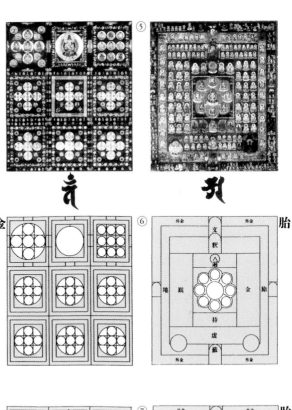

⑤

金　胎

⑥

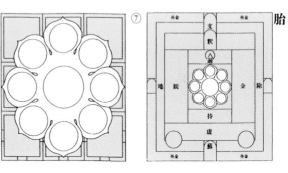

⑦　胎

⑤— 양계만다라.
금강계(왼쪽)와 태장계(오른쪽).
교토 도지東寺 소장.
⑥— 한 송이의 빨간 연꽃(태장계)과
아홉 개의 하얀 원(금강계).
⑦— 작고 빨간 연꽃(태장계)과 크고
하얀 연꽃(금강계)으로 도식화된다.
그림=스기우라 고헤이+
사토 아쓰시佐藤篤司.

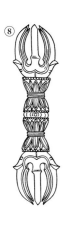

⑧— 금강저金剛杵.
밀교 최고의 법구라고 한다.
부처의 지혜를 나타내고 번뇌를
부수는 강력한 힘을 지녔다.
⑨— 태장계-금강계.
두 만다라의 쌍을 이루는 원리.

⑨

[태장계]	[금강계]
연꽃	달
적	백
태양	달
반야	방편
여성	남성
이(평등문)	지(차별문)
동	서
왼쪽	오른쪽

의미한다. 단단해 깨지지 않으며 예리한 힘을 갖고 있다.
이 금강에는 '바즈라Vajra'라는 세상에서 가장 강한
무기•⑧의 이미지가 겹친다. 이 무기는 매서운 벼락도
견딜 수 있다고 한다. 금강계는 태장계가 낳은 부처의 지혜를 실현하는
강력한 능력을 보여주는 만다라라고 한다. 다이아몬드처럼 단단하고
번쩍이는 깨달음의 힘을 상징하는 이 만다라를 특징짓는 것은
수없이 펼쳐지는 새하얀 빛의 고리이다.

● 두 만다라를 비교하고 각각이 상징하는 것을 도식화해보자.•⑥⑦
태장계 만다라에서는 새빨간 연꽃 하나가 중심에 피어 있고 사방을 향해
부처들이 정연하게 늘어서 있다. 금강계 만다라는 전체가 아홉 개로
나뉘어 있고, 그 하나하나는 커다랗고 하얀 원으로 되어 있다.
이 만다라는 '성신회成身會'라고 불리는 중심 부분이 아홉 번에 걸쳐 조금씩
그 형태를 바꿔가며 반복된 것이다.•⑥ 태장계 만다라는 한 송이의 빨간
연꽃이, 금강계 만다라는 아홉 개의 하얀 원이 전체 구성의 핵을 이룬다.
시각을 달리해서 보면 태장계 만다라의 중심에는 꽃잎 여덟 개의
빨간 연꽃이 피어 있고, 금강계 만다라에는 꽃잎 여덟 개의
커다란 흰 연꽃이 피어 있다.•⑦

● 이렇듯 밀교의 본질을 말해주는 태장계와 금강계라는 두 만다라는 다양하게 쌍을 이루는 원리에 따라 구성되었다.·⑨ 예컨대 태장계 만다라는 '새빨간 연꽃'이고, 금강계 만다라는 '하얀 빛의 원'이다. 태장계의 빨간 연꽃은 '태양의 활동력'을 나타내고 '여성적인 지혜'를 표현한다. 이와 달리 금강계 만다라는 '정적의 달빛'을 나타내고 '남성적인 실행력'을 표현한다.*5

● 태장계 만다라는 '반야般若(맑은 지혜의 힘)'의 작용을 표현하고, 금강계만다라는 '방편方便(중생을 구원하기 위해 지혜를 살려 활동하는 힘)'의 힘을 나타낸다.

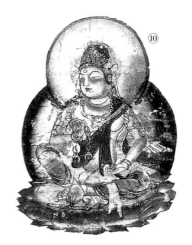

⑩

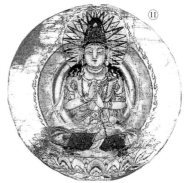

⑪

⑩— 태장계의 부처. 후광에 둘러싸인 채 연화좌 위에 앉아 있다. '금강수원'의 금강쇄金剛鎖 보살.
⑪— 금강계의 부처. 바깥쪽이 둥근 원으로 둘러싸인 '사인회四印會'의 대일여래.

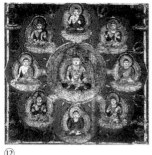

⑫

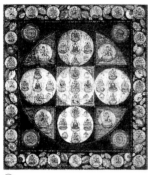

⑬

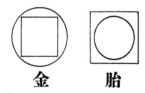

金　　　胎

⑭

⑮

● 두 만다라를 자세히 보면
부처를 그리는 방법에서 다른 점이
발견된다. 예컨대 태장계 만다라의
중심부에 있는 금강수원金剛手院의
주요 부처들은 연화좌蓮華坐
위에 앉아 있고 그 뒤로 후광이
나타난다.→⑩
한편 금강계 만다라의 부처들은
후광이 하얀 빛의 커다란 원이고,
이 빛의 원이 부처와 연화좌를
감싸고 있다.→⑪ 다시 말해
태장계 만다라와 금강계 만다라는
빛의 둥근 원과 연꽃의 관계가
완전히 반대로 되어 있다.
● 더구나 만다라를 그리는 데
기본이 되는 '원'과 '사각'의
관계에도 차이가 있다.

⑫— 태장계는 사각형 안에 원이 펼쳐진다.
⑬— 금강계는 커다란 원 안이 사각형으로 구획되어 있다.
⑭— 원과 사각형의 관계를 정리한 것이다.
⑮— 고대 중국의 우주관인 '천원지방설'의 모형도.
그림=스기우라 고헤이+사토 아쓰시.

태장계 만다라는 커다란 사각으로 구분되어 있고 그 속에 둥글고
빨간 연꽃이 피어 있다.→⑫ 사각 속에 원이 펼쳐져 있는 것이다. 반면에
금강계 만다라는 커다란 원 모양 속에 사각의 구획이 둘러싸여 있어
태장계 만다라와는 반대의 작도법을 보인다.→⑬ 이것도
명확히 대비된다고 볼 수 있다.

◉ 이렇게 원과 사각이라는 두 가지 형태에는 중요한 상징성이 있다.
고대 중국에서 동그란 것 혹은 구球는 '하늘'을 나타낸다. 한편
사각형이며 평평하게 펼쳐지는 것은 '대지'를 나타낸다.→⑮
이 '천원지방설天圓地方說'*⁶ 속 하늘인 구와 대지인 사각의 펼쳐짐은
두 만다라에서 확실한 대비 관계를 보여준다. 다시 말해, 원을
구성 원리로 하는 금강계 만다라는 하늘의 섭리를 나타내고, 사각형을
구성 원리로 하는 태장계 만다라는 대지의 풍요를 표현한다. 이것은
태장계를 상징하는 소리가 '아(대지)'이고, 금강계를 상징하는 소리가
'방(허공)'이라는 사실과 깊은 관련이 있음을 의미한다.

◉ 티베트에서 그려진 만다라→⑯는 일본의 것과는 다른 양식을 보여준다.
바깥 둘레를 원으로 하고 그 속에 사각을 배치한 것이 특징이다. 사각의
내부는 왕궁의 모습을 표현한 것이지만, 바깥 둘레의 원형(연꽃 모양의 고리인

⑯ ― 티베트 불교의 태장계 만다라.
백묘화白描畫. 크게 펼쳐진 원형 속에
사각형의 마당이 있고, 그 가운데
부처들이 늘어서 있다.

연화륜蓮華輪이나 금강저 모양의

고리인 금강저륜金剛杵輪, 바람 모양의

고리인 풍륜風輪으로 구성된다.)은

금강계 만다라의 특징을

표현했다. 그에 비해 중국과

일본의 양계만다라는 전체가 사각의

장 안에 그려진다. 이것은 대지, 즉 태장계의 특징으로 바깥을 에워싸는
표현 방법이라고 할 수 있다. 이렇게 양계, 즉 한 쌍을 이루는 만다라에는
대비되는 특징이 다양하게 숨어 있다.

[**역동적인 움직임을 숨기고 있는 지권인智拳印**]

◉ 다음에는 만다라의 세부사항에 눈을 돌려 각각의 만다라 중심에
앉아 있는 '대일여래'의 모습에서 이 대비적인 특징을 살펴보기로 하자.
밀교의 근본 원리를 담당하는 태장계와 금강계의 두 대일여래가
두 개의 만다라를 선명하게 특징짓고 있다. 매우 독특한 형태로
'둘을 하나로 융합한다'는 의미가 담겨 있음을 알 수 있다.→컬러①②
◉ 각각의 만다라 중심에 앉아 있는 두 대일여래는 쌍을 이루면서도

태장계와 금강계. 쌍을 이루는 두 장의
화상畵像으로 정리된 양계만다라.
곳곳에 숨어 있는 수많은 쌍의 원리가
두 대일여래가 맺는 인상의 역동적인
변화에 따라 하나로 융합된다.

①

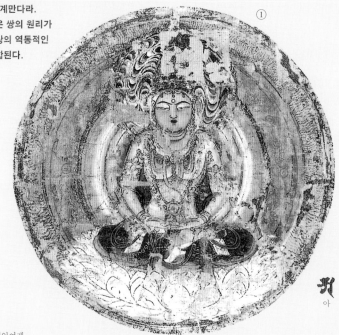

아

①— 양계만다라. 태장계 대일여래.
②— 양계만다라. 금강계 대일여래.

②

방

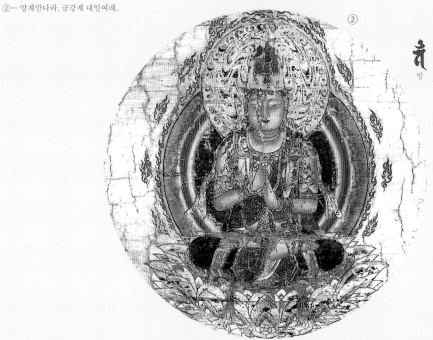

③

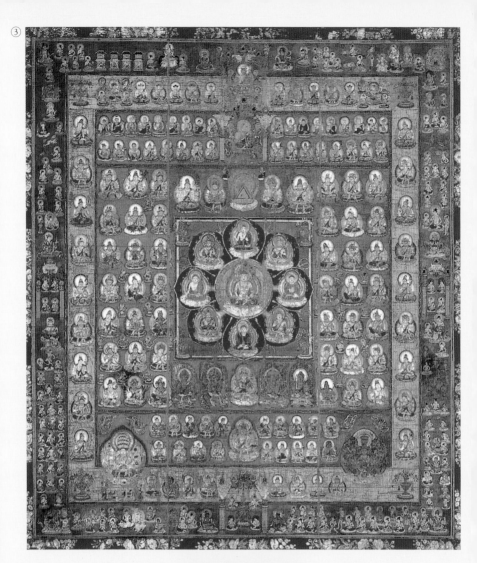

③— 〈태장계 만다라〉. 『전진언원만다라
傳眞言院曼茶羅』에서. 부처가 지닌 지혜의
모태가 되는 붉은 연꽃이 중앙에 피어 있고
그 위에 대일여래를 중심으로 여덟 부처가
앉아 있다. '중대팔엽원中臺八葉院'을 에워싸고
십이원十二院이 사방을 향해 펼쳐져 있다.
중심에서 위를 향해 '지명원持明院' '허공장원
虛空藏院' '소실지원蘇悉地院'이 있고, 우리가
볼 때 왼쪽에는 '관음원觀音院'이 있으며
오른쪽에는 '금강수원金剛手院' '제개장원
除蓋障院'이 있다. 거기에 바깥 둘레를
'외금강원外金剛院'이 둘러싸고 있다. 약
410존의 부처가 사각 공간 안에 늘어서 있다.

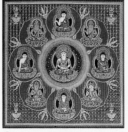

⑤

㪍
아

【태장계 만다라】

⑤— '중대팔엽원'. 〈양계만다라도
兩界曼茶羅圖〉겐로쿠혼元祿本 부분.
에도 시대. 교토 도지 소장.
『전진언원만다라』는 구카이가 중국에서
가지고 돌아온 만다라의 사본이다.
교토 도지 소장. 1.8미터×1.8미터의
비단에 그려져 있다.

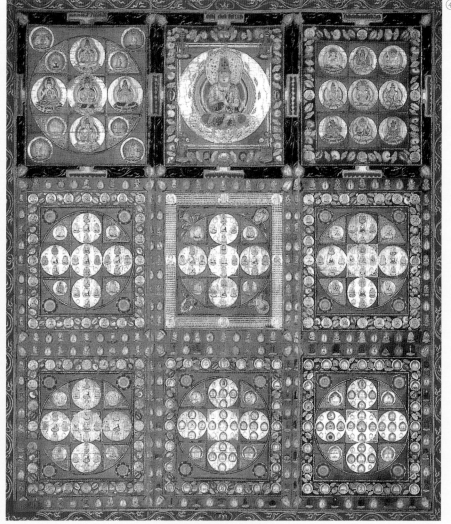

④

【금강계 만다라】

⑥— '일인회'. 〈양계만다라도〉 겐로쿠혼 부분.
에도 시대. 교토 도지 소장.

⑥

방

④— 〈금강계 만다라〉. 『전진언원만다라』에서.
아홉 개 구획의 중심에는 대일여래가 앉아 있다.
중앙의 '성신회'를 중심으로 해서, 우선 바로
아래쪽의 왼쪽 옆에서부터 위로 소용돌이를
그리듯이 '미세회微細會' '공양회供養會'
'사인회四印會' '일인회' '이취회理趣會' '강삼세회
降三世會' '강삼세삼미야회降三世三昧耶會'가
이어진다. 달빛, 예지의 빛인 하얀 원형에
둘러싸인 1,450여 부처들이 아홉 개의 만다라에
모여 내관內觀과 응집凝集의 금강력을 발산한다.
'외금강원'이 바깥을 둘러싸고 있다. 약 410존의
부처가 사각 공간 안에 늘어서 있다.

⑦ ⑧

【지권인의 구조를 보다】

태장계, 금강계, 한 쌍의 대일여래의 인상은 정靜과 동動의 선명한 대비를
보여준다. 특히 금강계 대일여래가 만든 지권인은 손가락 열 개를 복잡하게
결합해 두 개의 만다라를 융합시키는 대원리를 말한다.

⑦— 태장계 대일여래. 결가부좌結跏趺坐를 튼 양발 위에 양손을 조용히 겹쳐놓는다.
⑧— 금강계 대일여래. 양손을 심장 위로 들어 올려 금강권金剛拳(네 손가락으로
엄지를 감싸면서 쥔 주먹)과 검지로 복잡한 지권인을 만든다.
⑨— 왼손(아래쪽·아)과 오른손(위쪽·방)의 복잡한 조합이 만들어내는 소용돌이의
흐름을 그림으로 표현했다. 왼손(태장계를 상징) 검지를 타고 상승하는 흐름이
오른손(금강계를 상징) 검지를 거쳐 다른 네 손가락으로 전달된다. 금강권을 쥔
오른손의 손가락 세 개에서 하강하는 소용돌이가
왼손의 손가락 세 개에 더해져 내려온다. 손바닥을
지나 다시 왼손 검지로 순환한다.
①②⑦⑧ 사진=이시모토 야스히로石元泰博.
⑨⑩ 그림=스기우라 고헤이+사토 아쓰시.
⑩— 지권인을 부처 쪽에서
본 그림.

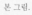방

아

⑨ ⑩

명확한 차이를 보인다. 부처가 맺는 '인상'의*⁷ 형태에 그것이 명료하게
표현되어 있다.→⑦⑧ 인상이란 부처나 승려가 다양하게 만들어낸
'손가락의 형태'를 말한다. 열 개의 손가락과 양손의 움직임이 부처의
가르침을 말해준다. 이는 고대 인도에서 발달한 무드라(무용의 손동작) 등에서
기원한 것으로, 부처가 추는 춤이라고 할 수 있다. 무드라는 힌두교나
불교에서 정교하게 체계가 잡혀 손동작만 봐도 부처 각각의 지혜나
능력을 읽어낼 수 있고 종종 부처의 자비심도 알 수 있다고 한다.

● 태장계 만다라에서는 붉은 연꽃의 중심에 대일여래가 금빛으로 둘러싸인
채 앉아 있다.→컬러① 가부좌를 튼 양발 위, 배꼽 약간 아래에 조용히 양손을
모으고 있다.→컬러⑦ 위쪽을 향해 편 왼손 위에 마찬가지로 위쪽을 향한
오른손을 겹쳐 양손의 엄지손가락 끝을 가볍게 맞대고 있다.
이러한 형태를 상징적으로 파악해보면, 펼친 손바닥과 엄지손가락 사이에
커다란 원이 하나 생긴다.→⑰ 태장계의 대일여래는 얼굴이 커
마치 동자童子처럼 윤기가 흐르고 몸 색깔도 젊음이 넘쳐 싱싱하다.
이 대일여래가 만들고 있는 인상을 '선정인禪定印'이라 한다. 우리가
좌선할 때 주로 만드는 인상이 바로 이것이다. 조용한 삼각형으로
체형體形을 모으고 양손을 겹쳐 가지런히 한다.

⑰— 태장계의 대일여래가 만들고 있는
선정인과 그 모형도.
⑱— 금강계의 대일여래가 만들고 있는
지권인과 그 모형도.

⑰

⑱

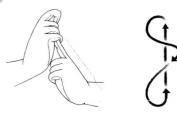

●이에 비해 금강계 만다라에서
대일여래는 아홉 개 구획의 위쪽
한가운데에 있는 '일인회'라고
불리는 부분에 앉아 있다.→컬러② 이 대일여래는 양계만다라 가운데에서도
가장 아름답게 그려진 부처이다. 태장계의 경우와 비교하면 어른스러운
모습이다. 그 전체적인 생김새와 깊은 표정에서 한창 명상에 집중하고 있는
조용한 분위기가 잘 전달된다. 이 대일여래도 가부좌의 좌법座法을 하고
있다. 그러나 양손은 심장이 있는 위치까지 들어올려 있고 두 개의
손가락 끝은 더욱 적극적으로 조합된 형태를 취하고 있다.→컬러⑧
이것이 '지권인'이라 불리는 인상이다. 왼손 검지를 오른손이 감싸는
특이한 형태를 취하는, 실로 복잡한 인상이다. 이 인상을 선만으로
다시 그린 그림이 있다.→⑱·컬러⑩

●지권인을 만드는 방법을 내 방식대로 간단히 설명하겠다. 우선
양손 모두 주먹을 쥔다. 불교에서는 '금강권(네 손가락으로 엄지를 감싸면서 쥔 주먹)'이라
한다.→⑲ 다음에는 오른손과 왼손 모두 검지를 세운다.→⑳ 그리고 두 개의
검지 끝을 반대 방향으로 닿게 하며 왼손 검지를 오른손 금강권으로
다시 감싸면 된다.→㉑㉒ 놀랄 만큼 치밀한 손가락의 조합이 아닐 수 없다.

지권인의 인상은 수많은 부처의 손동작
가운데에서도 가장 치밀하게 고안된
가장 아름다운 형태이다.

● 이 인상의 내부에서 본 손의 결합을
도식화해서 그려보았다. → 컬러 ⑨⑩
부처 쪽에서 인상 내부를 보는 것처럼 그린
것이다. 왼손 검지를 따라 올라가는 움직임이
오른손 검지로 전달된다. → 컬러 ⑨
그 움직임이 오른손 검지에 전달되고 나아가
오른손의 세 손가락 끝을 지나 소용돌이치듯
하강한다. 이어서 그 하강이 왼손 손가락에
전달되고 다시 반대 방향의 소용돌이가 되어
하강한 다음 왼손 손바닥에 도달한다.
그리고 다시 왼손 검지를 타고 상승한다.

● 검지에 의해 상승하는 움직임이 시계 반대
방향과 시계 방향의 두 가지 소용돌이를 타고
하강해 다시 상승한다. 열 개의 손가락에서

⑲~㉒— 지권인을 만드는 방법.
금강권 ⑲를 기본으로 한다.
왼손 검지와 오른손 검지를 맞닿게
하고 ㉑, 왼손 검지를 오른손
금강권으로 다시 감싼다. ㉒
그림=스기우라 고헤이+사토 아쓰시.

훌륭한 무한순환의 소용돌이가 생겨나는 것이다.•컬러⑨ 금강권의 지권인은
태장계의 선정인, 즉 양손을 모아 원을 만드는 조용한 손가락 형태와는
대조적으로 실로 복잡하고 역동적인 움직임으로 가득 찬 형태이다.

[둘이면서 하나, 하나이면서 둘이다]

◉ 여기서 잊지 말아야 할 것은 왼손이 태장계, 오른손이 금강계를
상징한다는 사실이다.•㉓ 다시 말해 지권인에서는 왼손이 상징하는 태장계,
그 반야의 힘과 오른손이 상징하는 금강계, 그 방편의 활동이 단단히
결합한다. '반야'란 불교의 조용하고 맑은 지혜를 나타내고 여성의 힘을
표현한다. 한편 '방편'은 중생들을 구제하기 위한 온갖 활동으로,
예지叡智를 기본으로 삼아 그것을 갖고 있는 남성의 기능을 나타낸다.
◉ 왼손의 태장계가 나타내는 여성적인 것을 오른손의 금강계가 표현하는
남성적인 것으로 감싸 안는다. 두 개가 결합하고 무한히 순환하는 소용돌이
속에서 융합한다. 지권인에서는 두 개의 만다라, 즉 양계만다라가 멋지게
하나로 융합한다. 태장계 만다라의 대일여래는 붉은 연꽃의 중심에 조용한
모습으로 홀로 앉아 있다. 금강계 만다라에서는 아홉 개 구획의 중심에
아홉 존의 대일여래가 앉아 있고, 각각의 대일여래는 소용돌이치는

㉓— 대일여래의 왼손은 태장계,
오른손은 금강계를 상징한다.
일러스트레이션=사토 아쓰시.

인상을 만들어 두 세계가
하나됨을 말해준다.
◉ 사실 이것이야말로
양계만다라가 나타내는
근원적인 의미이다.
양계, 두 개의 세계가
하나로 융합하는 것.[★8] 거꾸로 말하면 하나의 세계라고 생각되었던 것이
두 개의 세계로 의식되는 것. 이를 밀교에서는 '둘이면서 하나' '하나이면서
둘'이라고 설명한다. 밀교의 근본 원리, 세계의 근원을 이루는
역동적인 유동의 원리가 양계만다라로, 더욱이 그 중심에 앉아 있는
대일여래의 인상으로 훌륭하게 해명된다.
◉ 만다라는 '형태'에 숨어 있는 '생명'의 작용이 인상에 실려
아름답게 나타난다.

4 ❮하늘의 소용돌이·땅의 소용돌이·당초의 소용돌이❯

[당초 문양의 기원을 더듬다]

● '당초唐草 보자기'는 일본인이 즐겨 사용한 전통 보자기이다. →①
보자기는*1 실로 편리하다. 긴 것, 상자 모양의 것, 둥근 것, 변형된 것 등 모든
형태를 자유자재로 쌀 수 있다. 보자기는 싸인 것의 형태를 그대로 밖으로
드러낸다. 다 사용한 뒤 착착 접어 호주머니에 넣으면 그 존재를 감출
수 있다. 요즘 흔히 사용하는 상자 모양의 포장에 비해 변환이 자유로운
훌륭한 포장 도구이다. 얼마 전까지는 어느 가정에나 커다란 무명 보자기가
있었는데, 그 보자기에는 대부분 '당초 문양'이 그려져 있었다.
● 당초 문양은 소용돌이치는 담쟁이덩굴의 형태에서 유래했다. →②
담쟁이덩굴은 번식력이 왕성하다. 빙빙 나선형을 그리면서 촉수를 뻗어
다른 물체나 나뭇가지에 덩굴 끝을 휘감아 번성한다. 순식간에 뿌리를 뻗어
전체를 뒤덮어버린다. 이런 담쟁이의 생태를 본 사람들은 담쟁이덩굴에서
무한한 번영과 불멸의 힘을 느낀다. 그 힘은 장수를 연상케 하고, 상서로움과
관련된 다양한 이미지가 덩굴의 기세와 겹친다. 그래서 힘이 넘치라는

①

①— 당초 보자기. 보통은
사방 약 70센티미터. 큰 것은
사방 1.5미터나 되는 것도 있다.
②— 다양한 당초 문양의 배합.
일본 근세.

②

의미로 담쟁이덩굴을 문양화한 것이다.

◉ 당초의 '당唐'이란 중국의 당나라를 가리킨다. 대륙에서 온 소용돌이치는 식물에 나라의 이름을 붙인 것이다. 일본에서 당초라는 이름은 헤이안 시대에 처음 사용되었다.

◉ 당초 문양은 우선 '소용돌이'라는 사실에 주목해야 한다. 당초의 소용돌이는 하나의 소용돌이를 차례로 이어가며 만든다. 비켜 놓거나 뒤집어 놓거나 소용돌이 위에 꽃을 피워 놓는다. 당초 문양은 일본에서도 다양하게 발전해 물건을 장식하며 풍부한 조형미를 발전시켜왔다.

◉ 서양의 문양 학자는 당초 문양의 기원이 멀리 고대 이집트로 거슬러 올라간다고 설명한다. 고대 이집트에서는 연꽃을 성스러운 꽃으로 존중했으며 그 모양도 다양했다.→③ 연꽃의 땅속 줄기에다 옆에서 본 꽃 모양을 조합해 그것을 연속으로 이어붙였는데, 그 문양이 당초의 기원이라고 한다. 또 서아시아의 아시리아에서는 풍요의 상징으로 대추야자를 모티프로 한 문양이 유행했다. 그것이 고대 그리스로 전파되어 세련된 소용돌이 문양으로 발전했고 결국 '팔메트Palmette'라고★2 불리는 문양이 탄생했다.→④ 이러한 연꽃 문양이나 대추나무 문양에 다른 식물무늬가 뒤섞여 사람들이 애호하는 장식 문양이 생겨났다. 넘치는 풍요의 힘이 장식의 주요 어법이

되어 지중해 세계에서 동서로
번져나간 것이다.

● 한편 연꽃 문양은 이집트 혹은
지중해 문화권에서 서아시아로 흘러들기
시작하면서 풍부하게 발전했다.
예컨대 현대 이슬람 사원의 벽면을
화려하고 무성하게 장식하고 있는
아라베스크Arabesque의
당초 문양이 그것이다.→⑤

● 앞에서 본 팔메트 문양은 그리스에서
로마로 전해졌고, 같은 루트를 거쳐
서아시아와 인도, 중국에도 전해졌다.
불교 미술에도 도입되어 불교와 함께
동남아시아와 중국으로 전파되었다.
예를 들어 아잔타 석굴 사원의 벽면을
장식하는 당초의 소용돌이나 →⑥
둔황敦煌(중국의 석굴) 천장을 장식하는

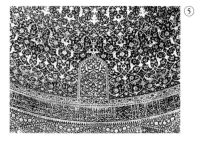

③— 이집트 벽화. 연꽃 향기를 맡고 있다.
④— 팔메트 당초의 한 예. 땅속 줄기와 꽃이
반복적으로 이어지는 문양은 그리스에서 탄생했다.
⑤— 이슬람 사원을 장식하고 있는 아라베스크.
사원 전체를 소용돌이 문양으로 장식했다.

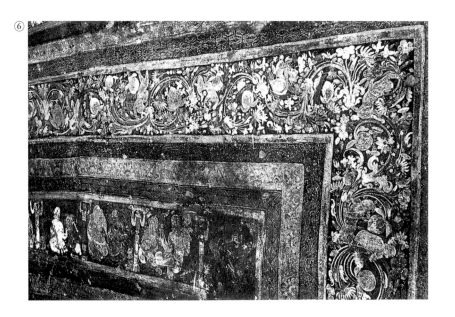

다양한 당초 무늬의 디자인 등을 보면 당초 무늬의 커다란 흐름을 알 수 있다.
◉ 이처럼 이집트나 지중해 서쪽 나라들에서 시작된 당초 문양은
5-6세기쯤 중국이나 한국을 거쳐 일본으로 들어온다.
◉ 당초 무늬는 무엇보다 '식물무늬'이다. 담쟁이덩굴을 기본으로
연꽃, 포도, 석류, 목단, 국화 등의 꽃이나 열매가 달려 있다. 그러나 더욱
중요한 점은 당초의 근원이 '소용돌이'라는 사실이다. 이 '소용돌이'나
'소용돌이치는 것'의 문양화文樣化를 주의해서 보자. 세계 각지의 고대
문명에는 식물에서 기원한 소용돌이를 포함해 다양하게 소용돌이치는
문양이 발견된다. 예를 들면 일본에서도 조몬繩文 시대의 토기 표면에
무척 매혹적인 소용돌이무늬가[3] 새겨져 있다.(물론 이러한 무늬는 곧 사라지고 말았다.)

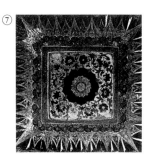

⑥― 아잔타 석굴의 천장에 그려진
무성한 당초문 장식.
⑦― 둔황의 천장에 그려진 당초문.
제390굴.

[하늘의 소용돌이, 땅의 소용돌이가 소용돌이 문양을 낳는다]

● 그러면 고대 중국의 문양을 예로 들어 다양한 소용돌이무늬를 살펴보자.

● 우선 중국의 번개무늬를 보자. ·⑧ 이것은 은나라, 주나라 시대의
청동기에 새겨진 문양인데, 직각으로 소용돌이치는 날카로운 무늬가
하늘에서 땅으로 쉬지 않고 내려치는 번개를 표현한 것이다. 이 번개의
형태는 2장에서 소개한 '㮿'이라는 글자에도 들어 있다. 오른쪽으로 돌고
왼쪽으로 도는 번개의 소용돌이가 서로 연속되어 '㮿'이라는 글자가 되었다.
이렇게 소용돌이무늬는 한자의 기원과도 관련되어 있다. 예리한 각의
소용돌이무늬는 일본에도 들어와 번개무늬 문양이 되었다. ·⑨
중국풍의 모난 소용돌이에 천둥소리의 울림이 더해져 실로
매혹적인 형태를 만들어낸 것이다.

● 이렇게 보면 소용돌이무늬는 우선 '하늘의 소용돌이'를 나타내는
것이라고 할 수 있다. 더욱이 중국에서는 '기'의 흐름을 문양으로 만든
소용돌이도 발견된다. 혹은 바람이나 구름으로 보이는 것이
소용돌이치며 흘러 독특한 모양의 무늬가 생겨나기도 한다.

● 또 하나 중요한 소용돌이 문양이 있는데,
그것은 '용'을 비롯한 '신성한 동물들의

⑧

⑧— 고대 중국의 번개무늬.
직각의 소용돌이가 연속적으로
전개된다. 은나라의 청동기.
⑨— 일본의 번개무늬 문장.
두 종류의 번개가 조합되어 있다.

⑨

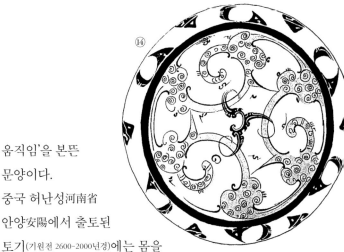

움직임'을 본뜬
문양이다.
중국 허난성河南省
안양安陽에서 출토된

토기(기원전 2600-2000년경)에는 몸을
빙빙 감은 뱀의 모습이 발견된다.→⑩ 또 중국의 청동기에
주조된 소용돌이치는 용의 문양도 있다.→⑪ 뱀이나 용이
긴 몸을 빙글빙글 돌려 몸 전체의 형태로 소용돌이를
만들어낸다. 게다가 용이라는 문자의 기원을 살펴보면
거기에서도 소용돌이치는 형태가 나타난다. 3,300년 전의
갑골문에 용이라는 글자가 몇 개 적혀 있는데, 거기에는
S자나 C자 형으로 몸을 구부린 용이 신의 표시인 관을 쓰고
소용돌이치고 있다.→⑫⑬ 고대 중국에서는 이렇게 뱀이나
용이 심하게 소용돌이치는 그림을 그려 문양으로 만들었다.
● 전국시대戰國時代의 칠기漆器를 장식하고 있는 문양에는
구름이나 불꽃의 움직임으로 보이는 것이 있다.→⑭
이 매혹적이며 유동적인 문양은 용이 줄지어 있는 것을

⑩— 뱀 무늬. 안양(허난성)에서 출토된
4,000년(이상) 전의 토기에 그려져 있다.
⑪— 청동기에 주조된 용무늬.
⑫⑬— 고대 문자에 나타난 용. 빙글빙글
소용돌이치는 긴 몸에 머리에는 관을 쓰고 있다.
⑭— 고대 중국의 운기문雲氣文. 비렴운문분飛廉雲紋盆.
구름의 흐름이나 불의 움직임으로 보인다.

⑮— 용, 호랑이, 봉황이
서로 복잡하게 얽혀 있는
자수문刺繡文. 중국 초나라.
마산일호묘馬山一号墓.
후베이성湖北省 출토.

나타냈다고 한다. 더욱 유명한 것은 초楚(전국시대) 나라의 의복을 장식한
자수이다. •⑮ S자 형으로 구불거리는 수많은 용이 서로 엉켜 있는 데다
호랑이나 새의 모습도 그려 넣어 화려한 연속 문양을 보여준다. 용과
호랑이가 만들어내는 당초 문양의 디자인이다. 또 후한後漢 시대에는 용이
S자 형으로 서로 엉켜 있는 번개무늬가 연속된 구리거울이 발견되었다.

◉ 소용돌이치는 동물 문양이 또 하나 있는데, 그것은 '새', 즉 '봉황'을
휘감듯이 부는 바람의 소용돌이이다. 고대 중국에서 새, 특히 까마귀는
날렵하게 하늘을 나는 태양의 사자使者라고 생각했다. 또 봉황은
날갯짓으로 바람을 일으키는 바람의 신이라고도 했다. 백제百濟의
장식 기와를 보면 •⑯ 봉황의 날개가 거센 소용돌이로 변하고
바람을 불러일으키는 모양이 훌륭하게 조형화되어 있다.

◉ 또한 약 2,500년 전 중국 전국시대의 생황笙簧이라는 악기에 새겨진
삼파형三巴形(바깥쪽으로 도는 소용돌이 문양이 셋 있는 모양)의 소용돌이 문양도 있다. •⑰
생황의 대나무 관 다발은 봉황의 날개를 암시한다. 표주박이나 대나무 관에
불어넣은 강한 숨은 봉황의 날갯짓이 불러일으키는 바람이고, 생명을 낳는
하늘의 호흡이다. 이것을 상징이라도 하듯이 표주박의 배 부위에는
이상한 형태의 삼파 소용돌이 문양이 있다.

⑯— 강력한 바람을 일으키며
날갯짓을 하고 있는 봉황의 모습.
백제의 문양전(구운 기와).
한국 국립중앙박물관 소장.

● 게다가 동물 문양을 살펴보면 청동기에
주조된 '거북'의 등에 불의 소용돌이 또는 물의
소용돌이로 보이는 문양이 새겨져 있다.→⑱ 대지를
상징하는 거북, 물속에 잠겨 있는 거북. 이렇게 거북의 복잡한 생태가
소용돌이라는 이미지와 결합된 것으로 볼 수 있다. 또 '물고기'도
소용돌이를 만든다. 중국에서는 두 마리의 물고기가 서로 쫓는 모습을
다산의 상징으로 여겨 고대의 토기 등에 그렸는데→⑲⑳ 사실 이것이
후세의 '태극도'→㉑가 된 것이라는 설도 있다.
● 이렇게 보면 새, 용, 뱀, 거북, 물고기 등 지상의 생물이 만들어내는 '땅의
소용돌이' 역시 중국의 소용돌이무늬를 만들어내는 중요한 요소이다.

[영속하는 생명력의 상징]

● 고대 중국에서 생겨난 다양한 소용돌이 문양.
그 소용돌이에 응답이라도 하듯이 일본에서는
'파巴' 형 소용돌이가 생겨났다. '파문巴紋'의★⁴
풍요로운 문장으로 정리된 것이다.
● 파문→㉒의 기본형은 마치 도깨비불과 같은 형태를

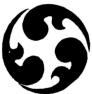

⑰— 생황의 표주박에 새겨진
삼파문. 작은 소용돌이가 더해져
생물의 모습을 연상케 한다.
중국 초나라.

취하고 있으며 태아胎兒나 곡옥曲玉(상고 시대에 옥을
반달 모양으로 다듬어 끈에 꿰어 장신구로 쓰던 옥돌)을 연상시킨다.
무수한 변화를 낳은 일본 파문의 특징은 두세 개가
조합되어 떨리고 엇갈리고 때로는 아이를 안기라도
하는 것처럼 천변만화千變萬化하며 움직인다는 것이다.
마치 애니메이션을 보는 것 같다. 파문의 간결한
소용돌이에 다양한 움직임과 뒤얽힘이 서로 겹쳐져
생명이 태어난다. 여기에서 '형태'가 탄생하는
생생한 과정을 볼 수 있다.·㉓

⑱

◉ 중국의 소용돌이, 일본의 소용돌이. 지금까지 본 것과
같은 다채로운 소용돌이의 움직임이 서양에서 건너온
식물의 소용돌이와 합쳐져 힘을 얻는다. 그리하여
중국이나 일본 당초무늬의 소용돌이가 된 것은 아닐까.
다시 말해 하늘의 소용돌이, 땅의 소용돌이(동물의
소용돌이)가 당초 무늬의 풍부한 힘과 겹쳐지고 융합되어
소용돌이치는 것에 생기 있는 움직임을 부여해온 것이다.
◉ 당초 문양은 나라奈良 시대와 헤이안 시대에

⑲

⑳

㉑

⑱― 청동기에 새겨진 거북.
등에 소용돌이무늬가 있다. 은나라.
⑲-㉑― 새나 물고기가 서로 쫓는
모습과 고대 중국에서 생겨난 태극도.

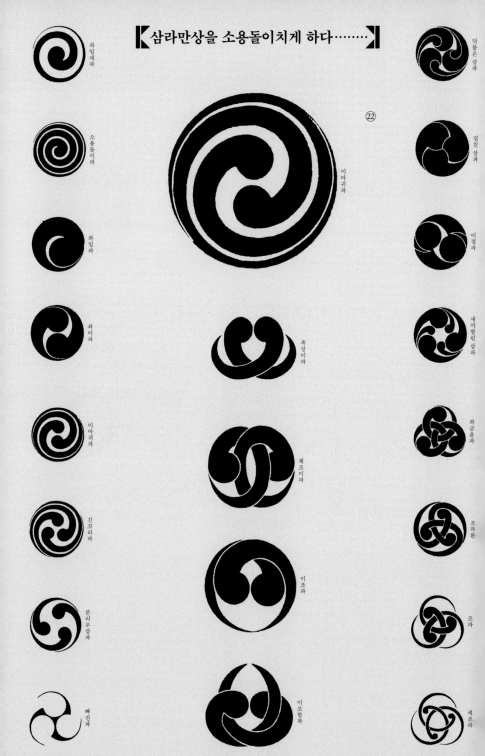

파일세파

소용돌이파

좌일파

좌이파

이아귀파

긴꼬리파

불리우삼파

빠진파

이아귀파

쪽상이파

체조이파

이조파

이조합파

덧붙은삼파

겹친삼파

이절파

새끼딸린삼파

좌금휼파

조파환

조파

세조파

㉒

아름다운 소용돌이를 수없이 만들어내고 심하게 유동하는 일본의 파문.
뚱뚱한 파, 호리호리하게 마른 아귀파餓鬼巴, 덧붙거나 새끼가 딸린
복합파複合巴, 족상파足上巴와 조파組巴 등 천지자연의
어지러운 여러 현상, 풀·나무·벌레·물고기의
움직임이나 도구·문자 등을 끌어들여
소용돌이치게 한다.

새끼딸린 백족

㉓

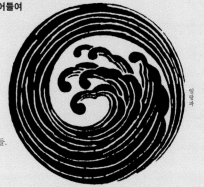
일랑파

세우환

㉒— 파문을 기본으로 한 변형.
㉓— 파형의 소용돌이에 휩쓸린 것들.

우운

일구환

반점이 들어간 새깃털파

삼할묘

삼패

좌이파

이번파

엇갈린 우선

일파은행

입신락

택사환

육점차

먼개파

율환

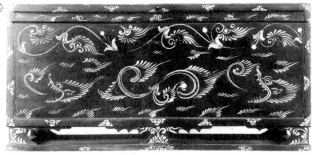

일본으로 건너왔다. 그 아름다운 한 예가 쇼소인正倉院(나라 도다이지東大寺에 있는
귀중품을 보관하는 곳. 쇼무천황聖武天皇의 유품 등 1만여 점이 소장되어 있다.) 황실 소장품에서
보이는 밀타채회상密陀彩繪箱이다.→㉔㉕ 밀타密陀(일산화납)로 장식되어 있고
훌륭하고 디자인이 뛰어난 상자(45센티미터×30센티미터)이다. 이 상자의 앞면은
속도감 있는 당초의 소용돌이로 뒤덮여 있다.

● 윗면에는 봉황이 어지러이 날고 있고 바람의 소용돌이를 그려넣어
하늘의 경치를 표현했다. 측면 상부에는 꽃이 만개한 지상의 활기찬 모습이
그려져 있는데,→㉔ 이 문양을 인동문忍冬文이라고★⁵ 한다. 이것이 고대 일본
당초 무늬의 대표적인 명칭이 되었다. 그리고 인동문에서는 팔메트의
영향이 강하게 보인다고 지적되기도 한다. 가장 아래에는 입을 크게 벌린
마카라Makara라는★⁶ 이름의 물고기가 있다. 다시 말해 이 부분에는 물속의
아름다운 정경이 묘사되어 있다. 모든 것이 당초문의 소용돌이를 변용한

것으로, 천계·지상계·지하세계의 활기찬 모습을
정교하게 파악해 화려한 움직임을 표현했다.

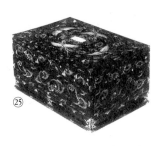

㉔㉕— 밀타채회상을 장식하는 인동문. 위는 측면.
아래는 전체를 부감한 것. 쇼소인에 있는 황실 소장품.

● 소용돌이치는 것은 일본의 다양한 생활 도구의
표면에도 그 가지를 뻗치고 있다. 소용돌이
문양은 오래오래 끊어지지 않는 생명력을 준다는
생각에서 사람들에게 사랑을 받는다. 예컨대
고이마리古伊万里(사가현 이마리에서 구워낸 자기를 이마리야키라
하고 그 초기의 이마리야키를 고이마리라고 한다. 또는 메이지 이후의
새로운 작품을 기준으로 그 이전의 것을 고이마리로 부르기도 한다.)의
'문어당초'라 불리는 문양이 있다.→㉖㉗

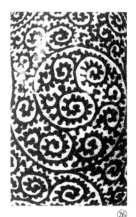

㉖

이것은 항아리나 큰 그릇의 표면을 빽빽하게
덮으며 우거져 있다. 이러한 그릇에 가득 담긴
음식물을 먹고 음료를 마시면 그 소용돌이치는
힘이 먹는 사람, 마시는 사람의 태내에 강력하게
번성하게 된다. 당초의 활력이 체내를 가득 채우는
것이다. 사람들은 그것을 바라고 당초 문양으로
그릇을 뒤덮은 디자인을 한 것이리라.
● 당초 문양은 사람들이 입는 의복에도 자주
등장한다. 인도·중국·일본 그리고 중세 유럽

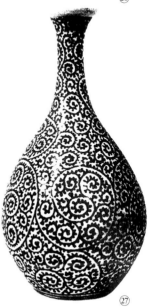

㉖㉗─ 문어당초 술병. 고이마리.
무수한 소용돌이의 누적은
인도산의 칼파브리크샤의 소용돌이
㉝를 연상시킨다.

㉗

등에서도 마찬가지다. 식물의 소용돌이치는 무늬의
옷감을 예복으로 만들어 입으면, 빈틈없이 우거진
소용돌이가 전신을 뒤덮는 것처럼 보인다. 인도의 예복을 뒤덮는
17세기의 당초 무늬도 그 한 예이다.•㉙ 또 중국 초나라 때의
묘墓에는 당초의 의장을 몸에 두른 다수의 목용木俑(공양으로 바치는
인형)이 바쳐졌다. 인도의 예복을 뒤덮는 당초문은 흘러넘치는 지혜,
구석구석까지 도달하는 통솔력을 기원한다. 당초의 의장을
몸에 두른 목용은 소용돌이치는 덩굴풀의 무한한 번식력으로
죽은 사람의 영혼이 좋은 세상에서 다시 태어나길
기원한다는 의미를 담고 있다.

◉ 소용돌이치는 것은 의자의 다리, 난간의 손잡이, 선반
등 가구나 건물 끝부분에 뒤틀린 조형으로 나타난다.•㉚㉛
소용돌이치는 것은 나긋나긋한 곡선을 그리며 공중으로
사라진다. 그 움직임이 생명을 불러일으킨다. 현대의
테크놀로지가 생산하는 도구들, 즉 끝이 뭉툭 잘린
무표정한 형태와는 차원이 다른 디자인이다. 고대의
사람들은 뭉툭하니 잘린 형태는 죽은 것이라고 생각했다.

㉘— 목용 의장衣裝의 무성한 당초문.
사자死者의 영혼이 재생하기를 빈다.
중국 마왕퇴馬王堆의 출토품.
㉙— 당초문이 그려진 예복을 입은 인도의 귀인.
사라사更紗의 벽걸이 천. 17세기. 인도.

소용돌이치고 피어오르는 것이야말로
생명을 잉태하는 살아 있는 형태라고
생각한 것이다.

◉ 가재도구를 싸는 당초 무늬의 커다란
보자기. 짙은 녹색의 땅에 하얗게 삐져
나온 담쟁이덩굴의 생생한 곡선에는
이러한 의미가 담겨 있다. 소용돌이치는
'가타'의 연속이 풍요를 낳는 '생명'과 '힘'을
흘러넘치게 한다. 당초 문양은
간결하고 뛰어난 디자인이다.

[**식물의 호흡이 만물을 생성한다**]

◉ 당초 무늬 보자기는 일본 각지의
사자춤에서 사자를 둘러싸는 데
사용된다.•㉜ 무슨 이유로 당초를 두르는
것일까? 그 이유를 생각해보자.

◉ 아시아에는 당초나 파형 이외에

㉚— 높은 난간을 장식한 당초문.
도쿄 우에노 도쇼구東照宮.
㉛— 가마를 장식한 칠공예(마키에蒔繪:
금·은 가루로 칠기의 표면에 무늬를 나타내는
일본 특유의 공예)의 당초문. 에도 시대.
이시카와石川 현립미술관 소장.

㉜— 일본의 사자춤. 당초 무늬의
천으로 온몸을 덮는다. 나가노현長野県
가루이자와마치軽井澤町 오이와케追分.

'소용돌이의 극치'라고 생각하는 또 하나의
형태가 있다. 그것은 '칼파브리크샤Kalpavṛkṣa의
소용돌이'[*7]인데, ·㉝ 놀라울 정도로 복합적인
소용돌이 형태를 띠고 있다. 서아시아나 고대
인도에서 기원(그 기원은 확실하지 않다.)해 이런 형태로 성장했다. '칼파브리크샤'란
'원하는 것을 들어주는 거대한 나무'를 의미한다. 다시 말해 이 소용돌이는
만물을 낳는 나무의 수런거림이다. 그 수런거림은 '나무가 내쉬는 호흡'의
바람이다. 나무가 만들어내는 '신선한 바람'의 흐름인 것이다. 이 소용돌이는
나무의 흘러넘치는 한숨, 그 수런거림을 조형화한 것은 아닐까.

● 이 소용돌이는 무수하게 작고 어지러운 흐름들로 이루어져 있다. 전체는
오른쪽으로 도는 커다란 소용돌이로 보이지만, 그 안에는 왼쪽으로 도는
셀 수 없이 많은 소용돌이가 아주 어지러운 흐름을 형성하고 있다. 마치
어머니의 자궁 안에서 형태를 갖추려고 하는 인간 태아를 떠올리게 하는
모양이다. 쏴쏴 하고 소리를 내며 심하게 수런거리는 어지러운 흐름의
소용돌이가 커다란 집합체를 이루고 있다.

● 우리는 종종 잊어버리고 살지만 식물은 농밀한 호흡을 하고 있다.
광합성으로 탄소동화작용을 하며 눈에 보이지 않는 신선한 산소를

토해내고 있다. 원래 세상은 풍요로운 숲으로 뒤덮여 있었다. 엄청나게
많은 식물이 뿜어내는 신선한 산소의 힘을 지상의 모든 생물은 여유 있게
향수享受했을 것이다. 예컨대 인도의 수행자들도 보리수菩提樹 줄기와 잎
아래에서 명상에 정진했다고 알려져 있다. 나무 주변에는 늘 신선하고
풍부한 산소가 듬뿍 뿜어져 나온다는 사실을 잘 알고 있었기 때문이다.
식물의 호흡, 신선한 산소의 작용이 사람들에게 깨달음을 향한
예지를 가져다주었으리라.

● 칼파브리크샤의 문양은 중앙아시아, 동남아시아로 확대되어 각각의
지역에서 아름다운 디자인을 만들어내고 있다. ·㉞㉟ 예컨대 태국 칠기
그림의 디자인, 자바의 그림자 그림이나 사라사 문양에 이용되는 생명수
줄기와 잎의 소용돌이가 있다. ·㊱ 더욱이 러시아 우랄 지방의 칠기 접시에
그려진 칼파브리크샤의 매혹적인 변형도 있다. ·㊳ 이 우랄의 소용돌이는
더욱 변형되어 꽃으로 닭의 모습을 만들어낸다. ·㊴

● 칼파브리크샤의 소용돌이에서 동물이 태어난다. 생명을 낳는 소용돌이의
힘. 이러한 구도는 아시아 각지에서 수없이 발견된다. ·㊵ 동물의 꼬리나
신체의 일부가 칼파브리크샤의 소용돌이로 이어진다. 즉 신선한 산소,
눈에 보이지 않는 대기의 호흡, 그 소용돌이치는 움직임 속에서 지상의

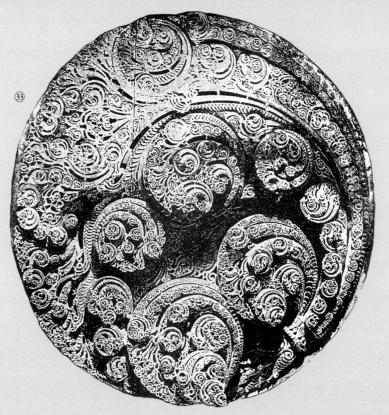

㉝— 칼파브리크샤의 소용돌이. 대리석에
새겨졌고 오른쪽 하단의 한 점에서 세차게
솟아오른다. 자이나교 사원의 천장 장식. 인도.
㉞— 티베트 만다라의 내진에서 소용돌이치는
'풍요의 한숨'이 만들어내는 소용돌이. 연꽃의
원진圓陣으로 떠받쳐진 차크라삼바라Chakra
Samvara불을 도는 예지의 어지러운 흐름.
㉟— 인도네시아의 그림자 연극에서 사용하는
장식물. 우주산宇宙山과 그 산 정상에 우거진
우주나무를 상징한다. 우주나무의 줄기와 잎은
소용돌이를 그리며 세계를 향해 '풍요의 한숨'을
내보낸다. 자바섬.
㊱— 거대한 항아리가 내쉬는 '풍요의 한숨'
㊲— 서인도·이슬람 사원의 벽면을 장식하는
생명의 나무. 나무 전체가 풍요의 소용돌이를
그리고 있다. 서인도의 이슬람 사원에는
소용돌이치는 생명의 나무가 쭉 늘어서 있다.
㊳㊴— 아지랑이처럼 흔들리며 피어오르는
칼파브리크샤의 소용돌이. 소용돌이는
꽃을 피우고 생명을 낳는다. 러시아
우랄 지방의 칠기 접시.
㊵— 소용돌이에서 태어난 태양의 새, 거위.
스리랑카에 있는 사원의 부조.

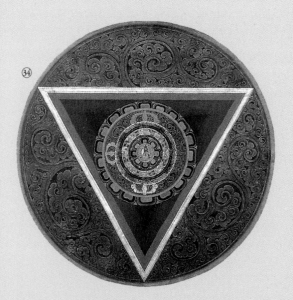

식물의 한숨, 풍년을 가져오는 소용돌이·······

인도나 이슬람 문화권을 중심으로 미친 듯이 유동하는 소용돌이
문양이 많이 사용되었다. 칼파브리크샤의 소용돌이, 원하는 것을
이뤄주는 식물의 풍양豊穰이 토해내는 한숨의 소용돌이 등.
신선한 산소를 듬뿍 품고 있는 이 한숨은 사원이나 영묘靈廟의
내벽과 외벽에 화려하고 어지러운 흐름을 불러일으키고 만다라의
내진內陣에 예지의 바람을 불어넣으며, 혹은 빛줄기 속에 신들이
출현하는 그림자 연극의 장場을 활기차게 한다. 꽃을 피우고
동물을 낳고 아시아의 성역聖域에 '힘'이 넘치는 풍양의
소용돌이를 불러일으킨다.

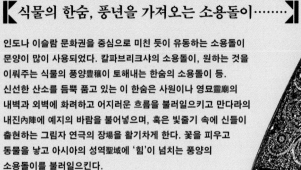

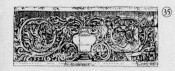

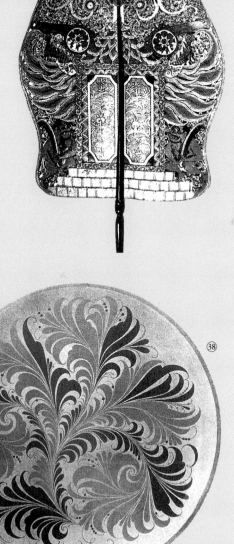

생명이 차례로 태어나는 것을 상징한다. 남인도나 스리랑카의 사원에 있는 벽화는 그 아름다움을 보여주는 예이다.→⑩⑪

● 또한 인도에서 태어난 성스러운 동물, 마카라의 모습을 소개하겠다. 마카라는 악어의 머리에 다양한 동물의 각 부분을 합성해 만든 동물이다. 이 마카라의 몸통은 칼파브리크샤의 세찬 소용돌이로 뒤덮여 있다.→⑫ 미키리의 모습은 앞에서 본 쇼소인의 밀타채회상에도 나타나 있다.

● 소용돌이가 생물을 낳는다. 풍요의 소용돌이, 생명을 낳는 소용돌이가 있다. 그 근원에 식물의 호흡, 산소의 한숨이 있다. 지금까지 보아온 다양하게 소용돌이치는 문양은 이것을 선명하게 말해준다.

● 일본에 건너온 당사자 그림. 닛코日光 도쇼구東照宮의 판자문에 그려진 사자의 모습을 보자.→⑬ 갈기와 꼬리에 거꾸로 도는 강력한 소용돌이가 그려져 있다. 이 소용돌이는 앞에서 본 칼파브리크샤의 소용돌이와 깊은 관련이 있음을 직관적으로 알 수 있다. 성스러운 동물들을 채색하는 세찬 소용돌이의 이미지. 사실은 그것이 일본의 사자춤에서

⑪— 몸통에 칼파브리크샤의 소용돌이를 하고 있는 거위의 모습.
남인도, 타밀나두의 자이나교 사원의 벽화.
⑫— 소용돌이치는 것을 몸통으로 한 마카라의 모습.
자이나교 사원의 문.

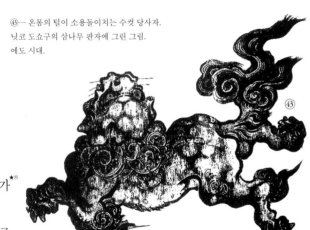

⑬— 온몸의 털이 소용돌이치는 수컷 당사자.
닛코 도쇼구의 삼나무 판자에 그린 그림.
에도 시대.

사자의 등을 덮는
당초 무늬의 보자기가[*8]
되어 나타난다.
당초 무늬의 보자기를
소용돌이치게 하는
'치'의 힘, '생명'이나 '힘'을 상징하는 소용돌이의 매력이 춤을 추는
사자의 등에 선명하게 나타난 것이다.

[하늘과 땅의 소용돌이와 그것에 호응하는 사람의 소용돌이]

◉ 왜 인간은 소용돌이치는 모습에 현기증을 느끼고 심한 취기나 도취감을
받는 것일까? 소용돌이와 인간은 무엇으로 연결되어 있을까?

◉ 인체에 숨어 있는 다양한 소용돌이에 그 이유가 있지 않을까.
지문이나 머리의 가마 등 신체의 표층表層에 나타나는 소용돌이는
외부세계로 사라져간다. 좀 더 자세히 들여다 보면 손톱, 머리털,
체모의 흐름 등 몸의 안에서 바깥으로 자라나는 것에도
소용돌이치는 것이 많음을 알 수 있다.

◉ 다음으로는 인간의 내부를 보자. ·⑭⑮ 심장의 근육은 심장을

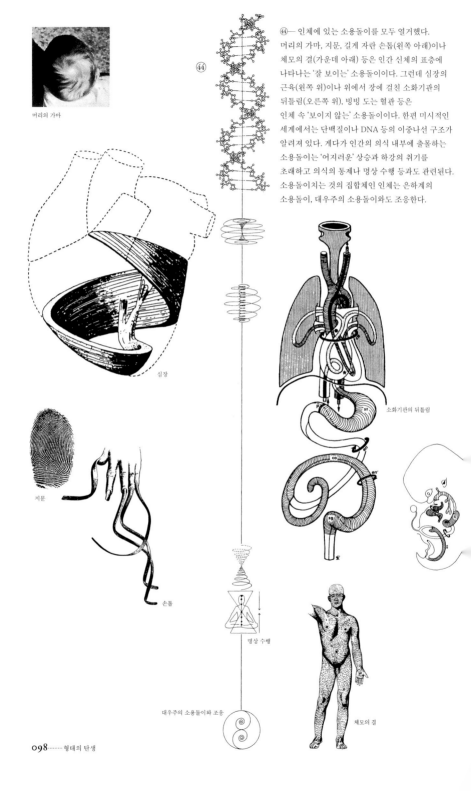

㊹— 인체에 있는 소용돌이를 모두 열거했다. 머리의 가마, 지문, 길게 자란 손톱(왼쪽 아래)이나 체모의 결(가운데 아래) 등은 인간 신체의 표층에 나타나는 '잘 보이는' 소용돌이이다. 그런데 심장의 근육(왼쪽 위)이나 위에서 장에 걸친 소화기관의 뒤틀림(오른쪽 위), 빙빙 도는 혈관 등은 인체 속 '보이지 않는' 소용돌이이다. 한편 미시적인 세계에서는 단백질이나 DNA 등의 이중나선 구조가 알려져 있다. 게다가 인간의 의식 내부에 출몰하는 소용돌이는 '어지러운' 상승과 하강의 취기를 초래하고 의식의 통제나 명상 수행 등과도 관련된다. 소용돌이치는 것의 집합체인 인체는 은하계의 소용돌이, 대우주의 소용돌이와도 조응한다.

머리의 가마

심장

지문

손톱

소화기관의 뒤틀림

명상 수행

대우주의 소용돌이와 조응

체모의 결

소용돌이치듯 감싸고 있다. 꾸불꾸불 나아가 빙빙 도는 내장에도
소용돌이가 나타난다. 무엇보다도 몸의 평형을 감지하고 소리의 파동을
수신하는 사람의 귀 내부에 있는 정교한 세반고리관의 소용돌이가 있다.
이것은 현기증이라는 감각을 느끼게 하는 기관이다. 게다가 DNA의 나선은
염색체의 기본을 이루는 중요한 요소이다. 인간을 둘러싼 외계에도
다양한 소용돌이가 있다. 그 가운데 가장 크고 궁극적인 것은
선회하는 은하계의 커다란 소용돌이이다.

◉ 내계內界와 외계外界에 가득 차 흘러 넘치는 셀 수 없이 많은 소용돌이의
무리가 서로 겹치면서 인간에게 복잡한 현기증을 일으킨다. 넋을 잃고
소용돌이를 보거나 거기에 매혹되는 사람의 마음. 당초 문양의 보자기는
만물에 숨어 있는 소용돌이에 대한 기억을 불러일으켜 그 힘을 이어주듯
만물을 에워싸는 것이리라.

5 **K몸의 움직임이 선을 낳는다K**

[문자는 왜 선으로 쓰일까]

◉ 서예가 이노우에 유이치井上有一(1916-1985)가★¹ 자신의 화실에서 커다란
글자를 쓴다. 하얀 종이 위에 새까만 글자가 또렷이 형태를 이루며
나타난다. 그 과정을 슬로 모션으로 촬영했다.→② 매우 인상적이다.
마치 기백 자체가 형태를 얻어 글씨가 된 것처럼 보일 정도로
힘이 담긴 서도書道이다.

◉ 특히 마지막 장면은 이노우에가 자신의 손이나 허리, 나아가 온몸을
사용해 써낸 글자의 움직임을 스스로 반복하고 있는 모습이다.
그 몸짓이 실로 매력적이다. 이노우에는 온몸으로 글자를 써냈다.
한자漢字는 한 점, 한 획이 한데 모여 이루어지지만 결코 따로
떨어져 있지 않다. 이 영상은 글자에 따라 이치를 더듬어 전신全身의
힘을 쏟아 쓴, 즉 글자가 살아 있음을 훌륭하게 전해준다.

◉ 그렇게 쓰인 '上(위 상)'이라는 글자를 보자.→① 하나의 점처럼 찍어 넣은
최초의 가로줄, 한 줄기의 수직선, 거기에 하부를 지탱하는

①— 이노우에 유이치. 1984년.
②— '上'을 쓰는 이노우에의 동작. 비디오
〈커다란 이노우에 유이치〉. UNAC TOKYO.

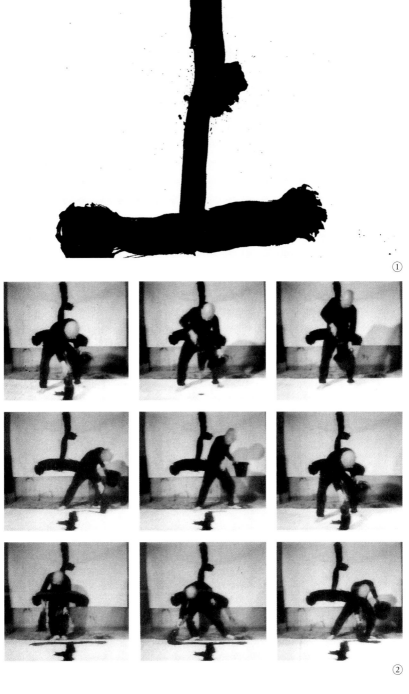

①

②

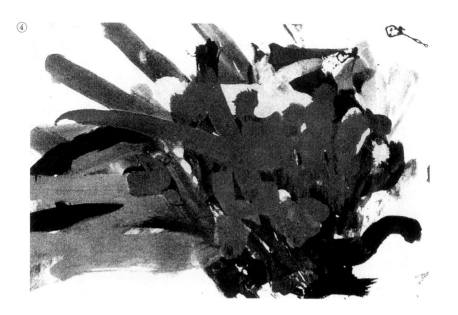

④

굵은 수평선. '上'이라는 글자는 이 세 요소로 구성된다. 하지만
이 세 개의 점과 선의 여백에 그의 붓끝이 공중을 달리며
그들을 단단히 이어준다.

● 한 점 한 획을 재빠른 동작에 실어 단숨에 써내는 손의 움직임에서
초서체草書體가 생겨난다.・③ 초서체가 되면 글자가 바로
하나의 선이 됨을 알 수 있다.

● 문자는 왜 '선'으로 쓰이는 것일까? 이것이 이 장의 주제이다.
이것은 단순하게 정리할 수 없는 아주 중요한 문제이다. 아직
정설은 없지만, 나는 그것을 인간의 몸, 혹은 움직이는 신체가
만들어내는 세 가지 요인으로 정리해서 이야기하고자 한다.

③

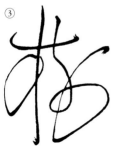

③— 하나의 선으로 단숨에 쓰인
초서체의 '樹(나무 수)'.

④-⑥── 침팬지 콩고가 그린
추상회화. 콩테, 유화용 물감 등을
사용해 손과 붓으로 그렸다.

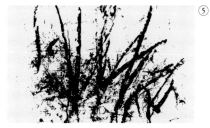
⑤

[손의 움직임을 투영하는 그림]

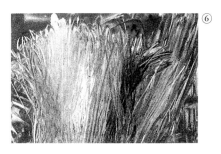
⑥

● 먼저 한 장의 그림을 보자.
난폭하게 휘갈겨 있어 어찌 보면
엉망진창으로 보이는 추상화이다. ◦④
액션 페인팅과도 비슷하지만
잘 보면 세로 선의 흐름이
방사상으로 확대되고 있음을 알 수
있다. 이 화가가 더욱 간략하게 선으로 그린 그림을 보면, ◦⑤ 화면 아래
중심 부분에서 위쪽을 향한 방사선이 왕복 운동을 하며 살짝 부채꼴
모양으로 펼쳐져 있다. 다른 그림도 ◦⑥ 기본적으로는 거침없이 뻗은
선들이 겹쳐지고 위를 향해 벌어진 형태를 보이고 있다. 붓끝의
집요한 왕복 운동 또한 볼 수 있다.
● 이 그림은 1960년대 런던의 현대미술관에 전시되어 사람들에게
엄청난 충격을 던져준 작품이다. 왜냐하면 이 그림을 그린 화가는
사실 콩고라는 침팬지였기 때문이다. 이 명화가⑦는 손이나 붓으로
3년 동안 384장이나 되는 그림을 그려냈다. ◦⑦ 이것은 당시
대단한 화제가 되기도 했다.

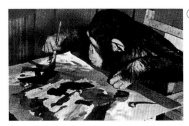
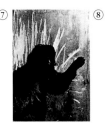

● 이 그림을 그리게 하고 전람회를 기획한 사람은 『털 없는 원숭이』와
『피플 워칭』 등으로 알려진 동물행동학자 데즈먼드 모리스Desmond
Morris[2]이다. 그는 우리 안에서 심심해하는 침팬지를 보고, 그들의
노이로제를 해소할 좋은 방법이 없나 생각했다. 그래서 가끔 그림 그리는
붓을 주었는데, 이 침팬지가 흥이 나서 그림을 그리기 시작했던 것이다.
그림을 그리는 침팬지를 데즈먼드 모리스가 처음 발견한 것은 아니다.
1930년대에 러시아에서도 그러한 예가 있었고, 또 유럽의 몇몇
동물원에서도 고릴라나 침팬지에게 그림을 그리게 하는 시도를 했다.
그 가운데 자신의 우리 벽에 방사선의 그림을 그린 동물도 있었다.→⑧
● 콩고라는 이 침팬지는 계속해서
굉장히 특색 있는 그림을 그렸다.
데즈먼드 모리스는 콩고가 그린
384장이나 되는 그림의 전개 과정을
관찰하던 중 어떤 사실을 깨달았다.
초기에 그린 부채꼴 모양의
방사선들이 실은 인간의 아이가
그린 그림의 발달 과정과 굉장히

⑦— 붓을 든 콩고. 세 살 반 수컷 침팬지.
⑧— 우리 벽에 선을 그리는 가쓰라 원숭이. 독일.
⑨— 콩고가 처음으로 그린 방사선 그림.
⑩— 29개월 된 아이가 휘갈겨 놓은 그림.

⑪-⑬— 어린아이가 그린 그림의 발전 단계. 왼쪽부터 원의 휘갈김, 원과 십자형 그리고 얼굴의 세부적인 모습이 나타난다.

⑪

⑫

⑬

유사하다는 것이다. 따라서 여러 의미에서 침팬지와 인간 유아의 그림을 비교해볼 수 있었다.

● 침팬지가 그린 그림도 →⑨ 어린아이가 그린 그림도 초기에는 상당히 비슷하게 전개된다. 어린아이가 침팬지의 그림과 가까운 상태로 그린 그림을 보면 →⑩ 명확하게 좌우를 향해 부채꼴 모양으로 펼쳐지는 휘갈긴 선들이 나타난다.

● 그런데 어린아이가 그린 그림의 경우 처음에는 방사선 모양으로 그려진 엉망진창의 선들이 점차 손의 움직임에 통제되고 빙빙 도는 원들로 정리된다.→⑪ 이 휘갈긴 원에 어떤 시기부터 방사선 모양이 겹치기 시작한다. 나아가 빙글빙글 도는 원 위에 십자형이 나타나 겹쳐지기도 한다.→⑫ 이렇게 휘갈긴 그림들이 급속하게 정리되어 간결한 원에 방사선이 덧붙여지거나 기호와 같은 것이 그려진다.

● 이러한 단계에 도달한 직후 어린아이가 그린 그림은 극적인 변화를 일으킨다. 원, 방사선, 기호의 중첩이 순식간에 '얼굴'로 전환되는 것이다.→⑬ 그때까지는 무의미한 휘갈김으로밖에 보이지 않던 것에 확실한 상징적 의미가 담겨 나타난다. 동그란 원에 눈과 코가 붙고 흩날리는 방사선이 그려지는가 싶더니 손과 발을 덧붙인 '태양 인간'의[★3]

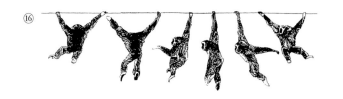

모습으로 변화해간다.•⑭ 이것은 모든 어린아이의 그림에 공통적으로
나타나는 특징적인 단계이다.

● 침팬지의 경우 앞에서 보았듯이 원을 그리는 행위나 원 속에
표시를 하는 단계까지 가기도 하지만,•⑮ 그다음의 '태양 인간'을
그리는 상징화의 과정에는 이르지 못한다. 결국 콩고가 그린
384장의 그림은 모두 의미를 지닌 단계에는 도달하지 못했다고
데즈먼드 모리스는 보고하고 있다.

● 방시선과 화가인 콩고가 그린 그림을 보며 문득 머리를 스치는 것이
있었다. 바로 영장류와 원숭이들이 양손으로 매달려 나뭇가지를 건너가는
브레키에이션Brachiation이라는 운동이다.•⑯ 원숭이들은 휙휙
교묘하게 나뭇가지를 건너간다. 한 손으로 나뭇가지를 잡고 자신의
몸을 추로 삼아 내던지듯 튕기면서 앞으로 나아간다. 인간은 '발'로 걷지만
원숭이는 '손'을 사용해 걷는다고도 할 수 있다.

⑭— 유아가 그린 그림,
태양 인간의 출현.
⑮— 콩고의 가장 진보한 단계.
원과 그 내부의 표시.
⑯— 브레키에이션.
'손'으로 걷듯이 원숭이가
줄을 잡고 건너는 동작.

⑰— 클래식 발레의 점프. 그랑주테, 아나방 동작에서 양손의 선을 낳는 움직임.
⑱— 배드민턴과 점프를 할 때의 손의 움직임.

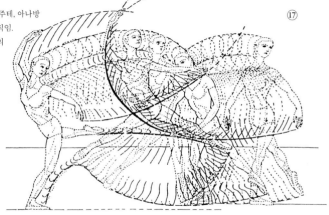

⑰

● 이 브레키에이션을 할 때 원숭이의 양팔은 교대로 앞에서 뒤로 움직인다. 아마 앞에서 뒤로 행하는 양팔의 왕복 운동이 침팬지 콩고의 팔 안에 기억되어 있는 것은 아닐까. 그래서 그것을 훌륭하게 종이 위에 투영한 것이라고 볼 수도 있지 않을까.

● 아기는 기어갈 때 양팔을 사용한다. 이 양팔의 움직임이 아이가 그린 선 그림에도 투영되어 있으리라. 성인이 되면 이 움직임은 걸어갈 때 손을 흔드는 동작으로 변해간다. 스포츠나 발레의 동작에도 양팔의 움직임이 숨어 있다.·⑰⑱ 인간의 신체에서는 특히 팔이나 상체의 움직임이 하나가 되어 선을 낳는다. 인간의 전신이 움직임으로써 외부를 향해 선을 그리는 것이라고 할 수 있다.

● 이렇게 보면 우선 '몸의 움직임이 선을 낳는다'고 할 수 있을 것이다. 선이 만들어지는 첫째 이유이다.

⑱

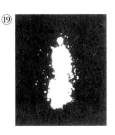
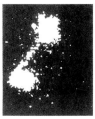
⑲— 순간적인 안구의
움직임. 하얀 광점光點은
정지점을 나타낸다.
노출은 약 2분의 1초.
⑳— 한 점을 응시할
때 시선의 흔들림. 약
2분간의 움직임 분포도.

[끊임없는 안구 운동이 선을 낳는다]

● 인간의 신체 속에 감추어진 운동 사례가 하나 더 있다.
선과 관련되고 선을 낳는 신체의 내부 운동 가운데 한 예로
인간의 '안구 운동'을 보자.

● 마치 천체天體의 근접 사진처럼 보이는 ·⑲ 이것은 사실 어떤 대상을
쳐다보는 인간의 안구 운동이 그린 궤적이다. 약 2분의 1초 정도의
노출이라고 한다. 하얗고 둥근 점은 안구가 순간적으로 멈춘 정지점이다.
흰 선은 다음 징지점을 향해 제빠르게 이동하는 움직임을 나타내는 선이다.
인간의 시선은 한 순간 응시하고 곧바로 다음 점으로 이동한다.
이 시선의 연속적인 움직임이 인간의 안구 운동에서 기본 패턴이다.

● 이리저리 움직이는 인간의 안구는 대상을 응시할 때 망막에서
가장 감도가 높은 '중심와中心窩'라 불리는 극히 작은 한 점으로 대상을
파악한다. 중심와는 안구의 내벽에 밥공기와 같은 모양으로 퍼지는
망막(약 8제곱센티미터 정도의 넓이를 가진)의 중심부에 있다. 지름이
불과 1.5밀리미터 밖에 되지 않는 극히 작은 부분이지만
빛에 대한 감도는 가장 좋다.

● 인간의 안구는 고유한 미세 진동을 반복한다고 알려져 있다.

다양한 대상을 응시하는 안구 운동을 파악해보면 ˙⑳ 인간의 안구는 끊임없이 세밀하게 진동하고 있음을 알 수 있다. 인간의 눈은 텔레비전 카메라와 달리 한 점을 가만히 겨냥하거나 계속 정지한 채로 볼 수가 없다.

◉ 예컨대 가시거리에 놓인 종이에 인쇄된 작은 점을 2분 동안 지그시 응시할 때 안구의 흔들림을 기록한 것이 있다. ˙⑳ 중심와를 화면 중심의 작은 점에 맞추고 그 점을 응시한 것으로, 시선을 고정시키지 못하고 흔들리는 안구의 움직임을 포착했다. 진한 부분의 중심이 응시해야 할 점이다. 흔들리는 안구의 움직임이 상하로 늘어난 타원형을 그리고 있다. 이렇게 늘어난 길이는 가시거리의 종이 위에서 약 4밀리미터 정도 된다고 한다. 다시 말해 계속 보고 있거나 응시하고 있다고 생각하지만 인간의 시선은 극히 자연스럽게 4밀리미터 정도의 폭으로 계속해서 흔들리고 있는 것이다.

◉ 더 자세하게 설명할 필요는 없겠지만, 안구에는 여섯 개의 근육이 미묘하게 배치되어 두 눈의 운동을 복잡하게 조절한다. ˙⑳
이 여섯 개의 복잡한 근육 외에도 끊임없이 뛰고 있는 맥동脈動과 안구를 둘러싸고 있는 혈액의 흐름, 다양한 신경 근육의 흔들림도

⑳— 안구의 고정된 시선의 진동.
세로 축은 진폭, 가로 축은 초.

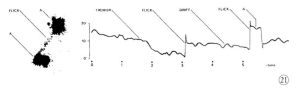

안구를 움직인다. 인간의 신체 내부에는 다채로운 진동이 겹쳐져
복잡한 주름이 엮인다. 그 미세한 진동과 파동이 안구의 운동과
고유 진동의 배경에 숨어 있는 것이리라.

◉ 인간의 눈이 상대방의 얼굴을 어떻게 보는지 살펴보기로 하자.
다음은 아이카메라Eye-camera를[★4] 사용해 실험한 결과이다.→㉓㉔
인간의 눈 움직임은 텔레비전의 주사선走査線처럼 위에서 아래로
차례차례 대상을 보는 것이 아니라 제멋대로 흔들린다. 여기저기 건너뛰며
복잡하고 혼란한 시선이 겹쳐지는 것이다. 시선은 눈이나 입가 등
잘 움직이는 부분, 머리털이 나기 시작하는 언저리 등 변화하는
부분에 집중된다. 얼굴의 표정 변화를 파악하려는 시도이다.→㉓

◉ 특히 눈, 입 등이 주시율注視率이 높다. 검은 정지점이 겹쳐지며
확실하게 떠오르는 부분에 주목해보자. 1장에서 인간의 눈빛에 특별한
힘이 있다는 이야기를 했다. 상대방의 얼굴을 보려는 인간의 눈이
얼굴 가운데 가장 빛나는 부분, 즉 두 눈의 변화에 사로잡히기 쉽다는
것을 시선의 움직임이 명료하게 말해준다.

◉ 다음에는 옆얼굴을 보는 눈의 움직임을 살펴보자.→㉔ 이 경우에도 시선은
전체를 구석구석 두루 보는 것이 아니라 눈, 코, 입 그리고 귀 등 움직이는

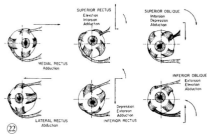

㉒— 안구를 둘러싸고 있는 여섯 개의 근육.
안구의 움직임은 근육의 협동 작업으로 생겨난다.

것 혹은 튀어나온
것을 중점적으로 본다.
주의해야 할 것은
대상을 보려고 하는
눈의 움직임, 즉 시선의
상세한 움직임이
얼굴의 윤곽선을 따라
빈번하게 이동한다는
점이다. 안구는 마치
보는 대상의 윤곽선을
그려내는 것처럼
움직인다. 다시 말해
'시선으로 그림을
그린다'고 할 수 있을
정도로 움직인다.
이것은 매우 흥미로운
사실이다. 안구가

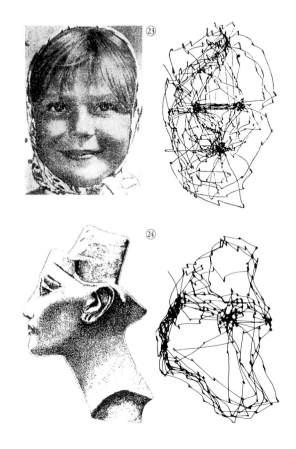

㉓㉔— 안구 운동의 궤적. 시선의 움직임이
윤곽선을 그려낸다. 아이카메라로
안구 운동을 분석한 결과.

스스로의 운동으로 선을 그려낸다. 그러므로 '눈의 움직임이 선을 그린다'고 할 수 있을 것이다.

[시세포가 윤곽선을 포착한다]

● 인간의 눈이 대상을 보는 방법에는 또 한 가지 특징이 있다. 예컨대 텔레비전 방송이 다 끝난 뒤에 나타나는 그레이스케일Gray Scale(명도를 측정하기 위해 백에서 흑까지의 변화를 나타내는 척도)을 보면 ·㉕ 밝기가 다른 회색의 띠가 차례로 늘어서 있다. 이 그레이스케일의 경계신 주변을 주시하면 서로 이웃하는 두 개의 회색 부분 중 어두운 회색 쪽은 더욱 어둡게, 밝은 회색 쪽은 더욱 밝게 보이는 것을 알 수 있다. 실제로는 전혀 얼룩이 없는 균일한 면이지만 마치 얼룩이 있는 것처럼 보인다. 이것도 인간의 눈이 갖는 하나의 특징이다.

● 이 현상은 오스트리아의 생리학자이자 물리학자 에른스트 마흐Ernst Mach가[*5] 발견했다. 그래서

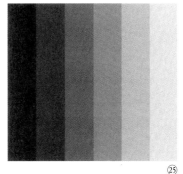

㉕

㉖

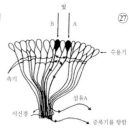

㉗— 측방 억제의 설명도. 투구게의 겹눈을 구성하는 두 개의 눈을 자극했을 때 시신경에 전달되는 펄스 반응을 조사한 것이다.

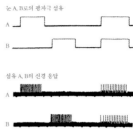

'마흐 밴드Mach band'라는 이름으로 알려져 있다. 어두운 회색과 밝은 회색이 서로 이웃하는 경계면, 그 한 쪽은 어둠이 더욱 강조되고, 다른 한 쪽은 밝음이 한층 강조된다. 다시 말해 명암의 차가 명확하게 강조되어 인식되는 것이다. •㉖ 사실상 그러한 현상에 따라 경계'면'이 '선'으로 떠올라 뚜렷이 보이게 된다. '면이 선'으로 변화하는 것이다.

◉ 이러한 현상이 일어나는 이유는 안구의 망막에 늘어선 시세포의 특별한 작용 때문이다. 망막에 늘어선 1억 3,000만 개의 시세포 하나하나는 밖에서 들어온 빛에 예민하게 반응한다. 이 반응 방법에는 실로 흥미로운 특색이 있다. 예컨대 빛의 변화면變化面과 만나는 시세포군은 굉장히 흥분한다. 다시 말해 플러스 반응을 하는 셈이지만, 그 흥분한 세포에 인접하는 시세포들은 역으로 흥분을 억제하는 마이너스 작용을 한다고 알려져 있다.

◉ 예를 들어 투구게의 겹눈으로 조사한 실험이 있다. •㉗ 두 개의 눈을 빼내 각각의 눈에 하나씩 빛을 비추면 각각의 시신경에는 자극에

㉕— 그레이스케일. 경계면의 명암 차이가 강조된다.
㉖— 시감도視感度 곡선에 나타난 명암의 차이가 강조된다. 경계면의 어두운 곳은 더욱 어둡게, 밝은 곳은 더욱 밝게 강조된다.

대응하는 반응이 나타난다. 그런데 두 개의 눈에 동시에 빛을 비추면
두 시신경이 반응하는 양은 감소한다는 사실이 발견되었다. 각각의
눈 시신경은 서로 곁가지로 연결되어 있는데, 한쪽에 빛을 비추면 다른 쪽의
맥박이 감소하고, 반대도 마찬가지다. 서로 억제하고 있는 것이다.
이러한 작용을 '측방 억제'라고[6] 한다. 시각생리학에서는 이 측방 억제가
인간의 망막 시세포에서도 발견되며 이는 인간의 지각계를 특징짓는
정보처리 기능이라고 설명한다.

◉ 측방 억제 작용 덕에 망막 위 시세포에서 흥분점의 연쇄가 명료하게 떠오른다.
'흥분점의 연쇄'가 선을 낳고, 그 결과 윤곽선이 인식되는 것이다. 이렇게 보면
인간의 안구가 외부세계의 빛을 포착해 '인지하는 과정'에서 만들어지는
선이 있다는 것을 알 수 있다. 이것도 인간과 선의 아주 신기한 관련성을
나타내는 하나의 예가 아닐까.

◉ 몸의 움직임이 선을 낳는다. 또 안구의 운동이 대상을 선으로 포착한다.
더욱이 안구 깊숙이 늘어서 있는 시세포들은 선에 민감하게 반응해 선의 탄생을
돕는다. 이렇게 선의 탄생과 관련된 세 가지 점들을 살펴보았다. 선이 만들어내는
생생한 '형태'는 이처럼 인간의 몸속 움직임과 깊이 관련된다. 이런 예를 통해서도
인간의 신체와 선의 탄생 사이에 있는 깊은 연관성을 읽어낼 수 있을 것이다.

[인간의 도구는 한 줄의 선을 표현한다]

◉ 예로부터 인간이 만들어낸 다양한 문자나 기호 등을 보면, '선' 혹은
'선적인 것'이 표현의 중심이라는 사실을 알 수 있다. 빙하 시대나
석기 시대의 동굴 벽화를 보면 선적인 표현이 많이 보이고, •㉘
문자가 탄생하는 초기부터 '면'적인 표현은 곧 모습을 감추어버린다.
예컨대 고대 이집트 초기의 상형문자Hieroglyph는 돌이나 벽에
새기는 등 회화적인 형태로 표현되었다. 그러다가 얼마 지나지 않아
서기書記들의 손에서 선적인 표현의 문자로 변용되었다. 그림을 돌에
새기는 일은 터무니없이 오랜 시간이 걸린다. 여기서 빨리 쓸 수 있고
빨리 볼 수 있는 선적인 표현으로 변화한 것이다.

◉ 알파벳 'A'라는 문자의 성립 과정을 보자. 'A', 즉 알레프는 소의 머리
형태에서 기원한다. •㊽ 우선 소의 머리를 선으로 표현한다. 그리고
그것이 더욱 간결하고 추상적인 모양으로 바뀌어간다. 마지막에는
문자 전체가 180도 회전하여 현재의 A가 되었다. 원래의 소 머리를
선으로 바꿔 놓고 추상화해 A 자가 생겨난 것이다.

◉ 그렇다면 왜 선이 중요할까? 이것은 처음에도 말했듯이 간단하게
논할 수 있는 문제가 아니다. 하지만 우리가 일상적으로 사용하는

㉘— 작은 돌 표면에 새겨진 동물의
선화線畵. 프랑스 남부. 구석기 시대.

▋새기는 선, 달리는 필적.
한 줄의 선이 문자를 상징한다⋯⋯⋯▶

이집트, 메소포타미아, 인더스, 중국,
나아가 예루살렘, 그리스 등 대부분의
고대 문명은 상형에 근거한 그림문자로
시작해, 얼마 지나지 않아 각 필기구의
특성에 맞는 선형문자線形文字로 이행했다.
돌, 금속, 나뭇조각이나 풀을 이용한 펜,
모필毛筆이나 깃털 붓 등 선을 그리는
도구와 손의 움직임에 따라 문명권마다
특색 있는 문자가 탄생했다.
문자는 언어를 표현하는 것을 뛰어넘어
화려한 '서예의 아름다움'을 완성했다.

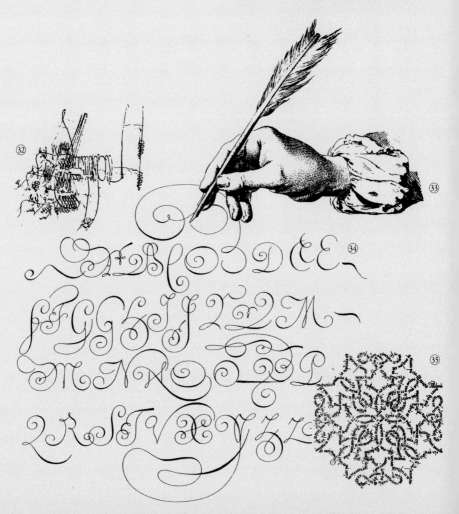

㉙ — 수메르의 설형문자. '왕'을
나타내는 문자(인간+왕관)의 변화.
㉚ — 이집트의 성각문자聖刻文字. 왼쪽의 두 기호는
'헤브'라는 음을 나타낸다. 춤추는 사람의 모습을
덧붙여 '춤추다'의 의미를 표현한다.
㉛ — 이집트의 민중문자.
그림 문자에서 필기 문자로 변화한다.
㉜ — 당초 문양을 닮은 샤를마뉴의 사인.
㉝㉞ — 깃털 펜의 리듬이 맥박치는 유럽의 캘리그라피.
㉟ — 문자 놀이. 문자의 흐름이
길상吉祥 문양을 엮어낸다. 16세기. 독일.
㊱ — 알라를 찬미하는 시문詩文을
이용한 이슬람의 화려한 문자 그림.
㊲ — 이슬람 캘리그라피 입문서 속 타릭 서체.
㊳ — 인도의 세밀화에 그려진
편지를 쓰는 귀족의 모습. 18세기.
㊴ — 고대 인도의 브라후미 문자.
인도계 문자의 시조.
㊵ — 미얀마 문자. 글자 형태가
사각형에서 원형으로 변화했다.
㊶㊷ — 중국의 모필과 당나라 때 초서의 달인으로
알려진 회소懷素가 쓴 유려한 載(실을 제)자.

⑬— 소의 머리와 그 선 그림에서
그리스 문자나 알파벳의 'A'자가 탄생했다.

필기구는 대부분 선을 만들어내는 도구라는 사실을 상기해봤으면 한다.

● 최초로 문자를 땅 위에 표시한 나뭇가지, 돌에 새기는 예리한 석기石器
등은 선을 만들어내기 쉬운 도구이다. 또 점토판에 문자를 새기는 주걱도
짧은 선을 만들어내는 성질이 있으며, 그것을 연속적으로 이으면
긴 선이 된다. 고대 이집트에서는 갈대를 사용했고, 서기들은 파피루스에
필기 문자를 기록했다.→⑭ 중세부터 근세까지 유럽에서 사용된 깃털펜은
양피지에 확실한 선을 그려냈다.→㉜ 또 중국에서 발명된 붓은 일본으로도
건너왔는데, 자유롭고 유연하게 변화하는 붓으로 선뿐 아니라 면도
그릴 수 있었다.→⑪ 한자는 선의 뛰어난 묘사력을 이용해 다채로운
변화를 만들어갔다. 서도書道는 바로 붓의 힘 덕에 번창한 것이다.

● 더욱이 지금 우리가 사용하는 볼펜은 예리하고 가는 선을 길게 그릴 수
있는 필기구이다. 또 이미 널리 사용되고 있는 컴퓨터의 마우스도
손의 움직임이 낳는 아날로그적인 선의 흐름을 디지털적인 점이나
선으로 바꿔 컴퓨터에 정보를 입력하는 중요한 역할을 하고 있다.→⑯

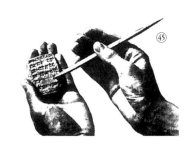

● 이렇게 우리의 손에 익숙한 필기구는 대부분 선적인 표현과 굉장히 깊은 관련을 맺고 있다. 필기구가 그리는 선은 문자의 구성 요소이다. 선 혹은 선이 가진 묘사력이 세상의 삼라만상을 묘사하고 매력적인 형태를 낳는다. 그리고 또 매력적인 문자의 형태, 그 원형에는 인간이 낸 소리, 혹은 신체의 기록이 깊숙이 얽혀 있다. 우리가 사용하고 있는 문자 '형태'가 주는 재미나 깊이의 배경에는 셀 수 없이 많은 요소가 숨어 있다.→㉞㉟㊷

● 이 장에서는 선의 탄생을 주제로 '형태'에 '생명'을 부여하는 '치'의 작용과 관련된 인간의 몸에 숨어 있는 여러 현상을 살펴보았다. 거기에는 운동과 지각, 표층에서 심층에 이르는 다양한 요소가 숨어 있다. 다음 장에서는 문자들이 보여주는 형태 변환의 재미를 살펴보자.

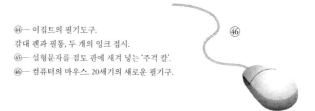

㊹— 이집트의 필기도구.
갈대 펜과 필통, 두 개의 잉크 접시.
㊺— 설형문자를 점토 판에 새겨 넣는 '주걱 칼'.
㊻— 컴퓨터의 마우스. 20세기의 새로운 필기구.

6 한자의 뿌리가 대지로 내뻗다

['木'이라는 글자에는 뿌리의 힘이 반영되어 있다]

● 표의문자表意文字인 한자의 기본적인 특징 가운데 하나는
상형성象形性이다.[1] 상형성이란 글자가 자연의 형태를 반영한다는 뜻이다.
이 장에서는 한자가 단순히 자연의 형태를 본뜨기만 한 것이 아니라
더욱 심오한 구성 원리를 가진 문자라는 사실을 확인할 것이다. 한 예로
먼저 '木(나무 목)' 자를 선택해 그 글자에 담긴 흥미로운 특징을 살펴보자.

● 우리가 무심히 쓰고 있는 '木'·②은 十(열 십) 자의 수평선과 수직선이
교차하는 지점에서 八(여덟 팔) 자가 좌우로 내뻗은 모양이다.

● 이 '木' 자가 고대에는 어떻게 쓰였을까? 3,300년쯤 전에 중국에서 생겨난
갑골문과 금문의 형태를 보면·① 중심을 관통하는 하나의 기둥과 같은
막대가 있고 그 위와 아래에 八 자형 혹은 원호圓弧가 붙어 있는 것을
알 수 있다. 위는 나뭇가지이고 아래는 뿌리를 나타낸다. 옛날 형태의
木 자에는 가지와 뿌리가 쌍을 이루며 뻗어 있었다.

● 실제 나무의 모습을 살펴보면, 공중으로 뻗은 가지와 마찬가지로

①— '木'의 금문(왼쪽)과 갑골문(오른쪽).
②— '木'의 해서체楷書體.

②

대지 깊숙이 뻗은
뿌리의 강력함에
놀라게 된다.•③
미세한 털 끝까지 전체 길이를
합산하면 나무의 뿌리는 엄청나게
길다. 그 힘이 모여서 두꺼운
줄기를 단단하게 지탱한다. 눈에 보이지 않는 땅속으로 내뻗은 뿌리,
그것은 나무의 근원이다. 이러한 뿌리의 활동이 '木'이라는 글자에
상징적으로 반영되어 있다. 이는 고대 중국인의 독특한 자연관,
문자관文字觀에 따른 것이다.

◉ 가지는 하늘을 향하고 뿌리는 대지로 뻗는다.•③ 가지와 잎은 빛을
찾아 공중으로 내뻗고, 뿌리는 땅속 어둠에 숨어 있는 물을 찾아 내뻗는다.
가지와 줄기는 상승하는 감각을 낳고, 뿌리는 하강하는 감각을 가져온다.
다시 말해 가지와 줄기는 하늘을 향하는 '양'의 힘을 모으고,
뿌리는 땅을 향하는 '음'의 작용을 숨기고 있다.

◉ 고대 문자를 보면, 현대의 木이라는 글자는 튼튼한 안정감을 위해 뿌리의
형태에 힘을 주었음을 알 수 있다. 내뻗은 八 자는 뿌리의 형태를 표현했다.

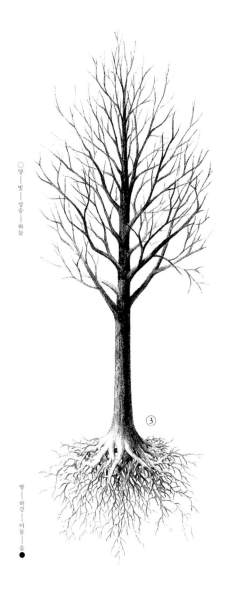

그것을 통해 문자의 형태가 더욱
생생히 드러난다. 뿌리는 대지의
양분을 빨아들이기 위해 뻗는다.
땅속에 숨어 있는 풍양력豊穰力,
생산력을 흡수하고 나아가 눈에
보이지 않는 지모신地母神의
힘과도 연결된다. 그러한 활동을
확실하게 보여주는 '木' 자는
바로 고대 중국인의 독자적인
생명관을 배경으로 탄생한
특색 있는 문자이다.
● 어린아이에게 나무 그림을
그려보게 하면 종종 뿌리까지
분명하게 그리는 것을 보게
된다.·④ 뿌리를 마치 발처럼
그리거나 나무 전체를 살아 있는
사람처럼 그리기도 한다.·⑤

③― 나무의 전체 모습. 공중으로
가지를 뻗고, 땅으로는 뿌리를 뻗었다.
일러스트=야마모토 다쿠미山本匠.

어린 눈과 순수한 마음이 대자연에 숨어 있는 신기한 힘을 발견한 것이다. 고대의 한자는 알게 모르게 그 힘을 문자라는 형태에 반영하고 있다.

[세 번 반복하는 한자의 조자법造字法]

● 이번에는 날씨, 건강, 기운 등을 의미하는 '기氣'라는 글자를 보자. '氣' 자의 옛날 형태는 '气'이다. 갑골문에서는 가운데 선이 짧은 수평선 세 개였고, 금문에서는 위쪽 선의 왼쪽 끝이 위를 향해 젖혀졌으며, 아래쪽 선의 오른쪽 끝이 밑으로 처져 있다. 위와 아래를 향해 휜 선 세 개의 움직임으로 표현한 것이다.→⑥ 하늘에 흘러가는 구름의 한쪽 끝이 아래로 드리워진 형태라고 설명하지만, 나는 각각의 선이 하늘의 기, 땅의 기, 중간에 떠도는 기의 흐름이라고 생각한다. 다시 말해 세 개의 선이 대기大氣의 움직임을 정교하게 반영한 것이다.

④⑤— 어린아이가 그린 나무의 모습. 그림 ⑤에서는 나무가 뿌리로 걸어다니며 공원을 청소하고 있다.

⑥ 气 气 三

⑦ 災 爪 洲
彩 心 恍
姦 參 蟲

⑧

⑨

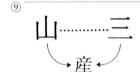
山 ·········· 三
↘ 産 ↙

● 다음으로 '山(뫼 산)'이라는 글자를 통해
한자가 가진 구성법의 특징을 밝혀보자.
세로로 뻗은 세 개의 수직선. 그것을
아래쪽에서 수평으로 뻗은 선 하나가
강력하게 연결하고 있다.→⑩ '山'이란 한자는
기원 단계에서부터 이미 '三'이란 글자와
깊이 관련되어 있다.→⑧ 특히 왼쪽의 글자는
새까맣고 두텁게, 칠하듯이 쓰여 있다.
하늘을 향해 봉긋하게 솟아 있는
세 개의 돌기가 인상적이다.

● '세 줄' 혹은 '세 번 반복한다'는 것은 극히
한자적 특징이다. 예컨대 '川(내 천)'이나
'水(물 수)'의 고대 문자는 꾸불꾸불한 세 줄
선을 기본으로 한다. '手(손 수)'나 '瓜(오이
과)'에서는 다섯 개 손가락을 세 개의 가로
혹은 세로 막대기로 표현했다. '森(나무 빽빽할
삼)' '品(물건 품)' '蟲(울릴 굉)' 등은 동일한 형태를

⑥— '氣'의 금문(가운데)과 갑골문(오른쪽).
⑦— '세 개'를 반복한 한자의 예. 명조체明朝體.
⑧— '山'의 금문(왼쪽)과 갑골문(오른쪽).
⑨— '山' '産' '三'의 관계. 발음과 의미의 유사성.
⑩— '山'의 해서체楷書體.

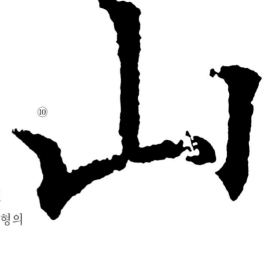
⑩

세 번 반복하는 것으로
그 의미를 표현한다.→⑦
삼三에 의한 구성, 혹은 세 번
반복하는 것. 이것이 한자 조형의
한 가지 특색이다.

['三'이면서 '産'. 모든 것을 낳는 山의 형태]

● 왜 '山' 자에는 세 개의 세로 선이 있을까? 그 이유를 추정해보자.
가장 먼저 생각해볼 수 있는 것은 고대인이 품고 있던 산악관山岳觀이다.→⑫
옛사람들은 하늘 높이 우뚝 솟아 있는 산 정상에 조상의 영혼이 살고 있다고
생각했다. 산의 정상은 한없이 높아 하늘에 닿는다. 죽은 자들의 영혼은
하늘과 가까운 산꼭대기에 모인다. 산꼭대기는 신들이 내려오는 장소인
동시에 조상의 영혼이 모이는, 인간계를 넘어선 세계이기도 했다.
성스러운 산은 지상과 천계를 잇는 거대한 기둥이다. 이 기둥의 높이를
강조하기 위해 그 좌우로 낮은 산을 덧붙임으로써 중심에 우뚝 솟은
산의 유일성을 강조한다는 조형적인 착상이 생긴 것은 아닐까.
● 두 번째 이유를 생각해보자. '山'의 음이 중국에서는 '三'과 같다는 사실에

⑪— 산속에서 구름이 뭉게뭉게 피어오르고 강이 흘러내린다. 세리자와 게이스케芹沢銈介의 문자 그림에서.

기인한 생각이다. '山'과 '三', 게다가 '産(낳을 산)'도 마찬가지로 중국어에서 '상'으로 발음된다.→ ⑨

● 후한後漢 시대에 정리된 『설문設文』[*2]이라는 사전에 따르면 '山'이란 '기를 널리 미치게 해 만물을 생성하는' 곳이다. 다시 말해 산에서 온갖 생명이 태어난다는 것이다. 더구나 "기의 근원은 정精을 품고 구름을 간직하고 있다."고 기록되어 있다. 산은 기가 충만한 장소이다.→⑫ 그 기가 작용해 구름을 만들어낸다. 구름은 비를 내린다. 그러면 산속에서 풍부한 물이 대지로 흘러내리고, 평지의 논을 촉촉하게 적신다.

● 고대 중국인은 산에서 피어오르는 구름이 비를 내리게 해 물을 만들어내고, 그 물이 오곡풍년의 근본이 된다고 생각했다.→⑪ 지상의 생명력의 근원이 되는 정기精氣를 산출할 수 있는 장소, 그곳이 바로 산이다. '山'과 '産', 이 두 글자는 음만이 아니라 의미에서도 깊이 관련되어 있다.

● 또 하나를 덧붙이면, 중국 고대의 종교와 철학인 도교적인 사고가 있다. '一'이라는 근원적인 것에서 '음양 두 개'의 것이 생성된다. 이 음양이 엇갈리면서 '三'이 생겨난다. 三은 다수이며 모든 것을 상징하는 숫자이다.

山 자를 이루는 세 개의 세로줄은 이러한 의미를 지니고 있다.

● 다양한 사물을 생성하는 에너지를 품고 있는 산. 그 글자의 모양은 왜
세 개의 세로 막대로 되어 있는 것일까? 그 이유는 차츰 분명해질 것이다.

[**인체는 좌 - 우 - 중심. 셋이면서 하나**]

● 여기서는 제2장에서 다룬 우리의 신체에 대한 의식을 돌이켜
생각해보자. 우리는 대부분 몸이 하나로 되어 있다고 의식한다. 하지만 몸의
중심을 관통하는 수직의 축이 있고, 그것을 기준으로 좌반신과 우반신으로
나뉜다. 몸을 살짝만 움직여도 곧바로 오른쪽과 왼쪽의 차이가 느껴진다. •⑬
오른쪽과 왼쪽에 다시 중심을 이루는 수직의 감각을 하나
덧붙이면 신체는 셋으로 구분된다. 그러나
몸 전체는 어디까지나 하나이다. 우리의
신체 감각은 도교의 '하나로부터 둘이 생기고,
셋이 태어난다. 하지만 그 근원은
하나이다.'라는 사상을 연상케 한다.

● 왼쪽과 오른쪽 그리고 중심이라는 신체
감각이 여러 장면에서 형태의 구성 원리로

⑫— 중국의 산수화 속 운기가
떠도는 산의 모습. 당인唐寅의
〈산로송성도山路松聲圖〉. 명나라.

⑫

나타난다. 예컨대 불상의 배치를 보자. 많은 사원에서 삼존三尊 형식을 취하며 세 불상이 나란히 놓여 있다.·⑭ 석가여래釋迦如來를 중심으로 좌우에 문수보살文殊菩薩과 보현보살普賢菩薩이 협시脇侍로 배치되어 있다. 또는 아미타여래阿彌陀如來가 중심에 앉고 관음보살觀音菩薩과 세지보살勢至菩薩이 양 옆에 늘어선다. 중심과 좌우라는 세 부처의 배치는 깨달음의 깊이에 따른 차이를 나타낸다. 동시에 이 삼존은 우리를 구제하기 위한 구체적인 역할의 차이를 나타내기도 한다.

● 더 가까운 예는 스모에서 씨름꾼이 등장하는 의식을 들 수 있다.·⑮ 요코즈나를 중심으로 '다치모치太刀持ち(요코즈나가 씨름판에 등장할 때 칼을 들고 뒤따르는 씨름꾼)'와 '쓰유하라이露払い(요코즈나가 씨름판에 등장하는 의식을 하기 전에 씨름판에 올라가는 씨름꾼)'라는 두 씨름꾼이 나란히 선다. 세 사람이 나란히 선 모습은 바로 산 자체이다. 씨름판 위에서 씨름꾼의 거대한 몸이 산의 형태로 출현하는 것이다. 더욱이 후지산富士山을 그린 그림을 보면, 멀리에서는 평평하게 보여야 할 산꼭대기가 옛날부터 세 개의 산으로 그려져 있다.·⑯ 중심의 높은 산이 좌우로 약간 낮은 산을 거느리고 있다. 이 그림은 산꼭대기에 아미타 삼존의 출현을 묘사한 것이다. 은연중에 '山'이라는

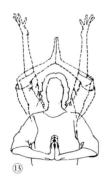

⑬— 인체의 좌반신·우반신과
중심에서 느끼는 일체감.

글자와 닮은 근원적인 '형태'의
원리가 이 후지산의 모습에도
그대로 투영된 것이다. 실로
흥미로운 사실이 아닐 수 없다.
● 이처럼 '木'이나 '氣' 그리고 '山'
등의 글자를 보면, 한자의 기본인
상형성에 깊숙이 숨어 있는
흥미로운 형태의 원리를 발견할
수 있다. 고대 문자를 생각해낸
사람들은 자연을 가득 채우는
눈에 보이지 않는 힘을 교묘하게
파악해 그 에너지의 근원이 되는
작용을 문자의 형태로
반영하려고 했던 것이다.

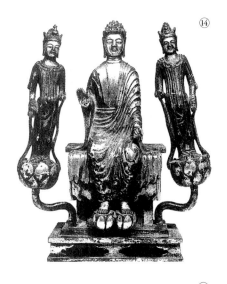

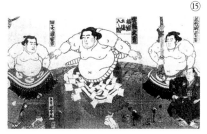

⑭— 아미타 삼존상. 일본에서 가장 오래된 아미타상.
하쿠호白鳳 시대(일본 문화사 특히 미술사의 시대 구분 중
하나. 아스카 시대와 덴표 시대의 사이, 즉 7세기 후반에서
8세기 초반까지. 당나라 초기 문화의 영향을 받아
불교 미술이 융성했다.) 도쿄국립박물관 소장.
⑮— 요코즈나의 씨름판 의식 '운류'.
그림=우타가와 구니사다. 에도 시대.

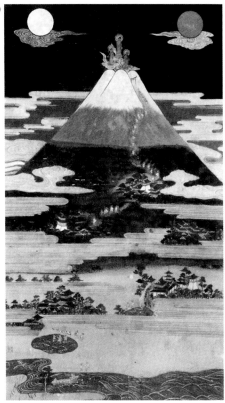

[사각의 한자. 도시와 바둑판]

● 그런데 한자는 왜
사각 안에 쓰인 것일까?
이번에는 이 문제를
생각해보자. 사각이라는
틀을 기본으로 하는 문자는
한자밖에 없을 것이다.
한자는 세로짜기 활자에도
가로짜기 활자에도 전혀
지장이 없다. 이는 세계
문자에서 굉장히 드문
경우이다. 더구나 한자는
한 점, 한 획이 가로, 세로로
분할된 격자에 담긴다.
가로와 세로로 분할된
공간에 사선을 더하면
복잡한 글자가 만들어진다.

⑯— 〈후지산케이만다라富士參詣曼茶羅〉에도 시대.
수많은 순례자가 오르는 세 산의 정상. 그 위에
아미타 삼존이 출현한다. 좌우로 해와 달이 있다.
나라 야다와라矢田原 제3농가조합第三農家組合 소장.

● 이러한 직교 격자를 기본으로 하는 조자법은
중국 고대의 토지 제도인 '정전법井田法'을 연상케
한다.→⑰ 중국은 광대한 토지를 경작하기 위해
전국 시대 후기까지 '정항할井桁割'이라는 제도를
시행했다. 대지를 정사각형으로 구획하고(사방 약 400
미터), 그것을 다시 아홉으로 나눈다. 주위 여덟 개의
토지는 여덟 가족이 각각 사전私田으로 경작한다.
중앙은 공동으로 경작하는 공전公田이다. 공전에서
얻은 수확을 조세租稅로 나라에 납부하는데,
이것이 정전법이라는 토지 제도였다.

● 고대 중국에서 대지는 사각으로 펼쳐진
것이라는 사상이 있었다. 예컨대 고대 중국의 도시
계획을 보면 도시는 사각의 성벽으로 둘러싸였고
'조방제條坊制'에 따른 가로街路는 동서남북으로
내부를 구획해 매우 질서정연하게 계획되었다.→⑱⑲
당나라의 장안長安이나 낙양洛陽 등에서
그 전형적인 모습을 볼 수 있는데, 이 계획법은

⑰── 정전법에 따른 토지 분할도.
⑱── 『주례周禮』에 나타난 왕성王城의 계획. 전체가
정사각형을 이룬다. 한 변에 세 개의 문이 있고, 각
문마다 세 갈래의 길이 있다. 중앙에 전체의 9분의 1
크기의 궁성이 위치하고 있다. 한漢나라.
⑲── 사각형의 대도시인 장안長安의 시가도市街圖.
수나라와 당나라의 수도로 7세기에 처음으로
착수해 40년간의 대공사로 완성했다.

⑳— 중국 명나라 때 민화 속
바둑을 즐기고 있는 모습.

일본으로도 건너와 도성都城인 헤이조쿄平城京와 헤이안쿄平安京가
조영造營되었다. 장안의 예에서 조방제에 따른 도시 계획을 보면, 중앙의
북쪽 가까이 왕궁이 있고 거기에 황제가 자리한다. 중앙부 왼쪽과
오른쪽에는 신들을 모시는 성역이 대칭형으로 배치되고 남쪽에는 교역을
위한 시장이 있다. 논리정연한 구획이다.

● 도시는 사각이다. 이 사각은 대지가 넓게 펼쳐져 있다는 사상으로
지탱된다. 이런 사고방식을 축소한 것이 중국에서 창안된 바둑이다.•⑳
바둑판은 조방제와 마찬가지로 가로와 세로로 정확하게 분할되었고,
그 분할선은 각 열아홉 줄씩이다. 이 분할선을 '도道'라고 한다. 각각의
교차점은 '로路'라고 하며, 바둑판 전체에는 361개의 로가 있다. 361로는
옛 역법曆法의 1년에 해당하는 360일과도 통한다. 더욱이 중심에 있는
까만 점 '극極'은 북극성을 상징하는데 '만물이 탄생한 거점'이다.
모든 현상이 이 한 점에서 시작한다는 뜻이다. 모든 것이 하나에서
시작한다는 생각은 중국 도교의 사상을 반영한 듯하다.

● 게다가 바둑판에 늘어선 하얀 돌과 검은 돌, 그 배열의 형태는
말할 것도 없이 음양의 작용을 표현한 것이다. 동시에 하늘에 떠 있는
별의 배열을 투영한 것이라고도 한다. 바둑•⑳에는 대지의 분할법,

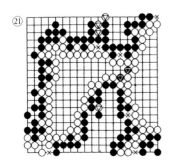

⑳— 바둑판. 사각형의 사상으로 떠받쳐진
바둑판 위에 별의 움직임, 음양의 변전變轉을
투영하고 있다.

도시의 조영법, 나아가 별의 움직임까지도 반영되어 있다. 바둑은
하늘과 땅이 서로 조응하고 음양의 영묘한 움직임을 파악하며,
나아가 우주의 운행을 표현하는 심오한 유희이다.

[**우주를 체현體現하는 거북과 한자의 결합**]

● 바둑판 혹은 도시가 본뜨고 있는 사각의 형태는 고대 중국 특히
후한 시대 후기에 주창된 '천원지방설'[*3]이라는 우주관과 관련되어 있다.
천원지방설에 따르면 대지는 사각형으로 끝없이 펼쳐지고 하늘은
원 혹은 반구의 형태로 대지를 덮고 있다.→㉒ 세계를 아주 단순화시킨
이 모델은 고대 중국의 다양한 조형에 깊은 영향을 주었다.

● 천원지방설 자체를 몸으로 표현하는 동물이 있는데, 바로 거북이다.→㉓
거북의 등 껍데기는 둥글게 부풀어 올라 있다. 한편 복부 쪽의 껍데기는
평평하게 펼쳐져 있다. 두 개의 껍데기 중 등은 하늘이고 배는 대지이다.
그리고 두 개의 껍데기 사이를 채우고 있는
거북의 육체는 수증기를 포함하고 있는
대기라고 생각했던 것이다. 다시 말해 거북의
몸 전체는 하늘이고 땅이다. 중간 부분을

㉒

㉓

㉒— 천원지방설. 하늘은 둥글고
땅은 사각형으로 펼쳐진다.
㉓— 거북의 등 껍데기는 하늘을
상징하고 배 껍데기는 대지를
상징하며, 그 살은 대기를 나타낸다.
그림=스기우라 고헤이+사토 아쓰시.

㉔

 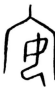
㉕

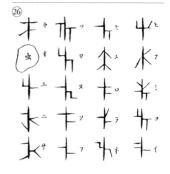
㉖

가득 채운 대기에 해당하는 살을 합쳐 하나의 우주가 된다고 옛사람들은 생각했다.

◉ 이러한 거북의 우주모형성宇宙模型性을 떠올리면, 자연히 거북이 한자의 탄생에 직접적으로 연결되어 있다는 생각으로 이어진다. 오늘날의 한자는 은나라 때 갑자기 출현한 일련의 문자군文字群을 원형으로 삼고 있다. 이것을 갑골문자라고 하는데, 사슴의 어깨뼈나 거북의 배 쪽에 있는 평평한 껍데기 등에 글자를 새겼다.→㉔㉕

◉ 도대체 무엇을 새긴 것일까? 예컨대 거북의 등 껍데기를 불로 굽고 신에게 신탁을 구해 생긴 균열을 신의神意의 상징으로 받아들여 그 결과를 껍데기에

㉔— 귀갑문자龜甲文字. 은의 고대 문자는 거북의 등 껍데기에 새겨졌다.
㉕— 예리한 선으로 새겨진 갑골문자. 貴(왼쪽)과 安(오른쪽).
㉖— 일본 귀복문자의 예. 쓰시마津島의 점쟁이(우라베卜部: 진기칸神祇官에 속해 점치는 일을 하던 관직), 아비류阿比留에게 전해진 '쓰시마 문자'. 갈라진 틈의 형태 변화에 따라 마흔일곱 개의 간소한 글자 형태를 갖추고 있다. 아고 기요히코吾鄕淸彦의 『일본신대문자日本神代文字』에서.

새겨 넣었다. 이것이 바로 거북점(귀복龜卜)이다.→㉖ 한자의 시조始祖인
갑골문이 여기서 탄생했다. 다시 말해 거북의 배쪽 껍데기, 즉 대지를
상징하는 평평한 껍데기가 한자 탄생의 토대가 된 것이다.

◉ 이렇게 보면 한자가 사각의 장 위에 쓰이게 된 이유를 차츰 알 수 있다.
사각의 장에는 장대한 대지의 확장이 숨어 있고 그 위에 축조된 도시의
구획법과 마찬가지로 한자의 한 점 한 획이 사각의 장 속에 조형되어
있다.★4 우주론적 확장 가운데 인간의 삶과 중첩시켜 그것을
문자의 형태로 결정結晶한 것이 바로 한자이다.

[구첩체九疊體의 전각문자에 소원을 빈다]

◉ 사각의 문자. 문자의 사각형적 성질을 나타내는 전형적인 사례로,
중국이나 일본 사람이 좋아하는 '전각문자'를 보자.→㉞㉟ 중국에서는
인장印章이★5 각별하게 중요시된다. 특히 정치와 관련된 여러 문서에
찍힌 정사각형 인장은 매우 중요하며, 신분의 높낮이에 따라 옥이나
금 등 재질에 차이를 두었다. 진秦나라 때부터 황제가 사용하는 인장을
'옥새玉璽'라고 불렀는데, 옥으로 만들어진 이호螭虎(용과 호랑이가 합쳐진 동물)의
모습이 손잡이에 새겨 있다.→㊱ 손잡이에는 많은 종류의 동물 모습이

㉗― 거북 손잡이를 가진 금인金印.
왕후王侯의 인장에는 신령한 동물을 본뜬
손잡이가 새겨졌다. 중국 한나라.

㉗

㉘— 은나라 때 청동기로 주조된 부족의
표지. 사각형의 둘레는 땅속의 묘실墓室을
본뜬 것이다. 장례식을 주관하는 신관을
나타낸 듯하다.
㉙㉚— 우주의 섭리를 도상화한〈하도락서도
河圖洛書圖〉. 원을 둘러싸고 있는 낙서(중국
하나라의 우왕이 홍수를 다스릴 때, 낙수에서
나온 거북의 등에 있었다는 아홉 개의 무늬)와
팔괘도八卦圖는 하늘의 움직임을 반영하고
마법진魔法陣의 낙서는 대지의 지혜를
상징한다.
㉛㉜— 중국 도교의 부적. 사각형의 장 속에
슬렁거리는 문자의 힘이 흘러넘친다.

◤사각의 장에 가지를 뻗다⋯⋯⋯◢

사각형의 문자, 한자는 고대로부터 세계에서 유례를 찾을 수 없는 작자법作字法으로
만들어졌다. 사각형의 장이란 원형으로 덮고 있는 하늘에 대한 대지의 펼침이다.
그 장 속을 더욱 세밀한 직교격자로 분할해 한 점 한 획을 써내려 간다. 더욱이
사각형의 장에 문자의 원칙이 확장되어 인장이나 부적, 사전의 문자 배열, 문자 놀이
등이 생겨나고 매혹적인 문자의 미궁을 증식했다.

③③— 가로, 세로로 또박또박 늘어선 청동기의 명문銘文.
활자와 비슷한 것을 눌러 각인했다. 전국 시대 진나라.
③④③⑤— 구첩체 관인官印의 한 예. ③④는 御(어거할 어) 자를
확대한 것이다. 명나라 때의 관인.
③⑤는 남송南宋의 것. '어전지보御前之寶'라고 찍혀 있다.
③⑥— 이호의 손잡이. 청나라 황제가 사용한 옥새.
③⑦— '龜(거북 구)' '由(말미암을 유)'. 인반전인半纏의
각문자角文字. 에도 시대.
③⑧— 에도 말기의 사전『대광익회옥편大廣益會玉篇』의
문자 조판組版.
③⑨— 가로 세로 29행. 합계 841자가 늘어선 소혜蘇惠가
만든 〈선기도璇璣圖〉. 4세기에 만들어진 것. 어떤 글자를
기점으로 해 가로 세로로 자유롭게 읽어도 시문이 된다.
지금까지 3,700수 이상의 시가 발견되었다. 사각형으로
즐기는 문자 미로의 극치이다.

③④
③⑤

③⑥

③⑦

③⑧

③⑨

새겨져 있다. 물론 거북이 손잡이가 되는 예도 있었다.•㉗

우주를 상징하는 거북, 문자 탄생의 모체가 된 거북의 모습이다.

● 정사政事에 사용되는 인장의 전각篆刻 서체에 '구첩체九疊體'라는 것이
있다. 이것은 한 점 한 획을 왼쪽이나 오른쪽으로 지그재그로 구부려
네모난 칸 위에 기하학적으로 디자인한 것이다.•㉞㉟ 예를 들어
'御(어거할 어)'라는 글자를 보자.•㉞ 한 줄의 선이 격자 속에서 무한히
번식하듯 구불구불 뻗어 면 전체를 메워버린다. 대지의 확장을 문자의
가지가 완전히 덮어버리는 것이다. 이렇게 보면 한자란 넓어지는 가운데
빈틈없이 증식하고 번성하려는 욕망을 간직한 문자라는 것을 알 수 있다.

● 그런데 사각형의 장 안에서 가지를 내뻗는 이러한 문자들을 보면,
예컨대 일본의 스모相撲 문자가 왜 사각의 장 가득히 새까맣게 쓰여야만
했는지•㊵ 그 이유를 알 수 있다. 그것은 발을 높이 들어 씨름판을 구르는
씨름꾼들의 거대한 몸이다. 그 몸으로 발을 높이 쳐들어 씨름판을 힘차게
구르면 대지에 잠자고 있는 풍양력豊穰力을 일깨우게 된다. 씨름꾼들의
강한 힘, 커다란 몸이 이 세계에 활력을 일깨우는 것이다. 풍양의 기가
흘러 넘치고 무한한 힘이 솟아오르는 것을 나타내기 위해 스모 문자는
사각의 장 속에 획이 굵은 글자로 새까맣게 쓰였을 것이다.

㊵

㊵— 스모 문자. 스모 심판들이 손으로 스모 선수들의
순위를 기록한다. 사진=고바야시 쓰네히로.

㊶— 가부키 프로그램에서도 이용되는 간테이류勘亭流 문자.
'義經腰越狀(요시쓰네코시고에죠)'라고 쓰여 있다.

◉ 또한 획이 굵은 가부키 문자나 요세寄席 문자의
독특한 서체도, 객석이 빈틈이 없을 정도로
꽉 들어찼으면 좋겠다는 바람에서 생겨난 것이라고
한다. 에도의 안세이安政(1854-1861년 사이에 태어난

간테이류勘亭流: 가부키의 간판 따위에 쓰이는 굵은 서체. '간테이'는 이 서체의

시조인 에도 시대 말기의 서예가 오카자키야 간로쿠岡崎屋勘六의 호이다.)의

가부키 문자는→㊶ 둥그스름하고 굵은 획의 한 점
한 획이 서로 겹칠 정도로 북적거린다. 마치 읽을 수
없는 부적처럼 주술적 힘을 가진 힘찬 서체가 되었다.

◉ 한자는 사각의 장 속에 한 점 한 획을 새겨넣고, 가능한 그 전체를
다 덮으려고 가지를 내뻗는다. 지금까지 본 것처럼 그 조자법에는
깊은 의미가 담겨 있다.

7 ◖상서로움을 상징하는 문자◗

[영원히 존재하는 생명력을 표현하는 '壽']

● 이 장에서는 한자가 풍부한 표정을 지닌 문자라는 것, 또한 '가타'와
'치'의 힘을 교묘하게 생활 속에 풀어놓은 문자라는 사실을 이야기할
것이다. 한자는 단순한 문자의 형식을 뛰어넘어 다양한 사물로 변신하고,
그 탄생의 원점으로 회귀한다. 그리고 풍부하게 변신하면서 주변에
활기를 불어넣는다. 그러한 한자 본연의 모습을 경사스러운 장소에
등장하는 '壽(목숨 수)' 자를 주제로 살펴보자. 이를 통해 한자의 형태에
어떤 의미가 담겨 있는지 한층 깊게 생각해보자.

● '壽' 자는 경사스러운 자리에 많이 사용되는 글자인데 그 형태가 실로
복잡하다. ·① 옛 금문에 기록된 壽 자를 보자. 중문학자인 시라카와
시즈카에 따르면 중심에 있는 크게 구불거리는 형태는 밭이랑으로, 풍년을
비는 의미를 담고 있다. ·③ 다시 말해 S 자 모양은 밭이랑 형태라는 것이다.
그 사이에 놓인 몇 개의 ㅂ의 형태는 신에게 바치는 공물供物을 담는 그릇,
즉 신에게 올리는 기원을 적은 문자를 담는 그릇이라고 한다.

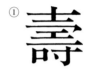 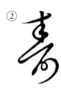

③

예컨대 발리섬 사람들은 요즘에도 이른 아침에
논의 신이나 정령에게 공물을 바치는데,
그 공물이 절대 끊이지 않도록 한다.→④
壽 자의 밭이랑 부분에 놓인 공물도 이와
비슷한 것이 아니었을까 추정된다.

◉ 그 위에 놓인 커다란 글자 형태는 머리를 길게 늘어뜨린
노인의 모습이라고 한다. 허리를 굽히고 지팡이를 짚은 노인의
모습과 밭이랑에서 풍년을 비는 모습이 결합해, 壽 자는
‘장수長壽’나 ‘영속하는 생명력’을 나타내는 글자가 되었다. 복잡한
壽 자는 손의 움직임에 실어 빠르게 쓰게 되면서 점점 간략해져
‘寿(현재 일본에서 쓰는 약자이다.)’의 형태로 변용되었다.→②

◉ 壽 자는 불로장생不老長生, 영원한 생명을 지향하는 도교 사상과
깊은 관련을 맺고 있다. 중국에서는 이 글자가 다양한 형태로
변형되어 마치 살아 있는 것처럼 이상한 영력을 발휘한다고 한다.
壽 자가 보여주는 의표意表를 찌르는 다양하고 풍부한 모습, 뜻밖의
주제나 소재와의 결합을 차례차례 보자.

◉ 중국에서는 ‘壽’의 개념을 노인의 모습으로 본다.

①②— 壽 자의 번자체와 초서체.
③— 壽 자의 금문.
④— 매일 아침 논의 신이나 정령에게
공물을 바치며 기도하는 발리섬 사람들.
사진=스가 히로시菅洋志.

④

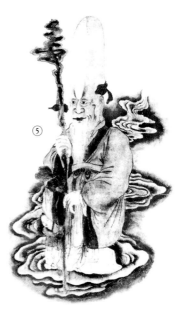

⑤

그것이 바로 '수노인壽老人'이다. 그리고 수노인의 모습은 일본으로도 건너와 칠복신七福神의 하나가 되었다.

● 수노인은 원래 남반구의 하늘에 빛나는 수성壽星(한국에서는 노인성老人星이라 한다.)이라는 별의 화신化身이었다. 이 별은 춘분과 추분에 나타나는데, 이것이 보이면 나라가 태평하고 사람들의 삶이 융성한다고 믿었다. 이 별은 현재 용골좌龍骨座의 알파성, 카노푸스Canopus라고 한다.

● 조선 시대의 민화民畵에[*1] 나타나는 수노인은 ·⑤ 지팡이를 들고 머리가 긴 기괴한 모습이다. 머리의 형태는 남자의 성기性器를 상징한다고도 하지만, 이상한 나무 지팡이의 형태가 말해주는 것처럼 대지의 풍양력을 나타낸다. 중국에서는 이 수노인에다 복노인福老人, 녹노인祿老人, 이렇게 세 노인이 등장한다. 세 노인은 각각 행복(福), 풍요(祿), 장수(壽)를 상징하는데, 이를 통해 도교적 세계관의 이상을 나타낸다.→⑥ 이렇듯 壽 자의 개념은 여러 장소에 나타나고 다양하게 변환하며 상상을 초월하는 증식을 보여준다.

⑤─ 수노인의 방문.
조선 시대 민화.
⑥─ 복福·녹祿·수壽,
세 노인의 길상吉祥 모임.
중국 연화年畵.

⑦— 약혼 예물의 장식인 미즈히키에 달린 壽 자.
제작=쓰다 우메津田梅. 사진=고바야시 스네히로.

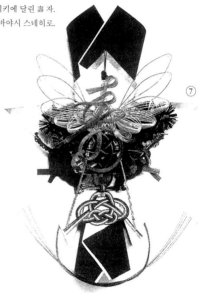

[자연의 유연함이 형태가 된다]

◉ 일본 결혼식에서는 壽 자를 가장
많이 사용한다. 예를 들어 약혼 예물을
교환하는 자리의 축하주祝賀酒를
장식하는 웅접을 접은 모양.→⑦·컬러①
아름답게 날개를 편 학옷 등에
'미즈히키'가 사용된다. 미즈히키의
끈이 한 움큼 흔들거리면서
초서체의 壽 자를 엮어낸다. 하나의 선의 흐름이 생명력 넘치는
壽 자를 탄생시킨 것이다.

◉ '묶다'라는 것은 모든 문화의 근원에 숨어 있는 기본 행위 중 하나이다.
하지만 생각해보면 한자도 한 점 한 획을 잇고 묶어 그 모습을
나타낸다는 의미에서 매듭과 깊이 관련되어 있다고 할 수 있다.

◉ '매듭結び'의 '히ひ'는 '영혼たましひ(다마시히)'의 '히ひ'이다. 다시 말해
영이나 혼을 나타내는 것이다(산령産靈, 곧 만물을 낳는 영한 신령도 발음은 무스비むすび이다.).
묶다라는 행위로 눈에 보이지 않는 영혼의 힘을 매듭으로 단단히 붙잡는
것이다. 묶는 것에서 '생명' 있는 '형태'가 탄생한다. 그러므로 미즈히키는

이러한 사실을 읽어낼 수 있는 훌륭한 조형造形이다.

◉ 설날에 치는 금줄에도 壽 자가 나타난다. 새끼줄로 학과 거북의 모습을 꼬아낸 壽 자 금줄의 훌륭한 예(야마구치현의 것)는 이미 2장에서 소개했다. 다시 한번 순수한 壽 자를 매듭지은 예(아키타현의 것)를 소개한다.•⑨

◉ 매듭이 만들어낸 아름다운 문자로는 일본 전국 시대에 유행한 '봉인封印 매듭'이 있다.•⑧ 다도茶道가 유행하면서 많은 이가 다기茶器 주머니의 입구를 묶는 끈의 형태를 여러 가지로 궁리했다. 그래서 한 사람 한 사람이 독자적인 매듭법을 창안했는데, 그 가운데 문자를 본뜬 매듭이 있다. 봉인 매듭도 앞에서 본 미즈히키나 금줄과 같이 문자가 한 줄의 선으로 매듭지어진 것이 특징이다.

◉ 다음으로는 마찬가지로 한 가닥의 선이면서 뜻밖의 장소에 자리 잡은 壽 자를 소개한다. 중국(대만, 홍콩 등)의 선향線香(향가루를 반죽하여 가늘고 길게 만든 것)이다.•⑩⑪ 중국의 선향과 일본의 선향은 형태가 다른데, 일본의 선향은 천상에서 산山 모양으로 늘어져 있다.

◉ 2미터 정도의 긴 선향 한 가닥을 만들고, 그것을 커다란 모기향처럼 소용돌이치는 모양으로 감는다. 소용돌이치는 이 고리를 실로 방사선 모양으로 감고, 소용돌이의 중심부를 들어올려 매달면 원추형으로

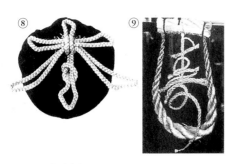

⑧— 본本 자의 '봉인 매듭'.
제작=하시다 쇼엔橋田正園.
⑨— 초서체로 엮어진 壽 자 금줄.
아키타현 센보쿠군仙北郡.

⑩

늘어뜨려지는 산 모양이 생겨난다.
아래 끝부분에 불을 붙이면
선향의 연기는 아래에서 위로
자욱하게 피어올라 구름이 되어
떠돈다. 이로써 사당祠堂 안이 마치
심산유곡深山幽谷에 들어선 것 같은
분위기를 자아낸다.

◉ 이 선향의 중심부, 즉 최상단의
끝부분은 연꽃의 꽃잎을 연상시키는
형태로 구부러져 있다.→⑪ 그 형태를
유심히 보면 壽 자를 본뜬 것임을 알 수
있다. 연꽃의 꽃잎이 壽 자로 보이기도
한다. 아주 독특한 형태이다.

◉ 대만에는 더욱 이상한 선향이
있다.→⑫ 긴 뱀이 기어가듯 대칭으로
만들어 壽 자를 나타내는 선향이다.
일본 사람에게는 그다지 익숙하지 않은

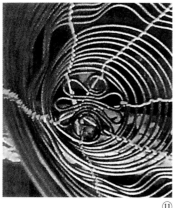

⑪

⑩⑪— 중국의 선향. 소용돌이 치는 나선형의
선향이 사당의 천장에서부터 산 모양으로
드리워져 있다. 중심부에서는
선향이 완만하게 구부러져 壽 자가
연꽃 모양으로 보인다. 대만 루강.
⑫— 壽 자 선향. 대만 타이베이.

⑫

글자 형태이지만 중국 사람들은 금방 壽 자라고 읽어낸다. 한 가닥의
선향이 좌우대칭으로 구부러져 壽 자의 형태를 만들어낸다. 길게 뻗은
선향의 끝부분부터 타기 시작해 장수를 축복하는 향연香煙이
천천히 허공을 떠돌며 사라진다.

◉ 연기가 壽 자를 그리며 사라져 가는 예도 있다. 중국 광저우廣州의
박물관에 있는 목조 장식이 바로 그러한 경우이다.→컬러⑦ 밑에 놓인
향로에서 피어오른 연기가 빙글빙글 소용돌이치면서 멋진 壽 자를 그려낸다.
그 향의 흔들림에 유혹이라도 당한 듯이 상서로운 박쥐가 날아다닌다.
아래에서 위로 피어오르는 연기가 그려낸 壽 자이다. 시각만이 아니라
후각에도 작용하는 영묘한 壽 자의 탄생이다.

◉ 이러한 예에서 보듯이 한 가닥의 긴 선이 헐렁하게 혹은 날렵하게
구부러져 유려한 문자를 탄생시킨다. 미즈히키, 금줄, 선향 그리고 향을
피우는 연기 등 자연의 소재가 그대로 순수한 유동성을 보여주며
어느새 생명력 있는 형태로 변해간다. 한자의 형태는 문자에 담긴
선의 흐름이 품은 생명력을 교묘하게 조형화한 것이다.

⑬─ 구부러진 나무의 줄기.
조선 시대의 민화.

⑬

[문자는 체액體液을 지니고 있다]

◉ 좀 더 색다른 壽 자를 보자. 조선 시대 민화에
나타난 훌륭한 예이다.→⑭·컬러⑤ 이 그림은
궁정의 귀인이 동자童子들에게 분재盆栽를 나르게 하는 장면을 그린
것이다. 놀랍게도 이 분재의 줄기가 구부러져 서로 얽히면서 강력한
壽 자를 만들어내고 있다. 조선 시대 민화를 보면, 나무의 줄기를
자유자재로 구부러지게 표현하며 춤추는 듯이 그린 그림이 많다.→⑬
민화의 자유분방하고 독자적인 작풍이 나무 그림에도 나타난다.

◉ 사실 이러한 분재는 상상도想像圖가 아니다. 상하이에서 키운 壽 자
분재를 찍은 사진이 있다.→⑮ 대체 이 분재는 땅속에서부터 어떤 성장
과정을 거쳐 나온 것일까? 성장하는 과정에서 서서히 구부러진 것일까?
살아 있는 나무가 그려낸 壽 자가 출현하는 과정은 흥미진진하다.
이렇게 실로 이상한, 살아 있는 문자가 이 세상에 존재하고 있다.

◉ '필치가 곱기도 하구나.' 우리는 뛰어난 글씨를 보았을 때 이렇게 찬사를
보낸다. 물기를 듬뿍 머금은 먹과 붓으로 단숨에 글씨를 써내려간다.
다시 말해 문자는 체액을 지니고 있다. 하지만 나무를 그린 글자 속에도
수액樹液이 도도히 흐르고 있다. 그 수액으로 나무를 그린 문자 전체에

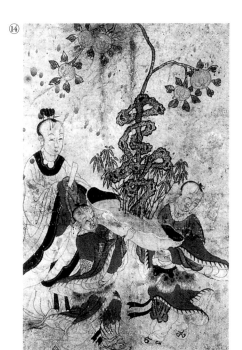

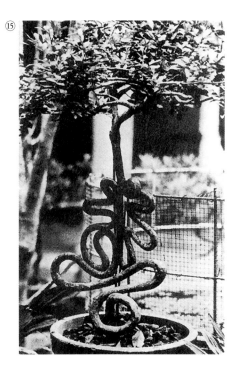

풍부한 생명력이 넘쳐흐른다.
좋은 글씨는 먹과 물, 붓 그리고
쓰는 사람의 기력이 결합되어
탄생한다. 이 분재의 壽 자는
대지에 단단히 뿌리를 내려
대지로부터 빨아올린 수액의
흐름으로 문자의 형태를 갖추고
문자의 기운을 낳았다. 실로
놀랄 만한 착상이다. 조선
시대의 민화에서는
이 밖에도 수목이 그려내는
문자를 많이 찾아볼 수 있다.
◉ 다음으로 술을 담는 도구를
보자. 중국에는 진기한 壽 자
술병·⑱이 있다. 작은 개 모양의
뚜껑을 열고 깊은 맛이 나는
술을 부어넣는다. 그러면

⑭— 동자들이 운반하는 壽 자 분재.
조선 시대 민화의 문자 그림.
⑮— 분재가 그려낸 살아 있는 壽 자.
중국 상하이.

이 술병의 구부러진 문자의 골격, 그 두툼한 곳으로 향긋한 술이 서서히 차오른다. 그것을 찰랑찰랑 잔에 따라 몸 안으로 삼킨다. 단순히 술을 마시는 것이 아니라 壽라는 글자의 체액(자액字液?)을 삼키는 것이다. 壽 자의 생명력, 그 정수精髓를 몸에 받아들여 말로 표현하기 힘든 도취감에 빠져든다. 또 '福' 자 술병도 있다. •⑰ 壽 자 술병과 동일한 취향이다. 모양이 더욱 묵직하다. 이들 모두 한자의 형태가 품고 있는, 흘러넘치는 생명력을 훌륭하게 조형화한 착상이다.

● 문자의 힘을 마시는 것이 아니라 먹는 예도 있다. 사람이 많이 모이는 경사스러운 자리에서 사용되는 모치가시餠菓子(떡, 찹쌀, 갈분, 메밀 등을 원료로 만든 과자. 때로는 팥을 넣기도 함), 만주まんじゅう, 라쿠간落雁(볶은 보리가루, 콩가루 등을 사탕이나 물엿에 반죽하여 굳혀 말린 과자) 등의 표면에는 壽, 福, 長生 등의 글자가 찍혀 있다. •⑯ 그것을 먹고 문자의 힘을 몸 안으로 받아들이는 것이다. 중국을 비롯한 한국, 일본 등의 한자 문화권에서는 지금도 성행하고 있는 풍속이다.

● 이렇게 보면 한자란 단순히 한 점 한 획이 결합한 무기적無機的인 기호가 아니다. 한자는 풍부한 체액의 흐름으로 지탱되고 맥박치는 수액을 간직한 생명력 있는 문자이다. 문자액文字液이라고 해도 좋을, 생명력이 계속해서 흐르는 문자이다.

⑯— 壽 자가 찍힌 과자 히가시구菓子. 일본.
⑰— 福 자를 본뜬 술병. 중국 소삼채素三彩.
⑱— 壽 자 술병. 글자의 두터운 획 속에
명주銘酒가 담긴다. 중국 소삼채.

⑯

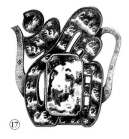

⑰

[하늘과 땅으로 펼쳐지는 의상을 걸치다]

●壽 자는 엉뚱한 곳에서도 많이 발견된다.
중국 청나라 여성들이 몸에 걸치는 '파오袍'[*2]라는
겉옷이 있다.→⑲⑳·컬러② 파오의 옷깃에 달려 있는
단추 부분을 자세히 보자. 벌레가 달라붙어 있는
것처럼 서로 마주 보는 두 개의 단추가 바로
壽 자이다. 다시 말해 壽 자 모양으로 단추를 만든
것이다. 단추를 열고 파오를 걸친다. 그러면
이 여성은 피부에 壽 자를 두르게 되므로 장수를
몸에 걸치는 셈이다. 이처럼 몸에 걸치는 壽 자의
예를 중국과 한국에서는 많이 찾아볼 수 있다.
의복, 모자, 비녀, 빗, 브로치나 펜던트 등의 장신구,
게다가 신발이나 자질구레한 물건을
담는 주머니 등이 그것이다.
이러한 풍속은 일본에도 전해졌다.
●문자를 몸에 걸치는 것 중에서
가장 웅장한 예를 하나 보자.→컬러⑧

⑱

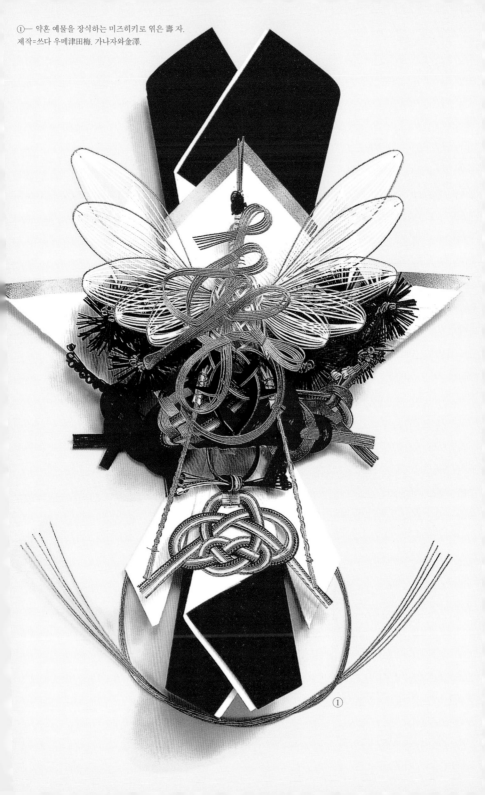

① — 약혼 예물을 장식하는 미즈히키로 엮은 壽 자.
제작=쓰다 우메津田梅. 가나자와金澤.

② ③ ④

흘러넘치는 壽—상서로운 기를 삶의 공간으로 불러들이다 ……▶

밭두렁 옆에서 풍작을 기원하는 모습, 허리를 굽히고
지팡이를 짚은 노인의 모습. 壽 자는 풍양과 장수라는
두 형태를 합친 것이다. 구부러지고 뒤틀리고,
주름을 가진 복잡한 글자 형태는 심상치 않은 것을
예감케 하고, 그 한 점 한 획 속에 다양한 상서로움을
감싸안는다. 여러 축하하는 일에
사용되는 도구에 쓰이고, 사람들이
몸에 걸치거나 눈에 띄는 물건에도
장식하여 생활 공간에 풍부한
색감을 더해준다. 壽 자는
눈에 띄지 않는 자연의 형태를
반영하고 사람들의 마음에
간직된 장생과 행운의 꿈에
형태를 부여하여 느긋하게
변화를 계속한다.

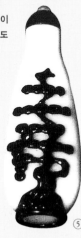
⑤

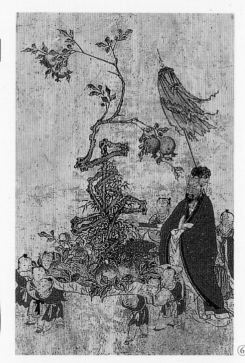
⑥

②— 100년 전 중국 여성의 의복인 파오. 감색과 붉은색의
선명한 대비를 보여주며 옷깃의 단추를 장식한
한 쌍의 壽 자. 청나라.
③— 새우 모양의 壽 자를 그려넣은 부채를 손에 든 거담제를
파는 약장수의 모습. 가부키 십팔번(十八番=가부키 배우
이치가와市川 집안에 대대로 내려오는 열여덟 가지의 인기
있는 교겐) 우이로우外郎(담약)라는 풍속도를 인쇄한 목판화.
기세 좋게 뛰어오른다는 壽 자 새우는 이치가와 집안의
배우에게 애용되었다. 그림=우타가와 도요쿠니.
④— 중국의 의자(팔걸이 의자) 등판의 칠기 그림에 새겨진
壽 자형의 화로. 화로는 불로장생의 묘약인 금단金丹을
단련해서 만든 것. 금단의 완성을 축하하며 빨간 박쥐가
화로의 뚜껑을 열러 하고 있다. 청나라.
⑤— 한들한들 나뭇가지와 잎을 뻗고 있는 노송老松이
소박한 壽 자를 그려낸다. 비연호鼻煙壺(가루로 만든 연초와
향이 나는 식물을 넣어두는 중국의 그릇)의 매력적인 디자인.
⑥— 壽 자형으로 키운 석류나무 분재. 하나의 줄기가
글자 모양을 만들어가는 과정이 흥미를 자아낸다.
조선 시대 민화 〈효제도孝悌圖〉에서.
⑦— 청동으로 된 향로에서 피어오르는 한 줄기 향기로운
연기. 작은 소용돌이를 만들면서 뒤틀려 유려한 壽 자를
그린다. 중국 광저우.

⑦

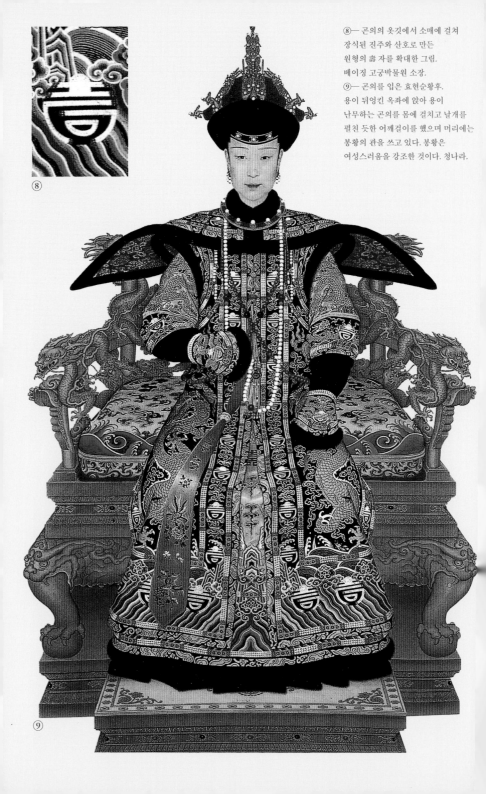

⑧— 곤의의 옷깃에서 소매에 걸쳐
장식된 진주와 산호로 만든
원형의 壽 자를 확대한 그림.
베이징 고궁박물원 소장.
⑨— 곤의를 입은 효현순황후.
용이 뒤엉킨 옥좌에 앉아 용이
난무하는 곤의를 몸에 걸치고 날개를
펼친 듯한 어깨걸이를 했으며 머리에는
봉황의 관을 쓰고 있다. 봉황은
여성스러움을 강조한 것이다. 청나라.

중국 청조의 제6대 황제인
건륭제乾隆帝의 첫 아내
효현순황후孝賢純皇后의
초상화이다. 실로 화려하고 아름다운 의상이다. 이 의상은 중국 황후가
걸치는 '곤의袞衣*3'라는 의례복인데, 화려하고 찬란한 이 의상을
자세히 살펴보면 그 안에 흥미로운 의미를 지닌 壽 자가 수없이 배합되어
있는 것을 알 수 있다.

◉이 의상 아래쪽에는 거친 파도가 용솟음치는 대해원大海原이
펼쳐지고, 그 위로는 하늘이 펼쳐진다. 어깨 언저리는 천계天界에
이르고 있다. 대해 중심에는 봉래산*4이라는 불로장생의 선경仙境이
칼처럼 우뚝 솟아 있고, 주위를 향해 심상치 않은 영기靈氣를
발산하고 있다. 다시 말해 이 의상을 몸에 걸치는 사람은 그 모습으로
하늘과 땅을 뒤덮을 정도가 된다.

◉이 의상을 자세히 보면, 앞쪽 옷깃에서 중심의 위쪽을 향해 둥글고 불룩한
壽 자가 나란히 늘어서 있다. 진주와 산호로 만든 것이다.
바닷속에 잠겨 있는 값비싼 하얀 진주와 붉은 진주를
하나하나 수놓아 만들어낸 호화로운 '원형의 壽' 자

⑲― 파오를 장식하는 壽 자 단추.
왼쪽 밑에는 박쥐나 나비, 석류로 보이는
福 자가 나타나 있다. 청나라. 시더진席德進.
『타이완민지안이수臺灣民間藝術』.
지옹시두수공시雄獅圖書公司.
⑳― 파오를 입은 중국 여성들.
청나라 민화.

의복이다.→컬러⑧ 원형의 壽 자가 시작되는 곳은 옷깃에 펼쳐진 바닷속이다.
바닷속에 잠겨 있는 원형의 壽 자는 사실 달이 차고 기우는 것을 관장하는
진주를 상징한다. 원형의 壽 자가 대해大海 속에서 솟아 올라 박쥐의
날갯짓이나 상서로운 구름에 실려 하늘로 날아오른다. 그러면 천계에서는
한 쌍의 용이 기다리고 있다가 원형의 壽 자 진주, 즉 보주寶珠(진주)를[*5]
움켜쥐려는 자세를 취한다.

◉ 중국에서 보주는 우주 에너지의 응축체凝縮體, 다시 말해 세계 원기元氣의
근본이라고 생각했다. 그것을 황제의 상징인 용이 움켜잡으려는,
실로 웅혼雄渾하고 우주적 규모의 의복이다. 원형의 壽 자가 바닷속에서
하늘로 떠올라 이 우주적인 의복 속에서 중요한 역할을 하고 있다.

[현대 사회에서 문자의 힘은 어떻게 작용할까]

◉ 이와 같이 壽 자는 다양한 곳에서 한자 문화권에 사는 사람들의
생활 구석구석에 활력을 주어왔다.

◉ 또 壽 자는 천변만화하는 모습을 보여준다. 새나 곤충이나 짐승을 닮은
형태가 되기도 하고, 동물이나 식물로 그 모습을 바꾸기도 한다.→㉑
중국에서 탄생해 한국이나 일본에서도 시도된 壽 자의 변환에는 실로

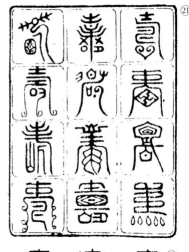

다양한 형태가 있다. 그 변환은
壽 자만이 아니라 福(복 복) 자나 禄(녹 록)
자에까지 미치고 있다. 福, 禄, 壽, 이렇게
세 문자가 서로 구별되지 않을 정도로
유사한 예를 살펴보자.→㉒

● 壽 자를 원 모양으로 본뜬
원형의 壽 자는 상서로운 문양 덕에
인기가 있었으며, 다양한 모습으로
디자인되었다.→㉓ 그 모양은 정리된
좌우대칭의 형태가 소용돌이를 둘러싸
마치 살아 일어서는 듯하다. 그 변화에
약간만 손을 대면 壽 자가 순식간에
福 자로 변화한다.→㉔ 마치 암호를
조작하는 것과 같은 재미가 있다.

● 다음에 나타난 도형은 원 모양 속에
복잡한 자획字劃이 빽빽이 들어차
있다.→㉕ 자세히 보면 이것은 세로로

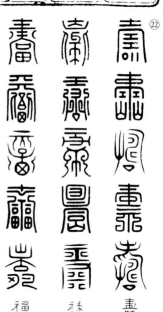

㉑—『복수천자문福壽千字文』. 새나 곤충으로도
보이는 글자가 모두 壽 자를 변형한 것이다.
㉒— 福, 禄, 壽, 이 세 글자의 다양한 변화형.
때로는 구별하기 힘들 정도로 매우 비슷해 보인다.

福 → 福 → 「円壽」福＝壽 ← 壽 ← 壽

㉓— 여러 가지 원으로 된 壽 자. 壽 자의 원래
형태를 남기고 있는 것, 㞢 자 형태를 포함한 것,
소용돌이치는 모양을 도입한 것, 구름 모양으로
흔들리는 것 등 미묘한 변화를 보여준다.
㉔— 壽 자(오른쪽 끝)에서 원으로 된
壽 자(가운데)로, 福 자(왼쪽 끝)에서 원으로 된
福 자(가운데)로. 壽 자와 福 자가 서로 연속되어
하나의 글자가 되었다.
㉕— 福, 禄, 壽라는 세 글자가 복합적으로 어우러져
갖가지 경사스러움을 담고 있는 장식 문양.

세 부분으로 나란히 나뉘어 있다. 왼쪽과 중앙 위쪽을 합치면 福 자가 떠오른다. 그리고 왼쪽과 중앙 아랫 부분을 합치면 祿 자라는 느낌이 든다. 마지막으로 남은 오른쪽을 잘 보면 변형된 壽 자임을 알 수 있다. 다시 말해 이 원 모양 속에는 福, 祿, 壽라는 세 글자가 그 형태를 조금씩 바꿔 겹쳐지며 존재하고 있는 것이다. 한자가 가지는 조자력造字力의 특성을 유감없이 발휘한 대단히 흥미로운 복합 문자이다. 壽 자는 이렇게 다른 글자와도 쉽게 섞이고 융합하며 끝까지 변환해간다.

◉ 하나의 문자가 한 점 한 획을 이어붙이고 분리하고 증식한다. 마치 살아 있는 듯이 행동하면서 삼라만상의 모든 생명을 수놓아간다. '형태'의 '생명', 다시 말해 '치'의 작용은 다양하게 변화하는 壽에서도 이렇듯 확실하게 나타난다.

◉ 현대 정보 사회에서 사용되는 문자들, 그 속에 이러한 한자의 능력, '치'의 힘을 어떻게 담아낼 것인가? 문자라는 것이 컴퓨터 속 점點이 되어 정보를 전달하는 기호로만 기능해도 괜찮을까? 다시 한번 고민하게 된다.

8 K책의 얼굴·책의 몸X

[**한 장의 종이에서 이야기가 시작된다**]

● 한 장의 종이가 책상 위에 펼쳐져 있다. 예를 들면 지금 이 책에 사용된 것과 같은 얇은 종이이다.→② 종이는 두께가 있는 삼차원의 물체이다. 그러나 책상 위에 펼쳐진 얇은 종이는 얼핏 보면 표면만 있는 이차원의 존재로 느껴진다.

● 이 종이를 반으로, 다시 반으로 접어본다.→③ 그러면 종이가 숨을 들이마신다. 종이는 '생명'을 얻고 순식간에 존재감이 있는 입체물로 변화한다. 예컨대 네 번 접은 종이를 세 방향으로 자르면 여덟 장의 접힌 종이로 변신한다. 두 번 접은 종이는 8쪽이 되기 때문에 네 번 접은 종이는 32쪽이나 되는 소책자로 변한다. 여기서 한 번 더 접으면 64쪽의 소책자가 되는데, 종이의 두께를 0.1밀리미터라고 한다면, 두께가 3.2밀리미터인 물체로 변하는 셈이다.→④⑤ 한 장의 얇은 종이가 이차원에서 삼차원으로 모습을 바꾼다. 극적인 변화이다.

● 예컨대 이렇게 접은 종이 묶음 네 개를 하나로 모아 실로 철하면

①— 중국의 관상술觀相術.
얼굴에서 삼라만상을 본다.
그림=왕하우가 王豪閣.(원본을
약간 수정했다.)

肝
臟

脾　脾
臟　臟

腎　腎
臟　臟

肺　　　　　　　肺
臟　　　　　　　臟

心
臟

肺　　　　肺
臟　　　　臟

性
器

胃　　　腸

256쪽에 두께가 12.8밀리미터나 되는
책자가 된다.·⑥ 그것을 다시 질긴
종이 표지로 싸 면지面紙(책의 앞뒤 표지의 안쪽에
있는 지면)를 붙여 보자. 이렇게 몇 종류의 다른
종이가 만나 겹쳐지면 한 권의 '책'이 탄생한다.

◉ 이렇게 보면 A6판, 다시 말해 문고판 크기 256쪽의 책은 단 네 장의
A0 용지(포스터 크기)로 만들어진다는 것을 알 수 있다. 즉 A0 용지 네 장을
앞뒤로 인쇄하고 접어 철한 뒤 잘라 책을 만드는 것이다. 얇은 종이가
접히고 철해지고 잘려 입체물인 책이 완성된다.·⑧

[책에는 하나의 이야기 선이 숨어 있다]
◉ 철해놓은 책은 제본용 실 하나로 묶여 있다.·⑥⑨ 일본식으로 철한
책을 보면 그것을 잘 알 수 있다. 책에는 또 하나의 선이 숨어 있다.
문자의 줄이 만들어낸 선이다.·⑩⑪ 문자의 줄이 만드는 하나의 선을 따라
본문이 기술되고 이야기의 흐름이 생겨난다. 한 줄의 실이 책 한 권을
철하고, 한 줄의 선이 책 한 권의 글자를 수놓는다. 고전을 기록한 간스본
卷子本(두루마리 모양의 옛 책)이나 경본經本(부처의 가르침을 적은 책)에도 분명히

②— 한 장의 종이가 있다.　　　　　③— 절반, 다시 절반으로 접어간다.

④— 세 번 접으면 16쪽이 된다.　　　　　　⑤— 다섯 번 접으면 64쪽의
　　　　　　　　　　　　　　　　　　　　소책자가 된다.

⑥— 여러 묶음을 하나로 묶어　　　⑦— 여러 종류의 종이를 조합하면 한 권의 책이 된다.
한 줄의 실로 철한다.

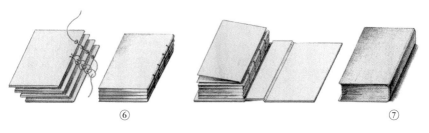

⑧— 전지 네댓 장이면 한 권의 책이 완성된다.

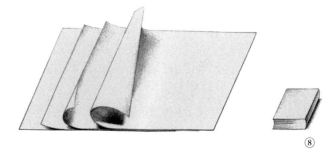

⑨— 제본용 실 한 줄로 책을 철한다.

⑩— 긴 종이를 늘어놓은 지면이 한 줄의 선을 만든다.

⑨

⑩

⑪— 문자의 선이 지면을 관통하고 이야기의 흐름을 만들어간다.

⑪

⑫— 좌우 양면으로 한 단위를 이룬다.
그것을 쌓으면 책의 공간이 만들어진다.

⑬— 좌우 양면마다 극적인 변화가 일어난다.
영화나 텔레비전처럼 이야기의 선을 만들어낸다.

⑫

⑬

⑭— 선의 흐름이 극적으로 높아지고
이야기의 큰 줄기가 출현한다.

⑭

한 줄의 선이 숨어
있다. 긴 종이를
늘어놓은 지면 자체가
한 줄의 선이다.

그 위에 그림이나 문자가 쓰이고 이야기의 선이 전개된다.

◉ 책을 집어들어 펼치면 좌우 양면이 한번에 눈에 들어온다. 좌우 양면은
한 단위이자 철해진 책의 기본을 이루는 공간이다.•⑫ 예를 들어 256쪽의
책에는 그 절반인 128개(정확히는 127개의 양면 공간과 두 개의 한 면 공간)의 공간이
존재한다. 좌우 양면이 쌓여 다수의 공간을 수놓고, 문자와 그림이
하나의 흐름을 만들어낸다(실제로는 여러 이야기가 병행해서 진행되거나 흐름을
역행하기도 하는 혼란스러운 흐름이 많다.).

◉ 책장을 넘기면 차례로 좌우 양면이 나타나고 그 위에 이야기가
전개된다. 책은 영화나 텔레비전과 마찬가지로 한순간 한순간의 장면이
쌓이고 극적으로 변화하면서 움직인다.•⑬ 이렇게 보면 책도 역시
영화나 텔레비전과 같이 시간을 감싸안은 미디어임을 알 수 있다.

◉ 이야기의 선은 고조되고 가라앉으며 때로는 평온한 평야의 정적을
혹은 우뚝 솟은 산 모양의 술렁거림을 그려낸다. 한 권의 책을 이루려면

⑮— 책은 온 우주의 사건을 감싼다.
⑯— 책은 사람의 일생, 사람의 사상을 감싼다.

여러 이야기의 흐름이 합류하고 때로는 역류한다. 또는 이런저런
혼란스러운 시간의 흐름이 뒤섞이고 소용돌이쳐 이야기의
대하大河를 이룬다. 책 속에 있는 선의 흐름은 극적으로 고양되어
이야기의 풍경을 그려낸다.→⑭

◉ 두꺼운 책, 다시 말해 좌우 페이지가 많은 책은 사람의 사상, 사람의
일생, 세계의 모습이나 전 우주의 사건 등 다양한 요소를 담고 있다.
책은 삼라만상을 감싼다.→⑮⑯ 표지, 면지, 속표지, 차례 그리고 본문을
통과해 뒷면지에서 뒤표지로. 평면이며 입체이기도 한 책. 공간이며
시간이기도 한 책. 극적인 흐름을 만들어내는 책. 움직이는 책. 이러한
책 전체의 모습을 살아 있는 신체, 즉 인간의 몸이 펼쳐진 것에
비유할 수 있다.→⑱ 책이라는 '형태'는 하나의 신체, 그 전체이다.

[**책의 표지는 얼굴이다**]

◉ 책의 표지는 '책의 얼굴'일 것이다.→⑰ 얼굴은
다양한 표정을 하고 있다. 중국의 고대 의학에 따르면
얼굴이란 그 사람의 활력을 비추는 거울이고 보이지
않는 내장의 기능을 반영한다.*¹ 얼굴은 온몸의 특성을

⑰— 표지는 책의 얼굴이다.
⑱— 책 속에 신체가 잠겨 있다.

⑰ ⑱

집약한 부분이다. •① 나의 책 디자인은 이러한 주장을 발상의 근원으로 삼아 시작되었다. 이제부터 실제 사례를 들어가면서 내가 책의 역사 속에서 배우고 새롭게 생각하게 된 '책 디자인이란 무엇인가'를 살펴보겠다.

◉ 책의 표지를 만든다는 것. 장정裝幀, 즉 책 디자인은 일반적으로 입는 것에 비유된다. 바깥쪽에서 사람을 감싸는 것, 쉽게 입거나 벗을 수 있는 것, 그것은 옷이다. 그러나 얼굴은 입거나 벗을 수 없다. 자기 신체의 연장延長, 즉 몸 자체이기 때문이다.

◉ 한때 표지에 책의 내용을, 다시 말해 책이라는 신체의 바깥에서는 볼 수 없는 내장이나 내면의 기능을 꺼내 응축하려 한 적이 있다. 1960년대가 끝나갈 무렵이었다. 예를 들면 잡지의 표지를 마치 차례처럼 디자인했다. 그러나 무표정한 차례의 나열은 아니다. 내용의 정수를 끄집어내 눈길을 사로잡으며 마음을 움직이는 생생한 표정을 지닌 차례를 만들려고 시도한 것이다. 그 후 나는 이런 생각을 책을 디자인하는 중심적인 방법으로 삼아 다양한 형태로 실천했다.

◉ 예컨대 《긴카銀花》★2라는 계간지가 있다. •⑲ 일본이나 아시아의 예술, 공예, 민속문화를 소개하는 잡지이다. 1970년에 창간한 이후 오늘날까지 100권이 넘는 책의 표지 전체에 해마다 새로운 기준을 세우고 그것을

⑲— 계간 《긴카》의 앞표지와 뒤표지 디자인.
1년, 네 권마다 디자인을 완전히 바꾸고 있다.
1970년부터 디자인 작업을 시작해
125호(2001년 4월 기준)를 발행했다.
디자인=스기우라 고헤이.

다양하게 변화하는 시도를 계속해왔다. 《긴카》의 표지는 활판용 활자와 컬러 사진으로 구성되었다. 단문이나 시, 에세이 등 본문에서 인용한 글을 중심에 배치하고 거기에 특집 내용을 선명하게 보여주는 사진을 실어 독자의 눈을 사로잡았다. 《긴카》는 편집장의 결단으로 뒤표지 역시 표지라고 생각해 광고를 넣지 않은 보기 드문 잡지이다.

● 글씨가 있는 부분은 눈으로 읽는 것만이 아니라 소리 내어 읽고 싶은 매력적인 부분으로 만들고 싶었다. 외치고 속삭이는 문자의 무리. 보는 것을 넘어선 술렁거리는 세계를 표지 위에 전개하고 싶었다.

[**책을 감싼다, 책의 주제를 응축한다**]

● 다양한 화제를 낳은 '고단샤겐다이신쇼講談社現代新書'의[★3] 시리즈화된 신서판新書版 표지 디자인을 보자. →[20] 1970년 이후부터 나와 스태프가 전체 디자인을 맡아 1,000권을 훨씬 넘게 디자인했다.

● 표지(A)는 커다란 제목과 눈을 사로잡는 선명한 일러스트레이션으로 구성했다. 이는 서점에서 사람들의 시선을 확실하게 잡을 수 있도록 의도한 것이었다. 제목 옆에는 내용을 요약한 짧은 글이 붙어 있다. 1970년 무렵에는 매우 드문 스타일이었다. 책을 집어든 독자는

이 글을 읽고 책의 내용을 알게 된다. 게다가 표지의 앞날개(D)에는 본문에서 흥미 있는 부분을 인용해 실어 놓았다.

● 뒤표지(B)에는 차례와 지은이 소개를 실었다. 뒷날개(E)에는 이 시리즈 중에서 이어서 읽으면 좋을 책을 소개했다. 다시 말해 책 안내를 붙여놓은 것이다. 내용과 지은이 소개, 관련서 소개가 모두 표지라는 한 장의 종이에 요약되어 있다. 책 한 권의 정수를 한 장의 표지에 집약시켜 놓은 디자인이다.

● 계간《긴카》, 고단샤겐다이신쇼 모두 책 속 눈에 보이지 않는 내장, 책의 내면을 표지로 끌어내 보여주려고 시도한 것들이다. 책의 얼굴이란 이러한 디자인을 의미한다.

[책등은 겹겹이 쌓인 이미지 상자]

● 종이를 접고 묶고 철한다. 그냥 놓인 채로는 두께를 느낄 수 없던 평평한 종이가 입체적이고 3차원적인 책이 되어 떠오른다. 이 책의 두께, 책등의

⑳— 고단샤겐다이신쇼의 표지 디자인. A는 앞표지, B는 뒤표지, C는 책등, D는 앞날개, E는 뒷날개. 책 내용의 정수를 표현했다. 디자인=스기우라 고헤이+쓰지 슈헤이辻修平. 스기우라 사무소.

㉑— 셀린 전집의 책등은 셀린의
생애가 나타나도록 디자인했다.
디자인= 스기우라 고헤이+
스즈키 히토시鈴木一誌. 1977년.

폭을 이용해 서가에
전시장을 만들고
싶었다. 앞에서 언급한
계간 《긴카》의 책등을 보자.▶㉒ 폭 1센티미터 정도의 책등 위에 특집을
상징하는 작은 사진을 나열했다. 이것은 아마 세계에서 가장 작은 컬러
제판製版일 것이다. 나열된 사진이 각 호의 내용을 이야기한다. 이미지 정리
상자처럼 작은 사진이 마치 전시장처럼 늘어서 있다.▶㉒

● 색다른 작풍과 특이한 문체로 열광적인 인기를 끈 프랑스의 작가
루이페르디낭 셀린Louis-Ferdinand Celine의 전집을[★4] 살펴보자. 전집 전체의
책등에 그의 초상이나 개인사와 관련된 사진들을 배치해 셀린의 생애를 볼
수 있게 하였다.▶㉑ 한편 상하 두 권짜리 장편 작품의 책등에는
연속되는 사진을 이용해 두 권의 책을 확실하게 연결하였다.

● 천재 화가 파블로 피카소Pablo Picasso의 작품 전집에도[★5] 동일한 방법을
사용했다. 피카소는 변화무쌍한 작풍으로 유명하다. 그 작풍의 추이에 따라
분책分冊한 각 권의 책등에 각각의 시대를 대표하는 작품을 배치함으로써
책장 안에 피카소 미술관을 세워놓았다.▶㉓

㉒— 계간 《긴카》의 책등에는
1센티미터 정도의 작은 사진을 배치했다.
㉓— 피카소 전집 여덟 권의 책등은
그의 대표작으로 장식되었다.
디자인=스기우라 고헤이+스즈키 히토시.
1981-1982년.

[책의 시공을 순환하는 풍경이 있다]

◉ 한 권의 책에는 공간이 있고 시간이 있다. 그것을 꿰뚫는 눈에 띄는 흐름도 있다. 앞서 언급한 책을 꿰뚫고 있는 하나의 흐름을 두루마리 그림과 겹치게 해 독자의 시선이 이야기의 진행과 함께 지면을 돌아다니도록 의도한 책이 있다.

◉ 현대 일본의 사상가이자 시인이기도 한 요시모토 다카아키吉本隆明의 책이다. 그의 시집 중에 고대 시의 형식을 빌어 일본인의 근본 의식을 탐색하는 이색적인 작품이 있다. •㉔-㉖
『기호 숲의 전설가記号の森の伝説歌』★6라는 제목의 이 시집에서는 본문 페이지의 네 구석에 일본의 고전 회화나 두루마리 그림(이야기나 전설 등이 글과 그림으로 번갈아 그려져 있다.)의 풍경을 넣어, 줄지어 늘어선 시어가

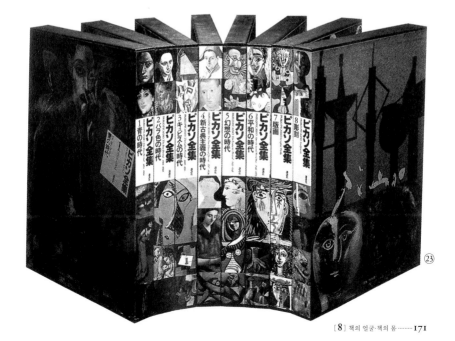

㉓

지면의 중심을 향해 천천히 스며들게 하였다. ·㉕

● 책을 덮고 책의 횡단면(책의 배 부분)을 바라보면 네 구석을 이동하며
순환하는 풍경의 움직임이 색다른 번짐을 만들어낸다. ·㉖ 본문의 흐름이
책의 두께로 스며나온다. 책의 횡단면, 책의 두께에 대한 이러한
사고방식은 중국의 고전 서적에서 배운 것이다.

● 이름 있는 오이란花魁(기예가 뛰어나고 교양 있는 최고의 게이샤)으로 생애를 마친
할머니에 대한 기억을 엮은 사이토 신이치齋藤眞一의 『붓친고마의
여자ぶっちんごまの女』. ★7 이 책 전체에는 유명한 요시와라吉原 유곽의

㉔~㉖— 요시모토 다카아키의
『기호 숲의 전설가』. 순환하는 풍경을
본문 의 네 구석에 배치했다.
디자인=스기우라 고헤이+
아카자키 쇼이치赤崎正一. 1986년.

풍경이 펼쳐진다.•㉗~㉚ 지은이 자신이 뛰어난
화가였기 때문에 이 책을 위해 새로이 그려낸
요시와라 거리의 긴 풍경이 표지에서 면지의
한 흐름으로 이어진다. 본문의 틀 바깥에도
요시와라의 풍경을 배치했다. 본문을 덮고
두께 전체를 천천히 구부리면 책의 횡단면에도 풍경의 일부가 나타나
이야기의 배경이 앞쪽 면지에서 뒤쪽 면지로 이어진다.•㉙㉚
하나의 풍경이 책 전체를 순환하고 둘러싸면서 이야기의 장소를 비춘다.
책 전체가 하나의 분위기로 감싸진 것이다.
◉ 지금까지 책 좌우 양면 두 쪽을 한 단위로 하고 그것이 연속됨으로써
생겨나는 시간과 공간에 주목하였다. 게다가 책의 두께에 시선을
집중해보면 책 전체를 순환하는 풍경이 둘러싼다. 이러한 시도를
주제로 한 북 디자인의 예 두 가지를 소개하겠다.

[음양의 대립과 융합에 의해 책이 소용돌이친다]
◉ 책 한 권의 공간에는 쌍을 이루고 서로 대비되는
요소가 숨어 있다. 앞표지와 뒤표지, 오른쪽

㉖

페이지와 왼쪽 페이지, 책의 위와
아래, 흰 종이와 검은 잉크, 바탕
부분과 그림 부분 등 한 권의 책에는
쌍을 이루는 다양한 요소가 있다.
두 권의 책을 조합하면 이 공간의
대비는 한층 복잡하고 풍부해진다.

● 『한국 가면극의 세계』라는[★8] 책이 있다.→㉛-㉝ 한국 가면의 역사와 상징성,
가면의 참뜻을 논한 흥미로운 노작勞作이다. 표지의 그림은 극이 끝날 때
가면을 태우고 그 혼을 하늘로 돌려보내는 의식儀式을 나타낸다. 표지는→㉜
흰색과 검정색을 기조로 한 디자인으로, 검정 바탕에 흰 테두리로 장식했다.
그리고 뒤표지는 반대로 흰 바탕에 검정 테두리이다. 책등에서는
흰 테두리와 검정 테두리가 만나며, 표지와 뒤표지가 역전된 관계를
보여준다. 본문의 왼쪽 페이지는 흰 테두리, 오른쪽 페이지는 검정 테두리로
장식했다. 좌우 페이지 전체가 흑백의 테두리로 장식되어 음과 양의
대비를 보여준다. 문장과 사진은 그 테두리 안에 있다.

● 이 책에는 좌우 두 쪽에 세계를 구성하는 음양의 원리가 담겨 있다.
1장의 '일월안'이나 2장의 '쌍을 이루는 형태'에서 본 것과 마찬가지로

좌우 페이지의 대비를 보여주는 구조이다.•㉞ 이것은 한국 가면극에서
중요한 역할을 하는 흰 신과 검은 신, 쌍을 이루는 두 가면의 색에서 유래한
발상이다. 표지에서는 흑백의 대비가 더욱 복잡해지고, 좌우로 나뉜 흑백은
책등에서 만난다. 대비에서 융합으로,
두 개가 하나가 되기 위해 움직이기
시작한 것이다.•㉛

㉘

● 다음은 독창적인 서예가
이노우에 유이치의 작품집
『절필행絶筆行』의*⁹ 디자인이다.•㉟–㊳
이 책은 화집畵集과 논문집으로
나뉘어 한 권을 이루고 있다.
검은 책이 작품집이고 흰 책이
논문집이다. 그의 글씨는 가로로 긴

㉙

작품이 많기 때문에 책도 가로로
길게 만들었다. 검은 작품집에서는
검은 페이지를 효과적으로 삽입해
작품 흐름의 배경을 다잡아간다.

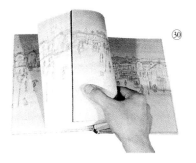
㉚

㉗㉘— 사이토 신이치의 작품『붓친고마의
여자』의 덧싸개와 표지 디자인.
㉙㉚— 요시와라의 풍경이 표지,
면지, 본문, 횡단면을 한 바퀴 돈다.
디자인=스기우라 고헤이+아카자키 쇼이치.
1985년.

흰 논문집의 왼쪽 페이지에는 표지부터 말미까지 다양하게 변화하는
감탄부호(!)를 연속으로 놓아 지면 전체에 활기를 불어넣었다.•㊲
● 책의 중심을 가로질러 마흔 가지나 되는 서로 다른 감탄부호를
역동적으로 배치했다. 논문마다 변화하는 다채로운 문자 편성(이노우에에
대한 찬사와 그 자신의 문장을 기록한)이 그것과 얽혀 있다. 서예가 한 사람의
작품을 둘러싼 두 권의 책을 대조적인 색채와 구성으로 완성했다.
그 둘은 서로 보완하며 하나가 된다. 음양의 대립 그리고 융합.
나아가 역동적인 소용돌이가 탄생한다.

[두 개의 만다라처럼 두 권이 하나가 되다]
● 1976년에 간행된 『전진언원양계만다라伝真言院両界曼茶羅』★10
호화본豪華本의 디자인을 보자.•㊴-㊸ 이 책은 두 개의 커다란 나무상자로
된 책갑으로 이루어졌다. 하나는 금색이고 또 하나는 은색이다.
특별 주문한 비단으로 상자 표면을 장식했으며, 그 위에는 두 개의
다른 범어 '아'와 '움'이★11 새겨져 있다. 한자로는 '阿'와 '吽'이다. 합치면
'오움'이 되는 쌍을 이루는 두 글자이다(2장 참조). 나무상자로 된 책갑을 열면

㉛

㉛— 김양기, 『한국 가면극의 세계』의 표지 디자인.
흰색과 검정색을 기조로 한 디자인으로 앞표지는
검정 바탕에 흰 테두리가 둘러 있으며, 뒤표지는
그 반대이다. 책등에서는 흰색과 검정색이 만나는,
음양이 대비되는 디자인을 보여준다.
㉜㉝— 오른쪽 페이지와 왼쪽 페이지를
검은 테두리와 흰 테두리의 대비로 디자인했다.
우반신과 좌반신이 태양과 달에 대응하는
'쌍을 이루는 형태'의 사고방식을 응용했다.
디자인=스기우라 고헤이+다니무라
아키히코谷村彰彦. 1987년.

㉜

여러 물건이 나온다.▸㊸

◉ 먼저 '금색'의 책갑, 즉 '아'가 새겨진
책갑에서 나오는 것은 한 쌍의 '족자'와
한 쌍의 대형 '경본' 형식의 화집이다.
경본은 위아래가 60센티미터, 펼치면
좌우 약 8미터이다. 이것들은 항상
쌍을 이루며 나타난다.▸㊴㊶ 왜냐하면

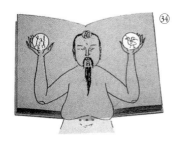
㉝

3장에서도 설명한 것처럼 양계만다라 자체가 태장계와 금강계라는 한 쌍을
이루기 때문이다. 두 개의 만다라는 대립과 융합의 근본 원리를 나타낸다.

◉ '아'가 새겨진 책갑에 속해 있는 족자▸㊷㊸와 경본은 둘 다 동양 서적의
원류를 이루는 특징적인 제책 형식이라는 사실에 주목할 필요가 있다.
이 경본을 펼치면 금색의 태장계, 은색의 금강계가 나타난다.▸㊴㊶
금은 태양, 은은 달. 두 만다라의 본질을 상징하는 쌍을 이루는 빛이다.

◉ 두 권의 경본이라는 형식은 실로 놀라운 특색을 지니고 있다.
어떤 형태로든 접힐 수 있기 때문에 모든 쪽에 배치된 도상을 자유자재로
비교할 수 있다.▸㊶

㉞— 왼손에는 태양, 오른손에는
달이 있다. 좌우 양면에 인간의
좌반신과 우반신을 투영한다.

㉞

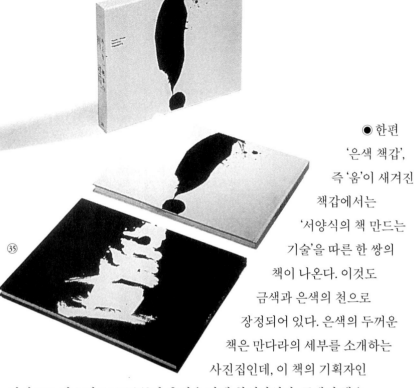

●한편 '은색 책갑', 즉 '움'이 새겨진 책갑에서는 '서양식의 책 만드는 기술'을 따른 한 쌍의 책이 나온다. 이것도 금색과 은색의 천으로 장정되어 있다. 은색의 두꺼운 책은 만다라의 세부를 소개하는 사진집인데, 이 책의 기획자인 이시모토 야스히로石元泰博가 혼신을 다해 촬영하였다. 금색의 책은 만다라에 대한 해설, 즉 문자로 된 책이다. 영상과 문자, 원화原畵와 해설, 대비되는 두 개의 표현을 금과 은 두 권의 책으로 나누었다. '아'가 새겨진 금색의 책갑은 두 종류의 '동양적' 제책 방식을 담고 있고, '움'이 새겨진 은색의 책갑은 '서양식' 제책 방식에 따른 두 권의 책을 담고 있다.→⑭

●금과 은, 족자와 경본, 동양식 제본과 서양식 제본, 도상과 문자, 다양하게

③⑤

서로 대립하는 요소가 한 쌍이 되어 두 개의 책갑에
담겨 있다.•⑩ 마치 대비되는 양계만다라처럼
이 호화본은 이렇게 복잡한 구조로 되어 있다.

[동양문화의 뿌리에 닿아 있는 장정술]

● 책의 얼굴, 다시 말해 책의 내장이 하는 기능의
표현에는 두 가지 의미가 있음을 알 수 있다.
첫 번째 의미는 책 자체가 갖고 있는
내용이나 구조에서 나타난다. 우선
책을 바깥에서 바라보는 독자에게는
보이지 않는 부분이다. 그것을 끌어내
'형태'를 부여하고 움직이게 해
생생하게 보여준다. 이것이 첫 번째
얼굴이 가지는 의미이다. 두 번째
얼굴은 더욱 크고 심오하다. 다시 말해
문명이나 문화의 뿌리에 닿아 있다.

● 오늘날 문화의 저변에 숨어 있는

㉟— 이노우에 유이치『절필행』의 디자인. 작품집인
검은 책과 논문집인 흰 책 두 권이 짝을 이룬다. 그의 글씨는
가로로 긴 작품이 많기 때문에 책도 가로로 길게 만들었다.
㊱-㊳— 두 책의 본문 디자인에도 강렬한 대비가 의도적으로
반영되어 있다. 디자인=스기우라 고헤이+다니무라 아키히코.
1986년.

㊴― 『전진언원양계만다라』의 책 디자인.

기획·사진=이시모토 야스히로.

㊵― 앞에 있는 것이 금색의 '아'가 새겨진 책,

뒤에 있는 것이 은색의 '옴'이 새겨진 책.

㊶-㊸― 두 개의 나무 상자(둘을 합쳐서 무게가 35킬로그램)에 한 쌍의 족자 ㊷,

한 쌍의 경본 그리고 한 쌍의 양장본이 들어 있다 ㊸. 경본은 8미터나 되는

길이로 펼쳐져㊴ 양계만다라를 두 선의 흐름으로 바꾸어간다.

디자인=스기우라 고헤이+다니무라 아키히코+고다 가쓰히코甲田勝彦.

⑭— '아'와 '움'이라는 두 개의
나무상자에 담긴 다양한 책이 나타내는
대비적 성격. 쌍을 이루는 디자인의
사고방식을 철저하게 시도했다.

⑭

문화의 오래된 층, 문화의 뿌리를 탐색하는 일, 이것이 두 번째 얼굴이
가지는 의미이다. 동양에는 중국 문명이나 독일 문명을 조상으로 하는
독자적인 책의 소재, 제책 기술, 책의 문화가 존재한다. 그 전통을 배우고
새로운 방법론으로 살려가는 것, 이름 없는 민중의 지혜를 응축한
책의 문화를 재인식하고 계승하는 것, 동양적인 사고와 감수성으로
다시 다루어보는 것이 나의 일이다. 나는 계속해서 동양적, 아시아적
디자인의 방법을 만들어갈 것이다.

● 책은 작은 존재이다. 하지만 책을 손바닥 안에 갇힌 채 정지되어 있는
것으로 생각하지 말고 움직이고 대립하며 유동하고 확장하는 역동적인
그릇으로 여겨야 한다. 풍양력으로 가득 찬 모태라고 생각해야 한다.
다양한 힘을 삼키고 내뱉는 커다란 그릇, 커다란 항아리라고
생각해야 한다. 조그마한 책은 그 '형태' 속에 우주의 총체를
집어삼키고 '치'의 힘을 표현한다.

9 **〈길의 지도·인생의 지도〉**

[오른쪽으로 도는 성스러운 길]

● 지금까지 5장의 '몸의 움직임이 선을 낳는다'와 8장의 '책의 얼굴·책의 몸'을 통해 '형태'와 선의 관련성을 생각해보았다. 이 장에서는 그 선이 면이라는 확장된 공간 위에 나타나 하나의 이야기를 엮어가는 모습을 '지도地圖'를 예로 들어 살펴보고자 한다.

● 사람이 걷거나 동물이 뛰면 땅 위에 점점이 궤적이 남아 하나의 선이 새겨진다. 대지의 상황이 반영된 다양한 궤적이 서로 겹쳐지고, 짐승이 다니는 길이나 사람이 다니는 길, 산등성이나 강줄기를 더듬어 가는 길 등이 오랜 시간에 걸쳐 만들어진다. 길은 점점이 흩어져 있는 장소를 연결해 교역로나 순례로巡禮路, 때로는 정복을 위한 원정遠征의 도정道程이나 탐험의 궤적 등을 그려내기도 한다.

● 길은 다양한 형태로 지도에 기록된다. 예를 들면 시코쿠四國에 있는 여든여덟 군데의 '순례로(시코쿠에 있는 고보대사弘法大師의 유적 여든여덟 군데를 순례하는 일)'를 그린 에도 시대의 지도를 보자.→① 시코쿠의 순례는 고보대사와 관련이

이 책『형태의 탄생』서문에서 저는 '가타치かたち(형태)'의
'치ち'는 피, 젖, 바람 등 눈에 보이지 않는 생명력의 작용,
자연계에 소용돌이치는 영적인 활력을 의미한다고
했습니다. 아시아의 전통 디자인이 품고 있는 매력적인
'형태'는 눈에 보이지 않는 '치'의 작용에 지탱된 것입니다.
저는 특히 '해·달·학·거북·자慈·비悲' 등 다채로운 모습으로
나타나는 '쌍을 이루는 형태'에 주목했습니다. '둘이면서
하나인 것'은 아시아 디자인의 핵심을 이루는 말입니다.
"대극으로 갈라진 힘이 서로 자극하여 더욱 활성화한
하나를 낳는다." 이는 지금 바로 한반도의 화해와 평화를
요구하는 움직임과 조응하는 것이 아닐까 싶습니다.
분열이 아니라 융화를, 화목으로 가득 찬 세계의 출현을
저는 강하게 바라고 있습니다.

2018년 5월
스기우라 고헤이

「かたち」の「ち」は血、乳、風など、眼に見えぬ生命力の働き、自然界に渦巻く霊的な活力を意味する言葉である…と、私は『かたち誕生』の序文に記しました。アジアの伝統デザインが包み込む魅力的な「かたち」は、眼に見えぬ「ち」の働きに支えられたもの。私はとりわけ、「日・月、鶴・亀、慈・悲」など、多彩な姿で現れる「対をなすカタチ」に注目しています。「二にして一」はアジアンデザインの核心をなす言葉です。

対極に分かれた力が互いを刺激し、より活性化した一を生み出す。

これは、今まさに朝鮮半島の和解と平和を求める動きに照応するものではないだろうか。分裂ではなく融和を、和に充ちた世界の出現を、私は強く願っています。

二〇一八年五月

杉浦康平

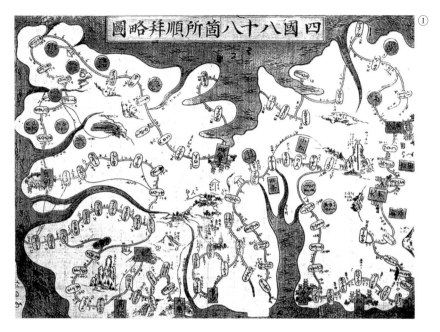

①―〈시코쿠하치쥬햣카쇼준파이랴쿠즈
四國八十八箇所巡拜略圖〉. 남쪽을 위로 해서
그려진 시코쿠의 전 지역. 동전 모양을 한
후다쇼札所가 실처럼 구불거리는 순례로를
이어준다. 에도 시대.

백팔염주의 표시

②― 백팔염주百八念珠.
관음·보살을 상징하는 줄이
108개의 번뇌를 상징하는
108개의 구슬을 연결하고 있다.
매듭에는 약간 큰 모주母珠가
있는데 아미타여래를 나타낸다.

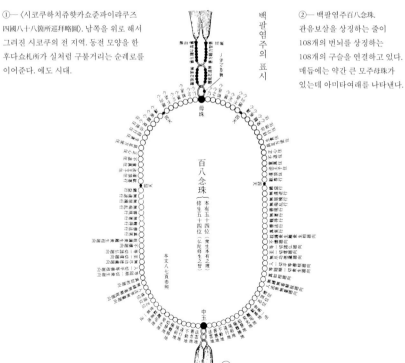

③— 영지에서 참배하는 순례자들. 순례자의 옷차림은
옛날의 풍속을 전해준다. 걷고 있는 순례자에게서
울리는 맑은 방울 소리가 풍정風情을 더한다.
④— 행기도. 오기칠도五畿七道로 이루어진 일본의
여러 지역을 거침없는 곡선으로 둘러싸고 이어붙여
일본 열도를 매끄럽게 표현했다.
아즈치모모야마安土桃山 시대(1573-1603).

있는 영지靈地 여든여덟 군데의
후다쇼札所(서른세 군데의 관음 또는 여든여덟
군데의 고보대사 등의 영지. 순례자가 참례의 표시로서
표를 모아두는 사원이나 불당)를 도는 일이다.
순례하는 사람은 흰옷에 손등 싸개와
각반을 차고, 목에는 염주를 걸고,
손에는 금강장金剛杖과 방울을 들고 있다. 그리고 '동행이인同行二人'이라고
적힌 삿갓을 쓴다.•③ 동행자란 다름 아닌 고보대사를 말한다. 대사의
인도에 따라 후다쇼를 차례로 돎으로써 몸에 달고 다니는 여든여덟 가지의
부정과 번뇌를 하나하나 털어내 없앨 수 있다고 믿었다.

● 순례 지도에 눈을 돌리면, 우선 전체적으로 이상한 모양에 놀랄 것이다.
포동포동한 덩어리로 변용된 시코쿠. 그 형태는 〈행기도行基圖〉라는[*1] 일본
지도의 옛 작도법에서 영향을 받은 것이다.•④ 왼쪽 중앙부에 위아래가 바뀐
도쿠시마德島라는 글자가 있다. 다시 말해 이 순례 지도는 남쪽을 위로 해서
그린 것이다. 여든여덟 개의 절이 시코쿠의 해안이나 내륙을 한 바퀴 도는
닫힌 고리 모양으로 수놓여 있다. 순례는 오른쪽으로, 즉 후다쇼를
시계 방향으로 돈다. 그렇다면 왜 오른쪽으로 도는 것일까?

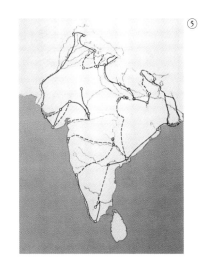
⑤

●아시아의 거의 전역에서 성스러운 장소를 찾아가는 순례로는 오른쪽으로 도는 길이라고 생각했다. 예를 들어 광대한 인도 대륙을 한 바퀴 도는 고대의 순례로가★2 있는데,→⑤ 이 순례의 방향 역시 시계 방향이다. 즉 오른쪽으로 크게 돌며 두루 돌아다니게 되어 있다. 동쪽에서 떠올라 남쪽을 거쳐 서쪽으로 지는 태양의 하루 움직임을 본떠 오른쪽으로 도는 것을 힌두교와 불교에서 성스러운 회전 방향으로 존중했을 것이다. 불탑을 도는 방법도 마찬가지다. 오른쪽 어깨를 탑신塔身, 그러니까 부처 쪽으로 향하고 그 주위를 세 번 돈다.→⑥ 불교 용어로 우요삼잡右繞三雜이라는 참배의 예법이다. 일반적으로 아시아에서는

⑥

⑤— 인도 대륙의 순례로. 시계 방향으로 돈다.
'마하바라타' 시대부터 전해 내려오고 있다.
⑥— 불탑을 도는 방법. 오른쪽 어깨가
탑 쪽으로 향하게 해 돈다.

오른쪽으로 도는 것을 성스러운 방법으로, 왼쪽으로 도는 것을
악마적인 방법으로[*3] 생각한다. 그러나 일본의 신토에서는 왼쪽으로
도는 것을 존중한다.

● 그런데 시코쿠 순례 지도에서 절을 나타내는 둘레의 형태는
그 하나하나가 마치 염주알처럼 보인다.→② 여든여덟 개의 염주알이 뱀처럼
구불거리며 연결되어 커다란 고리를 만들고 있다.→① 순례자들은 염주알
하나하나를 세는 마음으로 후다쇼를 돌며 부처를 만나 구원을 빈다. 순례
지도가 그려낸 것은 마음을 정화해 신불神佛과 만나는 성스러운 회로回路,
즉 염주알처럼 연결되어 있는 기도의 고리였던 것이다.

● 순례 지도와는 주제가 약간 다르지만, 도카이도東海道(해안을 따라 생긴
에도에서 교토에 이르는 길. 에도 시대의 다섯 가도 중 하나)에 있던 쉰세 개 역참驛站의 도정을
한 줄의 가도街道로 그려낸 스고로쿠雙六(주사위 두 개를 던져 나오는 숫자만큼 말을
움직여 먼저 궁에 들여보내는 내기)의 말판이 있다.→컬러② 명승지 그림책 풍의 묘사가
넘쳐나기도 하고 화려한 다이묘大名(에도 시대에 쇼군將軍과 직접적인 주종 관계에 있던
봉록 만 석 이상의 무사) 행렬이 그려져 있는 등 다양한 방법이 도입되었다.
이러한 스고로쿠의 말판에는 출발점인 니혼바시日本橋에서 끝나는 지점인
교토京都에 이르기까지, 오른쪽으로 도는 소용돌이가 많이 보인다.

⑦— 티베트의 〈십상도〉.
티베트 불교 사원의 벽화에서.
사진=가토 다카시加藤敬

[마음의 계단을 오르는 길]

● 티베트 불교 사원의 벽면에 그려진 이색적인
길 지도를 소개한다.→⑦·컬러① 하나의 길이 수행의 과정, 마음을 정화하는
도정임을 실로 훌륭하게 설명하고 있는 지도이다. 바로 〈십상도十象圖〉라고
불리는 그림이다. 산기슭에서 산꼭대기로 뱀이 기어가는 듯한 하나의 길이
이어진다. 그 길을 따라 코끼리와 원숭이 그리고 그 앞뒤를 걸어가는
승려의 모습이 아래에서 위로 수없이 많이 그려져 있다.

● 아래쪽에서 보면 산기슭에서는 까만색이던 코끼리나 원숭이의 몸이
산길을 올라가면서 머리부터 천천히 하얗게 변해가고 마지막에는 몸 전체가
하얗게 변한다. 이것은 미혹에서 벗어나 깨달음의 세계로 상승해가는 수행의
과정을 나타낸 것이다. 높은 산속은 성스러운 장소이며 승려들이 수행하는
장이었다. 산기슭에서 높은 장소로 갈수록 흑黑이 상징하는 번뇌가
조금씩 제거되고 백白이 나타내는 해탈이나 깨달음의 경지로 변하며
결국에는 천계天界로 향하는 것이다. 이것은 수행승修行僧이나 민중을
깨우치기 위한 벽화로, 마음의 정화 과정을 산길이라는 하나의 선에 실어
교묘하게 이야기로 만들어낸 것이다. 티베트의 〈십상도〉는 중국의
선종禪宗에서 창안된 〈십우도十牛圖〉와도 겹친다.→컬러④

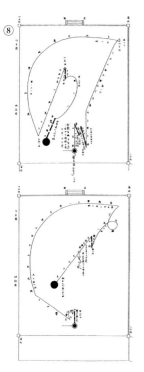

⑧─〈간제류요쿄쿠시마이즈觀世流謠曲仕舞圖〉에서. 〈다카사고〉.
노의 무대 위를 이동하는 연기자의 궤적이 요쿄쿠謠曲에서
이야기를 덧붙이지 않고 묘사되어 있다. 위 그림의 가운데
아랫 부분의 '입立'에서 시작해 무대를 크게 오른쪽으로 돌면서
왼쪽 아래의 '이イ'에 도달한다. 아래 그림은 그것에 이어진 것이다.
'이'에서 '하실下居'에 이르러 움직임이 완결된다.
『간제류시마이뉴몬카타치부觀世流仕舞入門形附』. 히노키쇼텐檜書店.

● 사람과 소가 주제가 된 〈십우도〉는[★4] 송宋나라 때
완성되었다고 한다. 열 개의 원 모양 안에
참 자기를 나타내는 '소'와 참 자기를 구하는
'목동牧童'의 관계를 길 위의 사건으로 비유해
그렸다. 소를 탐구하고 소와 일체가 됨으로써
결국에는 소도 목동도 모습을 감추고 하나의
원으로 회귀한다. 더욱이 꽃 피고 물 흐르는
자연의 정경이나 타자로서의 목동과의 만남을 더해,
자기를 발견하고 자기를 넘어 세계·허공과
일체화된 무아無我의 경지에 도달하는 과정을 이야기하고 있다.
● 이 그림은 한 가닥 길 위에 전개된 정신의 승화 과정을 표현한
길의 지도라고 할 수 있다.

[신에게 바치는 행동의 발자취]

● 위 그림은 노能의 시마이仕舞(일본의 대표적인 가면 음악극 노가쿠能楽에서 주역이 반주나
의상을 갖추지 않고 노래만으로 혼자 추는 약식 춤)의 움직임을 나타낸 것이다.·⑧ 노의
가사에 맞춰 춤을 추며 움직이는 연기자의 발 위치를 무대 바로 위에서

⑩⑪—— 바로크 시대의 무답보舞踏譜.
톰린슨의『무답술舞踏術』(왼쪽)과 팩클의
『무답선집舞踏選集』(오른쪽). 모두 18세기.

내려다본 그림이다. 무대 위 연기자의 행동을 기록한 퍼포먼스 지도인
셈이다. 상연 종목은 〈다카사고高砂〉(요쿄쿠의 곡명.〈스미요시住吉〉의 소나무와 〈다카사고〉의
소나무는 다정한 노부부라는 전설을 소재로 하여 천하태평을 축원하는 내용을 담고 있다. 결혼 축하의 노로
유명하다.)이며, 소나무의 정령이 추는 신무神舞이다.

● 시마이의 움직임은 하야시(노가쿠나 가부키 등에서 박자를 맞추며 흥을 돋우려고 연주하는
음악. 주로 피리, 북, 샤미센 등으로 연주함)의 음으로 시작해 조조序·하破·규急(노를 구성하는
처음, 중간, 끝의 세 부분)로 고조되어간다. 거침없이 전진하는 움직임은 밝은
마음을, 후퇴하는 움직임은 망설이는 마음을 나타낸다고 한다. 노의 춤은
신에게 바치는 것이고 신을 부르는 성스러운 춤이었다. 우주의 중심에
우뚝 선 소나무가 그려진 널판지를 배경으로 펼쳐지는 노의 무대는 신이
앉은 쪽에 해당하는 관객석을 향해 튀어나와 있다. 성스러운 공간에서
저승과 이승의 경계를 떠도는 춤추는 사람이 그리는 발걸음의 궤적을 그린
〈시마이즈仕舞圖〉는 그 움직임을 전진과 후퇴가 교차하는 하나의
선에 실어 그림으로 표시한다.

● 얼핏 보면 만다라처럼 보이는
이 그림·⑨은 티베트 불교의 승려들이
부처에게 바치는 춤을 추기 위한

⑨—— 티베트 불교의 무답도.
제례의 공간에서 여덟 잎 연꽃을
생각케 하는 궤적을 그리며 춤을 춘다.
채집=쓰카모토 게이도塚本佳道.

⑫— 라인강 하류의 지도. 마인츠(하단)를
출발해 코블렌츠, 본을 지나 퀼른(상단)으로 북상한다.
16면을 접어 놓은 것. 독일 19세기 중엽.
⑬— 그 첫 번째 면. 정교한 기법으로 경관을
그대로 옮겨 놓았다.

무답보舞踏譜로[★5] 매우 진기한 것이다. 제사를 지내는
공간 안에서 한 사람의 승려가 추는 춤의 움직임을 기록한
것인데, 중앙에는 토지신土地神을 진정시키기 위해
신체神體 대신 모시는 가타시로形代(소맥분과 버터로 만든 사람
모형)가 놓여 있다.

● 티베트의 춤은 화려한 의상을 몸에 걸치고 커다란
가면을 쓴 승려들이 추는 춤이다. 부처의 화신이 된
승려들은 그 능력을 상징하는 다양한 법구를 가지고
제사를 지내는 공간 안에서 심한 선회를 반복하고
원을 그리며 이동한다. 그 공간 안에 부처의 힘이 내려와
토지가 정화되고 병마가 사라지며 수많은 상서로움이
찾아들기를 기도하는 것이다. 티베트 불교의 무답보가
그려내는 발자취를 보면 승려의 움직임 속에 만다라의
형태가 나타난다는 사실을 알 수 있다.

● 춤의 움직임을 지도로 만드는 것은 유럽에서도 활발하게
이루어졌는데, '오르켄그라피Oreuken geurapi'라는
17세기부터 전해지는 무답보가 있다.▸⑨⑩ 예컨대

이 그림들에서는 무용수 두 사람의 손과 발의 움직임을 기호화하고
공간 안의 움직임을 지도로 만들었는데, 상부에는 음의 흐름이
기록되어 있다. 오르켄그라피는 여러 도법圖法과 기보법記譜法의
개발로 흥미롭게 전개되었다.

[하나의 강줄기가 이야기를 엮어낸다]

◉ 자연의 강, 흐르는 강은 지도 속에서 훌륭한 선을 그려낸다. 그런데
이 선 역시 하나의 이야기를 엮어내는 경우가 있다. 인간의 장腸을 길게
늘여놓은 것처럼 보이는 한 장의 긴 그림은 •⑫ 독일의 '라인강 하류'를 즐기기
위한 관광 지도로[*6] 만든 것이다. 1.7미터에 이르는 긴 종이를 접어 그 위에
마인츠에서 쾰른에 이르는 라인강의 흐름과 연안의 경관을 정밀한 동판화로

그려낸 19세기 작품이다. 이 지도는 당시 베스트셀러였음이 틀림없다.

◉ 실제 라인강은 오른쪽, 왼쪽으로 구불구불 기어가지만, 이 지도는 뱀이 기어가는 자국처럼 강의 흐름을 띠 모양으로 잘라 그것을 연결해 만들었다. 그러나 강을 따라 내려가는 관광객의 시점에서 보면 그들은 흐름의 한가운데를 거의 똑바로 내려가고 있다고 착각하게 된다. 이것은 마치 고속도로를 달릴 때 구부러진 커브가 실제보다 완만하게 느껴지는 것과 비슷하다. 그러한 심리적 왜곡을 교묘하게 끌어들인 지도 제작법이다.

◉ 이 강의 지도는 공간의 변화를 기록한 지도이면서, 접어서 만든 책 한 장 한 장을 넘겨 가는 속도가 그대로 여행의 시간적 경과를 나타내도록 되어 있다. 공간을 나타내는 지도인 동시에 공간을 둘러싼 흥미로운 지도인 셈이다.

◉ 더욱이 이 지도는 시간의 흐름과 함께 강의 좌우를 장식하는 경관의 변화, 역사나 문화의 추이를 극명하게 드러낸다. 성곽이나 교회 등의 모습도 정확하게 그려넣었는데, 세밀한 동판화 기법이 사진 이상의 사실적인 느낌으로 변화하는 경치의 세부까지 포착하고 있다.▸⑬ 한 줄기 강의 흐름이 마치 이야기를 엮어내는 것처럼 풍부한 표정을 담았다. 따라서 자연의 경관에도 이야기가 숨어 있음을 알 수 있다.

②

③

K이야기를 엮어내는 한 줄기 길,

한 줄기 강의 흐름……K

들판을 가로지르고 언덕을 넘어 협곡을 따라가는 한 줄기
여로旅路, 한 줄기 대하, 산을 넘어가는 험한 길.
길이나 강은 수시로 변하는 정경을 차례로 수놓고 사람과
사물 사이의 풍부한 만남을 엮어내며 한 발 한 발 목적지로
다가가는 한 편의 긴 이야기를 만들어낸다. 수많은
순례로도 아득히 먼 한 줄기의 길. 수행의 과정에서 헤매며
찾아가는 것도 산하의 험난함에 둘러싸인, 눈에 보이지
않는 마음의 길이다. 한 줄기의 길, 한 줄로 이어진 선의
흐름이 인간의 정신이 심화되어가는 과정을 보여준다.

①— 티베트의 〈심상도〉. 코끼리, 원숭이, 승려가 한 줄기 산길을
돌아오르며 깨달음의 지혜를 배운다. 북인도의 불교 사원 벽화.
사진=가토 다카시加藤敏

②— 에도에서 교토로, 가도를 굴절시킨
〈도카이도교레쓰스고로쿠東海道行列双六〉.
니혼바시에서 시작되는 가도는
온통 각지의 다이묘 행렬의 깃발
(하타사시모노旗差し物·전쟁터에서
갑옷의 등에 꽂아 표로 삼던 작은 깃발)이
늘어서 있어 때 아닌 흥청거림을 돋우고 있다.
③— 티베트 불교의 〈윤회전생쌍륙
輪廻轉生雙六〉. 8×12, 총 104개의 칸을
오른쪽 아래 구석에서 왼쪽으로, 그리고
상단으로 올라가 지그재그식의 한 줄기
흐름으로 연결해 불교의 우주 구조 전체를
담고 있다. 왼쪽 맨 위에서 열반에 이른다.
④— 중국의 〈십우도〉. 송대의 선승禪僧
곽암廓庵이 창안했다. 소를 찾고(1)
소를 발견하고(2-3) 잡아서 일체가
된다(4-6). 모든 것을 잊고(7-8)
자연으로 돌아간다(9-10)
깨달음의 과정을 수놓고 있는
열 개의 원 모양. 그림=슈분周文.

4—소를 붙잡는다

7—소를 잊어버린다

5—소를 키운다

8—소에 대한 미련을 버린다

1—소를 찾는다

6—소를 타고 귀가한다

9—본래의 근원으로 돌아간다

2—소의 흔적을 발견한다

3—소를 발견한다

10—자연으로 돌아간다

④

⑤

⑥

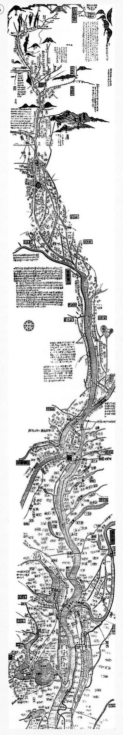

⑤— 〈황하도〉의 일부. 원류에서
흘러나오는 황하의 굽이침은
순식간에 세찬 흐름이 되어
커다란 용의 모습을 나타낸다.
청나라.
⑥— 〈도네가와스지〉의 일부.
에치고越後 산맥에 수원을 가지고
간토평야를 북서에서 동남으로
가로지르는 대하의 흐름을
한 편의 그림으로
그려냈다. 에도 말기.

⑭── 이와타 게이지가 표현한
사람의 일생을 나타내는 모델.

● 물론 강의 지도는 아시아에서도 만들어졌다. 예컨대 중국 황하黃河의
깊고 그윽한 흐름을 그려낸 훌륭한 지도가 있다.→컬러⑤ 〈황하도黃河圖〉라고[★7]
불리는 청나라 말기의 것이다. 세로 80센티미터, 전체 길이 12.6미터라는
장대한 두루마리에 황하 하류 1,300킬로미터의 흐름을 정밀하게 그려 넣었다.
험하게 우뚝 솟은 산들과 그 사이를 수놓고 있는 마을과 도읍 등을 가로질러
면면히 흐르는 황토색 강의 굽이침은 거대한 용의 자태를 연상시킨다.
● 이런 강 지도는 일본에서도 만들어졌는데, 간토평야関東平野를 흐르는
도네가와利根川의 원류에서 하구까지를 그린 〈도네가와스지利根川圖志〉가[★8]
유명하다.→컬러⑥ 거기에는 수리권水利權과 관련되어 수원지에서 하구에
이르는 연안 마을들의 명칭이 정확하게 기록되어 있고, 게다가 지지地誌나
서민 생활과 관련된 기술이 상세하게 담겨 있어 귀중한 자료라고 할 수 있다.

[인간의 일생을 지도로 만들어보다]
● 강 지도의 흐름을 이야기하다보니 한 줄기 선線의 흐름에 사람의 일생을
담아낼 수 있지 않을까 하는 생각을 했다. '인생의 지도'를 그려본다는 말이다.
인생은 시간 흐름에 따라 다양한 사건을 수놓으며 이야기를 엮어간다. 그런
시각에서 한 사람 한 사람의 인생을 지도로 만들어보는 것이다.

◉ 사람의 일생을 나타내는 지도. 이에 대해 문화인류학자인 이와타 게이지는 독특한 논고에 기대 몇 개의 모델을 그림으로 보여주었다.★⁹ 모두 독창성이 풍부하지만, 그중에서 핵심이 되는 두세 개의 모델을 소개하겠다.

◉ 예를 들어 인생을 '꼬챙이에 꿰인 경단'에 비유한 것을 들 수 있다.→⑭ 아이-젊은이-어른-노인과 같이 인생의 단계를 상징하는 네 개의 경단이 나란히 줄지어 있다. 그런데 이와타가 말하는 모델은 아이 전, 그리고 노인 뒤에 '연령 없음'이라는 미지의 경단을 하나씩 덧붙인 점이 독특하다. 신과 구별되지 않는 순수한 아이의 시기. 황홀함 속에서 나이를 잊어버린 노인의 시기. 꼬챙이에 꿰인 경단의 앞뒤는 죽음의 어둠과 이어져 있다.

◉ 이렇게 사람의 일생을 바라본 이와타는 생각을 더 발전시켜, 인생을 직선형이 아니라 중심을 향해 감아 들어가는 '두루마리' 모델로 표현했다.→⑮ 바깥쪽에는 아이의 문화가 있고 안쪽을 향해 젊은이-어른-노인의 문화로 이어져 간다. 두루마리를 둘러싸고 있는 것은 외계, 즉 변화하는 자연이다.

◉ 바깥에 있는 아이의 시대에는 자연과 민감하게 혹은 유연하게 접할 수 있다. 중심의 노년기를 향하면서 점차 경험이 축적되고 가치관도 확고해지며 문화의 의미도 알게 된다. 인생이 깊어진다고 생각하면

⑮⑯— 두루마리 종이로 표현한 인생 모델.
⑯ 은 중심에 공동이 있는 경우.

이 두루마리 모델이 좋지 않을까 생각한다.

◉ 그런데 이와타 모델은 더욱 발전하여 그다음 단계가 고안되었다.
두루마리 종이의 중심에 '공동空洞'이 있는 것이다. •⑯ '중심의 공동'이란
안쪽이 썩어 텅 빈 구멍이 생긴 노목老木과 마찬가지로, 노년 다음을 차지하는
죽음의 공간이다. 그것은 생명의 고향인 죽음이며 허공 속 어둠의 세계이다.
하지만 가운데가 비어 있는 공간은 동시에 두루마리 종이를 감싸고 있는
전체 공간과도 서로 연결되어 있다. 그래서 아이의 세계와도 접하게 된다.
허공의 어둠에서 나타난 아이는 나이가 들어 노인이 되고 다시 허공 속으로
사라져간다. 탄생과 죽음 그리고 새로운 탄생으로 허공의 어둠은
그러한 변신을 가능케 하는 아득해지는 공간인 것이다.

◉ 중심의 공동이라는 다른 차원의 공간으로 안과 밖, 이 세상과 저 세상,
보이는 자연과 숨어 있는 자연과 같은 두 세계가 서로 근본적으로
통하고 있는 것은 아닐까. 이와타는 이런 특이한 모델을 고안한 것이다.
이는 실로 흥미로운 모델이 아닐 수 없다.

◉ 한 줄의 선이 중심을 향해 소용돌이치는 선 혹은 면으로 변한다. 선 혹은
면은 어디로부터인지도 모르게 찾아와 어딘지도 모르는 세계로 사라져간다.
단순한 그림이지만 인간의 삶을 실로 풍부한 이미지로 표현해냈다.

⑰

⑰⑱⑲— 학생들이 그린 인생 지도.
⑰ 네즈 에리카根津えりか.
⑱ 황궈핑黃國寶.
⑲ 후쿠다 준코福田順子.

● 대지 위에 새겨진 길. 순례의 길. 깨달음의 과정을 상징하는 마음의 길. 성스러운 무대 공간의 길. 그리고 생사를 포함한 인생의 길. 평면 위 한 줄의 선은 시공을 잉태하고 생명의 맥박을 울리며 풍성한 이야기를 엮어낸다.

[**스무 해 인생도 놀랄 만큼 다채로운 표현을 지닌다**]

● 내가 가르치고 있는 학생들에게 다양한 지도와 인생 모델을 설명한 다음 이십 년 동안의 인생을 지도로 그려보라는 과제를 내주었다. 각양각색의 재미있는 아이디어가 제출되었는데 몇 개만 소개하겠다.[10]

● '인생은 강과 같다'는 것을 순수하게 표현한 작품.·⑰ 높은 곳에 수원水源이 있고 계단 모양의 굴곡을 따라 낮은 쪽으로 흘러내린다. 도중에 구름이 모여 비를 뿌리고 강의 흐름을 증폭시킨다. 그리고 꽃이 피고 열매를 맺는 나무가 무성한 모습으로 현재를 표현하고 있다. 또 다른 학생은 얼음이 녹아 자신이 태어났고, 넘치는 물이 강이 되어 고요하게 흐르고 있으며, 몇 개의 사건을 통해 현재의 자신이 되었다는 전개 과정을 그려내기도 했다. 때로는 지류支流로 갈라지기도 하지만 이 흐름의 미래는 바다로 이어질 것이라는 희망을 보여준다.

宇 ∞ 宙

⑱

昇 華

● 콘센트에서 전구로 뻗어가는
전선을 빌어 인생의 흐름을 나타낸
지도도 있다.→⑲ 매듭이나 부풀어 오른
부분은 고등학교나 대학 입학이라는
고비를 의미한다. 터진 부분은
반항기나 스트레스를 표현한 것이다.
코드 한 줄의 흐름에 다양한 표정이
나타나고 막힘이나 굴절, 좌절이
있는 인생의 흔들림이 그 끝에
켜진 전구의 밝기로 반영된다.
● 한편 식물의 성장으로 인생을
표현한 학생도 있다. 과거에 단단히
뿌리를 내렸기 때문에 현재의 자신이
우주를 향해 풍성한 잎과 가지를
뻗을 수 있음을 표현했다.→⑱
이제부터는 희망으로 가득 찬 삶이
시작된다는 것을 뿌리와 가지가

⑲

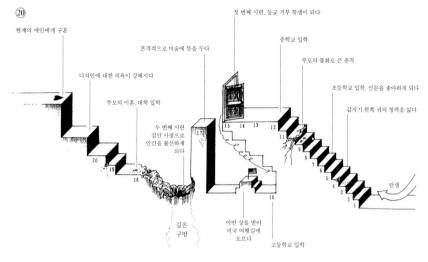

⑳

현재의 애인에게 구혼

디자인에 대한 의욕이 강해지다

본격적으로 미술에 뜻을 두다

첫 번째 시련, 등교 거부 학생이 되다

부모의 이혼, 대학 입학

중학교 입학

부모의 불화로 큰 충격

두 번째 시련
집안 사정으로
인간을 불신하게
되다

초등학교 입학, 신문을 좋아하게 되다

갑자기 왼쪽 귀의 청력을 잃다

탄생

깊은
구멍

어떤 상을 받아
미국 여행길에
오르다

고등학교 입학

대등하게 내뻗고 있는 수목의 생생한 형태를 빌어 표현하고 있다. 또한 화초를 빌어 인생을 표현한 학생은 지금까지의 인생 가운데 입학 시험이나 친구와의 교제 등에서 좌절이 있었지만, 사람들로부터 따뜻한 비료를 받으면서 현재의 자신으로 자라났음을 보여주었다. ▸㉑

다시 한번 꽃을 피우려는 생각을 한 그루의 식물에 비유해 표현한 것이다.

● 선만이 아니라 입체적인 인생 지도를 그리려고 시도한 학생도 있다. ▸⑳ 처음에는 인생의 계단을 확실하게 올라갔는데도 어떤 때는 쿵하고 인간 불신의 함정에 떨어지고 만다. 게다가 어처구니없이 뒤집히는 사건을 체험하기도 한다. 그러나 대학에서 디자인에 대한 의욕이 일기 시작해 다시 마음을 고쳐먹고 희망 찬 현재에 이른다. 험난한 인생, 격변하는 인생을 계단으로 그려놓은 지도이다.

● 인생은 모기향과 같다고 생각한 학생도 있다. ▸㉒ 타다 남은 재가 밑으로

㉑

㉒㉑ — 학생들이 그린 인생 지도.
⑳ 무라타 도모코村田智子.
㉑ 쓰지 도모코辻朋子.

㉒-㉖ — 학생들이 그린 인생 지도.
㉒ 요다 지히로輿田千尋.
㉓ 다케우치 준코竹內淳子.
㉔ 쓰네히로 유카코常廣由佳子.
㉕ 우치다 미유키內田美幸.
㉖ 황메이츠黃美姿.

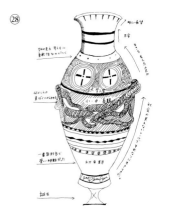

떨어진다. 뚝뚝 시계 방향으로 떨어진 재의 고리가 지금까지 지나온 인생의 궤적이고 불이 붙어 있는 곳이 현재인 셈이다. 금붕어의 기다란 똥으로 인생을 표현한 학생도 있다.▸㉓ 끊어질 듯하면서도 힘을 내 길고 가늘게 살아왔다는 것이다.

● 몇 개의 털실로 스웨터를 짜는 과정을 그려 부모님과 친구들의 사랑이 자신을 키워왔다는 의미를 담은 학생도 있다.▸㉔ 자신의 힘과 주위 사람들의 도움이라는 두 개의 뜨개바늘로 짠 스웨터 가운데 인생의 사건이 몇 가지 수놓여 있다. 오른쪽 밑의 흰색 실은 미지의 인생을 상징한다. 또는 지금까지 읽은 책을 산더미처럼 쌓아 올려 책을 읽으면서 얻은 인생의 무게를 표현한 학생도 있었다.▸㉖ 바로 앞에 있는 두꺼운 노트는 일기장으로, 거기에는 여러 가지 중요한 사건이 쓰여 있다.

㉗㉘ ── 학생들이 그린 인생 지도.
㉗ 나카야 아야코中谷綾子.
㉘ 후나비키 미키船曵三希.

◉ 자기 자신을 건강한 개에 비유해 그 개의 각 부분이 자기 인생의
상징이라고 생각한 학생도 있다.·㉖ 물벼룩의 구조에 빗대 인생의 사건을
이야기하고 앞으로의 포부를 기록한 학생도 있다.·㉗ 꼬리에서 머리로
다양한 경험이 담겨 작지만 씩씩하고 강한 물벼룩처럼 살겠다고 적었다.
◉ 인생은 항아리라는 학생도 있었다. 얼굴이 붙어 있는 항아리로 자신의
성장을 보여준 인생 모델이다.·㉘ 혹은 항아리 속에 담겨 있는 물이 지금까지
살아온 인생의 무게라고 표현한 모델도 있다. 이 물은 하늘의 은혜를 받은
생명의 정수라고 한다. 다시 말해 하루하루 인생이 충실해져 가는 과정을
인생을 받아들이는 항아리로 표현한 것이다.
◉ 이렇게 학생들에게 인생이라는 것을 그림으로 그려보라고 하니
아직 이십 년 정도의 짧은 인생임에도 실로 다양한 '형태'로 표현했다.
인생의 흐름, 시간의 흐름이라는 것은 단순히 하나의 선에 머물지 않고
중도에 끊어지기도 하고 연결되기도 한다. 나아가 면의 확장으로 변안되어
접힌 채 쌓인 시간을 표현하기도 한다. 결국 사람들의 마음속에서 다양한
'형태'로 상징되고 다양하게 전개된다는 것을 알 수 있다. 여러분도 자신의
인생을 한번 그림으로 그려보면 어떨까.

10 ❰ 유연한 시공 ❱

[공간을 파악하는 에스허르의 구체球體 감각]

● 지도란 '지표에 있는 물체나 다양한 현상의 분포를 취사선택해 일정한
축척에 따라 적절한 디자인을 덧붙여 이차원의 평면 위에 표현한 것'이다.
이것이 지도의 일반적인 정의이다.[*1] 지도에는 우선 움직이지 않는
대지가 있다. 단단한 지반 위에 움직이지 않는 물체가 기록되어 있다.
예를 들어 산이나 바다, 논밭이나 도로, 댐이나 도시 등을 들 수 있다.
그 모든 것이 '움직이지 않는 것'이다. 다시 말해 지도에는 '움직이지
않는 것'이 확실하게 기록되어 있다.

● 한편 이 지구상에서 생활하고 문화를 생산해온 인간은 육지나 바다
위를 자유롭게 돌아다니며 서로 정보를 교환해 오늘날의 문화를 축적했다.
이러한 인간의 행동을 중심에 놓고 세계를 다시 파악한다면,
지도는 좀더 바뀌지 않을까.

● 이색적인 공간을 그려 놓은 한 장의 그림이 있다.•① 네덜란드 화가
마우리츠 코르넬리스 에스허르Mauris Cornelis Escher의[*2]

①— 에스허르의 작품 〈발코니〉.
1945년. 네덜란드.

〈발코니Balcony〉라는 작품이다. 밝은 햇살을 받아 아름답게 빛나는 남유럽의 집. 활짝 열린 창 하나가 불룩 튀어나온 모습으로 그려져 있다. 테라스에는 가느다란 화분이 놓여 있고 열린 문 안쪽으로는 어둠이 보인다. 보는 사람의 시선을 유혹하듯 그 어둠은 화면 중심에 놓여 있다. 애인이나 친구 집의 창은 종종 이렇게 강조되어 보이지 않을까. 우리의 일상에서 일어나는 심리적 공간의 왜곡을 교묘하게 표현한 그림이다.

● 에스허르는 이 그림을 어떻게 그렸을까? 그 과정을 보여주는 스케치가 남아 있다.•③ 두 그림을 비교해보면 중심 부분이 주변부의 세 배 가까이 부풀어 오른 것을 알 수 있는데, 볼록렌즈로 확대한 것처럼 공간이 변형되어 있다. 이것은 사실 로그자(기점으로부터 logx의 길이의 점에 x라는 눈금을 표시한 자. 대수척자)에 의한 좌표 변환을 응용한 것이다.•② 로그자를 이용하면 공간 좌표의 X축과 Y축에는 0에서 1까지, 1에서 10까지, 10에서 100까지, 100에서 1,000까지 하는 식으로 10의 제곱수가 동일한 간격으로 나란히 늘어선다. 이 좌표를 이용하면 중앙 부분이 이상할 정도로 팽창되고 확대된 공간, 즉 어안魚眼 렌즈로 본 것과 같은 극단적으로 변형된 공간이 만들어진다.

● 에스허르는 어떻게 해서 이 변형 좌표를 생각해냈을까? 그 해답이 에스허르의 초상화 한 장과 그의 다른 작품 속에 숨어 있다.

②

③

②— 에스허르가 준비한 로그자를 이용해 그린 공간 격자. 이것을 이용해 중앙 부분을 팽창시켰다.
③— 〈발코니〉를 위한 에스허르의 밑그림 스케치. 무심한 지중해풍 경치. 그 중앙 부분이 팽창한다.

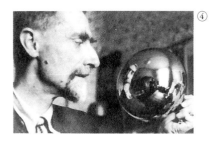
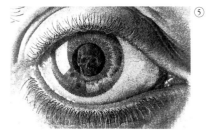
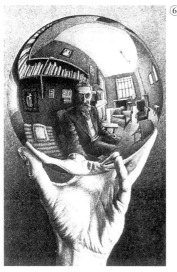

● 표면이 거울로 된 프라스코Frasco(내열성 유리로 만든 목이 긴 화학 실험용 용기)를
바라보고 있는 에스허르의 모습을 보자.·④ 전등이 보급되기 시작한
19세기 말 이전, 프라스코는 화학 실험 기구일 뿐 아니라 촛불 빛을 모아
역으로 그 빛을 확산시키는 중요한 광학 기구이기도 했다. 에스허르는
이상한 광학적 현상을 일으키는 것에 강한 흥미를 느껴 표면이
거울로 된 구체가 비추는 어안 렌즈 같은 세계상을 수없이 그려냈다.·⑥
● 구체에 대한 그의 편애는, 예컨대 자신의 안구를 그린 그림에도 잘 나타나
있다.·⑤ 태양처럼 보이는 동공 속 암흑 가운데 어렴풋이 해골이 떠오른다.
다시 말해 빛을 보는 안구가 동시에 죽음을 향한 시간의 흐름을 비추는
구체라는 사실을 간파한 그림이다.

④— 표면이 거울로 된 프라스코에 비쳐 변형된
자신의 얼굴을 응시하고 있는 에스허르.
⑤— 에스허르. 〈눈〉. 1946년.
⑥— 에스허르. 〈반사 구체와 손〉. 손에 들고 있는
표면이 거울로 된 구체를 바라보고 있다. 1935년.

● 어안렌즈로 보는 공간. 심리적이며 시간론적인 공간. 에스허르 특유의
구체 감각이 〈발코니〉라는 그림에 잘 드러나 있다.

[**어안렌즈 지도로 세계를 묘사하다**]

● 이처럼 어안렌즈로 보는 로그 좌표가 일상적이며 문화적인 인간의
활동을 비추는 적절한 공간 좌표가 되리라는 사실을 발견한 사람은
스웨덴의 지리학자였다. 그것을 지도로 만들어놓은 것도 있다.·⑦
스웨덴 남쪽의 조그마한 마을을 중심으로 스웨덴 전체를 로그 좌표에
따라 변형시킨 어안 지도이다.[*3] 스웨덴 전체가 마치 플라스코의 표면에
비친 것처럼 완전한 공 모양으로 팽창해 있다. 이 구면球面은
에스허르의 〈발코니〉를 생각나게 한다.

● 왜 이러한 지도를 만든 것일까? 일상생활 속에서 인간은 끊임없이
움직이며 다른 사람들과 교류한다.
쇼핑을 하거나 학교에 가고 혹은
병원으로 발길을 옮긴다. 또한
먼 거리를 통근하기도 하고
때로는 여가를 즐기기 위해

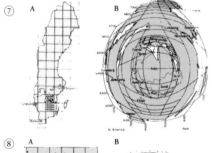
⑦

⑧

⑦— 스웨덴 남부의 조그마한 마을 아슈뷰를
중심으로 한 어안 지도. B의 변형에는 로그자 격자가
이용되었다. A는 스웨덴의 전 국토. 그림=토르스텐
하게르스트란트Torstan Hagerstrand. 1957년.
⑧— 마을 사람들의 일상적인 활동 범위는 거의
10킬로미터 이내로 제한된다. A는 지도에 방문지를
표시한 것. B는 그 분포를 균등화한 것. 어안 지도
같은 변형이 생겨난다. 그림=스기우라 고헤이.

⑨— 센다이를 중심에 놓은 어안 지도.
그림=요시자카연구실吉阪研究室(와세다대학).

더 멀리까지 여행하기도 한다.
이러한 스웨덴의 조그마한 마을
사람들의 일상적인 활동 범위를
조사해보면 거의 10킬로미터 이내의
장소에서 생활의 모든 일을 해결하고 있음을 알 수 있다.
어떤 기간 동안 마을 사람이 찾아간 장소를 조사하고 방문 빈도가 거의
균등하게 되도록 다시 그려보면, ·⑧ 공간 전체가 그 마을을 중심으로 한
로그 좌표에 담기도록 변형된다. 어안렌즈로 보는 변형은 한 스웨덴 마을
사람들의 생활 행동을 반영하는 최적의 방법이었다.

● 어안렌즈 지도는 그 후로도 다양하게 전개된다. 그 한 예가 일본
센다이시仙台市의 지도이다. 이것은 번화가를 중심으로 한 어안
지도이다. ·⑨ 이 지도를 보면 도심부나 주변부가 펼쳐지고 있는 모습을
실생활에서 느끼는 대로 직관적으로 파악할 수 있다. 흥미롭게도 이 어안
변형의 가장 바깥 둘레에는 서쪽으로는 베이징, 동쪽으로는 샌프란시스코,
남쪽으로는 멜버른 등 아주 멀리 떨어져 있는 도시의 이름이 쓰여 있다.
다시 말해 지구 반구의 표면이 모두 이 어안 지도 안에 묘사된 것이다.

⑩─ 개의 지각 분포도.
그림=스기우라 고헤이+나카가키 노부오中垣信夫.
⑪─ 후각으로 본(?) 인간상.
냄새의 발생 부위가 진하게 보인다.
그림=스기우라 고헤이+나카가키 노부오

[후각 50퍼센트로 세계를 파악하는 견지도犬地圖]

● 우리의 감각계를 조금 비켜놓고 또 하나의 세계를 보자.

● 인간은 인간의 감각과 지각을 통해 환경을 파악하고 세계의 모습을
그려낸다. 다시 말해 우리가 만들고 사용하는 지도는 인간의 환경 인지력의
중심에 있는 시각 작용을 기본으로 그려진 것이다. 그러나 이 세계에는
인간 이외의 생물도 수없이 많이 우리와 공존하고 있다. 예를 들어 새,
물고기, 곤충 등은 각각 다른 세계상의 한복판에 살고 있다. 그렇다면 인간
이외의 생물들을 감싸안은 세계상이란 어떤 것일까? 인간과
오랫동안 함께 생활해온 개의 세계를 지도로 만들어보았다.

● '개가 지각하는 세계상'을 생각해보자. 예컨대 개는 자기 자신을
어떻게 느끼고 있을까? 실제로 개를 키워본 경험을 기초로 개의 신체
감각의 예민함을 그림으로 나타내보았다.·⑩ 그림에서 진하게 표현된
부분일수록 개에게는 민감한 부분, 즉 닿는 것을 싫어하는 부위이다.
다리의 정강이나 배의 일부는 신체 감각이 희박하다.
예민한 부위는 머리, 코, 귀, 성기 등이다.

● 반대로 후각을 통해 개가 파악한 인간상을 예상해보았다.·⑪
몸 표면의 땀샘 분포, 손목이나 발목, 입에서 내뱉는 숨 냄새 등의

농도 분포가 개가 감지하는 인간상의 정도일 것이다. 이 그림에서는
냄새가 강한 부위를 강조했다.

◉ 개는 2억 2,000만 개의 후각세포를 가지고 있다. 이에 비해 인간의
후각세포는 500만 개에 불과하다. 그러므로 사십 배에 가까운 후각세포를
가진 개는 사람이나 사물을 냄새로 구별하는 뛰어난 능력을 가졌고,
인간과는 다른 환경 인지 능력이 있음을 알 수 있다. 땀 냄새에는
특히 민감해서 인간보다 100만 배가 넘는 반응을 보인다고 한다.
이것은 예전에 수렵을 했던 습성이 아직도 남아 있기 때문으로 보인다.

◉ 개의 일상 행동을 관찰하며 개들이 감지하는 후각을 기초로 한
세계상을 생각해보았다.[★4] 개는 여기저기에 오줌을 갈기며 걸어다닌다.
자신의 영역임을 표시하는 행위이다. 날마다 새롭게 냄새를 표시하는
것은 서로를 식별하고 영역을 확인하는 데 도움이 되기 때문이다.
개는 전봇대, 담벼락, 전화 박스, 벤치 등 주로 돌출된 곳에 오줌을 갈긴다.
오줌은 땅의 경사를 따라 흘러가고 낮은 쪽으로 갈수록 진해진다.
풍향이나 복사열, 게다가 지면의 종류(풀밭, 흙, 아스팔트, 포석 등)가 무엇이냐에
따라 그 차이가 민감하게 반영된다. 더욱이 좁다란 골목길로 들어서면
냄새의 밀도는 훨씬 진해진다.

⑫— 인간이 파악한 시각적 경관.
⑬— 개가 동일한 공간을 냄새로
구별하면 어떻게 될까?
건지도의 견본.
그림=스기우라 고헤이+
나카가키 노부오+가이호 도루海保透.
1969년.

개들에게 미칠 듯이 즐거운 환락가는 좁은 장소, 즉 농밀한 냄새를
뿌려놓은 장소일 것이다.

● 더구나 음식물 냄새, 이성異性의 냄새도 개를 흥분시킨다. 그들에게
환경이라는 것은 냄새 농도의 다양한 분포로 감지되고 있음이
틀림없다.→⑬ 개들에게 물체의 높이 등은 그다지 문제가 되지 않는다.
형태나 색도 그렇게 문제가 되지 않으며, 오직 공간으로 퍼져가는
냄새의 농밀도와 그것을 느끼며 천천히 걷는 전신의 리듬이야말로
중요한 요소일 것이다.

● 냄새가 요동치는 공간 속에서 마음에 드는 냄새를 자신의 발로
찾아다니는 것. 이것이야말로 개에게는 아찔한 세계 체험이 아닐까 한다.

[**미각 체험을 지도로 만들다**]

● 음식을 맛본다. 인간의 미각 체험을 지도로 만들 수는 없을까
생각하며 약 15년 전에 '미각 지도'를 만들어보았다.

● 예를 들어 생선 초밥을 먹는다고 하자. 우선 감칠맛이 나는 다랑어와
간장 맛이 혀에 녹아든다. 이어서 바로 쌀밥의 신맛이 뒤엉키는데 그 맛을
느낄 겨를도 없이 곧 코를 쏘는 고추냉이의 강렬한 자극이 엄습한다.

⑭

시간의 흐름→ 고추냉이 고추냉이 고추냉이
 전어
다랑어 새고막

시간의 흐름을 가로축으로, 맛의 깊이를 세로축으로 해서,
다랑어 초밥을 먹었을 때 느낀 맛의 변화를 그림으로 그려보았다.→⑭
전어나 피조개 초밥을 먹었을 때 느낀 맛의 변화가 두 번째, 세 번째로
이어진다. 이렇게 보면 초밥을 먹을 때 미각의 변화는 마치 알류샨
열도처럼 여기저기 흩어져 있는 모양으로 점점이 이미지화된다.

● 이 모델을 근거로 본격적인 일본, 프랑스, 인도 요리의 미각 체험을
지도로*5 만들어보았다.→⑯-⑱ 일본 요리, 특히 가이세키会席 요리(본래는 정식
일본 요리를 간략하게 만든 것이었지만 요즘은 주연을 위한 고급 요리를 가리킨다.)→⑯는 음식의
맛뿐 아니라 재료 선택의 변화나 우아한 그릇까지 모두 즐거움의 대상이다.
취향을 돋우려고 엄선한 그릇에 보기 좋게 담겨 있는 요리는 먹는 사람의
눈을 즐겁게 한다. 입속으로 번지는 맛은 담백하며 산뜻하게 사라진다.
오히려 그 여운을 즐기는 것이다.→⑮ 가이세키 요리는 시간 간격을 두고
천천히 나오므로 그 사이에는 술을 즐기거나 우아한 대화를 주고받을 수
있다. 생선 초밥의 지도를 좀 더 정교하고 섬세하게 발전시켜 보았다.
고상한 만족감, 담백한 충족감이 살아 있는 열도 형태의 지도가 나온다.

● 이번에는 프랑스 요리를 체험해보자.→⑰ 전채요리로 나오는 채소부터
이미 동물성 단백질이나 버터, 크림을 듬뿍 사용해 맛을 냈기 때문에

⑭— 초밥의 미각 지도. 가로축은 시간의 흐름.
가운데 길이는 맛의 변화. 세로축은 맛의 깊이.
그림=스기우라 고헤이+사토 아쓰시.
⑮— 가이세키 요리의 미각 지도. 요리가 담긴
그릇의 변화와 식사 도구(젓가락), 먹다 남은
술의 양 등이 추가되었다.

만족감
거르지 않은 탁한 술 도미 만들기 ⑮
말린 은어
버무린 말린 청어알 간장
와사비
술

혀에 남는 맛도 걸쭉하고 무거운 여운을 남긴다. 본 요리인 스테이크가
나오면 맛도 양도 마치 높은 산을 오르는 듯이 고조된다. 프랑스 요리의
경우 접시의 모양은 거의 일정하고 그다지 변화를 추구하지 않는다.
그 대신 일관되게 수북이 담긴 음식은 먹는 사람에게 커다란 만족감을
주고 때로는 지나칠 정도로 포만감을 느끼게 한다.
◉ 한편 인도 요리의 경우에는 •⑱ 우선 여러 종류의 카레가 조그마한
그릇에 담겨 밥과 함께 접시 위에 올려져 나온다. 식사 도구는
오른손뿐이다. 인도 사람들은 접시에 담긴 카레와 밥을 뒤섞어 먹기
시작한다. 향과 매운맛이 마치 갠지스강의 끊어지지 않는 흐름처럼
그 기세를 천천히 올려 혀 위에서 마지막까지 끊어질 듯 끊어질 듯
이어진다. 이렇게 일본, 프랑스, 인도 요리(원래 그림에는 중국 요리도 포함되어 있다.)를
비교해보면 명확한 '요리 지형'의 차이가 나타난다. 이러한
미각 체험을 기초로 요리 지도를 그려낼 수 있었다.
◉ 이렇게 우리는 여러 가지 지도를 만들 수 있다. 그 지도들은 평소
접하는 움직이지 않는 지각을 표현한 지도와는 달리 변화무쌍한
표정을 담고 있다.

⑯-⑱— 일본의 가이세키 요리, 프랑스, 인도 요리의
미각 지도. 미각의 판정은 요리 평론가
다마무라 도요오玉村豊男에 따름.
그림=스기우라 고헤이+와타나베 후지오渡辺富士雄+
다니무라 아키히코. 1982년.

⑯ ⑰ ⑱

일본 요리 프랑스 요리 인도 요리

[시간을 축으로 그리는 유연한 지구]

◉ 다음으로는 시간을 좌표축으로 '지구'의 형태를 변형해 다시 그리는 시도를 소개하고자 한다.[*6] 이 변형 과정은 양파와 같이 다층적인 구체 구조를 떠올리면 이해하기 쉬울 것이다.

◉ 가령 세계의 교통수단을 세 단계로 구분해 양파처럼 겹겹이 쌓인 삼층의 지구를 상정해보자.[⁺⑲-㉑] 그러면 지구상의 여러 장소가 교통의 발달 정도에 따라 양파의 표층에서 심층으로 그 위치를 바꿔간다. 교통수단이 발달한 지표일수록 내부를 향해 함몰함으로써, 거리가 축소된 형태의 지도가 만들어진다.

◉ 예컨대 런던과 로마라는 두 도시를 가정해보자. 교통수단의 발달로 두 도시를 이동하는 시간이 단축된다는 것은, 두 도시 간의 거리가 줄어든다는 것을 의미한다. 시간의 단축은 두 도시가 양파의 표면에서 안쪽으로 점점 파고 들어가는 형태로 표현할 수 있을 것이다. 안쪽으로 들어갈수록 표면적이 줄어들고 거리는 가까워지기 때문이다.[⁺㉑]

◉ 더욱이 교통수단이 발달한 현대에는 교통 속도의 변화를 일곱 단계로 구분할 수 있다. 양파처럼 겹겹이 쌓인 일곱 층의 지구를 상상해보았다.

◉ 가장 바깥층은 사막이나 원시림, 나아가 남극이나 북극과 같이

⑲⑳⑳ ⑲–㉑—시간축 지구본과 그
변형 과정. 교통수단이 발달한
지표면은 안쪽으로 함몰된다.
그림=스기우라 고헤이.
일러스트레이션=
와다 미쓰마사和田光正

교통이 거의 발달하지 않은 지역이다. 이러한 장소들은 도달하는 시간을
예측할 수 없을 만큼 팽창된다. 그 안쪽으로 도보(시속 4킬로미터), 마차(시속
15킬로미터), 느린 속도의 차(시속 40킬로미터), 빠른 속도의 차나 철도(시속 100킬로미터),
고속열차나 고속도로(시속 200킬로미터) 등을 이용해 축소되어가는 다섯 층의
구체를 만들었다. 극단적으로 축소된 가장 안쪽, 즉 양파의 핵과 같은
작은 층은 항공기를 이용한 시속 800킬로미터의 구체이다.→㉒

● 이 일곱 층 모두를 겹쳐놓은 지구본地球儀을 만들어보았다.→㉓
시간 축에 따른 변형의 원리를 알기 쉽게 하기 위해 이탈리아에서 서유럽,
아프리카, 대서양을 포함한 지표를 선택했다. 오른쪽 중앙의 맨 끝에
함몰되어 있는 곳은 교통망이 발달한 영국이나 서유럽이고, 반대로
왼쪽 아래 튀어나온 부분은 북아프리카의 사하라 사막이다. 요철이 있는
표면에서 내부를 향해 바늘로 찌른 것처럼 파고든 몇 개의 끄트머리에는
공항이 있는 도시가 있다. 공항이 있는 도시는 도달 시간이 극도로 단축되기

㉒— 걸었을 때 지구의 직경을 1로 한다면,
지구의 크기는 자동차로는 25분의 1,
비행기로는 200분의 1로 축소된다.
그림=스기우라 고헤이+사카노 고이치坂野公一.

비행기=1/200
800km/h

자동차=1/25
100km/h

㉒

도보=1
4km/h

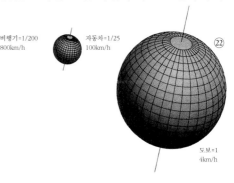

때문에 시속 800킬로미터의 작은 양파의 중심으로 표현된다. 지표의
한 점밖에 되지 않는 각 도시의 공항은 바늘 끝의 한 점이 되어
작은 양파 속을 향해 함몰된 것이다.

◉ 시속 800킬로미터. 교통 발달도의 험난한 지표는 내부를 향해 움푹
패이고, 교통수단이 없는 지표는 바깥쪽을 향해 팽창한다. 모든 교통
발달 정도를 종합해 연속해서 보면, 지구는 마치 일그러진 감자 같은
울퉁불퉁한 형태가 된다. 실로 이색적인 지구본이 출현한 것이다.·㉔
그러나 이렇게 겉모습만으로는 내부로 날카롭게 꽂히는 공항이 있는
도시의 바늘 모양의 변형을 볼 수가 없다.

◉ 교통이 발달한 유럽(오른쪽 중앙)이나 뉴욕, 샌프란시스코가 있는
북아메리카(왼쪽)는 내부로 깊이 꽂혀 있고, 반대로 교통이 발달하지 않은
장소인 사하라 사막이나 시베리아, 혹은 대서양이나 태평양의
중심부 등은 밖으로 튀어나와 있다. 상상을 뛰어넘는 요철을 가진
지구본이 생겨난 것이다.

◉ 시간을 축으로 지구를 다시 파악하면 세계 전체가 살아 있는 생물처럼
유연하게 변형되고 지금까지 없던 세계상이 생겨난다. 유연한 시공,
유연한 지도가 만들어내는 새로운 '형태'는 이토록 매력적이다.

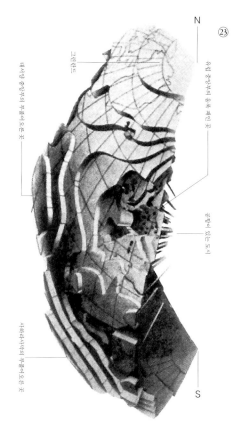

N

그린란드

대서양 중심부의 부풀어오른 곳

유럽 중심부의 옴폭 패인 곳

공항이 있는 도시

사하라사막의 부풀어오른 곳

S

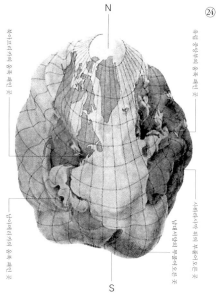

㉔

N

북아프리카의 옴폭 패인 곳

유럽 중심부의 옴폭 패인 곳

사하라사막 위의 부풀어오른 곳

남미대상의 부풀어오른 곳

남아메리카의 옴폭 패인 곳

S

㉓— 시간축 지구본의 변형 과정. 교통 발달의 속도를
반영해 일곱 층의 지표를 결합한 심한 요철이 출현한다.
그림=스기우라 고헤이+와다 미쓰마사. 1969년.
㉔— 태평양 북부를 중심으로 내려다 본 시간축 지구본.
그림=스기우라 고헤이+간다 아키오神田昭夫. 1971년.

11 ﹇손안의 우주﹈

[동자승이 만드는 손가락 끝은 무엇을 말하고 있는가]

● 여기에 한 장의 사진이 있다.▸②·컬러⑥ 티베트의 한 동자승이 열 개의
조그마한 손가락으로 어떤 '형태'를 만들어낸 모습이다. 자세히 보면
손가락을 아주 복잡한 모양으로 끼워 맞추고 있다. 심상치 않은
손가락의 형태가 무언가를 말하려는 듯하다. 온화함으로 가득 찬,
마음을 울리는 사진이다.

● 이러한 손가락 형태는 티베트에서는 극히 일반적으로 끼워 맞추는
방식이다. 양손의 약손가락을 서로 등을 맞댄 채 세우고, 다른 손가락을
그 주위로 교차시켜 누인 다음 서로 누른다. 그 형태를 그림으로
그려보았다.▸① 수직으로 뻗은 두 개의 약손가락 주위로 엄지손가락이
새끼손가락을 누르고 있고, 가운뎃손가락을 집게손가락이 누름으로써
네 개의 점이 생겨난다. 이 형태는 인간의 손가락을 짜 맞춰 만들 수 있는
가장 복잡하고 이색적인 것 가운데 하나일 것이다.

● 불상이나 승려들이 열 개의 손가락을 자유자재로 짜 맞추어 '인상'을

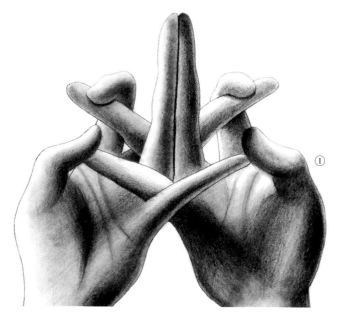

만든다. 이것은 3장에서도 소개한 것처럼 인도에서 발달한 '무드라'가
기원이다. 무드라는 인도 무용 등에서 춤추는 사람이 보여주는 다양한 손의
움직임을 말한다. 힌두교나 불교에서는 열 개의 손가락에 의미를 부여해,
끼워 맞춘 형태에 이름을 붙이고 손의 세계관이라고 할 수 있는 것으로
체계화했다. 신들이나 부처들의 손이 만들고 있는 형태를 보는 것만으로
각각의 지혜나 능력을 읽어낼 수 있다.

● 앞의 동자승이 만든 손가락의 형태는 대체 무엇을 의미하는 것일까? 그
의문을 먼저 풀어보자. 사실 그것은 '수미산須彌山 세계'를 나타내는 인상이다.

● 그렇다면 '수미산'이란 무엇인가? 수미산이란 불교적 우주관의 중심에
우뚝 솟은 우주산宇宙山의 이름이다. 요즘에는 그다지 들을 수 없는 산의

①— 티베트 수미산의 인상.
일러스트레이션=사토 아쓰시.
②— 조그마한 양손의 손가락으로
수미산의 인상을 만들고 있는 티베트의
동자승. 사진=에른스트 하스Ernst Hass.

이름이긴 하지만, 메이지 시대 이전의 일본인에게는 불교의 우주관과 함께 잘 알려진 곳이었다. 수미산이라는 이름은 에도 시대의 설화나 그림에도 자주 나오고 센류川流(하이쿠俳句와 같은 형식인 5·7·5의 3구 17음으로 된 풍자와 익살을 주로 한 단시短詩. 에도 시대의 가라이센류柄井川流가 그 시작이다.)로 읊어졌으며 가부키 등의 대사에도 여러 차례 등장한다.

◉ 수미산이라는 이름의 기원은 인도에 있다. '산'을 뜻하는 산스크리트어 '메루'에 '성스러움'을 뜻하는 '스'가 붙어 '스메루'가 되었다. 불경과 함께 중국에 전래되어 한역漢譯되면서 '수미須弥(슈미)'나 '소미로蘇迷盧(스메루)'라고 불렸는데, 일본에서는 수미산이나 묘고산妙高山이라는 이름으로 일반에게 널리 알려졌다. 스메루 혹은 수미산이라는 이름은 아시아 각지의 종교나 세계관에 자주 나타난다. 힌두교, 바리 힌두교, 남방상좌부南方上座部 불교, 티베트 불교 그리고 중국이나 일본의 불교 등이 각각 조금씩 서로 다른 우주산의 이미지를 만들어냈다.

◉ 우선 티베트 불교의 수미산도를 보자.→컬러① 중심에 우뚝 선 굵은 기둥과 같은 형태가 하늘과 땅을 꿰뚫고 삼계세계三界世界(천계·지상계·지하계)를 연결한다. 바로 우주산의 모습이다. 앞에서 본 동자승의 수직으로 뻗은 약손가락이 바로 이 산의 모습을 본뜬 것이다. 티베트 불교의 우주관에 따라

천상계
(신들의 세계)

수미산

해와 달의 빛

일곱 겹의 산맥

사대주四大洲

세계의 가장자리

그려진 수미산의 모습을
보면 기이한 느낌을 받게 된다.
이것이 과연 산인가 싶은 형태를
하고 있기 때문이다. 하지만
성스러운 이 산의 형태는 경전에
기술되었듯이 세부적인 면에서는 복잡하다.

● 인도의 학승學僧 바스반두Vasubandhu가[★1] 5세기에 편찬한
『구사론俱舍論』[★2]이라는 경전이 있다. 이 경전은 장대한 수미산 우주를
정밀하게 체계화하였다. 선만으로 그려진 그림을 보면,·③ 수미산은
구조가 매우 복잡함을 알 수 있다. 중심에 우뚝 솟은 수미산 꼭대기는
해와 달을 넘을 정도의 장엄한 높이를 가졌다고 한다. 그 산기슭은
네 단의 기단基段이 받치고 있다. 금으로 된 일곱 겹의 산이 수미산을
원형으로 둘러싸고 있다. 물론 사각형으로 둘러싸고 있다는 설도 있다.
수미산이나 일곱 개의 금산金山, 그 각각의 사이에는 연이은 산들과
동일한 폭을 지닌 작은 바다가 있다.

● 일곱 겹의 산 둘레에는 대양이 한없이 펼쳐지고, 이 대양의 끝은
철산鐵山의 둥근 고리가 받치고 있다. 수평으로 무한히 펼쳐지는

④

④— 수미산 세계의 인간계
난센부슈南贍部州의 지도. 인도 아대륙을
모방해 전 세계를 그렸다. 오천축지도
五天竺之圖. 일본 에도 시대 초기.

'지평설地平說'의
세계상이다. 대양의 한복판
동서남북 사방으로는
각기 형태를 달리 하는
네 개의 대륙이 있다.
네 개의 대륙은 두 개씩
작은 섬을 거느리고 있다.
앞에서 본 동자승이
만들어내고 있는 인상에서 약손가락을 둘러싸고 생겨난 네 손가락의
겹침은 이 네 대륙을 상징하고 있는 것이다.

● 그러면 인간은 어디에 있는 것일까? 사람들이 사는 대륙은 남쪽에
있다. 사다리형(삼각형)의 거대한 대륙이라고 설명되어 있는 부분이다.•③④
사다리형 혹은 삼각형의 형태는 인도 대륙을 기초로 한 것이다. 이 대륙의
중심에서 북쪽으로는 흰 구름을 이고 연달아 있는 산들이 보인다. 신들이
살고 정령精靈들이 생활하는 히말라야 산맥이다. 그 남쪽이 바로
인간이 사는 세계라고 한다.

[수미산도는 오대五大, 불탑을 상징한다]

◉ 수미산 세계 전체를 모형화해서 우주산과 일곱 개의 금산, 거기에
네 대륙의 형태를 단순화해 마치 상공에서 내려다본 지도처럼 그린
티베트의 부적이 있다.•⑤ 사각으로 둘러싸인 수미산이 중심에 있고
남쪽은 사다리형(또는 삼각형), 동쪽은 원형, 북쪽은 사각형, 서쪽은 반원의
형태를 취하고 있는 네 대륙이 둘러싸고 있다.★3 사실 이 형태에는
하나의 비밀이 숨어 있다.

◉ 우선 북쪽의 사각을 끄집어내 그 위에 동쪽의 원형을 얹고, 나아가
시계 방향으로 남쪽의 사다리꼴과 서쪽의 반원을 쌓아 올려보자.
그 위에 또 하나의 형태(수미산)를 쌓아 올린다. 그러면 생각지도 못한
형태가 나타난다.

◉ 그 형태는 우리가 묘지에서 자주 보는 '오륜탑五輪塔'이다.•⑥ 가장
단순화된 오륜탑은 가장 밑에 정육면체, 그 위에 구체, 그다음에는
삼각뿔(사면체), 꼭대기에는 보주寶珠가 올라가 있다. 이 보주는 중심인
수미산에 해당한다. 이것들은 땅地, 물水, 불火, 바람風, 허공虛空, 즉
'오대五大'를★4 상징하는 형태이다. 수미산과 그것을 둘러싼 네 대륙에
오륜탑의 형태가 숨어 있다. 이것은 수미산이나 수미산을 둘러싼 세계의

⑤

⑤— 티베트의 부적.
수미산을 중심으로
사각형의 산맥이
둘러싸고 있고, 원 모양의
대양 안에 네 개의 대륙이
떠올라 있다.

⑥

구조가 단순히 자연계에 있는 산의 모습을
모사한 것이 아니라는 사실을 단적으로
말해준다.

◉ 오대란 세계를 구성하는 다섯 원소이다.
불교의 우주관에서는 이 다섯 원소가
유동하며 상호작용해 삼라만상이
생겨난다고 설명한다. 오대를 상징하는
수미산 세계의 구조는 활성화된
우주 모형이라고 할 수 있다.

◉ 이에 근거해 앞에서 본 선으로 그린
티베트의 수미산도를 다시 보자. ·③
수미산의 형태가 티베트 불탑의 모습과
닮았다는 것을 새삼 느낄 수 있다.
수미산 자체가 불탑이라는 사실을
그림이 확실히 보여준다.

◉ 불탑이란 우선 묘이다. 부처의 열반을
상징하는 묘는 부처의 가르침의 재생이나

空
風
火
水
地

⑥— 오륜탑은 '오대' 즉 땅, 물, 불, 바람,
허공이 아래에서부터 위로 쌓아 올려져
형성된다.

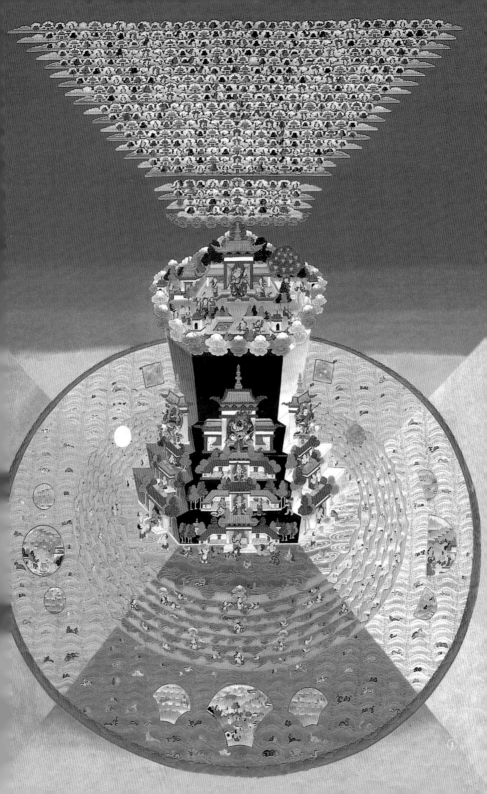

②

④

③

K 수미산 꼭대기에
만다라가 출현한다······ K

고대 인도에서 정립된 특이한 우주관. 그 중심에
우주산 메루가 우뚝 솟아 있다. 아시아 각지의
성역에 출몰하는 메루산의 이미지는 중국,
일본으로도 건너와 수미산으로 명명되었다.
메루산, 수미산은 모두 신기한 산 모양을 가졌다.
폭발할 듯이 부풀어오른 산꼭대기는 해와 달의
궤도를 꿰뚫어 높이 뻗어 오르고, 부처와 신이
내려서는 장소를 갖추어 성스러운 만다라가
출현해 빛을 발하는 공간이 된다.

① — 티베트의 〈수미산도〉. 원 모양으로 한없이
펼쳐진다. 대양 속 일곱 겹의 띠를 이루는 산들에
둘러싸여 네 단의 기단 위에 기둥 모양으로
우뚝 솟아 있는 수미산의 모습. 천계가 역삼각형을
이루며 층층이 쌓여 있다.

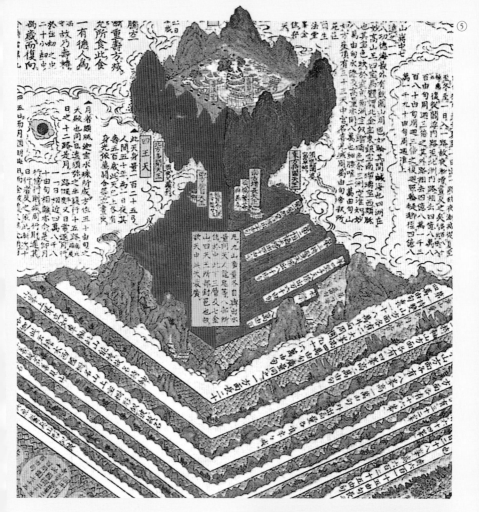

⑤

②— 부탄의 〈수미산도〉. 폭발하고 분출한 것 같은,
있을 수 없는 산의 모양. 아래쪽 반원은 수미산을 둘러싼
대양을 부감한 것이다. 파로 왕성王城의 벽화.
③— 태국의 〈메루산도〉. 기둥 모양으로 숲의 나무처럼
죽 늘어서 있는 산들을 꿰뚫고 솟아오른 메루산.
산꼭대기가 불룩하다. 인간계로부터 올려다본
풍경으로 그려졌다. 경전을 담는 상자의 칠기 그림.
④— 인도의 〈메루산도〉. 일곱 겹의 고리를 이루는
대륙으로 둘러싸여 우주의 중심축으로 우뚝 솟아 있다.
팽창된 산꼭대기에는 신들의 궁전이 줄지어 있다.
⑤— 일본의 〈수미산도〉. 기괴한 산꼭대기는 활짝 편
연꽃의 꽃부리를 본떴다. 손토의 〈세계대상도〉.
⑥— 티베트의 동자승이 열 개의 손가락으로 수미산
세계의 인상을 만들어 부처에게 받들어 올리고 있다.
사진=에른스트 하스.

⑥

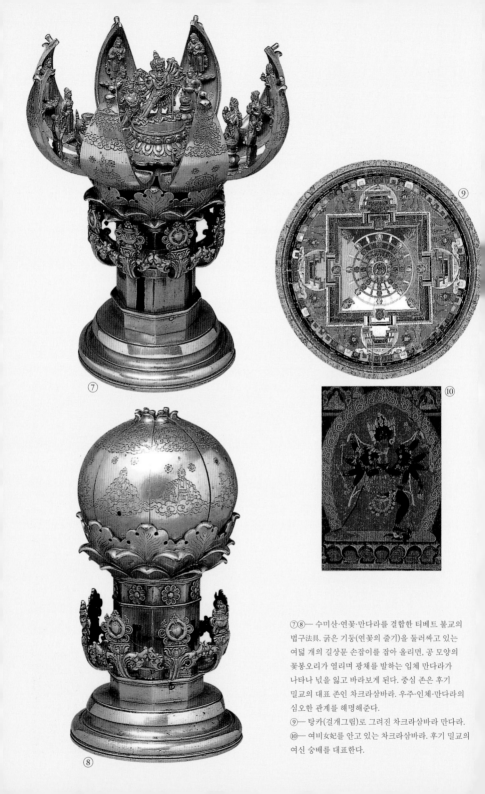

⑦⑧— 수미산·연꽃·만다라를 결합한 티베트 불교의
법구法具. 굵은 기둥(연꽃의 줄기)을 둘러싸고 있는
여덟 개의 길상문 손잡이를 잡아 올리면, 공 모양의
꽃봉오리가 열리며 광채를 발하는 입체 만다라가
나타나 넋을 잃고 바라보게 된다. 중심 존은 후기
밀교의 대표 존인 차크라삼바라. 우주-인체-만다라의
심오한 관계를 해명해준다.
⑨— 탕카(걸개그림)로 그려진 차크라삼바라 만다라.
⑩— 여비女妃를 안고 있는 차크라삼바라. 후기 밀교의
여신 숭배를 대표한다.

영속을 비는 장치이기도 하다. 우주의 구성 요소인 '오대'의 유동은 재생의
힘을 활기차게 한다. 불탑은 부처의 신체 자체를 나타내는 것이라고
설명되기도 한다. 다시 말해 수미산을 둘러싼 구조를 자세히 보면 유동하고
변전變轉하는 우주의 원리나 불교의 이념, 부처로의 귀의심歸依心 등이
숨어 있는 것을 발견할 수 있다.

◉ 그러면 이제 다시 동자승이 손가락으로 만들고 있는 인상을 살펴보자.
이 동자승은 열 개의 손가락으로 수미산 세계를 만들고 있다.
오대가 유동하고 서로 상극하는 우주 모형을 심장 앞으로 받들어
내밀고 있다고 말할 수 있다.

◉ 아시아 사람들은 우주산, 수미산의 모습을 실로 예상을 뛰어넘는
형태로 그리고 있다. 몇 개의 예를 보자. 먼저 티베트의 수미산에는 또
하나의 이미지가 있다. 수미산이 새하얀 벽처럼 그려져 있는 것이다.→⑦
이것은 두말할 것도 없이 티베트 사람들의 눈앞에 우뚝 솟은 히말라야를
표현한 것이다. 즉 신들이 자리하고 있는, 하늘에 닿을 듯한 흰 산이다.

◉ 게다가 부탄의 벽화에도 기묘한 수미산이 있다.→⑧·컬러② 부탄도
티베트 불교권에 속하는 나라이다. 이 수미산도는 하반부는 평면도로,
상반부는 입면도로 그려져 있다. 하반부의 평면도를 보자.

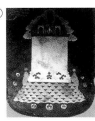

⑦— 히말라야의 흰 절벽을
묘사한 티베트의 〈수미산도〉.
티베트 불교 사원의 벽화.

일곱 겹으로 된 산의 고리가 수미산을 둘러싸고 있고, 그 바깥쪽으로
펼쳐지며 소용돌이치는 대양 속에는 네 대륙이 떠올라 있다.

● 한편 입면도로 그려진 수미산을 보면, 산의 형태가 마치 하늘을
향해 폭발하는 것처럼 혹은 대지로부터 분출하는 것처럼 심하게 흔들리며
솟아오른다. 산이라는 움직이지 않는 거대한 바윗덩이를 마치
불이나 물 혹은 바람처럼 유동하며 팽창하듯 유연하게 그린 것이다.
이것은 실로 신기한 일이다. 중력을 무시한, 그래서 있을 수 없는
산의 모습이기 때문이다.

● 하지만 폭발하는 산의 형태야말로 사실은 수미산의 원형일지도
모른다. 인도의 우주산·메루산의 세밀화를 봐도 →⑨·컬러④ 부탄의
수미산과 마찬가지로 산꼭대기 부분이 몽실몽실하게 부풀어 있는
역삼각형의 형태를 취하고 있다.

[**기괴한 산꼭대기에서 연꽃 = 깨달음의 마음을 읽어내다**]

● 일본에서 그려진 수미산의 모습은 어떨까? 그것은 아시아의 산들과
비교해 막상막하의 독특한 형태를 보여준다. 사실 이 산의
형태에는 심오한 수수께끼가 숨어 있다.

● 에도 말기에 그려진 〈세계대상도世界大相圖〉[*5]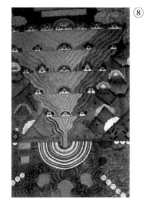
→⑩·컬러⑤를 보자. 이는 불교의 학승들이 서양에서
건너온 근대의 우주관, 즉 지구는 둥글고
태양 주위를 돈다는 지동설에 대항해 세계는
평평하게 펼쳐져 있고 하늘이 움직인다는 불교적
천동설(그리고 지평설)을 그림으로 그린 것이다.
이것은 손토를[*6] 비롯한 수많은 학승이 예지를
결집하고 혼신의 힘을 담아 그려낸 불교적
우주관을 그림으로 해설한 우주도宇宙圖이다.

● 중심에 우뚝 솟은 수미산은 산꼭대기 부분이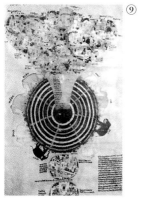
이상하게 부풀어 있어 아시아 각지에 있는
우주산과 공통된 특징을 보여준다. 하늘을 향해
계단 모양으로 좁아지는 산이 갑자기 반전하며
기묘한 형태로 불룩해진다.→컬러⑤ 마치 모래시계와
흡사한 이색적인 형태이다. 그 산의 표면은
네 종류의 광석으로 이루어졌다고 한다.

● 수미산의 산꼭대기에는 이 우주산을 총괄하는

⑧— 부탄의 〈수미산도〉. 위쪽을 향해 분출하며
펼쳐지는 산 모양이 특징적이다. 산꼭대기에는
제석천(인도라신)의 궁전이 있다. 파로 왕궁 사원 벽화.
⑨— 인도의 〈메루산도〉. 메루산을 원형으로 에워싼
일곱 겹의 대륙을 둘러싸고 있는 여덟 마리의 코끼리는
세계를 지탱하는 힘을 갖고 있다고 한다. 인도 세밀화.
18세기.

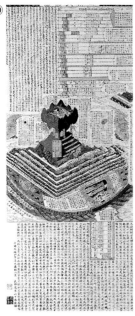

⑩— 일본의 〈수미산도〉. 손토의 〈세계대상도〉.
에도 말기. 목판 채색. 모래시계 모양의 수미산
위쪽에는 천계天界가 펼쳐지며 수미산을 에워싸고
있다. 일곱 겹의 산들 오른쪽 아래에 떠오른
삼각형의 난센부슈 지하에 팔지옥八地獄이 겹쳐
쌓여 있다.
⑪— 연꽃의 화관.
일러스트레이션=와타나베 후지오.

제석천帝釋天이 사는 왕성과 꽃 피고 새 우는
낙원이 보인다. 낙원 전체는 험준하게 우뚝
솟아오른 여덟 개의 봉우리로 둘러싸여 있다.
● 모래시계 모양인 수미산의 잘록한 부분에는
동서남북의 모든 방향을 다스리는 사천왕이
거처하는 성이 있고, 거기에서부터 산기슭을
따라 네 단의 기단이 펼쳐져 있다. 산기슭을
둘러싸고 있는 바다 밖을 향해 일곱 겹의 금색
산들이 정사각형의 띠를 이루고, 잔물결처럼 그 높이를 점점 줄여가며
수미산을 둘러싸고 있다. 게다가 이 전체를 대양이 감싸고 있다. 남쪽에는
삼각형의 인간계가 커다랗게 그려져 있고, 그 밑으로는 8층에 이르는
지옥계가 층을 이루며 쌓여 있다. 세계의 연못은 커다란 원 모양을 그리는
철산鐵山으로 단단하게 떠받쳐져 있다.
● 에도 말기에 이러한 우주도가 그려졌고, 이렇게 중력을 무시한 산의
형태를 우주산이라고 믿은 사람들이 있었다는 사실은 놀랄 만한 일이다.
● 내가 처음 이 그림을 봤을 때는 먼저 깜짝 놀랐고, 다음에는 경탄했다.
왜냐하면 이 그림을 반복해서 바라보는 사이에 어떤 하나의 형태가

이 산의 모습과 겹쳐지기 시작했기 때문이다.
연꽃이었다. 활짝 핀 연꽃의 화관이었다.→⑪
산꼭대기의 불룩함과 뾰족한 여덟 개의
봉오리가 여덟 개의 꽃잎으로 보인 것이다.
수미산은 결국 활짝 핀 연꽃의 모습을
조형화한 것이 아닐까.

◉ 마음속에서 진언밀교의 개조인 구카이가
고야산에 터를 잡았을 때의 일화가 생각났다.
구카이는 고야산 꼭대기에 서서 주위의
산들을 둘러보았다. 멀리 보이는 연이은
봉우리들에서 여덟 개의 꽃잎을 가진
연꽃의 형태를 보았다고 한다. 그래서
고야산 정상에 보탑寶塔(근본대탑根本大塔)을 세우고,
불탑을 중심으로 활짝 핀 연꽃 세계를 만든
것이다.→⑫ 그리고 구카이는 이 지역을
밀교의 성지로 삼았다.

◉ 연꽃은 불교적 이념을 상징하는 꽃이다.

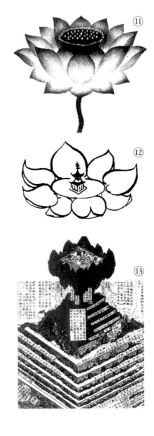

⑫— 구카이는 고야산을 둘러싼 여덟
개의 봉우리에서 활짝 핀 연꽃을 보고
고야산 가운데에 대일여래를 상징하는
다보탑을 세웠다.
⑬— 일본 〈수미산도〉의 산꼭대기
모양은 활짝 핀 여덟 개의 꽃잎을 가진
연꽃을 닮았다.

그리고 기원하는 마음과 깊은 관련을 맺고 있다. 왜냐하면 연꽃은 바닥이 보이지 않을 정도로 탁한 물에서 솟아올라 어느 날 갑자기 활짝 꽃을 피우기 때문이다. 연꽃의 화관은 빛을 품은 듯 빛나고 청정함이 넘쳐흐른다. 그래서 불교에서는 연꽃을 티 없이 맑은 '깨달음'을 상징하는 마음의 꽃으로 여긴다. 인도에서는 신들이 연꽃에서 태어난다고 하고→⑭ 불교에서도 부처들이 앉아 있는 연화좌가 부처의 모태라고 한다.

◉ 연꽃에 대한 신앙은 고대 이집트까지 거슬러 올라간다. 이집트에서는 연꽃을 세계가 시작되는 순간부터 있던 꽃이라 하여 태양의 상징으로 삼았다. 활짝 핀 연꽃에서 태어나는 태양신의 모습을 그리거나 조각할 정도이다.→⑮

◉ 이렇게 보면, 연꽃의 모습을 한 산이라는 심상은 인도를 비롯한 아시아의 종교 공간, 종교 조형 가운데에서 극히 자연스럽게 일어날 수 있음을 알 것이다. 깨달음의 성취를 상징하는 커다란 연꽃이 우주의 중심에 우뚝 솟아 있다. 다시 말해 수미산 세계란 불교의 진리나 명상 수행 과정을 상징하는

⑭— 연꽃에서 태어나 그 꽃잎으로 몸을 감싸고 있는 힌두교의 신 크리슈나와 그의 연인 라다. 인도 세밀화. 18세기.
⑮— 연꽃에서 태어난 젊은 태양신. 이집트의 파피루스 문서에서.

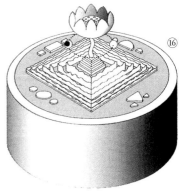

⑯— 일본의 수미산 세계의 구조도. 거대한 연꽃을 둘러싸고 일곱 겹의 연이은 산들과 대양이 펼쳐져 있으며, 해와 달이 연꽃의 꽃잎 아래쪽을 천천히 돌고 있다. 일러스트레이션=스기우라 고헤이+ 소에다 이즈미코.

마음속의 우주 모형이었던 것이다.→⑯

● 그렇게 생각하고 수미산의 구조를 다시 파악하면, 수미산 산기슭에 있는 네 기단은 불교 교의의 근본을 이루는 진리나 지혜를 나타내고, 수미산을 둘러싸고 있는 일곱 겹의 산은 깨달음을 향한 일곱 가지 실천법[*7]을 나타낸 것이라고 할 수 있다.

● 수미산은 티 없이 맑은 마음속에 우뚝 솟은 산이다. 바꿔 말하면 현실 세계에서는 눈에 보이지 않는 산임이 분명하다.

[**성스러운 대우주가 손가락 끝의 소우주와 조응하다**]

● 연꽃과 수미산의 관계를 실로 교묘하게 조형화한 티베트의 금색 법구가 있다.→⑰⑱·컬러⑦⑨ 이것은 대영박물관에 소장되어 있는데, 금동제의 구체와 그것을 지탱하는 기둥으로 이루어져 있다. 그리고 구체와 기둥은 다양한 길상 문양으로 장식되어 있다. 기둥 아래쪽의 장식물을 잡고 살짝 들어올리면 위에 있는 구체 전체가 확 열리며 여덟 잎의 연꽃과 그 내부에 감싸여 있던 부처들이 모습을 드러낸다.→⑱·컬러⑦ 연꽃의 꽃잎 안쪽에는 차크라삼바라[*8]라는 중심 부처를 둘러싸고 수많은 여존女尊이 만다라

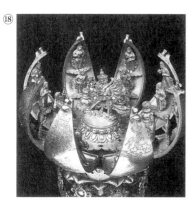

모양으로 늘어서 있다.•컬러⑧⑩

이 법구는 바로 꽃이 핀 수미산,
여덟 꽃잎 연꽃의 수미산 꼭대기와
모양이 같다. 그리고 개화한 연꽃인
수미산의 정상은 사실상 만다라가
나타나는 장소라는 것을 명쾌하게
보여준다. 커다란 연꽃은 부처들을
낳은 모태일 뿐만 아니라 만다라를
낳은 모태이기도 하다.

● 이렇게 보면 에도 말기에 그려진
수미산의 이상한 모습은 깨달음의
상징인 연꽃을 본뜬 것이라는 사실을
알 수 있다. 대지로부터 강력하게
솟아올라 폭발하는 듯이 보이는
산덩어리는 사실 개화한 여덟 꽃잎
연꽃의 형태인 것이다. 그 산의 정상에
거대한 만다라가 나타난다.

⑰⑱— 티베트의 법구. 차크라삼바라를
중심 존으로 한 연꽃 만다라.
높이 25센티미터. 금동제. 17세기.
대영박물관 소장.

이 만다라가 출현하는 과정이 태장계 만다라의 중심에 피어난 커다란 연꽃으로 그려져 있다(3장 참조). 대일여래가 중심에 나타나 있고, 부처들을 낳는 여덟 개 꽃잎으로 이루어진 커다란 연꽃은 수미산의 정상을 부감한 관점에서 그려진 그림임을 알 수 있다.

◉ 비과학적이고 중력에 반하는 산으로도 보이는, 아시아 수미산의 기괴한 모습. 이것은 사실 눈에 보이지 않는 수행과 명상의 과정을 구조화한 것이다. 자연계에 있는 눈에 보이는 산이 아니라 마음속에 우뚝 솟아나 있는 성스러운 산이다.

◉ 한 명의 동자승이 손으로 만든 수미산의 인상.·① 이 인상에도 마음속 성스러운 산의 이미지가 겹쳐 있다. 동자승은 손으로 순식간에 우주산을 중심으로 한 우주 모형을 만들어낸다. 수미산 세계라는 대우주가 소년의 손가락 끝에서 소우주로 나타나 서로 조응하는 것이다.

◉ 동자승은 인상을 받들어 올리고 주위의 승려들과 함께 달라이 라마Dalai Lama의 이야기에 귀를 기울이고 있다. 달라이 라마의 설법이 그가 만들고 있는 인상, 즉 수미산 세계에 조용히 스며들어 번진다. 그 힘을 넘어 그의 마음은 세계와 일체가 된다. 열 개의 손가락이 만들어내는 '형태', 그 '치'의 힘은 '생명'의 작용을 명쾌하게 드러내준다.

12 【 세계를 삼킨다 】

[신체와 세계를 뒤집다]

◉ '세계를 삼킨다'라는 제목을 붙이기는 했지만, 도대체 어떻게 세계를 삼킨다는 것일까? 인간은 무언가를 먹지만, 입의 크기는 한정되어 있고 음식물을 받아들이는 위도 작은 몸 안에 담길 수 있을 만큼의 크기밖에 되지 않는다. 그러한 인간의 장기로 어떻게 세계를 삼켜버릴 수 있다는 것일까? 이는 간단히 답할 수 있는 문제가 아니다.

◉ 이 질문에 현대 과학의 아이디어를 이용한 훌륭한 답이 나와 있다. 조지 가모프Gorge Gamow⁎¹라는 과학자가 그린 '인체를 뒤집어 놓은 그림'→②이 그것이다. 그림은 유치하지만 그 착상에는 눈을 휘둥그레하게 하는 구석이 있다.

◉ 인간의 신체를 단순화해서 파악하면 지쿠와竹輪(으깬 생선 살을 굵은 대꼬챙이에 둥글게 막대 모양으로 덧발라서 굽거나 찐 음식. 이것을 자르면 대나무의 고리 부분과 비슷한 원통 모양이 나온다.)나 강장동물腔腸動物과 비슷하다고 생각할 수 있다.→① 다시 말해 하나의 소화관이 인체의 가운데를 관통하고 있다. 입이 있고 식도와 위,

인간의 몸 지쿠와

①— 체내에 하나의 소화관을 가진 인체는
지쿠와나 도너츠 같은 구조이다.
위상기하학적 인체상.
②— 가모프가 그린 인체를
뒤집어 놓은 그림. 1949년.

②

장과 소화기관이 있다.
그 밑에는 항문이 있어
찌꺼기가 밖으로 배출된다.
가모프는 인체=지쿠와의 원통
모양을 마치 장갑을 벗듯이 소화관을 이용해 뒤집어버린 것이다.
이는 현대 수학의 위상기하학Topology의★2 착상을 응용한 해법이다.
◉ 인체를 뒤집으면 소화관의 벽으로 감싸인 신기한 공 하나가 출현한다.•②
이 그림 가운데 오른쪽 가장자리 근처에 있는 구체는 지구이다. 거기에
한 사람의 발이 올려져 있고 그의 발끝은 북아메리카 언저리에 닿아 있다.
다시 말해 이 사람은 북아메리카에 발을 딛고 서 있는 것이다.
다른 쪽 발은 지상을 벗어나 걸어가고 있는지 춤을 추고 있는지 확실하지
않지만, 어쨌든 공중으로 들어올려져 있다. 오른손(혹은 왼손)으로는 하늘에
빛나고 있는 태양을 가리키고 있다.
◉ 주위의 닫힌 공간으로 눈을 돌리면, 왼쪽에 커다란 한 쌍의 눈알이
위아래로 놓여 있는 것이 보인다. 더 왼쪽에는 치아가 마주보고 있고,
그 안쪽의 구강 안에는 혀가 보인다. 양쪽 귀는 외계의 소리를
포착하기 위해 공간 바깥으로 튀어나와 있다.

● 이렇게 보면 닫힌 공간, 즉 소화관의 내벽에 외계의 모든 것이 그대로
들어와 있음을 알 수 있다. 지구도, 행성도 그리고 은하계나 그 바깥으로
펼쳐지는 외딴 우주까지도 둘러싸여 있다. 다시 말해 여기에서 내부와 외부
세계의 완전한 교체가 아주 훌륭하게 이루어진다. 실로 간결하면서도 인간
존재의 본질을 찌르는 훌륭한 착상이다. 이렇게 해서 세계를 삼키는 하나의
예가 현대 과학자 가모프의 탁월한 아이디어에서 생겨나게 되었다.

[세계의 모든 것을 죄다 삼켜버리는 크리슈나신]
● 그런데 아시아에서는 고대부터 전혀 다른 방법으로 세계를 삼키는
신기한 그림이 그려져왔다. 예컨대 1장에서도 소개한 태양의 눈과 달의
눈을 가진 인도 신의 모습이다.·③ 인도 사람들은 이 신의 검푸른 색을 보면
곧바로 비슈누Vishnu 신 아니면 크리슈나라는 것을 알아챘다. 이 비슈누는
힌두교 삼대신三大神의 하나이다. 비슈누는 세계를 구하기 위해
열 개의 모습으로 변신한다. 그 여덟 번째 화신이 크리슈나이다. 즉
크리슈나의 근원을 밝히면 비슈누에 닿는다.
● 크리슈나는 구전으로 전해 내려온 인도의 고대 대서사시
『마하바라타Mahabharata』에 등장한다.[★3] 그 가운데 「바가바드기타」, 즉

③― 우주를 몽땅 삼켜버린 채 서 있는
크리슈나. 용왕인 세샤(아난타)를 딛고,
양발에 지하세계를 담고 있으며 배에는
지상의 세계, 그리고 가슴 위로는 천계가
펼쳐지고 있다. 인도 세밀화. 19세기.
(1장의 ⑪, ⑫와 동일한 것).

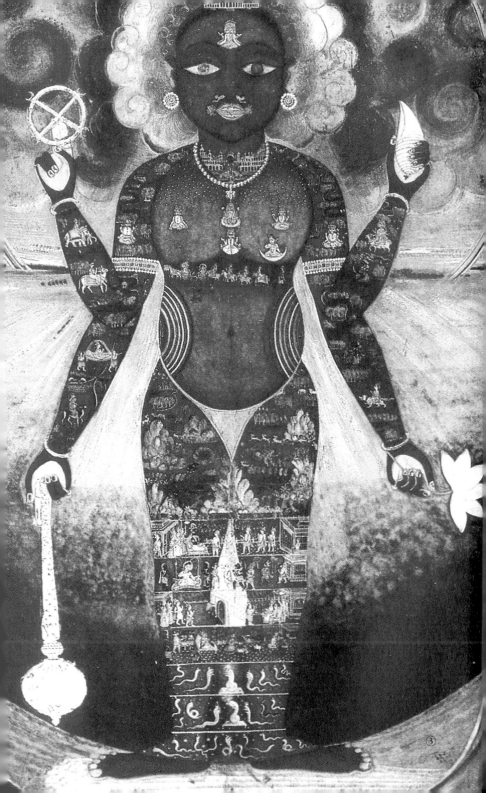

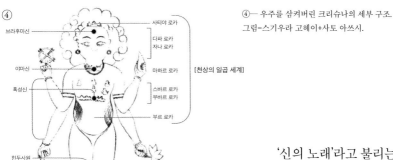

④ 브라후마신
야마신
혹성신

사티아 로카
디파 로카
자나 로카
마하르 로카
스바르 로카
부바르 로카
부르 로카

[천상의 일곱 세계]

힌두사원
크리슈나신
시바신
라마신
마인魔人 바리
용왕龍王들
세사용龍

아타라
비타라
스타라
타라타라
마하타라
라사타라
파타라

[지하의 일곱 세계]

④— 우주를 삼켜버린 크리슈나의 세부 구조. 그림=스기우라 고헤이+사토 아쓰시.

'신의 노래'라고 불리는 제1권에서 전 우주를 몸 안에 삼킨 채 가만히 서 있는 크리슈나가 탄생하는 장대한

장면이 펼쳐진다. 그 모습을 그려놓은 것이 이 그림이다.

● 신의 신체 안에 우주를 구성하는 다양한 요소가 가득 채워져 있는 모습을 자세히 보자.·③④ 발 밑에 펼쳐져 있는 하얗고 말랑말랑한 덩어리는 1,000개의 머리를 가진 '세샤Shecha'라고 하는 거대한 용왕龍王이다. 이것은 세계의 가장 깊은 부분에 침전해 있는데, 이 세상이 괴멸해 다 타버린 다음 그 재가 용의 모습이 된 것이라고 한다. 이 재에서 다음 세계가 재생된다고 믿었다. 세샤 위에 선 크리슈나는 발 부분에 지하세계를 담고 있다. 여덟 개 층 아래쪽에는 수많은 뱀이 살고 있다. 이것은 뱀의 왕국인 파타라이다. 인도에서는 용왕이나 뱀이 지하에 잠겨 있는 풍부한 자원이나 광석 등의 재보財寶나 에너지를 지키는 좋은 정령신精靈神이라 믿고 있다.

● 그 위에는 아수라阿修羅가 살고, 나아가 동물들이 사는 풍요로운

자연계가 겹쳐 있다. 지하에는 일곱 개의 세계가 층을 이루며 쌓여 있다.
또한 그 위 동그란 복부에는 양쪽으로 일곱 겹의 고리가 있다.
이 일곱 겹의 고리는 앞장에서 소개한 수미산 세계를 둘러싼 일곱 겹의
산과 같은 것이다. 힌두교에서는 일곱 겹의 고리를 이룬 대륙이
우주산을 에워싼다고 생각한다. 이 부분에 인간이 사는 지상 세계가
포함되어 있다. 다시 말해 인간계를 포함하는 지상 세계를 축소한
그림이 크리슈나의 배에 담긴 것이다.

◉ 명치 근처에 늘어선 신들은 일월신日月神을 비롯한 하늘에 있는
일곱 행성신이다. 나아가 무수한 별이 반짝반짝 빛나는 어깨 언저리에는
힌두교 신들이 여신과 함께 늘어서 있다. 즉 크리슈나는 발을 지하세계
깊숙이 담그고 있고 어깨를 하늘에 닿게 하며 몸 안에 전 우주(일곱 층의
지하세계와 천상세계)를 담고 있다. 신의 거대한 모습을 알 수 있다.

◉ 네 개의 팔에는 여덟 방위를 다스리는 신들이 있다. 네 개의 손이
차크라(빛의 원환), 소라고둥, 연꽃 그리고 곤봉을 쥐고 있다. 모두 비슈누와
크리슈나를 상징하는 소지품들이다. 더구나 이 신의 얼굴을 보면 머리털은
곤두서 있고, 입에서는 이 세상을 정화하는 불이 활활 타오르고 있으며,
귀에는 엄청난 굉음이 날아들고 있다. 해와 달의 빛이 그 두 눈에서 나온다.

신의 초월적인 힘을 드러낸 교묘한 묘사법이다.

●『바가바드기타』에서는 이 신의 모습을 "처음도 없고 끝도 없으며, 천지 간에 존체尊體한 사람으로 널리 가득 차 있다."라고 표현한다. 인도에서는 이 '우주대거신宇宙大巨神', 세계의 모든 것을 삼켜버린 크리슈나의 장엄한 모습을 여러 방법으로 그렸다.

●묘사법이 약간 다른 것을 보자.·⑤ 이 크리슈나는 전부 일곱 개의 얼굴을 가지고 있다. 열네 개의 눈이 반짝반짝 빛나고 있고, 몸의 표면 전체가 눈으로 뒤덮여 있다. 즉 전신에 1,000개의 눈이 빛나고 있는 모양을 나타낸 것이다. 불룩한 배에는 세계를 둘러싼 일곱 겹의 대륙이 그려져 있고, 히말라야 산맥을 배경으로 소를 치는 여성들과 즐겁게 춤추며 노는 여러 명의 크리슈나가 묘사되어 있다. 이는 신들이 즐기는 지복至福의 유희, '마하라사Mahārāja'라고 불리는 춤이다.

●이렇게 대우주의 크리슈나는 조금씩 다른 방법으로 수없이 그려져왔다. 화가 한 사람 한 사람이 조금씩 창의적인 생각을 덧붙여 각각의 화면畵面을 풍성하게 만들어왔다. 또한 신의 다리 양쪽에 늘어서 있는 사람들은 『마하바라타』이야기 속에서 끝없이 전쟁을 반복하는 판다바Pandava와 카우라바Kaurava라는 두 왕국의 왕자와 장군, 병사 들이다.

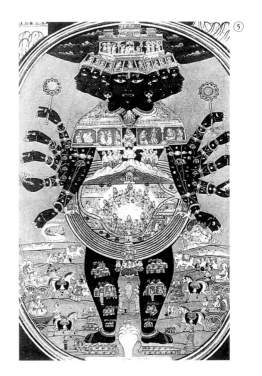

●동일한 주제의 그림을 또
하나 보자.→⑥ 이 크리슈나는
열네 개의 머리를 가졌고 손은
열여섯 개이다. 입으로는 무수한
전사를 집어삼키고 있어 앞에서
본 그림보다 훨씬 강렬하다.
배에는 커다란 호수와 그곳으로
대하가 흘러드는 지상 세계가
펼쳐져 있다. 이 그림에서
특징적인 것은 발이다. 신의
발이 무수한 동물들로 구성되어
있기 때문이다. 이 동물들은
입으로는 다른 동물들을
계속해서 토해내고 있다. 토하는
것들이 이어져 크리슈나를
지탱하는 발을 만들어내고 있는
것이다.

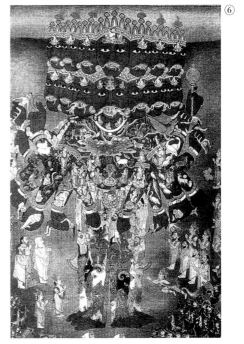

⑤— '우주대거신' 크리슈나. 일곱 개의 머리와
열 개의 손을 가졌고, 판다바와 카우라바의
전사들에 둘러싸여 있다. 『마하바라타』에 쓰인
정경을 넣어 그렸다. 18세기.
⑥— '우주대거신' 크리슈나. 이 그림에서는 머리가
열네 개, 손이 열여섯 개로 늘어나 있다. 입이나
손으로 병사들을 삼키거나 쥐어 으깨고 있다.
인도 세밀화. 18세기.

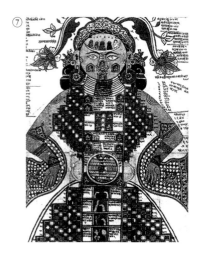

성취자가 사는 세계

상방 세계
(천상계)

중앙 세계
(인간들이 사는 세계)

하방 세계
(지옥계)

정말 신기한 묘사법이 아닐 수 없다.

● 다음으로는 불교와 같은 무렵에
인도에서 탄생한 자이나교의[*4]
신을 보자. 우주를 체내화한 신,
'로카푸루샤Lokapurusha(세계원인世界原人)'의
모습이다.→⑦ 여기서는 전체 우주를
거인의 모습에 비유해 그려내고 있다.
자이나교는 마하비라Mahavira를
개조開祖로 이 세상의 모든 생물과
공존하려는 '불살생不殺生(아힘사)' 사상을
강조한다. 금욕적인 고행과 독자적인
우주관을 가지고 있으며, 지금도
인도에서 깊이 신봉되고 있다.

● 이 신의 복부에도 동그란 원반이
있다. 앞에서 본 크리슈나와 마찬가지로
자이나교의 세계도世界圖가 여기에
담겨 있다. 우리가 사는 세계를

⑦— 자이나교의 '로카푸루샤'의 모습. 복부에 지상
세계의 원반(세계 지도)을 담고 있고, 그 아래쪽에는
지옥계, 위쪽에는 천상계가 펼쳐져 있다. 이마에
빛나는 반달 모양 위에는 성취자(싯다)들이 앉아
있다. 머리 위에서 자라난 두 개의 줄기에는 큼직한
연꽃이 피어 있어 세계에 광명과 지복을 가져온다.
인도 세밀화. 18세기.
⑧— '로카푸루샤'의 구조도. 다중으로 층층이 쌓인
각 세계의 전개가 정밀하게 수량화되어 있다.

마치 만다라처럼 구조화하고 있는 것이다. 이 지상계(중앙 세계)를 경계로
아래쪽에는 지옥계(하방 세계), 위쪽에는 천상계(상방 세계)가 펼쳐져 있다.
최상부, 즉 머리 꼭대기에는 성취자(싯다)라고 불리는 최고위의 신들이
늘어서 있다. 자이나교의 교의는 고도로 이론화되고 추상화되어 있다.
이 로카푸루샤의 신체 비율은 수학적 비례 관계가 중층되어 우주 구조와
완전한 일치를 보이고 있다.•⑧

● 우주대거신에 대한 사고는 티베트 불교에서도 보인다.
‘카라차크라Kalachakra’*⁵는 티베트 밀교의 최종 발전 단계에 이른
최고존이라는 부처이다.•⑨ 카라차크라는 몸 전체가 우주라고 한다.
이 부처도 전신이 정치精緻하게 구조화되어 정확한 비례로 그리도록
정해져 있다.•⑩ 사실 이 부처의 잘록한 복부에도 불교적인 수미산 세계가
깊숙이 파고 들어가 있다. 수미산 위에 펼쳐진 천상 세계가 가슴에서부터
머리에 걸쳐 펼쳐져 있으며, 수미산을 지탱하는 이 세계의 하부 구조가
배 아래에 담겨 있다. 세계의 수평적 확장은 손을 펼친 카라차크라 존의
옆 방향 비율에 대응해 구조화되어 있다.

● 거대한 신 혹은 부처의 몸이 전 세계를 삼켜버린다. 또는 이러한
신이나 부처가 세계를 감싸버린다. 웅대한 구상, 장대한 화면이 고대

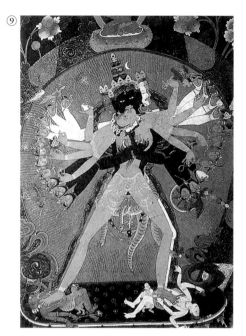

⑨

⑨⑩— 티베트 불교의 '카라차크라'. 여비와 합체하면서 오색으로 빛나는 몸은 전 우주의 확장과 대응하고 있다. 신체 각 부위의 치수는 엄밀한 수치에 따라 그려졌다.

인도를 비롯한 아시아 각지에서 그림으로 그려지고 조각으로 만들어진 것이다.

[**거대한 부처는 무수한 수미산 세계를 감싸안는다**]

● 일본에도 세계를 모두 삼켜버리는 거대한 부처가 존재한다. 두말할 것 없이 나라에 있는 도다이지의 대불大佛이다.→⑪-⑬ 금색으로 빛나는 거대한 부처는 수미산 세계를 모조리 감싸 안고 있다. 그것을 이 부처가 앉아 있는 대연화의 꽃잎(14장의) 표면에 새겨진 선각線刻이 극명하게 보여주고 있다.

⑩

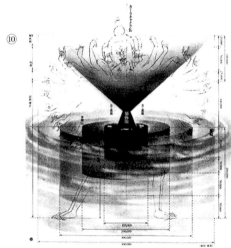

● 꽃잎에 그려진 그림을 자세히 보자.·⑬ 아래쪽에 나란히 늘어서 있는 동그란 것 하나하나가 거대한 수미산 세계를 나타내고 있다. 그 위에 25층의 천계天界가 층을 이루며 쌓여 있다. 하나의 꽃잎에 수미산 세계는 일곱 개가 늘어서 있다. 그러나 『화엄경華嚴經』*6이라는 경전에는 1,000개나 되는 수미산이 늘어서 있다고 기록되어 있다. 한 장의 꽃잎에 1,000개나 되는 수미산이 천계와 함께 나타나 있다. 게다가 이 커다란 연꽃은 전부 1,000개나 되는 꽃잎을 가지고 있다. 즉 100만 개에 이르는 수미산 세계가 하나의 대연화 속에 있는 것이다. 하지만 『범망경梵網經』*7이라는 경전에 따르면, 그 위에 다시 1,000개나 되는 대연화가 모여 수미산 세계는 100억 개에 이르게 되고, 이 모두가 연화좌 위 노자나불盧遮那佛*8이라는 대불의 몸에 담긴다.

● 이렇게 엄청나고 장대한 세계를 덴표天平(729-749) 시대의 사람들이 믿고 대불로 조영했다는 사실이 놀랍다. 장대한 우주관의 기초를 이루는 『화엄경』 또는 『범망경』 등의 경전은 3-5세기경에 성립되었다. 거대한 부처는 일본만이 아니라 아주

노자나불

1,000송이의 꽃
(1,000명의 작가)

⑪— 나라현 도다이지의 대불,
노자나불과 그 거대한 연화좌.
사다카타 아키라定方晟의
『인도우주지インド宇宙誌』에서.

100억의 세계

석가

⑪

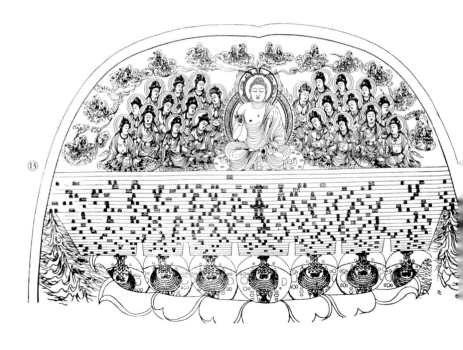

먼 아프가니스탄의 바미얀 석불을 비롯해→⑭ 수나라, 당나라 때의
중국이나 한국 등에서 많이 조영되었다. 5-8세기경에는 우주를
다 삼켜버리는 부처들의 모습이 아시아 각지에서 수도 없이 나타났다.
◉ 또 하나, 태국 방콕의 왓포 사원에 있는 거대한 열반불涅槃佛을 보자.→⑮
가늘게 눈을 뜨고 있기 때문에 낮잠을 자는 부처라고도 불리는데, 이 부처의
커다란 두 발바닥에는 신기한 모양이 그려져 있다.→⑯ 부처의 발바닥은
훌륭한 나전螺鈿 세공으로 장식되었다. 중심에 그려진 수미산 세계를
둘러싸고 마치 쌍륙판처럼 분할된 108개의 구획에는 우주를 지배하는
신들이나 정령들, 지상이나 지하세계를 상징하는 것들이 새겨져 있다.
다시 말해 이 대불의 발바닥에는 거대한 수미산 세계의 전체상이 나타나
있다. 이 부처의 신체 곳곳에는 수미산 세계가 태장胎藏되어 있어,
마치 긴타로엿(어느 부위를 잘라도 단면에 긴타로의 얼굴이 나타나는 가락엿)처럼
어디를 잘라도 수미산 세계가 충만해 있음을 말해주는 듯하다.
◉ 수미산 세계를 발바닥에 새긴 부처들은 태국뿐 아니라 미얀마에도
있다. 이 발바닥의 우주상은 스리랑카나 중국, 한국, 일본으로 퍼져간
불족석신앙佛足石信仰★9과도 관련 있다.

⑫— 거대한 연화좌 위에 앉아 있는 도다이지의 대불인
노자나불의 좌상. 8세기경에 조영되었다.
높이 15미터. 손바닥이 다다미 세 장 크기이다.
⑬— 연화좌의 꽃잎은 큰 것과 작은 것을 합쳐 스물여덟
장이다. 열네 장의 꽃잎 한 장 한 장에 손으로 새긴
장대하고 화려한 '연화장세계蓮華藏世界'가
극명하게 새겨져 있다.

[명상으로 전 세계를 몸 안에 불러들이다]

● 바로 앞에서 본 노자나불과 마찬가지로
수미산 세계를 몸 안으로 관상觀想하고,
그 위에 만다라를 불러들이는 밀교의
명상법이[10] 있다. 그 명상 과정을 그림으로
그려보았다.→⑰⑱ 수행승은 명상으로 몸
안에 우주산을 통째로 끌어들인다. 그리고
관상을 통해 그 우주산 꼭대기에 빛을
발하는 만다라의 출현 장소를 마련한다.

● 수행자는 우선 결가부좌를 한 채 눈을
감고 관상에 들어간다. 사념思念을 정돈하고
몸 안의 어둠, 허공 속에 조용히 빛을
끌어들여 세계의 울림에 귀를 기울인다.
그러면 그 울림을 타고 허공에서 한바탕
바람이 일어나고 그 바람이 소용돌이쳐
중심에서 불이 일어난다. 활활 타는 불은
물을 불러일으키고 다시 물속에서 서서히

⑭— 바미얀(아프가니스탄)의 거대한 부처.
53미터. 6-9세기에 조각되었다.
⑮— 방콕(태국) 왓포 사원의 대불. 눈을
가늘게 뜨고 있어 낮잠을 자는 부처로 불린다.
전체 길이 49미터. 높이 12미터.
⑯— 왓포 사원 대불의 발바닥에 그려진
수미산 세계. 수미산을 둘러싼 108개의 구획에
전 세계가 상징화되어 있다. 16세기경.

응고하는 대지가 나타나기
시작한다. 다시 말해 이 수행자는
관상하는 가운데 허공 속으로
바람을 부르고 불을 일으키고 물을
낳으며 대지가 생겨나 굳어지는
모든 과정을 따라가는 것이다.
그러면 수행자의 명상 공간
한복판에 격심한 소용돌이와 함께
우주를 구성하는 오대 원소가
역전된 오륜탑이 생겨나게 된다.
● 여기에서 한층 희한한 명상법이
시작된다. 단단하게 굳은 대지
속에서 한 마리의 거대한 금색
거북을 상상한다. 이 거북의 등에는
일곱 겹의 둥근 고리로 펼쳐지는
금색의 산이 우뚝 솟아오른다.
앞 장에서 본 수미산을 에워싼

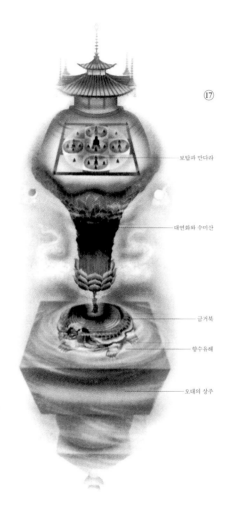

⑰

보탑과 만다라

대연화와 수미산

금거북

향수유해

오대의 상주

⑰— 밀교 도량관道場觀의 명상 과정.
오대가 상극相剋하는 역오륜탑逆五輪塔 위에
향수유해香水乳海와 금거북이 나타나고,
금거북의 등 위에서 자라난 대연화(수미산)
위에 보탑과 만다라가 나타난다.
그림=스기우라 고헤이+와타나베 후지오.
감수=고바야시 조젠小林暢善

일곱 겹의 금산과 같은 것이다. 그러면 금거북의 등에서 거대한 연꽃이
피어나고 그 위에 장엄하고 화려한 산이 일어선다. 우주를 꿰뚫고 우뚝
솟아오른 수미산이다. 그 산꼭대기는 커다란 연꽃 모양을 하고 있다.
삼층팔엽三層八葉의 활짝 핀 커다란 연꽃처럼 펼쳐진다. 이 수미산은
태양이나 달이 산 중턱에서 돌 정도로 아주 높아 허공을 꿰뚫고 솟아오른다.
◉ 다음으로는 수미산 정상에 있는 금색의 보탑寶塔을 관상하자.
장엄하고 화려한 보탑이 출현한다. 그 보탑의 누각 안에 대일여래를
중심으로 한 부처들이 불러들여진다. 부처들이 정연하게 늘어서서
빛을 발하는 만다라가 탄생한다.
◉ 이 신기한 명상 과정을 그림으로 표현하면 앞에서 본 그림이 된다.
명상법의 끝부분에서 수미산이 나타난다. 앞 장에서 본 티베트의 입체
만다라는 수미산 정상에서 활짝 핀 연꽃을 상징한다. 그 연꽃 속에
만다라 세계가 감싸여 있다. 그 이미지를 명상 과정 안에 나타나는
수미산이나 여덟 잎 연꽃, 다시 만다라의 출현 과정에 겹쳐놓으면
잘 이해할 수 있을 것이다.
◉ 놀랄 만한 것은 이 명상법을 입체적인 법구로 조형한 것이 존재한다는
사실이다. 도쇼다이지唐招提寺나 도다이지에 현존하는 '금거북 사리탑'이라

⑱ ― '밀교 도량관'을 도해한 것. 도량관이란 수행승의
체내에 수미산을 관상하고 만다라를 마련할 장소를
출현시키는 것. 그 복잡한 명상 과정을 현대적인
방법을 이용해 그림으로 그려 포스터로 디자인했다.
일러스트=와타나베 후지오. 디자인=스기우라
고헤이+다니무라 아키히코.
감수=고바야시 조겐. 알루미늄지에 오프셋 5색 인쇄.
1984년.

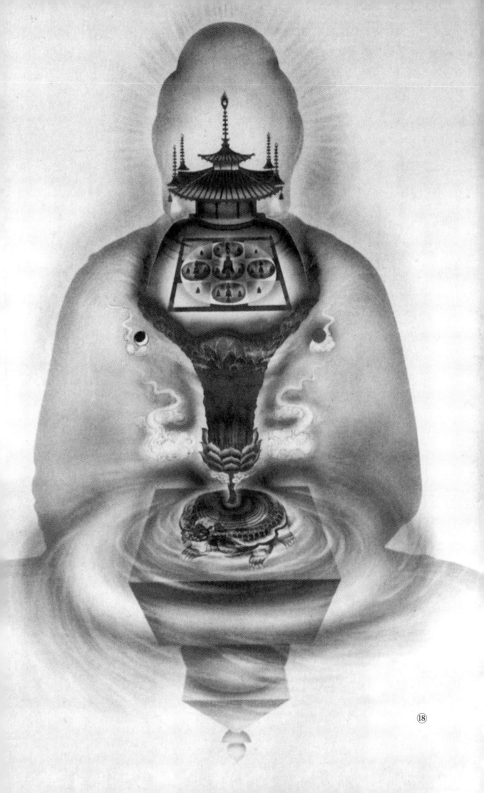

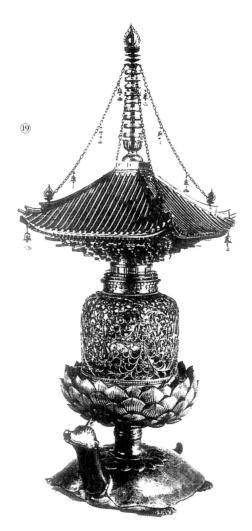

⑲

불리는 부처의 사리이다.→⑲
금거북의 등에서 삼층팔엽의
커다란 연꽃이 피어나고,
그 위에 보탑이 우뚝 솟아 있다.
다보탑은 대일여래 자체를
상징한다. 그 다보탑 안에는
부처의 사리, 즉 부처의 유골이
들어 있다. 즉 체내에 만다라를
불러들이는 명상 과정을
조형화한 것인 셈이다.
● 부처의 가르침의 정수인
사리는 식물의 씨앗에 해당한다.
부처의 가르침이라는 씨앗이
싹을 틔우듯이 동일한 장소에서
만다라가 나타난다.
수미산-연꽃-씨앗-만다라.
이들의 깊은 관련성은

⑲— 금거북 사리탑. 금거북의 등 위에서 자라난
연화좌가 대일여래를 상징하는 다보탑을 떠받치고
있다. 탑 안에는 부처의 사리가 담겨 있다.
도쇼다이지 소장. 가마쿠라鎌倉·무로마치室町 시대.

이 명상도와 금거북 사리탑의 구도에서 떠오른다.

● 또 하나 이상한 분위기로 가득 찬 중국의 전통 의학이 그려낸 풍경화가 있다. 그것은 〈내경도內經圖〉라 불리는 것이다. •⑳ 자세히 보면 옆에서 본 인체 속에 자연의 풍경이 펼쳐져 있다. 한가로운 전원 풍경에서 심산유곡에 이르는 경관이 몸 안에 충만해 있다. 이것도 세계를 삼켜버린, 너무나도 중국적인 표현으로 가득 찬 훌륭한 예이다.

● 전체는 네 개의 층으로 나뉘어 있다. 가장 아래층에는 수차水車를 밟는 동자와 소녀가 있고, 그 위에는 논을 갈고 있는 소 등이 그려져 있다. 그 위쪽으로는 베를 짜는 소녀가 보이는 오장육부의 세계가 있다. 게다가 북두칠성을 잡고 있는 동자가 서 있는 심장도 보인다. 또 그 위에는 벽안의 외국 승려가 보이고, 가장 위층은 노자老子가 앉아 있는 심산유곡의 대자연으로 이어져 있다. 동자와 소녀가 즐겁게 밟고 있는 수차의 힘으로 아래에 고여 있는 물(기의 에너지를 상징한다.)을 등 쪽의 기맥督脈에 실어 위쪽으로 역류시킨다. 물(기氣)의 흐름은 불과 섞이고, 논에 있는 소의 힘으로 잘 마무르고 베틀로 짜서 대우주(북두칠성)의 맥동과 조응한다. 결국 최정상까지 올라가 '천안天眼'을 뜨고 대자연과 융합해 '깨달음'에 이른다. 기의 흐름은 다시 배 쪽으로 흐르는 기맥(임맥任脈)과 결합해

신체 전체를 순환하는 기의 유동이*11 생겨난다.

◉ 신체 속에 기를 순환시키고 단丹을 단련한다. 도교의 독자적인 명상법과 양생술을 풍경화로 그린 이 그림은 중국의 신체관과 명상술에 자연관이 깊이 융합된 '세계를 삼킨다'는 독특한 인체도의 하나이다.

◉ 지금까지 몇 가지 동양의 명상술과 다양한 신이나 부처의 모습을 다루면서 우주를 삼켜버리는 아시아의 신체상을 보았다. 아시아의 신체상은 인체라는 조그마한 '형태'를 한없는 우주의 거대한 '형태'와 동일한 것으로 파악하고, '대우주'의 본질이 인체라는 '소우주' 전체와 조응하는 것으로 관조한다. 그리고 우주 존재의 신비를 인간의 내부에서 불타오르는 '생명'의 작용과 중첩시켜 하나로 융합하려고 한다. '형태의 탄생'. 그 핵심을 이루는 사상이 이들 도상 속에 선명하게 실현되어 있다.

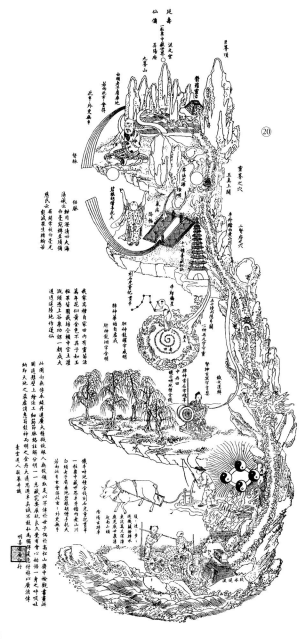

㉑— 〈내경도〉 중국의 양생술인
'내단법內丹法'을 그림으로 해석한
것이다. 수행자의 몸이 가장 좋은
기의 흐름을 간직한 심산유곡의
자연 경관과 일치하고 있다.
베이징의 바이윈관白雲觀에 소장되어
있다. 청나라 중기에 만들어진
것으로 추정된다.

후기 **❙❮ '형태'의 둥근 고리⋯❯❙**

◉ 열두 장에 걸쳐 '생명'이 담겨 있는 '형태'가 탄생하는 장면을 살펴보았다. 다양한 형태의 생생한 움직임을 통해 '가타'와 '치'의 관련성이 제대로 설명되었으리라 생각한다.

◉ 예컨대 인간의 몸. 안구나 손, 좌반신과 우반신, 때로는 전신이 '가타'가 된다. 그 '가타' 위에 해와 달의 빛과 음양의 힘, 소용돌이치는 것과 호흡을 통한 기의 흐름 등 '치'의 작용이 서로 겹친다. 인간의 신체와 우주에 숨어 있는 눈에 보이지 않는 힘이 결합하고 조응해 생각지도 않은 '형태'가 탄생한다.

◉ 또한 자연의 모습을 본떠 형성된 문자인 '가타' 위에 반복과 겹침의 의미인 '치'의 리듬이 덧붙어 한자의 형태가 다양하게 반응하고 글자의 획을 자유자재로 증식시켜 문자의 모습으로 변화해간다. 예컨대 상서로운 기가 흘러넘치는 '壽' 자는 이렇게 해서 풍부한 '형태'를 만들어나간다.

◉ 사람의 움직임이 선을 만들고, 하나의 선이 공간을 가로질러 길의 지도를 만들어낸다. 사람이 그 길을 더듬어가고 시시각각 바뀌는 풍경에

마음 설레며 이야기를 느낀다. 또는 그 도정이 정신의 정화와도 결부된다. 선이라는 '가타' 위에 움직이고 보고 느끼고 깨달음을 구하는 '치'의 힘이 작용해 '생명'이 흘러넘치는 세계와의 연관성을 체험한다.

● '가타'와 '치'의 만남, 그 다양한 결합은 가지각색으로 결정화結晶化되어 주옥같은 '형태'를 만들어간다. 이 책은 그 매력적인 구슬을 차례로 연결하고 결합해 '형태'라는 염주를 만들려는 시도였다.

● 신체와 영향을 주고받는 형태, 선이나 문자가 만들어내는 형태, 시공의 장 속에서 짜이는 이야기의 형태, 세계를 삼켜버릴 정도로 확장되고 다시 신체로 회귀하는 형태. 구슬을 연결하는 한 줄의 실. 한 줄의 선이 신체에서 시작해 신체로 돌아오는 커다란 원형 고리를 수놓는다.

● 구슬 하나하나에 핵이 있고 그 각각에 세계가 머문다. 어떤 구슬도 출발점이 되고 종착점이 될 수 있다. 하나의 구슬이 다른 구슬에 숨어 있는 '형태'의 '힘'을 반영한다. 바로 '만물이 조응'하는 이미지 고리의 연쇄이다.

● 구슬의 형태. 손에 친숙한 둥근 형태. 정겨운 형태. 일본이나 아시아에서 흔히 볼 수 있는 정겨운 '형태'가 탄생한 근원에는 사실 탁월한 기술과 직감력을 지닌 공예가와 장인, 혹은 예민한 감각으로 삼라만상에 깃들어 있는 눈에 보이지 않는 영력을 느낀 수많은 사람이 있다.

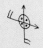

그들이 느끼고 본 것을 아름다운 '형태'로 번안해 이 세계에 전해준 것이다. ●'형태'의 미. 그 풍요로움. '아시아의 시대'에 아시아에서 배워야 할 중요한 것 가운데 하나는 '생명'이 담겨 있는 '형태'가 보여주는 내면의 광채, 그 생생한 움직임이다. 현대 디자인이 자칫하면 보지 못하고 지나치기 쉬운 '형태'와 '생명'의 관련성을, 아시아인이 전해주는 풍부한 '형태'를 축으로 삼아 앞으로도 더욱더 주의 깊게 살펴볼 것이다.

▌감사의 글▐

● 이 책은 1996년 4월부터 6월에 걸쳐 방영된 〈NHK 인간대학〉의 원고인 『형태의 탄생』을 기초로
가필과 수정을 거듭하고, 컬러 16면을 포함한 도판을 증보해 재편집한 것입니다.
이렇게 한 권의 책으로 완성되기까지 실로 많은 분의 조언과 협력이 있었습니다.
● 먼저, 〈NHK 인간대학〉에서 방송할 수 있도록 기획한 프로듀서 사카키바라 하지메榊原一 씨는
프로그램 작성을 담당해준 두 분의 디렉터 기쿠치 요이치菊地良一 씨와 마사코 요시히사增子善久
씨와 함께 12회의 주제 설정과 세부 구성에 대단히 많은 의견을 주셨습니다.
● 각 회의 내용은 텔레비전 프로그램이라는 점과 30분이라는 한정된 방송 시간을 고려해 먼저
주제를 설명하는 이미지를 구성해 그것을 슬라이드로 보여주며 설명했고, 이 책은 그것을 글로
다시 정리한 것입니다. 구술한 기록을 정리하고 짧은 시간에 글을 완벽하게 작성해준 사람은
고사쿠샤工作舍의 다나베 스미에田辺澄江 씨와 모리시타 도모森下知 씨였습니다.
또 NHK 출판교육 편집부의 편집부장 오이시 요지大石陽次 씨는 작업의 진행 과정을 시종일관
따뜻한 마음으로 지켜보았고, 일정상 곤란하다고 생각했던 이 책의 간행을 실현해주었습니다.
스즈키 유카鈴木由香 씨는 세부적인 교열이나 자료 작성 등 많은 도움을 주었습니다.
프로그램과 원고 작성에 관련된 분들에게 먼저 깊은 감사의 마음을 전합니다.
● 단행본을 흔쾌히 받아주신 분은 NHK출판 학예도서 출판부 부장인 미치카와 후미오道川文夫
씨였습니다. 'NHK BOOKS'를 비롯해 수많은 명작을 낳은 미치카와 편집장과는 그동안
많은 북디자인 일을 했습니다만, 이번에는 저자라는 입장에서 번거로움을 끼쳐드렸습니다.

베테랑인 다나카 미호田中美穗 씨와 다케우치 게이코竹內惠子 씨와 함께한 편집 작업은
물 한 방울도 새지 않을 만큼의 치밀함으로 자칫 시간을 어기기 쉬운 저자를 질타하고
격려하며 이 책의 간행을 실현해주었습니다.

● 깊이 경애하는 문화인류학자이자 이미 이 범주에 담기 어려울 만큼 독자적인 사상가인
이와타 게이지 선생님으로부터는 깊은 맛이 담긴 서문을 받았습니다. 분에 넘치는 영광입니다.
● 프로그램 방영 중에 좋은 의견과 격려의 말씀을 보내주신 수많은 시청자 여러분. 또 프로그램
전체를 보고 따뜻한 지도를 해주신 노구치 미치조野口三千三 선생님이나 우에다 시즈테루上田閑照
선생님의 귀중한 말씀에 이루 말할 수 없는 '힘'이 솟아오르는 것을 느꼈습니다.
● 글을 쓰는 과정에서 의문이 일 때마다 흔쾌히 응답해주고 격려해준 많은 친구들, 특히 야마구치
도시노부山口稔喜 씨, 후쿠시마 다쓰오福島達男 씨, 마지마 겐키치眞島健吉 씨에게도
깊이 감사드립니다.

● 일러스트레이터 야마모토 다쿠미 씨에게는 해와 달의 눈, 뿌리가 있는 나무, 종이에서 책으로
등 원고 및 방송용을 겸한 오리지널 일러스트레이션을 받았고, 더구나 이 책을 위한 수정을
부탁했습니다. 무리한 주문에도 흔쾌히 응해주신 호의에 감사드립니다.
● 이시모토 야스히로 씨, 가토 다카시 씨, 고바야시 쓰네히로 씨, 다부치 사토루 씨에게는
수많은 사진을 제공받았습니다. 이러한 귀중한 자료 없이 이 책의 풍부한 이미지는
결코 있을 수 없었다고 생각합니다. 이시모토 씨와는 『전진언원양계만다라』에서 만다라를
촬영할 때의 추억이, 또 가토 씨와는 1978년 라다크 북인도의 티베트 불교 사원 촬영 때
동행했던 그 흥분이 선명하게 되살아납니다.

◉ 인쇄는 지금도 가끔 함께 일을 하며 서로 속속들이 아는 사이인, 일본사진인쇄의 스태프
분들에게 부탁했습니다. 진행과 제작을 맡아 고생한 사도하라 요지佐土原陽二 씨,
아마카와 쇼지天川正司 씨, 제판製版의 감수를 맡아준 오카다 도시타카岡田敏孝 씨, 또한 멀리
교토에서 온 우에오카 다카시上岡隆 씨. 책 제작에 힘써준 많은 분에게 깊이 감사드립니다.

◉ 더욱이 언제나처럼 밤을 새우는 제 스태프들의 끈기 있는 노력에도 머리를 숙입니다.
원고를 편집할 때부터 디자인 일체를 담당해준 사토 아쓰시 군은 신속한 진행과 솜씨 좋은
디자인으로 이 책을 산뜻하게 마무리해주었습니다. 여러 군데에 나타난 그의 독자적인 연필
일러스트레이션도 운치가 있습니다. 또 수없이 반복된 글자 교정과 데이터 입력을
정확하게 해준 오니시 구미코大西久美子 씨, 표지 디자인의 도상 구성이나 본문 도판 작성에
힘을 쏟아준 사카노 고이치坂野公一 군, 레이아웃과 도판 수정에 힘써준 왕하우가王豪閣 군,
소에다 이즈미코副田和泉子 씨에게 고맙다는 말을 전합니다.
◉ 지면의 말미를 빌려 함께 생활하고 있는 가가야 사치코加賀谷祥子라는 이름을 적습니다.
프로그램의 구성 단계에서부터 원고 구술이나 기술 그리고 이 책이 완성될 때까지
언제나 좋은 상담자가 되어 명석한 조언을 해주었습니다. 다양한 '형태'를 이어주는
염주의 실은 그녀와의 대화 속에서 서서히 꿰어졌습니다.

스기우라 고헤이

1 │ 태양의 눈·달의 눈

★1 ― 갑골문자 …… 갑골문은 중국의 고대 문자. 은殷나라 후기(기원전 1300년경)에 거북의 등
껍질이나 짐승의 뼈(주로 소의 견갑골)에 복점을 새겨넣어 기록했다. 19세기 말에 중국 허난성의
은허에서 다수 발견되어 연구가 시작되었다. 갑골문자가 사용된 것은 기원전 1300년 전후부터
약 300년간이라고 추정된다. 약 3,000개의 문자가 있었고 그 절반 정도가 해독되었다. 산둥성의
룽산문화 유적에서 약 4,000년 전의 회색 토기 조각에 쓰인 선 모양 문자로 보이는 것이 발견되어
관심을 모았다.

★2 ― 명明 …… '明'의 옛 형태에는 ㈎·㈏ 두 가지가 있다. 시라카와 시즈카의
『자통字統』(헤이본샤平凡社)에 따르면 ㈏는 창을 의미한다. 창에서 달빛이 들어와 신을 모시는
장소를 비춘다. 다시 말해 明이란 신처럼 환한 것을 가리킨다고 설명되어 있다.

★3 ― 『바가바드기타』 …… 『바가바드기타』 및 『마하바라타』에 대해서는 12장의 주(★3)를
참조할 것.

★4 ― 두 개의 눈과 하늘에 빛나는 두 구체球體 …… 반고와 크리슈나는 좌우의 눈과 해·달의 관계가
반대로 되어 있다. 중국에서는 후한 시대 무렵부터 '좌북조남座北朝南', 즉 '천자天子는 북쪽을
등지고 앉고 얼굴을 남쪽으로 향한다'고 하였다. 이때 몸의 왼쪽이 태양이 떠오르는 동쪽을 향하게
된다. 한편 인도에서는 흰눈이 빛나는 히말라야 산맥을 성스러운 산으로 여겨 요가 수행자들은
히말라야를 향하거나 히말라야 산중에서 수행했다. 북쪽을 향해 앉을 때 태양은 몸의 오른손 쪽에서
떠오른다. 두 문화권에서 앉는 방법의 차이가 좌우의 눈과 해·달의 관계에 투영된 것은 아닐까
생각한다.

★5 ― 우주만 한 크기의 크리슈나 …… 이 신의 모습에 대해서는 12장 '세계를 삼킨다'의 그림③ 및
본문의 설명을 참조할 것.

★6 ― 숨을 들이마시기·멈추기·내뱉기 …… 숨을 들이마시고 멈추고 내뱉는 것은 호흡 조절의
세 부분을 이룬다. 요가의 명상법과 호흡법에는 다양한 유파의 서로 다른 방법이 있으며,
세 부분과 좌우 기맥의 관계는 일정하지 않다.

★7 ― 부동명왕상과 '십구관'의 관상법 …… 우선 천태종계天台宗系의 학승인 안넨이 '십구관'을
설명하고, 곧이어 진언종眞言宗의 학승인 순뉴가 설명하는 '십구관'의 상세한 내용은
와타나베 쇼코渡辺照宏가 지은 『부동명왕』(아사히센쇼朝日選書)에 들어 있다.

★8 ― 부동명왕의 얼굴 모양과 아시아의 명상 원리 …… 부동명왕의 두 눈은 좌우의 몸으로 깨닫게
되는 해와 달의 힘을 나타내고, 위아래를 향한 두 이는 호흡법과 프라나가 흐르는 방향을 암시한다.
부동명왕의 존안尊顔·존용尊容의 세부에는 이 외에도 다양한 명상 원리가 숨어 있다.

★9 ― 대일여래 …… 밀교의 중심이 되는 존이다. 광명이 흘러넘치며 우주의 진리를 표현한다.
태장계와 금강계라는 두 만다라의 중심에 자리한다. 산스크리트어 이름은 바이로차나이다.
중국 불교에서 한역漢譯되어 비로자나毘盧遮那 혹은 노자나盧遮那라고 표기되며 의역되어 대일여래,
대편조여래大遍照如來라고 명명했다.

★10 ─ **마쓰모토 고시로의 노려봄** …… 7대째인 마쓰모토 고시로의『소나무의 푸르름』에서. 이마오
데쓰야今尾哲也「배우의 노려봄」.『자연과 문화』제11호 특집 '눈의 힘'(財·일본 National Trust)에서.

2 | 쌍을 이루는 형태

★1 ─ **금문** …… 금문은 고대 중국 은나라 때의 청동기로 주조된 명문銘文이다. 갑골문과
거의 같은 시기(은나라 후기, 기원전 1300년경)에 쓰였다.

★2 ─ **凵** …… 신에게 기도할 때 축사祝詞나 서약서를 넣는 그릇. 이 형태를 '축도祝禱의 그릇'이라고
읽는 것이 한자를 고대 제사祭祀 문자라고 하는 시라카와 시즈카 갑골문자학의 특징이다. 그 성과가
『자통字統』『자통字通』에 정리되어 있다.

★3 ─ **工, 𡉠** …… 工은 공구工具의 형태에서 유래한 문자지만 '左'의 工은 다른 의미를
가지며, 무술巫術에 사용되는 주술 도구라고 한다. 이 工을 똑바로 교차시키면 𡉠라는 형태가 되어
'巫' 자가 된다. 巫란 제례 때 신을 부르는 일을 하는 무당이나 박수를 가리킨다. 시라카와의 설에 따름.

★4 ─ **신의 소재를 찾다** …… 좌우의 손으로 공중을 더듬으며 신의 소재를 찾는다. 그 움직임이
무술의 춤이 되고 나아가 '舞' 자가 되었다고 한다. 시라카와의 설에 따름.

★5 ─ **봉래** …… '봉래산'에서 유래하는 장식물. 봉래산은 중국 신화에서 말하는 삼신산
가운데 하나이다.『사기史記』「봉선서封禪書」에 "수많은 신선이 살고 불사의 묘약이 있으며
거기에 사는 새와 짐승은 모두 흰색이고 궁전은 전체가 황금색이나 은백색이다. 멀리서 보면
구름 같지만 배를 타고 가까이 다가가면 물속에 있는 것처럼 보인다. 바람이 막고 있어서 상륙할
수가 없다."고 쓰여 있다. 상상의 동물인 큰 바다거북(바다에 살며 등에는 봉래산의 신선을 업고
있다고 한다)이 산을 떠받치고 소나무를 먹는 학이 하늘에서 춤춘다고 한다.

★6 ─ **태극도** …… '태극'은 태초의 하나인 혼돈을 나타내고 만물의 근원이 되는 근본적인
기氣를 가리킨다. 기란 천지만물의 활력의 근원이다. 이 기가 연락하고 생멸하는 운동
(이를 도道라고 한다)으로 "양의兩儀(천지, 음양)가 생기고 양의는 사상四象을 낳고 사상은
팔괘八卦를 낳는다."고 한다. 또는 "음양 이원二元에서 오행, 남녀, 나아가 만물이 생겨난다."는
설도 있다. 북송北宋 시대에 유동하는 음양의 기를 그림으로 그린 것이 태극도가 되었다.

★7 ─ **양과 음** …… 일본 스모에서 '씨름판 의식' 축사에 "맑고 환한 것은 양이자 위에 있으며,
이를 승勝이라 명명하고" "무겁고 탁한 것은 음이자 아래에 있으며, 이를 부負라 명명한다."라는
부분이 있다.

★8 ─ **체내에 있는 두 개의 소용돌이** …… 구시 미치오의『동양 진단Oriental Diagnosis』에 따르면
소화 및 호흡기 계통의 소용돌이(내배엽계)는 양이고 신경계통의 소용돌이(외배엽계)는 음이다.
그 외에 두 소용돌이의 상호작용으로 생기는 순환·배설계(중배엽계)의 작은 소용돌이가
있다고 한다.

★9 ─ **남성적 요소, 여성적 요소** …… '아니마Anima'와 '아니무스Animus'라고 한다. 모두 심리학자
카를 구스타프 융의 용어이다. '아니마'는 남성의 마음속에 있는 '무의식적인 여성적 경향'을 가리키고
'아니무스(아니마의 남성형)'는 여성의 마음속에 있는 '무의식적인 남성적 경향'을 말한다.
자기의 마음 깊숙한 곳에 있는 아니마(아니무스)의 작용을 의식화함으로써 더욱 좋은 자기를
실현할 수 있다고 설명한다. 아니마, 아니무스 모두 라틴어로 '영혼'을 의미한다.

3 | 둘이면서 하나인 것

★1 — **양계만다라** …… 밀교의 교의를 대일여래를 중심으로 여러 부처의 집합으로 그려냈다. 태장계 만다라와 금강계 만다라, 이렇게 두 부분으로 구성되어 있으며 반드시 한 쌍으로 늘어서 있다. 당나라 때의 중국 불교에서 완성되었고 진언밀교의 개조인 구카이(고보대사)가 일본으로 전했다. 만다라는 산스크리트어 만타라(원, 모임 혹은 본질을 소유하는 것을 의미한다)의 음역이다.

★2 — **오대五大** …… 불교에서 말하는 오대 주요 원소이다. 현교顯教(밀교인 진언종의 입장에서 밀교 이외의 종파를 가리킴)에서 말하는 사대四大에 밀교의 '공空'을 더해 오대가 되었다. 인도나 티베트 밀교의 '시륜교時輪教(카라차크라)'나 구카이의 경우에는 그 위에 정신적 요소인 '식識'을 더해 '육대六大'로 한다.

★3 — **종자種字** …… 부처, 보살 등의 각 존尊을 주문呪文이나 산스크리트어 이름에서 따와 한 글자로 표현하는 밀교의 독자적인 상징법.

★4 — **아는 '대지', 방은 '허공'** …… 사와 류켄佐和隆研의 『밀교사전密教辭典』에는 "아는 태장의 대일여래이법신大日如來理法身으로 지륜地輪의 종자이고 방은 금강계 대일여래의 지법신智法身으로 수륜水輪의 종자"라고 되어 있다. 이 장에서는 방의 위쪽에 붙은 공점空點의 의미에 역점을 두고 파악해 '허공'이라고 해석했다.

★5 — **두 만다라의 상징성** …… 태장계는 태양과 여성 그리고 지혜와 결부되고 금강계는 달과 남성 그리고 실행력과 결부된다. 1장에서 언급한 세계의 해와 달, 남자와 여자의 조합과는 역전되어 있다.

★6 — **천원지방** …… 중국에서 가장 오래된 우주관의 하나. 하늘은 원형이고 땅은 사각형으로 펼쳐져 있다는 것이다. 전한 시대의 '개천설蓋天說'에서 유래한다. '천원지방'의 '형태'는 구리 거울, 옛 동전을 비롯해 다양한 조형으로 응용되었다.

★7 — **인상** …… 인계印契라고도 한다. 부처, 보살의 깨달음의 경지, 서원誓願, 공덕 등을 양손의 열 손가락이 만들어내는 '형태'로 상징화한 것. 수천 개에 이르는 인상이 창안되었다.

★8 — **두 개의 세계가 하나로 융합하는 것** …… 산스크리트어의 '아도바야'나 '유가낫타'에 해당한다. 아도바야는 '불이不二(현상적으로 대립하는 두 개가 근본적으로는 일체인 것)'로 번역되며 '모든 이원성의 통일'을 의미하고 '유가낫타'는 '융합의 원리'라고 번역되며 '불이'를 의미한다.

4 | 하늘의 소용돌이·땅의 소용돌이·당초의 소용돌이

★1 — **보자기** …… 목욕탕이 발달한 에도 시대에 벗은 옷을 싸는 수건으로 일반에 보급되었다. 화재가 많았던 에도에서는 가재도구를 많이 쌀 수 있는 큰 보자기가 도움이 되었다. 당초 문양은 에도 시대에 도래한 사라사(새, 짐승, 꽃, 나무 또는 기하학적 무늬를 날염한 피륙)가 유행한 이후 경사스러운 壽 자 무늬로 애호되었다.

★2 — **팔메트** …… 팔메트는 부채 모양으로 펼쳐지는 대추야자 잎을 도안화한 것이다. 손바닥을 펼친 형태와 닮았다는 점에서 유래되었다. 당초문의 기원에는 세 가지 설이 있다. 고대 이집트의 로터스(연꽃, 수련) 문양과 아시리아의 팔메트(대추야자) 문양, 그리고 그리스의 아칸토스(하나우드) 문양이 그것이다. 이들 식물의 소용돌이 무늬가 기원전 6세기 그리스에서 통합되었고, 꽃이나 잎을 끌어들여 반전反轉하는 문양, 즉 팔메트 당초문이 만들어졌다고 한다. 야마모토 다다나오山本忠尙 「당초문唐草紋」 『일본의 미술』 358호(지분도至文堂).

★3 ─ **조몬 시대 토기의 소용돌이 무늬** …… 조몬 토기의 소용돌이 무늬는 조몬 전기부터 중기에
걸쳐 나타난다. 소용돌이 무늬의 기원은 뱀을 신성시한 것과 관련되어 있다고 한다. 조몬 시대의
제사祭祀 유적의 돌을 배열하는 것을 보면 원환圓環을 이루어 소용돌이를 느끼게 하는 점이 있다.
소용돌이치는 형태에 대한 깊은 공감이 고대인의 마음속에 끓어올랐기 때문이라고 생각한다.

★4 ─ **파문** …… 巴 자를 본떠 문장紋章으로 만든 것. 巴는 활에 붙이는 가죽으로 만든 도구인
'팔찌(활을 쏠 때 왼쪽 팔꿈치에 대는 가죽으로 만든 것.)'에서 유래한다는 설, 물의 흐름을 본떴다는
설, 뱀이 똬리를 트는 모양, 번개나 곡옥을 본떴다는 설 등이 있으나 명확하지는 않다. 머리부터 시계
방향으로 꼬리를 회전하는 것이 우파右巴이고 그 역이 좌파左巴이다.

★5 ─ **인동문** …… 인동덩굴이라는 덩굴풀을 가리킨다. 겨울에도 시들지 않기 때문에 이러한
이름이 붙었다. 아스카 시대의 당초문은 이 인동덩굴과 비슷하다. 하지만 원래는
팔메토 당초문에 포함되어야 한다는 설도 있다. 야마모토 다다나오 「당초문」 『일본의 미술』
358호(지분도至文堂)에 따름.

★6 ─ **마카라** …… 산스크리트어로 '악어'라는 뜻이다. 아시아의 미술에 나타나는 마카라는 신화 속의
신령스러운 동물로 코끼리, 하마, 악어를 기반으로 다양한 동물을 그러모아 만들어진 매혹적인 복합
동물이다. 거대한 소용돌이가 몸통이며, 그 소용돌이를 하늘로 토해내는 마카라의 모습은 태장계
만다라 속에서도 나타난다.

★7 ─ **칼파브리크샤의 소용돌이** …… 칼파브리크샤. 칼파는 여의如意, 즉 '뜻대로 된다'는 의미다.
브리크샤는 '수목'을 의미한다. 불교에서 칼파브리크샤는 '여의수如意樹'로 번역되는 신화적
수목이다. 수미산 정상에 사는 제석천帝釋天의 낙원 뜰에 무성한 성스러운 나무라고 한다. 사람들의
소원을 들어주고 아낌없이 베풀어주는 생산력과 풍요력이 넘치는 수목으로 생명력을 상징한다.
신들과 마신魔神이 힘을 모아 세계를 재생시키는 '유해교반乳海攪拌'의 시기에 바닷속에서
출현했다고 한다. T.C. 마주푸리아의 『네팔·인도의 성스러운 식물』(야자카쇼텐八坂書店)에 따름.

★8 ─ **사자의 등을 덮고 있는 당초 문양의 보자기** …… 사자춤에 사용되는 옷감에는 당사자 문양을
곁들인 것도 많이 보인다. 당사자 문양 역시 방사선형의 완만한 소용돌이 문양이다. 당초 문양과
마찬가지로 소용돌이치는 의지가 흘러넘친다.

5 | 몸의 움직임이 선을 낳는다

★1 ─ **이노우에 유이치** …… 독자적인 풍치를 가진 현대 일본의 서예가(1919-1985). '한 마리의 이리'를
자칭하고 바보처럼 살며 반골로 일관했다. 하지만 그의 글씨는 쓴다는 행위의 원점을 예리하게
파고들어 지적한다.

★2 ─ **데즈먼드 모리스** …… 영국의 동물학자(1928-). 어류나 포유류에 대한 연구에서 출발해
인간의 동물학적 연구로 이동했다. 『털 없는 원숭이』 『피플 워칭』 등의 저작에서 동물행동학으로
파악한 인간상은 충격적이며, 1967년 이후 일약 화제가 되었다.

★3 ─ **태양 인간** …… 유아의 그림 그리기 발달 과정에서 초기에 나타나는 인간상은 몸통이 없고
얼굴에 직접 손발을 붙인 '태양 인간'이 되는 경우가 많다. 얼굴과 손발은 모두 인체에서 움직임이
활발한 부위이다. 유아의 눈으로 볼 때 인체 가운데서 잘 움직이는 부위가 접합되어 표현된 것이
아닐까 한다.

★4 ─ **아이카메라** …… 시선의 움직임을 파악하는 장치. 각막에 빛을 투사해 그 반사광을 측정하는
것으로 안구의 미세한 운동을 포착한다.

★5 — **에른스트 마흐** …… 오스트리아의 물리학자이자 철학자이며 생리학자(1838-1916). 여러 분야에서 뛰어난 업적을 남겼다. 초음속에 대한 연구로 속도의 단위인 '마하'에 자신의 이름을 남겼다. 1886년에 나온 『감각의 분석』이 알려져 있다.

★6 — **측방 억제** …… '측억제側抑制'라고도 번역된다. 1950년대에 투구게의 눈을 이용한 하트 라인과 라트리프의 실험으로 발견되어 화제가 되었다.

6 │ 한자의 뿌리가 대지로 내뻗다

★1 — **상형성** …… 한자는 현대에도 사용되는 유일한 고대 문자이다. 일반적으로 '표의문자(한 문자로 어떤 관념을 나타낸다)'라고 하는데, '표어문자表語文字(한 단어가 한 문자라는 원칙이 있는 문자)'라는 설도 있다. '상형성'은 지시指示·회의會意·형성形聲 등과 함께 '육서六書'라고 불리는 한자 조자법의 기본을 이루는 성질이다. 이집트의 상형문자와 마찬가지로 사물의 형태를 본뜨는 조자법을 가리킨다. 일본 초등학생이 배우는 학습 한자 가운데 6분의 1이 상형문자와 지시문자이다.

★2 — **『설문』** …… 『설문해자說文解字』를 줄여서 『설문』이라고 한다. 후한後漢의 허신許慎이 쓴 최초의 한자 사전이다. 상형·지시·회의·형성·전주轉注·가차假借의 '육서'에 따라 한자의 원의原義를 서술한다.

★3 — **천원지방설** …… 3장 ★6 참조.

★4 — **사각의 장場 위에 쓰여** …… 도시의 구획법과 마찬가지로 한 점 한 획이 조형된 사각의 장, 사각형의 확장, 바둑판 모양, 도시의 구획. 한자가 곁가지를 뻗친 이러한 장은 역사적으로 한자 성립보다 훨씬 늦게 출현한다. 하지만 나는 사각의 장을 좋아하는 경향이 고대 중국 사람들의 마음 깊숙한 곳에 있었고, 그 출현 방법은 기술이나 문화의 발달과 결부되었다고 생각한다. 시간의 흐름 위에 사상事象을 늘어놓고 추정하는 것만으로는 보이지 않는 것이 있다.

★5 — **인장** …… 진秦·한漢 시대에 인제印制가 정비되고, 관인官印은 신분에 따라 금, 은, 동, 옥으로 된 재료에 새겨졌다. 여러 속국의 왕에게는 금인金印을 주었다. 일본에서도 후쿠오카현福岡県에서 '한위노국왕漢委奴國王'이라고 새겨진 금인이 발견되었다.

7 │ 상서로움을 상징하는 문자

★1 — **조선 시대의 민화** …… 조선 시대 민중화民衆畵의 총칭. 꽃이나 동물을 배합한 자연과 융합된 아름다운 이미지의 기법으로 그려진 문자 그림도 있다. 사람들에게 생생한 생활 감정을 불러일으키는 조선 시대 민화 특유의 자유분방한 표현이 아름답다.

★2 — **파오** …… 중국의 의장衣裝으로 긴 옷의 통칭이다. 고대에는 실선을 넣었다. 한나라 시대 이전에는 서민의 옷이었지만 그 이후에는 궁정에서도 착용하는 정식 옷이 되었다.

★3 — **곤의** …… 곤복袞服이라고도 하며 고대부터 천자나 고관이 입는 예복이었다. 몸을 비튼 용의 자수가 많이 배합되었다. 다섯 개의 손톱을 가진 용은 황제의 예복에만 등장한다. 곤의 제도는 일본에도 건너와 나라 시대 말기부터 고메이孝明 천황 시대(1847-1866)까지 천황의 예복으로 사용되었다.

★4 — **봉래산** …… 2장 ★5 참조.

★5 — **보주** …… 위쪽이 뾰족하고 불이 타오르는 모양을 본뜬 옥이다. 불교에서는 '여의보주如意寶珠'라고 하며 뜻 그대로 진기한 보물이지만, 의衣·식食·물物을 낳고 모든 고통을

제거하는 보물 진주를 가리킨다. 또는 우주의 모든 현상을 여의보주라고도 한다.

8 | 책의 얼굴·책의 몸

★1 ─ **얼굴이 내장의 기능을 반영한다** ······ 귀, 눈, 입, 코, 혀의 오관五官은 오장과 깊은 관계를 맺고
있다. 중국의 전통 의학에서는 "간은 눈과 뚫려 있고, 심장은 혀로, 비장은 입으로, 폐는 코로, 신장은
귀로 뚫려 있다."고 한다. 오관 주변의 증상, 안색이나 피부의 윤기 등을 보는 것만으로 심신의 기능,
심신의 상관관계를 상세하게 진단한다.

★2 ─ **계간 《긴카》** ······ 1970년에 창간. 스기우라 고헤이가 제1호부터 계속해서 표지
디자인을 담당했다. 계계간, 해마다 표지 디자인의 스타일을 완전히 바꾸는 것이 특징이다.
분카슛판교쿠文化出版局 간행.

★3 ─ **고단샤겐다이신쇼** ······ 이와나미신쇼, 쥬코신쇼와 함께하는 고단샤의 신서 시리즈.
스기우라 고헤이가 1970년 이후의 모든 표지 디자인을 담당했고, 현재(1997년) 1,300권을
넘어서고 있다. 조금씩 작풍을 바꾸면서도 여전히 초기의 이념을 관철하고 있다.

★4 ─ **루이-페르디낭 셀린 전집** ······ 자유분방하고 사회적이며 혁신적인 작풍으로 알려진 프랑스의
작가 셀린의 작품집. 검정을 기조로 한 디자인으로 유명한데, 특히 책등에 대한 사고방식이 독특하다.
전 15권. 1977년에 처음으로 배본되었으며 지금도 여전히 번역되고 있다. 국서간행회國書刊行会,
디자인은 스기우라 고헤이.

★5 ─ **피카소 전집** ······ 청색 시대, 장미색 시대, 큐비즘 시대 등 혁신적인 화가 피카소(1881-1973)를
작풍의 추이, 조형적인 특징에 따라 분류하여 편집했다. 전 8권. 고단샤講談社. 1981-1982년.

★6 ─ **『기호 숲의 전설가』** ······ 요시모토 다카아키의 시집. 일곱 개의 장시長詩 한 편 한 편에 중세
두루마리 그림의 풍경이 배어나오며 서서히 지면을 둘러싼다. 가도카와쇼텐角川書店, 1986년.

★7 ─ **『부친고마의 여자』** ······ 사이토 신이치의 작품. '오이란이었던 할머니 그리고 어머니의
반생半生'이라는 부제가 붙은 소설이다. 저자는 계속해서 에치고越後의 고제(샤미센을 타거나 노래를
부르며 비력질을 하던 여자 소경)를 그려온 화가로 유명하다. 이 책도 저자 자신의 고풍스럽고
섬세한 그림으로 장식되어 있다. 가도카와쇼텐. 1985년.

★8 ─ **『한국 가면극의 세계』** ······ 김양기의 저서. 백과 흑을 모티프로 한 선명한 디자인. 한국 가면의
상징성을 단적으로 떠오르게 했다. 신진부쓰오라이샤新人物往来社. 1987년.

★9 ─ **『절필행』** ······ 현대의 서예가 이노우에 유이치의 작품집. 그의 죽음 직후에 간행된 가장 후기
작품집으로 상하 두 권이 하나의 책갑에 담겨 있다. 669부 한정판. UNAC TOKYO. 1987년.

★10 ─ **『전진언원양계만다라』** ······ 1976년 사진가 이시모토 야스히로가 기획하고 촬영해 출판된
호화본. 2년 가까운 편집 작업을 거쳐 간행되었다. 두 개의 책갑에 들어 있고 무게는 35킬로그램이다.
해설=야마모토 지코山本智教, 마나베 순쇼眞鍋俊照. 헤이본샤.

★11 ─ **아ア·훔フ-ン** ······ 이 두 음은 중국에서 '阿' '吽'로 번역되었다. '阿'는 입을 벌리고
발성하는 최초의 음성이다. 자음의 맨 처음에 있다. '吽'은 입을 다물고 발성하는 음성이다.
자음의 마지막에 자리한다. 이 두 음은 모든 존재의 시작과 끝을 상징한다. 구카이는
"이 두 글자에 금태양부金胎兩部, 이지이법신理智二法身의 덕을 담는다."고 말했다. 이러한 의미에서
헤이본샤가 간행한 『전진언원양계만다라』의 두 책갑에 '아' '훔'의 두 산스크리트어가 인쇄된 것이다.
또한 '아'의 책갑에 담긴 두 권의 경본에는 태장계 대일여래를 상징하는 금문자의 '아'와
금강계 대일여래를 상징하는 은문자의 '방', 이렇게 두 산스크리트어가 인쇄되어 있다.

★1 — 〈행기도〉 ······ 에도 시대 초기 이전에 일본에서 만들어진 일본전도日本全圖의 하나.
오기칠도五畿七道의 여러 나라를 매끈한 곡선으로 두르고 접합시켜 일본 전도를 만들었다.
야마시로山城를 기점으로 여러 지방으로 향하는 경로를 기록하였다. 가장 오래된 행기도는 9세기
초에 그려진 〈여지도輿地圖〉(에도 시대의 모조본이 현존)라고 한다.

★2 — 인도의 순례도 ······ 인도 대륙에 산재하는 여러 성지를 오른쪽으로 돈다. 강의 원류나 합류점이
중시되었다. 이 순례로는 서사시『마하바라타』에도 쓰여 있다. 인도의 순례로가 원 운동임에 비해
그리스도교나 이슬람교의 순례로는 한 성지를 향한 직선 운동이 특징이다.

★3 — 오른쪽으로 도는 것은 성스러운 회전 방법, 왼쪽으로 도는 것은 악마적인 회전 방법 ······ 인도를
비롯한 아시아 각지에서는 일반적으로 이 원칙에 따르지만 반대의 경우도 있다. 예컨대 일본 신토의
가구라에서 도는 것이나 이세진구伊勢神宮의 미타마쓰리御田祭에서 도는 것 등이 여기에 해당한다.
신토계의 행사에는 왼쪽으로 도는 경우가 많다. 이것에 관해서는 2장에서도 다루었다.

★4 — 〈십우도〉 ······ 중국 송나라 때 성립된 선문헌禪文獻 중 하나이다. 본래의 자기를 나타내는
소와 이를 사육하고 길들이는 목동에 비유해 수행과 깨달음의 과정을 그림으로 나타냈다. 소와
사람의 모습이 함께 사라지고 하나의 원 모양으로 회귀하는 전체 여덟 편의 그림으로 끝나는
보명선사普明禪師의 작품과 여기에서 소개한 전체가 열 개의 그림으로 된 곽암선사廓庵禪師의 작품,
이렇게 두 계보가 있다.

★5 — 티베트의 무도보 ······ 춤은 가면을 쓴 승려들이 춘다. 가면의 부처가 된 승려들은 화려한 의상을
걸치고 부처들의 활동을 나타내는 다양한 법구를 가지고 제사 공간의 중심에서 선회하며 춤을 춘다.
부처의 힘이 내려와 그곳을 정화해 병마가 사라지고 상서로움이 찾아들기를 기원한다.
그때 승려들의 발자취는 땅 위에 커다란 원 모양의 만다라를 그려낸다.

★6 — 라인강의 지도 ······ Der Rhein, Neues Taschen-Panorama, Verl. D. Kapp, Mainz에 따름. 19세기
말. 라인강의 지도는 20세기에 이르기까지 계속해서 다양한 판본, 다양한
디자인으로 간행되고 있다.

★7 — 〈황하도〉 ······ 청나라 초기, 강희康熙 연간(17세기 말)에 그려진 현란한 지도. 황하 하류의
약 1,300킬로미터를 약 10만 분의 1 크기의 부감도로 그렸다. 아름다운 청록의 산맥 사이사이에
세밀화풍으로 성곽 도시, 명승지, 고적, 촌락이 그려져 있으며 문화를 키워온 대하大河의 굽이침이
훌륭하게 포착되어 있다. 세로 80센티미터, 길이 12.6미터. 타이베이. 중앙도서관 소장.

★8 — 〈도네가와스지〉 ······ 의사인 아카마쓰 소탄赤松宗旦의 서삭. 도네가와 유역의 지지地誌,
그림 지도를 많이 수록해 주민의 생활이나 명승지를 소개하고, 전설이나 풍습, 신사와 절의
마쓰리(축제) 등을 기록하고 있다. 1855년의 자서自序가 붙어 있다.

★9 — 사람의 일생을 나타내는 지도 ······ 이와타 게이지는 1922년에 태어난 문화인류학자이다.
문화, 인간, 종교 등 폭넓은 장르에 걸친 독특한 논고로 알려져 있다. 이 지도는 1988년에
『자기로부터의 자유自分からの自由』(고단샤겐다이신쇼)에 수록되었다.

★10 — 학생의 작품 ······ 고베예술공과대학 시각정보디자인학과 3학년 학생들의 작품이다. 간단한
과제였기 때문에 표현이 충분하지 않은 면도 있지만, 다양한 사고법의 특징을 보기 위해 소개했다.
인생 지도의 패턴을 분류하면 인생의 흐름이 ①직선적인 것 ②곡선, 동심원, 나선형인 것
③네트워크적인 것 ④시간의 흐름에 장소나 공간을 덧붙인 것 ⑤기분의 흐름, 관심의 변화 등을

덧붙인 것 ⑥추상화해 무언가 다른 것에 비유한 것이나 모델화한 것 등으로 나눌 수 있다.

10 유연한 시공

★1 — **지도의 정의** …… 호리 준이치堀淳一의 『지도=놀이로부터의 발상』(고단샤 겐다이신쇼)에
따름. 원문에는 "(중략) 지도란 지표에 있는 여러 가지 물체 및 현상의 분포를 각각의 목적에 따른
가치관·철학에 따라 취사선택하고 적절한 변형을 가함으로써 목적에 가장 부합하도록
디자인한 다음 주로 이차원의 평면 위에 표현한 것이다."라고 되어 있다.

★2 — **마우리츠 코르넬리스 에스허르** …… 네덜란드 태생의 판화가(1898-1972). 이차원과 삼차원의
교착交錯, 특이한 좌표축을 이용해 공간을 변형한 위상기하학과 결부된 불가능 공간을 그려내는
등 이색적인 평면 분할법이나 새로운 공간 좌표를 구사하는 기하학적 세계를 창안하고, 착시를
모티브로 한 색다른 작품을 다수 만들어내 사람들에게 충격을 던져주었다.

★3 — **로그 좌표에 의한 어안 지도** …… 스웨덴의 지리학자 토르스텐 헤게르스트란트의 그림.
〈인구이주지도Migration Map〉라고 명명한다. 1957년 작.

★4 — **견지도** …… 1968년부터 1971년에 걸쳐 스기우라가 시도했지만 아직도 미완성인 상태이다.
가장 나중의 안은 '개가 돌아다닐 때 나타나는 행동의 변화점에서 얻게 되는 다양한 정보를
시계열적으로 늘어놓는' 것이다. 즉 시시각각으로 얻은 개의 감각에 관한 정보를 '한 줄기의
길 지도'로 표현하는 것이 최상이라는 결론을 얻었다.

★5 — **요리 지도** …… NHK 텔레비전 프로그램 〈지도대연구地圖大研究〉(1981년)에서
최초로 발표되었다. 그후 다마무라 도요오玉村豊男의 협력을 얻어 정밀한 지도를 만들었다.
《주간아사히백과週刊朝日百科》「세계의 음식」136호(1983년)에 발표되었다.

★6 — **시간축 지구본** …… 그림을 그리는 데 기초가 된 교통 발달도 지도는 G. 켈러의 것이다.
데이코쿠인帝國書院에서 나온 『신상고등사회과지도新詳高等社會科地圖』를 참고로 했다.

11 손안의 우주

★1 — **바스반두** …… 5세기 경 파키스탄에서 태어난 불교 철학자. 유식파唯識派 삼대논사三大論師로
알려져 있다. 80세에 사망했다.

★2 — **『구사론』** …… 정식으로는 『아비달마구사론阿毘達磨俱舍論』이라고 한다. 바스반두의 저서이다.
여덟 부분으로 구성되어 있다. 나라 시대 이후 불교 교리의 기초 이론서로 존중되었다.
수미산 우주관은 주로 그 안의 세간품世間品에 기록되어 있다.

★3 — **네 대륙의 배열** …… 북쪽은 사각형, 서쪽은 원형, 남쪽은 삼각형, 동쪽은 반달형이라고
설명하고 있는 것은 『구사론』으로 후기 밀교의 『시륜時輪(칼라차크라) 탄트라』에 따르면 북쪽이
원형으로 서쪽이 사각형 대륙으로 변화한다. 네 대륙의 형태는 경전, 유파 등에 따라 달라진다.
다나카 기미아키田中公明의 『초밀교시론 탄트라超密敎時輪タントラ』(도호슈판)에 따름.

★4 — **오대五大** …… 3장의 ★2 참조.

★5 — **〈세계대상도〉** …… 에도 말기의 학승인 손토가 불교 우주관의 올바름을 증명하기 위해 작성한
수미산 지도와 세계 지도. 구사론俱舍論의 세간품에 근거하여 네덜란드의 지리서를 참고로 썼다.
서구의 근대 지리학이 '지구설·지동설'을 주창했다면, 불교의 수미산 세계관은 '지평설·천동설'을
주장한다. 분세이文政 4년(1821년).

★6 — **손토** …… 에도막부 말기에 불교 천문학을 연구한 학승이다. '범력梵曆의 시조'로 숭앙된

엔쓰우円通(1754-1834)에 경도되어, 나중에 수미산 세계를 그림으로 만든 대작 〈세계대상도〉를
그렸다. 1833년에 사망.

★7 — **깨달음으로 가는 일곱 가지 실천법** …… 수미산을 둘러싸고 있는 일곱 겹의 산이나 수미산
산기슭의 네 단으로 된 기단에 나타난 '4' '7' 혹은 '8(수미산+일곱 겹의 산맥)' 등의 숫자는
불교의 진리나 마음의 수행, 명상술의 과정과 결부된 것으로 생각된다. 예컨대 '4'는 '사체四諦'를
의미한다. 즉 부처의 최초 설법에서 말하는 불교의 근본 교의를 이루는 '네 개의 진리'를 가리킨다.
'7'은 '칠각지七覺支'이며 깨달음을 얻기 위한 일곱 종류의 수행 단계를 가리킨다. 또 '8'은
'팔정도八正道'이며 고통을 없애기 위한 여덟 가지의 바른 실천 과정을 나타낸다. 팔정도나
칠각지를 수양하고 고통을 극복해 열반에 이르면, 사체의 진리에 도달한다. 그 결과 광명이 넘치는
대연화가 개화한다. 수미산 세계의 다른 형태로도 보이는 세부 구조에는 이러한 의미가 담겨
있는 것이 아닐까.

★8 — **차크라삼바라** …… '승락勝樂'이라고 번역되는 티베트 밀교의 최종 발전 단계의 부처이다.
부처의 자비를 나타내는 부처라고 한다. 네 개의 얼굴과 열두 개의 팔을 지녔으며, 여비女妃를
안고 다키니라 불리는 영지靈地의 여신을 거느린다. 그 모습은 컬러 그림 ⑦⑧의 입체화된 만다라
법구에서도 볼 수 있다.

12 | 세계를 삼킨다

★1 — **조지 가모프** …… 러시아 태생의 물리학자(1904-1968). 1934년에 미국에 망명, 워싱턴대학교
교수가 되었다. 핵반응에 의한 별의 탄생과 진화, 원소의 기원 등의 분야에서 선구적인 업적을
쌓았다. 상대성이론을 일반 사람들이 알기 쉽도록 해설한 『신기한 나라의 톰킨즈』 시리즈로
알려졌고, 물리·천문·지학·생명과학 분야에서 수많은 과학 계몽서를 저술했다.

★2 — **위상기하학** …… 기하학에서 불변의 성질, 즉 위상적 성질을 연구하는 분야이다. 예컨대 하나의
구멍이 있는 것은 모두 같은 형태로 간주해 5엔짜리 동전, 인간(입에서 항문으로 이어진 소화관),
도너츠, 자동차의 타이어 등을 같은 부류로 보는 것이다. 자유자재로 늘이거나 줄이거나 뒤집을
수 있다. 이러한 착상에서 가모프의 '인체를 뒤집어 그린 그림'이 나온 것이다. 앙리 푸앵카레Henri
Poincaré를 실질적인 창안자로 보고 있다. 1858년에 발견된 '뫼비우스의 띠'를 계기로 위상기하학이
사람들의 입에 오르내리게 되었다.

★3 — **『마하바라타(바가바드기타)』** …… 『마하바라타』는 4-5세기경 음유시인들이 구전으로 전한
고대 인도의 대장편 서사시이다(전체가 열여덟 권으로 이루어졌다). 그중 가장 유명한 작품이
제6권에 포함되어 있는 『바가바드기타』이나. 『마하바라타』 중에서도 비교적 빠른 1세기경에
만들어진 것으로 힌두교의 성서라고도 한다.

★4 — **자이나교** …… 불교의 개조인 고타마 싯다르타와 동시대의 마하바라를 조사祖師로 삼는
인도의 종교. 불살생(아힘사)의 준수 등 철저한 고행과 금욕주의로 알려져 있다. 인도에 깊이
뿌리내려 인도 문화에 깊은 영향을 끼치고 있다.

★5 — **카라차크라** …… 카라는 '때'를 의미하고 차크라는 '원형'을 의미한다. 우주의 통일 원리로서
시간의 순환에 주목해 천문역학을 핵으로 삼아 밀교의 전체 체계의 통합을 시도한 인도 밀교
최후기의 '시간의 순환 탄트라'의 주된 부처이다. 카라차크라존은 신체가 검은 색이다. 네 가지
색으로 채색된 네 개의 얼굴이 있고, 열두 개의 눈, 스물네 개의 팔을 가졌다. 황금색 여비를 껴안은
손가락 끝의 다섯 가지 색으로 구별해 칠해져 '오대'를 상징하고 있다. 생生·주住·멸滅을 반복하며

시간의 순환 한복판에 있는 여러 현상 모두가 이 부처의 신체에 응집해 있다.

★6 ─ 『화엄경』······ 대승불교의 경전 중 하나이다. 수많은 경전이 종합되어 3세기경에
중앙아시아에서 성립되었다고 추정된다. 비로자나불(지덕의 빛으로 온 세상을 두루 비춘다는
부처)을 교주로 삼고 있으며, 거기에 그려진 연화장세계蓮華藏世界는 대승불교의 우주관을 대표하는
것이라고 한다. 이 경전에 근거해 중국에서 성립된 '화엄종'은 일본에서도 남도육종南都六宗의
하나가 된다. 보살의 수행 단계를 논한 '십지품十地品'과 선재동자善財童子의 편력을 설명한
'입법계품入法界品'이 유명하다.

★7 ─ 『범망경』······ 『범망경로자나불설보살심지계품제십梵網經盧遮那佛說菩薩心地戒品第十』의
약칭. 대승계大乘戒의 근본 경전으로서 옛부터 존중되어왔다. 구마라집鳩摩羅什이 번역했다고
하는데, 5세기경 중국에서 정리된 거짓 경전이라는 의혹이 짙다. 중국, 일본의 불교에서는
중요시 되고 있고 또 많은 주석서가 만들어지기도 했다.

★8 ─ 노자나불 ······ 노자나불은 『범망경』의 표기이고 비로자나불은 『화엄경』의 표기이다. 둘 다
대일여래를 가리킨다. 산스크리트어 이름인 바이로차나의 한역漢譯이다. 대일여래에 대해서는 1장의
★9를 참조할 것.

★9 ─ 불족석 신앙 ······ 부처의 발 모양을 새긴 돌, 혹은 그 발 모양을 그린 것을 '불족석'이라고 한다.
부처가 여러 나라를 돌아다니며 설법한 족적을 더듬어 본다는 의미를 지니고 있으며 부처의 존재를
상징하는 것으로 예배의 대상이 되었다. 스리랑카, 미얀마, 타이 등의 남방상좌부 불교권에서는
거대한 불족석이 여러 개 현존하고 있으며 그 신앙도 번성하고 있다. 불족석 신앙은 일본으로도

건너왔으며, 천폭륜千輻輪이나 길상문吉祥文이 새겨진 부처의 족적이 숭배되고 있다.

★10 ─ 밀교의 명상법 ······ 밀교에서는 만다라를 관상하는 전 단계로 수미산 세계를 관상하고
그 산 위에 만다라를 출현시키는 장소를 마련한다. 이 관상법은 '기계관器界觀'이라고도 불린다.
이어서 산 위에 보탑(누각)을 관상하는 '누각관樓閣觀'이 있고 그 안에 부처들이 모인 모습을 관상하는
'만다라관'이 이어진다. 이 셋을 합쳐서 '도량관道場觀'이라 부른다.

★11 ─ 임맥과 독맥, 기의 유동 ······ 도교의 신체관에서는 몸의 한가운데 선을 따라 '기'가 흐르는
두 개의 경맥이 있는데 이를 임맥과 독맥이라고 한다. 등 쪽을 따라 흐르는 독맥은 양의 작용을
하며, 배 쪽을 달리는 임맥은 음의 작용을 한다. 이 두 개의 맥은 혀에서 결합한다. 혀를 윗니의
안쪽으로 들어올려 닿으면 두 개의 맥이 연결된 닫힌 고리가 형성된다. 그런데 이 내경도內經圖가
나타내는 기의 흐름은 평소 아무렇지도 않게 흐르는 기의 흐름과는 반대라고 한다. 통상적인 기의
흐름은 양인 독맥에 실려 위에서 아래로 내려가고, 음인 임맥에 실려 아래에서 위로 올라간다.
이 흐름을 역전시켜 일상적 의식의 수런거림을 조용하게 하고 무의식 상태 가까이 가서 의식의
재통합을 지향한다. 인간이 탄생할 때, 즉 태아의 기 흐름은 이렇게 역류 상태에 있다고 한다.
태아의 생명력으로 돌아가며 깨달음으로 향하고 불로장생을 얻으려고 하는 것이다. 이
수행법·명상법을 상징적으로 전수傳授하려는 것이 내경도의 진의眞意이다. 이시다 히데미石田秀實의
『기가 흐르는 신체』(히라카와숫판) 등에 따름.

【참고문헌】

1 │ 태양의 눈·달의 눈

●日·月·眼 ── E. Isacco+A. Dallapiccola et al., *Krishna, The Divine Lover*, B. I. Publications, New Delhi./杉浦康平《光る目》, 特集·身體のコスモロジー, 「CEL」一四號所收, 大阪ガス·エネルギー文化研究所.

●ヨーガ瞑想術 ── S·B·ダスグプタ, 『タントラ佛敎入門』, 宮坂宥勝·桑村正純譯, 人文書院.

●不動明王 ── 渡邊照宏, 『不動明王』, 朝日選書三伍, 朝日新聞社./『觀音·地藏·不動』, 「圖說日本佛敎の世界」第八卷, 集英社./京都國立博物館編, 『畵像不動明王』, 同朋出版.

●歌舞伎のみ ── 服部幸雄, 『大いなる小屋』, 平凡社ライブラリー, 平凡社./今尾哲也 『ほかひひとの末』, 飛鳥書房.

2 │ 쌍을 이루는 형태

●左·右·尋·神 ── 白川靜, 『字統』『字通』, 平凡社.

●注連繩·橫綱 ── 藤原覺一, 『圖說·日本の結び』, 築地書館.

●身體の二つの禍 ── Michio Kushi, *Oriental Diagnosis*, Red Moon Press, London.

3 │ 둘이면서 하나인 것

●兩界曼茶羅 ── 石元泰博+眞鍋俊照+山本智敎, 『傳眞言院兩界曼茶羅』, 平凡社./松長有慶編 『曼茶羅=色と形の意味するもの』, 大阪書籍./G·トゥッチ, 『マンダラの理論と實踐』, R·ギーブル 譯, 平河出版社./P. Rambach, *The Secret Message of Tantric Buddhism*, Rizzoli Intern. Public, Inc., New York.

4 │ 하늘의 소용돌이·땅의 소용돌이·당초의 소용돌이

●唐草文 ── 山本忠尙, 『唐草紋』, 「日本の美術」第三伍八號, 至文堂./大武義編, 『日本の唐草』, 光村推古書院.

●中國の禍卷文 ── 王大有, 『龍鳳文化源流』, 北京工藝美術出版社.

●禍の全般について ── 千田, 『うずまきは語る』, 福武書店./J·パース, 『螺の神秘』, 「イメージの博物誌」第七卷, 平凡社./杉浦, 《豊穰禍流》, 季刊 「銀花」第六二號, 文化出版局.

5 │ 몸의 움직임이 선을 낳는다

●井上有一の書 ── 海上雅臣編, 井上有一, 『絶筆行』, UNAC TOKYO.

●チンパンジーの繪 ── デズモンド·モリス, 『美術の誕生』, 小野嘉明譯, 法政大學出版局.

●線から文字へ ── 杉浦康平, 《漢字のカタチを考える》, 「ひと」二二四·二二伍號, 太郎次郎社.

●眼球運動と側方抑制 ── 『心理學講座·知覺』, 東京大學出版會.

6 한자의 뿌리가 대지로 내뻗다

● 山文字, 他 —— 杉浦康平,《漢字のカタチを考える》,「ひと」二二六號, 太郎次郎社.

● 圍碁について —— 大室幹雄『圍碁の民畫學』, せりか書房.

● 方形の文字·天圓地方設 —— 中野美代子, 『ひょうたん漫遊錄』, 朝日選書四二伍, 朝日新聞社.／中野美代子, 『龍が住むランドスケープ』, 福武書店.

7 상서로움을 상징하는 문자

● 壽字について —— 白川靜, 『字統』『字通』, 平凡社.／杉浦康平+寫硏編, 『文字の宇宙』, 寫硏.／杉浦+寫硏編, 『文字の祝祭』, 寫硏.／杉浦康平,《漢字, そのざわめく世界》, 特集·文字表象, 『武藏野美術』九三號, 武藏野美術大學.

8 책의 얼굴·책의 몸

● 顔と內臟の關係 —— 山田光+代田文彦, 『東洋醫學』, 學硏.／Michio Kushi, *Oriental Diagnosis*, Red Moon Press, London.

● 杉浦のブックデザインについて —— 米倉守,《杉浦康平》,「クリエイション」第三號, リクルート出版.／松岡正剛,《觀念の複合振動》, 隔月刊「デザイン」第一號, 美術出版社.／磯崎新,《手法の永久運動》, 同上.

9 길의 지도·인생의 지도

● 道の地圖 —— 橫山正+杉浦康平,《地圖で遊ぶ》,「太陽」二三伍號, 平凡社.

● 十牛圖 —— 上田閑照+柳田聖山, 『十牛圖』, ちくま學藝文庫, 筑摩書房.

● 岩田慶治氏の人の一生の圖 —— 岩田慶治, 『自分からの自由』, 講談社現代新書八九四, 講談社.

10 유연한 시공

● エッシャーの作品 —— B·エルンスト, 『エッシャーの世界』, 坂根嚴夫譯, 朝日新聞社.

● 犬地圖·味覺地圖·時間軸地球儀 —— 村上陽一郎編, 『地圖でみる世界』,「サイエンス·イラストレーティッド」一三, 日本經濟新聞社.／週刊朝日百科, 『世界の食べもの·テーマ編』一三六號第一六卷, 朝日新聞社.／杉浦康平,《時間のを可視化する》, 'Inter Communication' 第一〇號, NTT出版.

11 손안의 우주

● 須彌山について —— 定方晟, 『須彌山と極樂』, 講談社現代新書三三〇, 講談社.／岩田慶治+杉浦編, 『アジアのコスモス+マンダラ』, 講談社.／杉浦康平,《山のかたち》,「山を觀る·宇宙山のカタチ」, 富山縣立立山博物館.

12 세계를 삼킨다

● ガモフの著作 —— G·ガモフ, 『宇宙=一, 二, 三···無限大』, 崎川範行譯, 「G·ガモフ·コレクシ」第三卷, 白揚社.

● ジャイナ敎·ローカプルシャ —— G·ラルクニ,《ジャイナ敎の宇宙觀》, 矢島道彦譯, 『アジアの宇宙觀』, 講談社.

● カーラチャクラ——田中公明,『超密敎·時輪タントラ』, 東方出版. ／
今枝由郎,《ブータンのコスモス壁畵》,『アジアの宇宙觀』, 講談社.

● 密敎道場觀——小林善,《眞言密敎の宇宙觀》,『アジアの宇宙觀』, 講談社.

● 內經圖——石田秀實,『氣流れる身體』, 平河出版社. ／坂出祥伸,『氣と養生』, 人文書院.

전체에 관한 것

●杉浦康平,『日本のかたち·アジアのカタチ』, 三省堂.

●岩田慶治+杉浦康平編,『アジアの宇宙觀』, 講談社.

●『平凡社百科事典』, 平凡社.

●『密敎辭典』, 法藏館. ／『岩波佛敎辭典』, 岩波書店.

【사진 촬영·제공 및 도판 출처】

1 태양의 눈·달의 눈

②③——E. Pernkopf, *Atlas der topographischen und angewandten Anatomie des Menschen*, Urban & Schwarzenberg, Müchen-Berlin. ／

⑧——王編,『三才圖會』人物篇卷一, 中國·明代. ／⑨——白川靜,『字統』, 平凡社. ／⑩——藤澤衛彦, 『圖說日本民俗學全集』第一卷, 高橋書店. ／⑪⑫——E. Isacco+A. Dallapiccola et al., *Krishna, The Divine Lover*, B. I. Publications, New Delhi. ／⑭——A. Mookerjee, *Yoga Art*, Thames & Hudson, London. ／⑮——P. ローソン,『タントラ』,「イメージの博物誌」第八卷, 平凡社. ／
⑯——Swami Sivapriyananda, *Secret Power of Tantrik Breathing*, Abhinav Public., New Delhi. ／
⑰——京都國立博物館編,『画像不動明王』, 同朋社出版. ／
⑱-㉔——『不動明王』,「日本の美術」第二三八號, 至文堂. ／㉕——*The Paintings of Shiva in Indian Art*, Sundeep Prakashan, Delhi. ／㉖——撮影=吉田千秋, 日本俳優協會. ／
㉗——國立國會圖書館,『原色浮世繪大百科事典』第四卷, 大修館書店. ／
㉘——「化粧文化」第八號, ポーラ(株). ／㉙——國立劇場編,『芝居版畵等圖錄』第四卷. ／
㉛——Jamyang, *Self Learning Book on the Art of Tibetan Paintings*, Javyed Press, Delhi. ／
㉜㉝——製作=北村長三郎. ／㉜-㉞——齊藤忠夫編,『ふるさとの』, グラフィック社.

2 쌍을 이루는 형태

①②——『書道大字典』, 角川書店. ／④⑤⑦——白川靜,『字統』, 平凡社. ／
⑨——『くらし風土記心をこめた盆と正月』, 朝日新聞社. ／⑩⑯⑳——藤原覺一,『圖說·日本の結び』, 築地書館. ／⑪——宮崎淸,『圖說·藥の文化』, 法政大學出版局. ／⑬——繪=長谷川信廣, 相撲博物館. ／
⑭⑮——撮影=小林庸浩, 季刊「銀花」第六二號, 文化出版局. ／⑰——法寺獻納寶物, 東京國立博物館. ／⑱——宮井(株). 竹村昭彦,『袱紗』, 岩崎美術社. ／⑲——白浜海洋美術館. ／
㉑㉒——提供=工藤寫眞館. ／㉑㉒㉓——提供=日本相撲協會. ／㉖——『鳳闕見聞圖說』より. ／
㉙——Michio Kushi, *Oriental Diagnosis*, Red Moon Press, London. ／
㉚㉛㉞——製作=荒木眞喜雄. 撮影=小林庸浩. 荒木眞喜雄,『折る·包む』, 淡交社.

3 | 둘이면서 하나인 것

①──岡寺./①④──P. Rambach, *The Secret Message of Tantric Buddhism*, Rizzoli Intern.
Public. Inc., New York./⑩⑪⑫⑬, カラー①②, ⑦⑧──촬영=石元泰博／
カラー③④──撮影=便利堂.

4 | 하늘의 소용돌이·땅의 소용돌이·당초의 소용돌이

⑥──撮影=田枝幹宏. 高田修+田枝幹宏,『アジャンタ』, 平凡社./⑦──撮影=大塚清吾./
⑩-⑬, ⑱-㉑──王大有,『龍鳳文化源流』, 北京工藝美術出版社./
⑭⑰──『中華伍千年文物集刊, 漆器編』, 中華伍千年文物集刊編集委員會. 台北./
⑮──『中國服飾伍千年』, 商務印書館香港分館./⑯──5000 Years of Korean Art, Asian Art Museum
of San Francisco./㉒㉓──伊藤幸作,『日本の紋章』, ダブィッド社./
㉔㉕──《正倉院の調度》,「日本の美術」第二九四號, 至文堂./㉖㉗㉚㉛──大武美編,『日本の唐草』,
光村推古書院./㉘──長沙,『馬王堆一號漢墓・下』, 平凡社./㉜──撮影=芳賀日出男./
㉝──J. M. Nanavati+M. A. Dhaky, *The Ceilings in the Temples of Gujarat*, Dep. of Archaeology
Gov. of Gujarat./㉞──岩田慶治+杉浦編,『アジアのコスモス+マンダラ』, 講談社./
㊱──R. クック,『生命の樹』,「イメージの博物誌」第一伍卷, 平凡社./
㊳㊴──*Khokhloma Folk Painting*, Aurora Art Publications, Leninngrad./
㊶㊷──C. Sivaramamurti, *Panorama of Jain Art*, Time of India, New Delhi./
㊹──J・バース,『螺旋の神秘』,「イメージの博物誌」第七卷, 平凡社./三木成夫,
『生命形態學序説』, うぶすな書院.

5 | 몸의 움직임이 선을 낳는다

①──海上雅臣編, 井上有一,『絶筆行』, UNAC TOKYO./②──ビデオ,「大きな井上有一」より.
提供=UNAC TOKYO./③──『藝術草書大字典』, 三省堂./④-⑩, ⑮──D. Morris, *The Biology of
Art*, Methuen & Co., Ltd./⑪-⑭──R. ケロッグ,『兒童畵の發達過程』, 黎明書房./
⑰──カースティン+スチュアート+ダイヤー,『クラシック・バレエ』, 音樂之友社./
⑱──S. Plagenhoef, *Patterns of Human Motion*, Prentice-Hall, Inc., New Jersey./
㉒──F. H. Adler, *Physiology of the Eye*, C. V. Mosby Co./
㉔──別册サイエンス,『イメージの世界』, 日本經濟新聞社./㉗──松田隆夫,『視知覺』, 培風館./
㉘──K・フェルデシ=パップ,『文字の起源』, 岩波書店./㉙-㉛──G・ジャン,『文字の歴史』,
「知の發見叢書」第一卷, 創元社./㉜-㉗──Etienble, *L'Ecriture*, Delpire, Paris./
㊳──S. C. Welch, *India*, Metropolitan Museum of Art./
㊷──『文物光華─故宮の美』, 國立故宮博物院, 台北./㊹──A. Robinson,
The Story of Writing, Thames & Hudson, London.

6 | 한자의 뿌리가 대지로 내뻗다

①⑥⑧──白川靜,『字統』, 平凡社./②⑩──『書道大字典』, 角川書店./
④──C・コッホ,『バウム・テスト』, 日本文化科學社./⑪──静岡市立芹澤介美術館./
⑫──台北・國立故宮博物院. W. C. Fong, *Images of the Mind*, The Art Museum, Princeton Univ./

⑮——相撲博物館./⑯——『社寺参詣曼荼羅』, 平凡社./

⑱⑲——伊原弘, 『中國人の都市と空間』, 原書房. ㉔——寫研+杉浦編, 『文字の宇宙』, 寫研./

㉖——吳郷清彦, 『日本神代文字』, 大隆書房. ㉗㉞㉟——『增訂篆刻入門・上』, 藝文印書館, 台北./

㉘——藤枝晃, 『文字の文化史』, 岩波書店. ㉙-㉜——P・ローソン, 『タオ』, 「イメージの博物誌」
第九卷, 平凡社./㉝——阿哲次, 『圖說漢字の歷史』, 大修館書店, 提供=平凡社./

㊱——『淸代宮廷生活』, 商務印書館香港分館./㊲㊶——日向數夫編, 『江戶文字』, グラフィック社./

㊴——中野美代子, 『仙界とポルノグラフィー』, 靑土社./㊵——撮影=小林庸浩. 季刊, 「銀花」
第六二號, 文化出版局, 提供=日本相協會.

7 | 상서로움을 상징하는 문자

③——白川靜, 『字統』, 平凡社./④——撮影=管洋志, 『魔界・天界・不思議界・バリ』, 講談社./

⑤——『民畵』, 藝耕産業社, ソウル./⑥——W. Shucun, Paper Joss, New World Press, Beijing./

⑦⑩⑪⑫⑭⑯⑰⑲, カラー①-⑨——寫研+杉浦康平編, 『文字の宇宙』『文字の祝祭』, 寫研／

⑧——橋田正園, 『飾り結び』, 小林豊子きもの學院./⑨——撮影=池端滋./

⑬——『李朝の民畵』, 講談社./⑮——M. Keswick, The Chinese Garden, Academy Editions,
London./⑯——撮影=田淵曉./⑱——J. Hutt, Understanding Far Eastern Art, E. P. Dutton,
New York./㉑——中田勇次郎, 『書』, 「日本の美術」別卷, 平凡社./

㉒㉓㉕——潘魯生編, 『中國漢字圖案』, 萬里書店・輕工業出版社, 香港.

8 | 책의 얼굴·책의 몸

㊴㊵㊷㊸——撮影=佐治康生, 「グラフィックデザイン」九八號. 提供=グラフィックデザイン社.

9 | 길의 지도·인생의 지도

①——岩村武勇./②——伊藤古鑑, 『合掌と念珠の話』, 大法輪閣./③——撮影=加里隆./

⑦, カラー①——撮影=加藤敬./⑧——訂正著作者觀世左近, 『觀世流「仕舞入門形附』, 檜書店./

⑨——加藤敬, 『マンダラ群舞』, 平河出版社./⑩⑪——K. Tomlinson, The Art of Dancing and 6
Dances, Gregg Int. Pub., Ltd./⑫⑬——Der Rhein von Mainz bis Cöln, Verlag von Rapp, Mainz./
カラー②——東京都立中央圖書館./カラー③——M. Tatze+J. Kent, Rebirth-The Tibetan Game of
Liberation, Rider & Co., London./

カラー④——承天閣美術館./カラー⑤——台北中央圖書館./カラー⑥——『利根川圖志』,
名著刊行會覆刻本./⑭-⑯——原案=岩田慶治. 岩田慶治, 『自分からの自由』, 講談社./

⑰-㉘——神戶藝術工科大學學生作品. 一九九四～六年のもの.

10 | 유연한 시공

①③⑤⑥——copyright©1945 M. C. Escher／Cordon Art-Baarn-Holland／
ハウステンボス./⑦——T. Hagerstrand, Migration and Area in Migration and Sweden,
Gleerup./⑨——提供=早稻田大學・吉阪研究室.

11 | 손안의 우주

①, カラー⑥——撮影=E・ハース, 提供=マグナム・フォト東京支社, E. Haas, Himalayan Pilgrimage,

Viking Press, New York./③──M. Tatz, J. Kent, *The Tibetan Game of Liberation*,
Rider & Co., London./④⑩, カラー─⑤──龍谷大學圖書館./
⑥──胡宮神社(滋賀)./カラー②③⑤──岩田慶治+杉浦編, 『アジアのコスモス+マンダラ』,
講談社./カラー─④──Hans Wichers所. A. Mookerjee+M.Khanna, *The Tantric Way: Art, Science,
Ritual*, Thames and Hudson, London./カラー─⑦⑧⑩──R. Thurman,
Wisdom and Compassion-The Sacred Art of Tibet, Thames & Hudson, London./
⑮──A. Mookerjee, *Kali-The Feminine Force*, Thames & Hudson, London./
⑰⑱, カラー─⑦⑧──大英博物館./カラー─⑨──『清宮傳佛教文物』, 紫禁城出版社, 北京.

12 | 세계를 삼킨다

②──G·ガモフ, 『宇宙=一, 二, 三…無限大』, 「G·ガモフ·コレクション」第三卷, 白揚社./
③──E. Isacco+A. Dallapiccola et al., *Krishna, The Divine Lover*, B. I. Publications, New Delhi./
⑤⑥──P·ローソン, 『タントラ』, 「イメージの博物誌」第八卷, 平凡社./
⑦⑨⑩⑬──岩田慶治+杉浦康平編, 『アジアの宇宙觀』, 講談社./⑨──撮影=加藤敬./
⑦⑮⑯──撮影=田渕曉./⑪──定方晟, 『インド宇宙誌』, 春秋社./⑫──撮影=入江泰吉.
提供=入江泰吉記念寫眞美術財團./⑳──北京·白雲観蔵棒, 『千古秘本·道內秘傳內経圖眞蹟』,
大千世界出版社, 台南.

(스기우라 고헤이에게 홀딱 반한 이유) ···· 마쓰오카 세이고松岡正剛

본 서평은 《디자인 지知》(천야천책千夜千冊 에디션,
가도카와 소피아 문고, 2018년)에서 일본의 저술가
마쓰오카 세이코의 허락을 받고 게재하였다.

288········형태의 탄생

● 스기우라 고헤이가 당초문을 보고 있다. 팔메트에서 인동당초로 이집트, 그리스, 동아시아,
중국, 일본에 걸쳐 있는 유라시아 식물대의 너울이 일어선다. 그 문양을 좀 더 자세히 보면,
식물들이 움직이기 시작하고, 거기에서 소용돌이가 보인다.

● 일본은 설날에 당초문을 뒤집어쓰고 사자춤을 춘다. 중국은 사자뿐 아니라 용, 거북, 새,
물고기도 그 몸에 소용돌이를 휘감고 세계의 기원이나 변화에 관여한다. 거기에서
스기우라 고헤이는 문득 눈을 돌려 그 소용돌이가 때로 사라사Saraça가 되어 인체를 덮고,
고이마리의 문어 당초가 되어 큰 그릇이 되며 인도네시아 자바 섬의 움직이는
그림자 그림이 되어 꿈속으로 들어가는 것을 그려낸다.
● 이리하여 스기우라의 손길을 거치면서 하늘의 소용돌이와 땅의 소용돌이, 물의 소용돌이와
불의 소용돌이 그리고 공기의 소용돌이와 숨의 소용돌이가 약동하게 된다. 이러한
소용돌이를 따라 거슬러 올라가면 수목이 내뿜는 숨 칼파브리크샤가 기다리고 있다. 하지만
스기우라가 보는 칼파브리크샤는 땅을 움직이고 마을에 소용돌이치며 하늘의 번개나
새의 비행, 바람의 어지러운 흐름과 중첩된다. 또한 칼파브리크샤는 몸 안으로 들어가
DNA에서 세반고리관에 이르는 온갖 뒤틀림이 되기도 한다.
● 바우하우스 이후 수많은 디자인 이론은 소용돌이의 형태를 비교하기만 했다.
문화인류학에서는 대부분 소용돌이의 유형이 의식儀式이나 대화, 이야기 중 어디에서 나오는지를
조사할 뿐이었다. 그런데 스기우라의 눈은 아무것도 말하지 않는 도상이나 선으로 그려진 그림에
상상력에서 비롯한 움직임을 부여한다. 거기서 그의 연구가 시작된다. 그렇다. 스기우라 고헤이,
이 사람이 디자인 이론의 주어이고, 스기우라 고헤이, 이 사람이 새로운 문화인류학의 대상이다.
● 책『형태의 탄생』에서 스기우라는 '형태'를 '가타'와 '치'로 나눴다. '가타'는 가타시로나

형식의 가타(形), 상형相形이나 기상氣象의 가타(象), 모형母型이나 원형元型이나 자형字型의 가타(型) 등을 품고 있는 말이다. '치'는 이노치(생명)나 치카라(힘)나 미즈치(이무기)의 치이다. 어느 하나가 없어도 '가타치'는 탄생하지 않는다.

● 그렇다면 '가타'와 '치'는 어떻게 만나왔을까? 스기우라는 기도 안에서 문자의 발생 문화 안에서 장례 안에서 그 만남을 골라냈고, 그 모든 것을 하나씩 조응해 거기에 숨어 있는 규칙과 그에 관련된 사람들의 역할 그리고 그곳에서 사용된 도구를 연결했다. 요컨대 '규칙·역할·도구'를 연결한 회랑을 차례로 만든 것이다. 스기우라 도상학 또는 스기우라 관상학이란 이것을 말한다.

● 오랜만에 스기우라 고헤이와 그의 디자인에 대해 글을 쓴다. 하지만 오늘 밤은 되도록 가볍게 쓰려 한다. 이케부쿠로의 카페 '로바ㅁバ' 2층의 목조 사무실에 조그만 출판사 고사쿠샤工作舎를 차렸을 무렵, 나는 스기우라의 모든 언동에 마구 감동했다. 그 무렵 스기우라는 작은 계산자로 제판용 밑그림을 그리고 있었다. 마치 수리학자 같았다. 작업은 스타빌로Stabilo 심홍색과 연지색 색연필. 그의 글자는 작고 구성법이 아름답다. 당시 나에게는 그 계산자와 자홍색 글자가 스기우라 눈금과 스기우라 색이었다. 또한 스기우라는 엽서보다 작은 카드 몇 장을 옆에 두고 무언가 생각날 때마다 메모를 했는데, 반드시 간략한 그림으로 그렸다. 그것 역시 스타빌로 색연필이었다. 모든 것은 그림 메모. 글씨를 갈겨쓴 적은 한 번도 본 적이 없다. 항상 정성껏 다룬다. 특히 책의 페이지를 넘길 때는 더 그러했다. 그것이 스기우라 고헤이였다.

● 스기우라는 이야기를 하다가도 시간이 되면 "아, 잠깐 기다리게." 하며 별실에 있는 라디오에서 흘러나오는 민족 음악과 현대 음악을 녹음했다. 그 테이프 컬렉션은 아마 민족음악학자 고이즈미 후미오小泉文夫나 음악평론가 아키야마 구니하루秋山邦晴를 뛰어넘을 것이다. 귀를 기울이는 사람, 눈을 한곳에 집중하는 사람, 온갖 수단을 다 쓰는 사람. 그것이 스기우라 고헤이였다.

● 이런 적도 있다. 스기우라는 이야기 도중 "하하하" 하고 크게 웃을 때가 있다.
그 웃음은 상황을 급변시키며 반격과 의표를 찌르는 끝맺음의 웃음이다. 예를 들면 이렇다.
"그 부분을 잘 이해해서 분판을 잘 부탁합니다." 인쇄소 담당자에게 이렇게 말하고는
"하하하, 밥을 먹고 난 뒤에 하는 게 좋겠네요. 함께 분판을 터득할 수 있을 테니까요.
그러면 이해가 갈 겁니다."

● 이 웃음은 농담처럼 보이지만, 그렇지 않다. 나중에 누구나 알게 되겠지만, 스기우라는
'도상이 세계를 삼키고, 세계는 도상을 토해낸다.'는 생각을 품고 있었다. 그런데 인쇄소 담당자는
의자에서 일어나는 순간 '삼키고 토해내는 사상'을 받은 것이다. 불쌍한 담당자는 땀을 훔치며
"아니, 밥을 먹지 않고 열심히 해보겠습니다."라고 말하며 허둥지둥 돌아간다.

● 몇 번 소개한 적이 있는데, 스기우라 아틀리에에서는 아무도 접착제를 사용하지 않는다.
무엇이든 가위로 양면테이프를 2-3밀리미터 크기로 네모나게 잘라 붙인다. 스기우라는
이를 "끈적끈적하지 않은 드라이 피니시"라고 명명했다. 스기우라는 방대한 북 디자인과
편집 디자인을 해왔는데, 막 완성된 책을 팔랑팔랑 넘기며 '승인'하는 모습을 나는 본 적이 없다.
책상 끝에 슬쩍 놔두고 꽤 시간이 지나 혼자 있을 때 본다.

● 이런 점들도 알게 되었다. 스기우라는 좀처럼 파티에 가지 않는다. 스기우라는 광고 일을 하지
않는다(동생은 시세이도의 수석 패키지 디자이너였다.). 스기우라는 연하장을 만들지 않는다. 그 대신 가는
글씨로 감상을 쓴 그림엽서가 해외에서 도착한다. 그리고 스기우라는 미국에는 절대 가지 않는다.

● 미국에 가지 않는 이유를 묻자 "뭐, 한 사람 정도는 저항하는 사람이 있어도 괜찮겠지."라고
했다. 그 이상의 이유는 들어본 적이 없지만, 딱 한 번 무슨 이야기를 나눌 때 "원자폭탄 같은 걸
떨어뜨리면 안 되지." 하고 한마디 툭 던진 적이 있다.

● 스기우라는 밤중에 내게 전화를 해오는 경우도 많았다. 오래전 고사쿠샤에서 아무도 전화를 받지 않은 일이 있었다. 이튿날 용건이 있어 스기우라 아틀리에로 가자 "어제는 다들 일찍 돌아간 모양이더군. 젊을 때는 자지 않고 하고 싶은 일이 있는 법인데 말이야, 하하하." 하고 웃었다. 이야기의 마지막을 장식하는 웃음은 상당한 메시지를 담고 있다. 그날 밤부터 고사쿠샤에서는 누군가 불침번을 서게 되었고, 곧 누군가 잠을 자지 않게 되었다. 한참 지나서 내가 밤중에 스기우라 아틀리에에서 혼자 뭔가를 조사하고 있었더니 커피라도 마시고 하자며 묘하게 싱글벙글하며 앞에 앉아 이렇게 말했다. "그러고 보니 요즘 당신네 사무실은 밤중에도 불이 켜져 있더군. 괜찮겠어? 역시 부탁하지 않아도 철야를 해야지, 젊을 때는 아까운 법이거든."

● 이런 스기우라의 일거수일투족에 얽힌 일화는 무수히 많고, 내 눈과 귀와 몸에 그대로 남아 있다. 나는 그 모든 장면을 굳이 전설화하면서까지 스기우라 신화로 만들 생각은 없다. 고대 이후 그렇게 하지 않았다면 '사실'은 '이야기'로 전해지지 않았을 것이다. 그렇다면 스기우라 이야기야말로 필요한 것이다.

● 분명 언젠가 스기우라를 둘러싼 좀 더 긴 이야기를 쓰고 싶을 때가 올 것이다. 그것이 『법화경法華經』 풍일지 『유마경維摩經』 풍일지 에도 시대 후기 작가 아키자토 리토秋里籬島나 미술사가 사카자키 시즈카坂崎坦 같은 것일지 아니면 멕시코 작가 엘레나 가로Elena Garro나 콜롬비아 작가 가르시아 마르케스García Márquez처럼 될 것인지는 알 수 없다.

● 스기우라는 신화와 공상과학 영화를 좋아하니까(레이 브래드버리Ray Douglas Bradbury나 캐럴 발라드Carroll Ballard나 안드레이 타르코프스키Andrey Tarkovskiy에 대해 몇 번이나 얘기했는지), 마우리츠 에스허르Maurits Cornelis Escher 같은 입체 영상을 섞은 스기우라 DVD 같은 것도 재미있을 것이다. 거기에 종종 가요집 『간긴슈閑吟集』나 사이토 후미斎藤史의 노래집 『기억의 숲記憶の茂み』 같은

노래 또는 힙합 같은 간주를 넣으면 어떨까?

● 나에게 스기우라 고헤이는 최고의 스승이다. 소중하게 간직하는 사람이며 엄청나게 귀중한
사람이다. 물론 학교에서 스기우라 수업을 들은 것도 아니고(나와 만나기 직전까지 그는 도쿄조형대학에서
가르쳤다.) 스기우라 아틀리에에 들어간 것도 아니지만(그 무렵에는 나카가키 노부오中垣信夫, 쓰지 슈헤이辻修平
등 경험 많은 사람들이 있어 빈 책상이 없었다.), 1960년대가 저물어갈 무렵 나는 이대로 독선적으로
일을 해나가는 것은 좋지 않다고 생각하고 있었다.
● 어딘가 입문하고 싶다고 생각하던 그때, 문득 스기우라 고헤이라는 이름이 떠올랐다. 아마
오쓰지 기요지大辻清司와 이야기를 나누고 있을 때였을 것이다. 그 사람의 사색과 디자인을, 그
사람의 눈 움직임과 손의 행로를, 종이와 책과 인쇄물에 기울이는 그의 마음을 배우고 싶었다.
그만큼 스기우라의 작업은 당시 누구의 성과물보다 자극적이고 급진적인 빛을 발하고 있었다.
● 하지만 스승으로 모시기 위해서는 어떻게든 그를 만나야 했다. 지금은 그의 말이나 작업을
여러 잡지의 특집이나 저작물, 텔레비전 프로그램에서 볼 수 있지만, 그 무렵에는 그런 것이
하나도 없었다(그래도 잡지《수학 세미나》에 실린 짧은 글을 두근두근하는 마음으로 여러 번 읽었다.). 그를
알기 위해서는 어떻게든 일로 접할 수밖에 없었다. 나는 이를 위해 고사쿠샤라는 출판사를
세운 것이나 다름없다.

● 1970년 가을《유우遊》의 창간을 준비하기 위해 두 꾸러미를 들고 나미키바시並木橋에 있는
스기우라를 찾아갔다. 하나는 '원리의 사냥꾼'이라는 인터뷰 시리즈였다. 그 첫 번째 주자로
스기우라를 모시려고 했다. '시각의 불확정성 원리'라는 이름을 붙였다. 스기우라는 그 꾸러미를
앞에 놓고 매듭을 간단히 풀면서 "하지만 내 디자인은 눈과 손과 몸에 드나드는 것을 하나씩

연결해가는 것에서 시작된다네." 하고 말했다. 눈물이 날 것 같았다. 아아, 다행이다. 이 사람에게
입문하기로 해서 다행이라고 생각했다(그러고 나서 30여 년이 지난 지금도 나의 스승은 여전히 변함이 없다.).

● 또 하나는《유우》의 표지 디자인 의뢰였다. 이 사람을 제대로 알려면 계속성과 기록의 반복이
필요하다고 생각했기 때문이다. 하나의 단락이 다음 이음매로 어떻게 재편성되어 변용해갈지,
그 현장을 꾸준히 지켜보며 접하는 것이 그를 아는 필수조건이다. 그래서 매호 표지를 부탁했다.
그런데 스기우라를 만나면 사태는 늘 예상을 벗어난다. 그때 그는, 내가 만든 변변찮은 창간호
모형을 보며 표지를 맡아준 데다 두 가지 선물까지 주었다. '오브제 컬렉션'이라 명명한 페이지에
협력해주겠다고 하며 '이미지맵'이라는 별도 페이지의 작도를 넣자는 제안이었다. 이거야말로
'만세!'를 부를 만한 일이었다. 이제 좀 더 농밀한 작업 현장이 늘어날 것이다.

● 그런데 그는 다시 더 뜻밖의 제안을 하였다. "그런데 인쇄소는?" 하고 물은 것이다. 아직 정하지
않았다고 하자 불쌍한 어린애를 쳐다보듯이 모형 꾸러미를 풀던 손을 멈추고 "흐음, 그렇군.
그럼 내가 대일본인쇄에 전화를 해주겠네." 하며 그 자리에서 전화를 걸었다.

● 나중에 알았지만, 스기우라의 전화를 받은 담당자 기타지마는 훗날 대일본인쇄의 사장이 된
높은 사람이었다. 하지만 그때 스기우라 씨가 전화로 건넨 말이 기가 막혔다. "여어, 기타지마 군,
잘 있었나? 저기 말이야, 여기 재미있는 청년이 잡지를 만들려고 하는데 돈이 없는 모양이네.
자네 인쇄소에서 좀 돌봐주게. 일본의 새 시대를 위해서 말이야. 뭐, 자네 인쇄소는 충분히
돈을 벌었으니까, 하하하."

● 아무래도 기타지마 역시 스기우라의 마지막 웃음의 의미를 알고 있는 것 같았다. 어쩔 수 없이
승낙한 모양이었다. 그러고 나서 내가 있는 곳으로 돌아와 "음, 이제 됐네. 그런데 표지는 컬러를
쓰면 부담이 되니까 2색으로 하세." 나는 하늘에라도 오르는 심정이었다. 이리하여 1971년 9월 1일,
바다 표면에서 안구가 부상하는 그 유명한 표지의《유우》창간호가 완성되었다.

● 정말 약속대로 대일본인쇄가 모든 것을 맡아주었다. 표지도 2도이다. 다만 대일본인쇄는
정확히 액면 그대로의 청구서를 보내왔고(그 때문에 나카가미 지사오中上千里夫에게 돈을 빌렸고,
결국 그에게 고사쿠샤 사장이 되어달라고 했다.) 표지는 마법 같은 2색 분판에 그러데이션판 트레싱지가
열 장 가까이나 지정되었기 때문에 4색 인쇄보다 훨씬 비쌌다.

● 하지만 나는 뭐가 어떻든 간에 스기우라와 함께 일하게 되었다는 감동으로 몸이 달아올라
있었다. 권두에는 칠흑 같은 페이지에 엄청난 도판이 배치된 '오브제 컬렉션'이 다른 잡지에 없는
시각지視覺知를 내보이고 있었고, 권말에는 양파와 같은 변형 지구본을 적층시킨 '이미지
지도'가 마치 종이 크기만큼 우뚝 솟아 있는 것 같았다.

● 스기우라는 그렇게까지 여러 가지 일을 해주었는데도《유우》창간호 이후로 단 한 번도
디자인료를 받으려고 하지 않았다.《유우》만이 아니다. 5년을 들인『전우주지全宇宙誌』도,
책에 구멍을 뚫은『인간인형시대人間人形時代』도, 무지개 박을 입힌 '일본의 과학정신' 시리즈도,
그 밖의 모든 작업에서도 디자인료를 받으려 하지 않았다. "출세하면 갚을 수도 있으니까."
하는 그는 늘 상대에게 부담을 주지 않는 보살이었다.

● 그런 일이 10년 넘게 이어졌다. 지금도 고사쿠샤에는 '스기우라 계좌'라는 통장을 도가와
하루에十川治江가 지키고 있을 것이다. 그렇다면 나는 언제까지고 '출세'하지 않은 셈이지만 말이다.

● 일찍이 하버드대학교 가타야마 도시히로片山利弘는 "만약 스기우라 고헤이를
그래픽 디자이너로 부른다면 전 세계의 디자이너는 디자인을 하지 않은 것이다."라는 명언을
한 적이 있다(이는 글렌 굴드Glenn Gould와 전 세계 피아니스트의 관계에도 그대로 적용된다.).

● 스기우라는 디자인의 모든 가능성을 바꿔버린 사람이다. 이런 사람은 두 번 다시 나오지 않을
것이다. 물론 헤르베르트 바이어Herbert Bayer나 허브 루발린Herb Lubalin을 훨씬 뛰어넘는

디자이너이기도 하지만, 그와 함께 독자적인 세계관을 탐색하는 작업을 계속하며 그것을 또 독자적인 표현 구성으로 전위시켜온 사람이다.

◉ 세상은 바로 그것을 어떻게든 상찬해야 한다. 나는 그에 대한 평가가 너무도 박하다는 것에 때로는 화도 냈지만, 그는 "세상은 원래 그런 거라네. 게다가 간단히 알아주면 그것도 곤란하지. 하하하, 대체 누가 암중모색暗中摸索일까." 하고 웃으며 언제나 상대해주지 않았다.

◉ 스기우라는 작품집을 내자는 의뢰를 여러 차례 받았는데도 대부분 "그런 건 죽고 나서 내면 되네." 하며 절대 승낙하지 않았다(하지만 곧 보게 될 것이다.). 그러나 나는 젊은 소치에 안절부절못하며 어떡해서든 스기우라 고헤이가 디자이너 신분 따위에 머물 사람이 아니라고 큰소리치고 싶어서 좀이 쑤셨다. 아마 폐가 되는 일이었을 것이다. 그렇더라도 내가 할 수 있는 일은 하나뿐이었다. 1973년에 발행한《유우》6호 '상자 안의 갑匣'에 스기우라 세계의 일단을 드러내기로 했다.

◉ 역사는 와카모리 다로和歌森太郎, 예능은 다케치 데쓰지武智鉄二(第761夜), 미술의 수수께끼는 나카하라 유스케中原佑介, 음악 해설은 다케미쓰 도루武満徹, 생물의 신비는 히다카 도시타카日高敏隆, 해학의 맛은 조 신타長新太 그리고 지각 세계의 수수께끼 풀이는 스기우라 고헤이에게 맡기는 구성이었다.

◉ 스기우라는 잠시 뜸을 들였지만(늘 그렇듯이), 어느 날 밤 갑자기 작업을 시작해 순식간에 그때까지 묻혀 있던 광맥에서 다채로운 지식의 밀물 같은 것을 뽑어 올리나 싶더니 그것을 전광석화같이 구성해냈다. 제목은 '난시적 세계상 안에서'였다. 그때 일곱 가지에 걸친 '수수께끼'의 공표와 그 구성 방법이야말로 그 후 스기우라 책을 결정하는 원형이 되었다. 바로 이런 것이었다.

①— 견지도犬地図의 구상에서 뭐가 보이게 될까?

②— 생물 감각의 상호 침투는 어디까지 나아갈까?

③— 지각계의 분화와 접촉에 법칙은 있을까?

④— 원原 의식은 기호로 정착했을까?

⑤— 기호의 형태는 점차 성장하고 있을까?

⑥— 잠재하는 형상의 기호화에서 무엇을 배울까?

⑦— 운동하는 지각이 보내는 신호는 무엇일까?

● 골라낸 도판을 구성하며 여기에 짧은 글을 붙이고 기존의 논리에서 벗어나도록
경중소밀輕重疏密을 더해 짜낸다. 그것들을 번호와 화살표와 주석으로 연결해 세부를 교체하고
조정하여 독자의 시선까지 프로그래밍한 다음 그 페이지 배열 자체가 일격—擊의 우주가 되도록
꾸민다. 바로 스기우라가 독자적으로 개발한 '도문주의図文主義'와 '관상공명학觀相共鳴'의 선언이다.
아주 극적인 원형의 출현이었다(이 책『형태의 탄생』도 원칙적으로 그런 구성 방법에 따라 성립되었다.).

● 이것이 단순한 그래픽 디자인일 리 없다. 나는 이 1권(16쪽)이 완성되어가는 것을 보며 너무
기뻐서 크게 소리 지르고 싶은 충동에 사로잡혔다. 무심코 그 하단에 첫 '스기우라 고헤이 초론'을
적었다. 지금 읽으니 쥐구멍에라도 들어가고 싶은, 젊었을 때의 글이다.

● 많은 일을 해온 스기우라에게도 물론 '피카소의 청색 시대'나 '뒤샹의 체스를 하던 시절' '이사무
노구치イサム・ノグチ의 일본 회귀 시대'에 해당하는 단계가 있다. 그것들을 일일이 소개할 수는
없지만, 그가 첫 인도 여행을 마치고 돌아왔을 때의 일은 잊을 수가 없다. 1972년 가을로 기억한다.

● 인도에서 돌아온 며칠 후 스기우라 아틀리에에서 가까운 스태프를 위한 슬라이드 상영회가

열렸다. 놀랄 만한 일이었다. "나는 아마 인도에서 먼지를 갖고 돌아왔을 거라고 생각하네."라는 말로 시작된 영상 설명은 그 후 그의 아시아 도상 해석의 원점을 보여주었다.

'앗, 존 러스킨!' 하고 생각했다.

● 그것만이 아니었다. 그때 스기우라는 카메라로 찍어온 인도 사진을 죽 보여주었을 뿐이지만 나는 또다시 가슴이 벅차올랐다. 마치 오카쿠라 덴신岡倉天心이 타고르를 찾아가서 느낀 것과 홋타 요시에堀田善衛가 인도에서는 이룰 수 없던 것, 일본인이 아시아에 버려두고 온 것이 지금 여기에서 드디어 다시 펼쳐지는 게 아닐까 하는 감개였다. 그것을 아틀리에의 어둠 속에서 실감했다.

● 지금 돌아보니 나카무라 하지메中村元나 미야자키 이치사다宮崎市定 등의 연구자를 제외하면 이 시기에 아시아의 먼지를 뒤집어쓰고 싶다고 생각한 지식인은 일본 어디에도 없지 않을까 싶다. 하물며 아시아와 일본을 도상으로 연결하겠다는 발상을 한 사람은 한 명도 없었을 것이다(한참 지나고 나서 후지와라 신야藤原新也가 도전했다.).

● 그런데 언제부터인가 스기우라가 마감을 지키지 않는다는 소문이 나돌았다. 그 소문은 여러 출판사의 편집자가 흘린 것이겠지만, 실정을 알아보니 너무 많은 마감에 쫓겨 몇 개가 페이지 너머로 삐져나가는 듯한 인상이었다. 예컨대 '도쿄 비엔날레'나 파리의 '사이(間)' 전의 포스터는 지금도 전후 디자인의 역사를 장식하는 것이지만, 분명히 개최일이 지나고 난 뒤에야 완성된 것이었다. 하지만 그렇게 마감 시한을 넘기고 완성한 작품은 어딘가 귀기가 서려 있어 굉장했다.

● 그러던 어느 날 스기우라는 고단샤講談社의 '세계 그래픽 디자인' 제1권인 『비주얼 커뮤니케이션』의 구성 감수를 맡았다. 그의 재능을 높이 사던 그래픽 디자이너 가메쿠라 유사쿠亀倉雄策의 간곡한 요청이었다고 기억한다.

● 그때까지 스기우라는 디자인 관련 시리즈나 작품집 같은 곳에 절대 자신의 작품을 제공하려고 하지 않았다. 그런데 디자인 시리즈를 받아들였으니 업계에서는 뉴스가 되었다. 그런데 받아들이기는 했으나 전혀 착수할 기미가 보이지 않았다. 다른 권이 모두 갖춰지고 나서도 아직 손을 대지 않았다. 마감을 넘긴 정도가 아니었다.

● 사실 『비주얼 커뮤니케이션』의 글을 맡은 파트너로는 내가 발탁되어 있었다. 하지만 아무리 시간이 지나도 지시가 없었다. 이따금 "어떻게 할까요?"라고 물어봤지만 늘 "음, 조금만 더 기다리게."라고 말할 뿐이었다. 스태프에게 물어도 결말이 나지 않았다. 틀림없이 이 일을 포기했든가 고단샤와 싸웠든가(자주 있는 일이어서) 아니면 내가 제외되었을 거라고 생각했다.

● 그러나 어느 날 밤 그가 전화를 걸어 "아아, 그 고단샤의 책, 그건 말이야" 하며 말을 꺼내자마자 한 시간쯤 구상을 충분히 이야기한 뒤 "내일, 제1장 첫 부분 모형을 보낼 테니 그 행수에 맞춰 원고를 쓰기 시작하게."라고 해서 상황은 급반전되었다. 그러고는 이야기로 듣던 것 이상의 맹렬한 이미지 속도가 시작되었다. 1976년 벚꽃이 지기 시작한 무렵의 일이었다. 일이 '지연'되는 지난 1년 동안 대체 무슨 일이 있었는지 나는 알 길이 없었다(그 후에도 물어본 적이 없다.). 아마도 그때가 되어서야 예전의 '난시적 세계상'과 새로운 '아시아의 먼지'가 녹아 섞이게 되었을 거라고 짐작할 뿐이었다.

● 『비주얼 커뮤니케이션』 작업은 스기우라의 저력에 한계가 없음을 알려주었다. 나 역시 그 일을 돕는 과정에서 많이 변했다. 그 무렵에는 팩스도 퀵서비스도 없어 독특한 레이아웃 용지에 구성된 페이지 카피가 차례로 도착했고, 그 도판을 넣은 의도를 설명하는 전화가 수십 일 밤 이어졌다. 나는 젊은 무나카타 시코棟方志功처럼 도판에서 눈을 떼지 않고 정신없이 해설 문구를 써나갔다. 물론 여유 있게 잘 수가 없었다. '그렇구나, 젊을 때는 돈을 내서라도 철야를 해야 한다는 것은 이런 일이구나.' 하고 이해할 뿐이었다.

● 스기우라의 이미지 편집은 마치 하룻밤 만에 세계 신화를 만들어내는 것처럼 '퍼지는 속도'이다. 세계수世界樹처럼 퍼져가며 점균류처럼 세부가 순식간에 조밀해진다. 그때마다 발터 벤야민Walter Benjamin의 문턱을 수십 번, 수백 번 넘게 된다. 그 신기함은 실제로 그의 옆에서 체험하지 않으면 알 수 없을 것이다. 그 우주적 확장과 생명적 집약의 반복으로 거기에 끊임없이 서로 울리는 '지층知層의 맥동'이 둘러쳐져 세계에 숨어 있는 푹 잠든 동향을 끌어내는 '도상의 현상학'이 교착하고, 인간 깊숙한 곳의 진동이 끄집어내는 엄청난 묘화描畵가 약동하게 되는 것이다. 이런 작업을 같이하는 것은 머리도 손도 눈도 앒도 말도 터져버릴 만큼 힘들었지만, 기분은 굉장히 통쾌했고 이상하게도 몸까지 상쾌했다.

● 애초에 『비주얼 커뮤니케이션』은 그래픽 디자인 시리즈 중 1권이지만 그 내용은 다른 책과 전혀 달랐다. 바로 『형태의 탄생』의 원형이 되는 도상 구성집이었다. 그런데 그는 자신의 작품은 한 점도 넣으려고 하지 않았다. 그는 동료들끼리 서로 칭찬하는 일본 디자인계의 관습을 아주 싫어했다. 그리고 그 좋아함과 싫어함의 한 자리에 끼어 있는 것이 내게는 참으로 기분 좋은 일이었다.

● 아무튼 이렇게 완성된 이 대단한 책은 전대미문의 도상학적 아키텍처를 운영 체계로 한, 아찔한 지知의 소프트웨어가 난무하는 책이 되었다. 그러나 그것이 독립적인 한 권의 책이 아니었던 것은 상자도 표지도 면지도 속표지도 판권지도 일관되게 하나의 책 우주를 만들어내는 스기우라에게는 무척 답답한 일이었을 것이다. 그의 세계가 언젠가 스스로 일어설 기회를 얻는 걸 원할 수밖에 없다. 이 작업은 그것을 암시했다.

● 그로부터 20년 후 이 책 『형태의 탄생』이 등장했다. 이 책은 용의주도하게 구성되고 집필되었다. 그 모형은 몇 주 동안 몹시 집중했던 『비주얼 커뮤니케이션』에서 씨앗이 움텄다고 해도 좋다.

● 『형태의 탄생』은 바로 스기우라 고헤이 특유의 시각적 선언이다. 일반적으로 '가타치'라는

것은 그 생성과 형성을 다 이루고 거기에 정착해 있는 것이 보통이기 때문에 이제는 그것이
어떻게 해서 완성되었는지는 설명해주지 않는다. 그래서 스기우라가 그 생성과 형성을 소생시키는
것이다. 예컨대 문자에는 팔의 스트로크가 숨어 있고, 그 안에는 몸의 벌림이나 뒤틀림이 있다.
침팬지 콩고가 그린 훌륭한 선에서는 브래키에이션(가지 건너기 운동)의 움직임이 엿보이고,
이노우에 유이치井上有一의 글씨에는 서예가의 온몸의 움직임이 집약되어 있다. 아이가 잘못 쓴
글자에서도 '머리와 눈과 손이 망설이는 어포던스affordance'가 발견되고 도교의 부적이나
장 콕토Jean Cocteau의 소일거리에도 '아직 싹트기 전 문자의 움직임'이 비친다.
⦿ 그렇다면 무용이나 불상의 인상印相, 식물 문양에는 반대로 문자를 초월하는 초문자 상태가
숨어 있는 것은 아닐까? 스기우라는 그렇게 짐작하고 '세계상=신체상=문자상'을 자유자재로
오가는 회랑을 발견하고, 사람들이 그 회랑을 오갈 수 있는 구조와 시나리오를 준비했다.
이리하여 이 책은 어디를 봐도 처음과 끝이 연결되어 있다. 눈은 입만큼 말을 하고, 저쪽에서
춤을 추면 이쪽이 반응하는 식이다. 그것은 이 책의 (일본어판 원서) 부제에 사용된 '만물 조응 극장'
그 자체이다. 샤를 보들레르Charles Baudelaire를 대신해 제시한 시각적 일치 자체인 것이다.

천야천책千夜千冊

저술가 마쓰오카 세이고가 2000년 2월부터 시작한 독서 서평 사이트이다.
하루에 한 권, 일주일에 다섯 권의 서평을 올려 2004년 7월에 1,000권째
서평을 공개했으며 천야천책 사이트는 현재도 이어지고 있다.
같은 저자의 책은 2권 이상 다루지 않는다, 같은 분야는 연속해 다루지 않는다,
신간 위주로 다룬다 등의 규칙을 스스로 지키며 때로는 자신의 일화와
그 시대의 사건을 함께 엮은 글로 화제가 되었다.
https://1000ya.isis.ne.jp/

지은이 **스기우라 고헤이** 杉浦康平

● 일본의 그래픽디자이너. 1932년 도쿄에서 태어나 고베예술공과대학 명예교수,
고베예술공과대학 아시안디자인연구소 고문을 지냈다. 도쿄예술대학 건축학과를
졸업하고 1964년부터 1967년까지 독일 울름조형대학 객원교수로 있었다.
1950년대 후반부터 잡지, 레코드재킷, 전시회 카탈로그, 포스터 등 문화적 활동을
주제로 한 디자인을 시작했고, 1970년 무렵부터 북디자인에 힘을 쏟았다. 이와 동시에
변형 지도인 '부드러운 지도' 시리즈, 문자나 기호, 그림 등을 조합한 시각 전달의 형태를
독자적인 관점으로 정리해 완성했다. 디자인 작업과 병행해 비주얼 커뮤니케이션론,
만다라, 우주관 등을 중심으로 아시아의 도상 연구, 지각론知覺論, 음악론 등을 전개하며
저술 활동을 이어가고 있다. 광범위한 도상 연구의 성과를 디자인에 도입하여 많은
크리에이터에게 영향을 끼쳤다. 또한 아시아의 문화를 소개하는 다수의 전시회를 기획,
구성, 조본造本하였고, 국내외 강연을 통해 아시아 각국의 디자이너와도 밀접하게
교류하였다. 1955년 닛센비상日宣美賞, 1962년 마이니치每日 산업디자인상, 1982년
문화청 예술선장 신인상, 라이프치히 장정 콩쿠르 특별명예상, 1997년 마이니치예술상,
2005년 오리베상織部賞 등 다수의 상을 받았고 1997년 문화훈장인 시주호쇼紫綬褒章를
받았다. 지은 책으로는 『일본의 형태·아시아의 형태日本のかたち·アジアのカタチ』

『생명의 나무·화우주 生命の樹·花宇宙』 『우주를 삼키다 宇宙を呑む』 『우주를 두드리다 宇宙を叩く』
『다주어적 아시아 多主語的なアジア』 『아시아의 소리·빛·몽환アジアの音·光·夢幻』
『문자의 영력文字の靈力』 『문자의 우주文字の宇宙』 『문자의 축제文字の祝祭』 『아시아의
책·문자·디자인アジアの本·文字·デザイン』 『질풍신뢰-스기우라 고헤이의 잡지 디자인
반세기疾風迅雷―杉浦康平雜誌デザインの半世紀』 『문자의 미·문자의 힘文字の美·文字の力』이
있다. 작품집으로 『맥동하는 책-스기우라 고헤이의 디자인 수법과 철학脈動する本―
杉浦康平デザインの手法と哲學』 『시간의 주름·공간의 구김살…'시간 지도'의
시도時間のヒダ, 空間のシワ…「時間地図」の試み』 등이 있다.

서평쓴이 **마쓰오카 세이고** 松岡正剛

● 1944년 교토에서 태어나 와세다대학을 졸업했다. 도쿄대학 객원교수, 데쓰카야마학원대학 교수를 거쳐 편집공학자, 편집공학연구소 소장, ISIS편집학교 교장을 지내고 있다. 1971년 지知의 재편을 선도적으로 시도한 전설적인 종합지 《유우遊》를 창간했으며 1980년대에 정보문화와 정보기술을 잇는 방법론을 체계화하고 '편집공학'을 확립해 다양한 프로젝트에 응용했다. 최근에는 BOOKWARE라는 사고를 바탕으로 방대한 지식 정보를 상호 편집하는 지의 실험적 공간을 시도하고 있다. 또한 일본 문화 연구의 제1인자로서 '일본이라는 방법'을 제창하고 사설 학원 '렌주쿠連塾'를 중심으로 독자적인 일본론을 전개한다. 2000년에는 ISIS편집학교와 함께 방대한 독서 서평 사이트 '천야천책'을 시작해 약 4년 동안 그만의 사고가 담긴 1,000개의 서평을 소개했으며 현재도 이어가고 있다. 저서로는 『천야천책 에디션 시리즈』 『잡품점 세이고雜品屋セイゴオ』 『편집견본編集手本』 『지의 편집공학知の編集工学』 『세계와 일본의 견해世界と日本の見方』 『국가와 '나'의 행방国家と『私』の行方』 『프래자일フラジャイル』 『루너틱ルナティックス』 『자연학 만다라自然学曼荼羅』 『모도키擬』 등이 있다.

옮긴이 **송태욱**

● 연세대학교 국어국문학과를 졸업하고 동 대학원에서 문학박사학위를 받았다. 도쿄외국어대학 연구원을 지냈으며, 현재 대학에서 강의하며 전문번역가로 활동하고 있다. 지은 책으로 『르네상스인 김승옥』(공저)이 있고, 옮긴 책으로 『나쓰메 소세키 소설 전집』을 비롯해 『환상의 빛』 『눈의 황홀』 『잘라라, 기도하는 그 손을』 『살아야 하는 이유』 『사명과 영혼의 경계』 『금수』 『트랜스크리틱』 『번역과 번역가들』 『일본정신의 기원』 『윤리 21』 등이 있다. 한국출판문화상(번역 부문)을 수상했다.

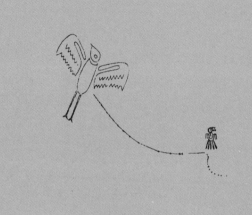